全国高职高专公共基础课规划教材

# 影视艺术欣赏
## （第 2 版）

陈思慧　主　编

清华大学出版社
北　京

## 内 容 简 介

本书主要介绍影视艺术发展历史、基本常识和鉴赏方式等，将知识性、趣味性、鉴赏性相结合，以大量影视片段或影视作品为例进行讲解，融影视艺术理论和鉴赏内容于一体，以介绍影视艺术常识和提高欣赏能力为主线，有助于提高学生的学习兴趣以及加深学生对知识点的理解。

本书为高职高专公共基础课规划教材，考虑到广大高职高专学生的实际情况，行文力求深入浅出，明了易懂，引导读者步步深入影视欣赏领域，掌握影视欣赏技巧。

本书适用于高职高专学生，也适用于中专学生，对于大中专教师以及对影视艺术欣赏感兴趣人士也有较强的参考价值。

**图书在版编目(CIP)数据**

影视艺术欣赏/陈思慧主编. --2 版. --北京：清华大学出版社，2016（2023.7重印）
(全国高职高专公共基础课规划教材)
ISBN 978-7-302-43641-6

Ⅰ. ①影… Ⅱ. ①陈… Ⅲ. ①电影—鉴赏—世界—高等职业教育—教材 ②电视(艺术)—鉴赏—世界—高等职业教育—教材 Ⅳ. ①J905.1

中国版本图书馆 CIP 数据核字(2016)第 083558 号

责任编辑：桑任松
装帧设计：刘孝琼
责任校对：王　晖
责任印制：宋　林

出版发行：清华大学出版社
　　　　　网　　　址：http://www.tup.com.cn, http://www.wqbook.com
　　　　　地　　　址：北京清华大学学研大厦 A 座　　　　邮　　编：100084
　　　　　社 总 机：010-83470000　　　　　　　　　　邮　　购：010-62786544
　　　　　投稿与读者服务：010-62776969, c-service@tup.tsinghua.edu.cn
　　　　　质量反馈：010-62772015, zhiliang@tup.tsinghua.edu.cn
　　　　　课件下载：http://www.tup.com.cn, 010-62791865
印 装 者：三河市铭诚印务有限公司
经　　销：全国新华书店
开　　本：185mm×260mm　　　印　张：16.25　　　字　数：360 千字
版　　次：2011 年 7 月第 1 版　　2016 年 5 月第 2 版　　印　次：2023 年 7 月第 7 次印刷
定　　价：48.00 元

产品编号：068029-02

本书第 1 版自出版被许多院校选为教材使用，本次再版将上一版中存在的错误进行了逐一修订。

影视艺术欣赏在大学生人文素质教育中占有重要地位。当今世界，电影电视是社会传播面最广的艺术形式之一，影视以其视听综合、时空综合、艺术与技术综合的优势成为最富有潜力的新兴艺术，它的发展直接影响着社会进步与精神文明建设，特别是青少年学生已把它视为自己的第一业余需要。但是，由于缺乏必要的影视基础知识，致使许多人并不会真正欣赏影视艺术。

影视艺术欣赏课能够提高学生的审美能力和艺术修养，培养他们健全的审美心理结构。虽然电影和电视是广大学生最常接触的艺术形式，但因为欣赏水平和审美能力的制约，大部分学生热衷于一些主题单纯简化的娱乐性影视作品，如警匪片、言情片、恐怖片等。在整个观赏过程中，他们获得更多的是浅表层次的愉悦，真正意义上的审美愉悦还远未达到。影视艺术欣赏课就是要通过介绍影视艺术基本常识、影视艺术发展历史等，向学生推荐电影史上的经典作品，把沉湎于娱乐性影视作品的学生吸引到高品位、高层次的文化审美上来，使他们学会辨析影视片的文化层次，自觉并乐于选择一些高品位、高素质的影视作品，获得更有价值的审美愉悦。

可见，开设影视艺术欣赏课不但能开阔学生的眼界，提高学生的审美和鉴赏能力，还能提高学生的思想境界，促进学生的全面发展。本书通过介绍影视艺术发展历史、影视艺术基本常识和鉴赏方法等，结合影视历史上的经典作品，将知识性、趣味性、鉴赏性相结合，突出了寓教于乐的特点，在美感中动之以情，在愉悦中晓之以理。本书以大量影视片段或影视作品为例进行讲解，抛弃了一般的教条式纯理论讲解模式，融影视艺术理论和鉴赏内容于一体，以介绍影视艺术常识和提高欣赏能力为主线，有助于提高学生的学习兴趣以及加深对知识点的理解。本书为高职高专公选课规划教材，考虑到广大高职高专学生的实际情况，行文力求深入浅出，明了易懂，引导读者步步深入影视欣赏领域，掌握影视欣赏技巧。

本书分为九章。第一章介绍影视艺术欣赏的特点、价值以及电影与电视的审美差异性等。第二章介绍影视艺术的基本语汇，包括画面、声音、镜头和剪辑等影视艺术的基本知识。第三章介绍影视艺术中的两种美学思维——蒙太奇与长镜头。第四章介绍影视艺术与文学之间的关系，包括影视艺术中的文学因素，电影和电视中不同文学样式作品的欣赏。第五章介绍影视作品的片种与样式。第六章介绍影视艺术的不同风格特征，包括导演、表演、时代和民族的不同风格。第七章介绍影视艺术的发展史，并对经典作品进行了简单的分析和讲解。第八章介绍影视欣赏的完成形式——影视评论。第九章是对中外影视佳作的欣赏指导。

前言
Preface

　　本书适用于高职高专学生，也适用于中专学生，对于大中专老师，以及对影视艺术欣赏感兴趣的人士，亦有较强的参考价值。

　　本书大量参考并借鉴了国内外学者诸多的研究成果，个别地方未能一一标明，在此谨向各位学者深表谢忱。

　　由于本人经验、水平不足，书中错误和疏漏在所难免，敬请读者指正。

<div style="text-align:right">编　者</div>

# Contents 目录

# 目　　录

# 目录 Contents

# Contents 目录

# 第一章　影视艺术导论

在迄今为止的人类艺术发展史上，最辉煌灿烂的篇章，大概是 19 世纪末至 20 世纪初诞生并逐步成熟的电影和随后产生的电视艺术。电影诞生距今只有一百多年，电视诞生距今只有七十多年，而影视艺术作为最年轻的艺术，其发展之快，影响之大，却是其他任何艺术都无法比拟的。它借助光电的魔力，把逼近于现实生活真实的影像和声音再现于银幕和屏幕上，这不仅实现了信息传递的大众化，而且也使蕴含了最广泛和最普通的生活经验的艺术内容融入交流和接受的过程，使人们的精神表现和娱乐生活达到了前所未有的丰富多彩。

本章将从影视艺术欣赏的性质与含义、特点、价值与功能、审美特性、一般方法以及电影艺术与电视艺术的异同这几个方面进行论述。

## 第一节　影视艺术欣赏的性质与含义

什么是影视艺术欣赏呢？简单地说，影视艺术是人们在观看影视作品时的一种认识活动和精神活动。人们在观看一部影视作品时，总会通过自己的感受、理解和体验，与作品产生不同程度的共鸣，获得一定的启示和感悟，对作品做出某些感性评判，这种精神活动就是影视欣赏。一部影视作品包含着十分广泛的生活内容和艺术内容，因此，观众对作品的欣赏在生活内容上往往有着政治的、社会的、道德的、历史的等不同的取向，在艺术内容上又会根据自己对影视艺术理论、影视艺术史、影视艺术评论等不同的经验做出不同的判断。但是，影视作品是一种艺术创作，它首先是创造了一个审美化了的生活世界，因此，审美鉴赏是影视艺术欣赏的一个主要内容和基本途径。所谓影视艺术的审美鉴赏，就是按照艺术美和电影美的规律，对作品加以感受、理解和评判，从而获得精神上的愉悦。

作为艺术种类之一的电影、电视与其他种类的艺术如文学、戏剧、绘画比较起来，更贴近生活，更接近现实场景。影视艺术以画面和声音为基本要素，以摄像为基本表现手段，逼真地再现现实生活中人和物的时间延续与空间移动，模拟事物的声音和色彩，具有其他艺术难以企及的直观的、真实的效果。在影视制作过程中，影视艺术家们虽然不可避免地带着主观色彩，有选择、有目的地拍摄影视片中的生活景物，力求达到高于生活的艺术真实，但是，电影、电视运用特有的蒙太奇技巧和思维、长镜头、景别、时空、节奏等手段和构成元素，还是不断地在银幕与屏幕上实现着"物质现实的复原"这一最终的影视视觉目的。如电影《开国大典》《周恩来》《焦裕禄》等影片都是既忠于史实，又进行恰当艺术加工处理的影片。影视观众通过影视欣赏活动，不仅可以了解生活，认识社会，熟悉历史，关注现实，探索自由、宇宙和人自身的奥秘，从中获得启迪和教益，而且可借以丰富自己的精神文化生活，得到娱乐和休息，愉悦身心，陶冶情操，宣泄感情、抚慰心灵，升华自己的人格，提高自身的素质和精神文明水准。

影视艺术欣赏是影视观众接受影视作品而产生的一种审美享受。影视艺术欣赏不同于阅读一般的书籍、报刊时的精神活动。在影视欣赏过程中，银幕或屏幕上鲜明的艺术形象、感人的生活画面，能够把观众带进一种生动的、具体的、富有魅力的艺术境界之中，使观众获得审美享受。对于观众来说，只是一般看电影或电视片，那并不是欣赏，只有获得了审美享受中的审美快感及审美判断之后，才真正算得上影视欣赏活动。审美快感和审美判断，是指观众因看电影、看电视而引起的心理愉悦，以及对影视作品的审美评价，此时观众心理进入兴奋状态，这是观众进入艺术欣赏状态的标志。在影视欣赏过程中，观众的感知、情感、想象、理解等诸多心理功能都被调动起来，处于无障碍状态，从而使观众获得精神上的、超脱的愉悦，也就获得了审美享受。因此，影视观众看影视作品时，如果仅停留在感性认识的初级阶段，就无法理解艺术形象的本质意义，没有高级阶段的心理、思维的参与，是不完全的欣赏。影视艺术欣赏的过程是一个由低级到高级、由感知到理解、由直觉领悟到本质把握的过程。观众观赏一部影片或电视片，其注意力大多集中到影视形象上，他们在寻找审美愉悦、情感陶醉、心灵希冀的过程中获得了审美的享受。

影视艺术欣赏不是影视观众对影视作品的浅层次的一般欣赏，也就是说，影视艺术欣赏不仅是一种认识活动和审美享受，而且是一种艺术再创造的活动。克罗齐说："批评和认识某事物为美的判断的活动，与创造那美的活动是统一的。唯一的分别在情境不同，一个是审美的创造，另一个是审美的再创造。"①影视创作时，从生活到艺术。艺术家在生活中的发现及他对生活的评价、认识都蕴含在影视作品的艺术形象之中。影视观众观赏影视作品时，则是从艺术到生活。他以影视作品的客观内容为基础，结合自己直接或间接的生活经验，运用自己的艺术修养、审美能力、审美经验，对影视作品的人物和事件等形象地进行体验、补充、想象和理解，进一步丰富艺术形象(或意境)，把作品中的艺术形象再创造为自己头脑中的艺术形象，并通过"再创造"对影视作品中的人物形象或事件做各种合情合理的解释和评价。所以，影视艺术欣赏不是单纯的感性认识活动，它是一种复杂的理性思维过程，是一种艺术的再创造。

影视欣赏的艺术再创造是由影视艺术的属性所决定的。一方面，直接诉诸观赏者感官的银幕或屏幕形象，是个别、独特的，又往往是具有典型性的人物形象和事件；另一方面，影视拍摄过程运用的各种拍摄手段，塑造人物的独特技巧，为观众提供了声画之外的自由想象空间。观众可以进入艺术再创造的天地，用自己的生活经验和审美感受赋予作品中的声像以一种新的意义或深广的内涵。当然，观众的艺术欣赏还是会受到影片本身的制约和限制，绝不可脱离影视作品，漫无边际地"再创造"。观众的情感思路，艺术想象的思维轨迹，大体只能遵循原作的思路进行。所以，影视欣赏的艺术再创造实质上是一种"被动的有限的创造"。

综上所述，影视艺术欣赏就是人们观看影视作品时所产生的审美活动的全过程。影视作品以声画为单位，展示生动丰富的社会生活场景，塑造鲜明的银幕或屏幕人物形象，作用于观众的感官，引起他们的悲和喜、爱和憎、赞同与反对等情感。由此，观众就会在潜

---

① 克罗齐. 美学原理[M]. 北京：外国文学出版社，1983：131.

移默化中受到启迪、教育和感染；同时又根据自己的生活经验、艺术修养对影视作品做出一定的评价，并获得一定的美感享受。我们把这种在观看影视片过程中，观众对一部影视片的体验、感悟、欣赏与评判的精神活动、审美过程称为影视艺术欣赏。

# 第二节　影视艺术欣赏的特点

## 一、声画传达的瞬间性与影视观赏的一次性

影视艺术欣赏过程中提供的是直观的、确定的、具体的银幕形象，是生动鲜明的"这一个"，而不是间接的、不确定的艺术形象。从观众方面来说，欣赏文学作品、绘画作品可以反复咀嚼，再三观赏，把玩不已。而欣赏影视作品则不同，影视作品的制作和播放具有瞬间的特点。影视片的播放，利用了人们"视像暂留"的特点，造成动感，使人认为它是动的，而这种画面和声音运动在人们的视听觉中瞬间留存又会转瞬消失，这就决定了影视艺术欣赏具有"一次性"的特点。影视作品的长度是给定的，欣赏者只能在有限的时间里按导演的安排，有所限定地看完作品。它的所有画面又都是瞬间留存、转瞬即逝的。在一次性观赏中，观众一般不可能倒过来把某一段再放一遍，也不可能将自己喜欢的某一部分放大放慢，反复咀嚼。如果观众没能看懂影视片中某些情节或因事没能看到与听到某些画面和声音，那么只有等到下一场放映或下一次转播的过程中再次欣赏。也就是说，电影与电视都不会因为个人的原因而打乱原来的播放计划。鉴于这种情况，影视艺术欣赏要求观众具有起码的影视文化常识和修养，并且在观赏时聚精会神。否则，就有可能因观看的某些遗漏而不能贴切、深入地把握影视作品的意蕴。对于优秀的影视作品，反复观看，调换角度、视点，确立重点关注，确实有必要。很多有心的影视观众，尤其是影评工作者，对一些优秀的影视片往往要多次观看欣赏，其原因就在于此。

## 二、欣赏对象的丰富性与内容选择的多层次性

影视艺术是最年轻的艺术，它的发展速度和影响力却远远超过了任何其他艺术种类。它一方面与现代都市快节奏、高速度的生活相适应，与开放的全球性文化交流相适应；另一方面也与人们日益多样化、个性化的生活相适应。影视艺术既具有现代艺术的丰富性、普及性和时尚性，又有自己的个性特点。当代影视艺术已在世界范围内进行了广泛的交流。观众既可以欣赏不同国家、不同流派、不同风格的影视片，如现实主义电影、印象派电影、表现主义电影、现代派电影、新浪潮电影等，也可以就题材、片种的不同，各选其爱，如故事片、喜剧片、传记片、历史片、灾难片、推理片等，观众还可以根据自己的兴趣爱好欣赏影片整体所表现出的优美意境和深邃思想。影视作品作为审美对象，以它无可比拟的丰富性，赢得了最广大的欣赏者群体。

在影视片的欣赏活动中，我们常见到有的观众爱看《天龙八部》《虎穴追踪》《夺命蜂巢》《亡命天涯》等情节曲折变幻的武侠片或侦探片，希望在对惊险、紧张、打斗的欣赏中获得愉悦；有的观众则迷恋《还珠格格》《大长今》《茶花女》，希望在爱恨怨忧的

情感纠葛和人物命运展示中辗转反侧；面对《偷自行车的人》《秋菊打官司》，有的人觉得它们道出了社会生活的真实况味，有的人则觉得情节松散索然寡味。同样观看影片《心香》，有的人赏识它的语言突破、形式创新，有的人沉浸于它的情感氛围，有的人则赞叹影片的哲理表达。可谓"仁者见仁，智者见智"。从影视观赏的普及性来看，影视观众人数众多，范围广泛，涵盖社会一切阶级、阶层，不论国家民族、信仰、年龄、职业、文化、地位的区别，只要具有基本的观赏能力，都能或深或浅地观赏影视作品。影视艺术作为特殊的审美现象，以它极大的丰富性和普及性，促进了影视观众在内容选择和理解上的多样化和多层次性。

## 三、欣赏目的的求真性与观赏感受的亲和性

从影视艺术欣赏的目的来讲，人们观赏影视片的一个重要动机就是从中看到人类自身真实生活的情况。迄今为止，还没有哪一种其他的艺术形式可以使人们能够像影视这样，完美地满足人们求真的要求，"清楚"地看到自己和自己所生活的世界。在人类历史上，文字和印刷术的发明，使人类用笔来记录自己的生活，间接反观自身；照相技术的发明，使人们得以借助光和影的作用，在胶片上留下自己真实的生活形象，有限度地反观自身；而电影和电视摄像技术的发明，则使人类观照自身的愿望基本上得到满足。相应地，人们甚至会把演员本人"误"认为就是影视片中看到的人物，如张瑞芳被视作李双双，古月被视作毛泽东等。

影视艺术欣赏还能帮助人们在更深、更高层次上再进行一次切实的生命体验，并激发人们对新的生活方式追寻的热情。欣赏《白毛女》可以让人们坚定生活信念，欣赏《孔繁森》《蒋筑英》等可以让人们明白该怎样做人。甚至看港台片，也可增加人们的见识；看欧美影视片，同样能给人们思想启迪；欣赏科幻片，可以教人们怎样创造未来和赢得未来；欣赏传奇片，可以使人民滋生出丰富的心念。总之，影视艺术欣赏能使欣赏者对影视这一艺术形式产生亲和感，而影视欣赏的内容和目的，在此也达到了高度的统一。

## 第三节　影视艺术欣赏的价值与功能

影视艺术欣赏是人们观赏影视作品时特有的精神活动，这种鉴赏活动不同于一般的文学作品阅读活动。在影视欣赏的过程中，荧屏上丰富而成功的艺术形象、感人至深的生活画面，都会把人带入一个具体的、梦幻般的、富有艺术魅力和审美愉悦的艺术境界中去，使观众产生丰富的审美联想，从而受到这样或那样的艺术感染。

## 一、影视艺术欣赏是实现影视社会作用的前提

在当代，影视艺术如同布帛菽粟一样，已成为当今社会人们精神文化生活中不可或缺的精神食粮，产生越来越大的社会作用。影视艺术以其较强的艺术包容性和表达力，向人们展示了从宏观世界到微观世界、从历史生活到现实生活、从自然景色到人文景观等各种各样的画面、人物、场景和事件。这种展示，向观众提供的是生动逼真、直观可感的视觉

形象，以及与视觉形象相配合的听觉形象，可以让观众获得清晰而强烈的观赏效果。因此，影视艺术具有能够帮助观众认识客观世界，树立典型，用真善美去教育观众的作用，具有以艺术形象使观众获得精神上的愉悦与满足，从而陶冶情操的审美作用，同时还具有给观众感情上的激动与快乐，休养身心、调剂生活节奏的娱乐功能。比如，欣赏了《开天辟地》《开国大典》《中国命运的大决战》等影视片，可以形象而深刻地认识到中国革命的艰难，认识老一辈无产阶级革命家开创基业的艰辛，以及他们那种忧国忧民、勇于斗敌的心胸和胆量；欣赏了《鸦片战争》《甲午风云》《火烧圆明园》等影片，可以形象地了解中国近百年的历史屈辱，懂得落后就要挨打的道理；欣赏了《甲方乙方》《射雕英雄传》《绝代双娇》等影视片，可以获得会心的欢笑和精神上的愉悦。

当然，影视艺术的认识、教育、审美、娱乐诸多社会作用的实现，是同影视观众的艺术接受能力密切相关的。只有当观众接受艺术作品之后，才可能实现影视艺术的社会作用。也就是说，观众只有在观赏影视作品之后，把握了影视作品中的潜在的思想意义，获得了某种感情的体验，补充和修订了他对社会与人生的理解，并反过来作用于他的社会行为，这时，影视艺术的社会功能才能得以圆满实现。从这个意义上说，影视艺术欣赏的过程就是观众接受影视艺术影响的过程。不经过观众的观赏活动，影视艺术就不可能发挥其社会作用。我们不应把影视艺术欣赏看成是一种单纯的个人娱乐，而应把它看成是"一桩公共的事情，重大的事情，是崇高精神快乐和蓬勃热情的源泉"①。

## 二、影视艺术欣赏使观众得到愉悦和教益

观众在欣赏影视作品时，一方面陶醉于其优美的韵味中，心灵得到陶冶；另一方面也在不知不觉的审美娱乐中获得了大量的信息，在思想上得到了一定的提高。因此，影视欣赏既是一种审美娱乐活动，同时也是一种认知活动，它集娱乐性、教育性于一体。影视艺术为观众提供了广泛的政治、经济、历史、地理、语言、体育、文化等各方面的知识。可以说，"寓教于乐"的教育理念在电影欣赏中得到了最集中、最充分的体现。

影视艺术作为当代社会的大众艺术，其渗透力、包容性与覆盖面均为其他艺术所不及。就拿爱国主义教育来说，故事片和电视剧可以通过塑造英雄形象，使观众在不知不觉中受到感染，心灵得到净化，从而对人们的思想情感和精神面貌起到潜移默化的教育作用。影视风光片、文艺片也同样可以起到类似作用。例如，电视系列节目《话说长江》，主持人陈铎和虹云以充沛的感情和亲切的解说，把观众带到壮丽的长江景色之中，使观众心中升腾起作为中国人的自豪感和责任感……这种爱国主义情感使他们同观众息息相通，正如陈铎和虹云所说：他们是和观众一起共说长江万里情。因而《话说长江》得到了全国观众的共鸣②。

---

① 别列金娜. 别林斯基论文学[M]. 上海：新文艺出版社，1958：250.
② 陈志昂. 电视艺术通论[M]. 北京：知识出版社，1991：386.

## 三、影视艺术欣赏是推进影视创作的一种动力

影视艺术欣赏对于影视制作也有着重要的促进作用。优秀的影视工作者总是要关注人民群众的审美需求，尊重群众的欣赏习惯。当他们进行创作时，总是自觉地考虑观众影视欣赏的多种审美需要，认真预测和顾及影视片的社会效果。因为他们知道影视片的命运与观众的鉴赏有着密切关系。正如电影理论家巴拉兹所说："艺术的命运和群众的鉴赏是辩证地互为作用的，这是艺术和文化历史上的一条定则。艺术提高了群众的趣味，而提高了趣味的群众则又反过来要求并促进艺术的进一步发展。这一定则对电影艺术来说，要比对其他艺术更正确百倍。一个作家可以走在他时代的前面，埋头在书房里写出一本不为当时人们所欣赏的伟大作品。一个画家或一个作家也可以创做出留待修养更高、理解力更强的后代去欣赏的作品。这种诗人、画家和作曲家也许会湮没无闻，但是，他们的作品却流传不朽。但是，电影如果没有正确的鉴赏，首先遭到灭亡的不是艺术家，而是艺术作品本身，甚至在作品还没问世以前，就已被扼杀。影片是一个规模宏大的企业的产品，它昂贵的成本和极端复杂的具体创造过程使任何一个有天才的人都不可能脱离了时代的趣味或偏见而去创造杰作。这个道理不仅适用于必须马上赚回成本的资本主义电影，即使是社会主义的电影企业，它也不能为几世纪以后的观众摄制影片。"①巴拉兹的见解非常精辟。由于影视艺术作品采用的是高投资、企业化的制作方式，摄制者承担的经济风险要比创作一般艺术品大得多。在没得到观众会看和喜爱欣赏的确切信息时，摄制者往往难以下决心去承担较大的经济风险。相反，若某部影片受到观众的欣赏和欢迎，那么制作者就会更有信心拍摄同类型影片或拍摄续集。如《教父》《侏罗纪公园》《生死时速》《惊声尖叫》等影片，都因第一部影片得到了观众的欣赏和欢迎而拍摄了续集，影视鉴赏在很大程度上推动了这些影片的创作。

## 四、影视艺术欣赏是影视批评的基础

影视艺术是以声画塑造的艺术形象来表达制作者的思想、情感和社会内容的。影视作品的思想意义和艺术成就都融在影视作品所塑造的艺术形象整体中。因此，批评家必须通过影视艺术欣赏，充分地感知艺术形象，完整地把握声画表现的艺术形象，这是影视批评的起点和基础。影视批评只有建立在影视艺术欣赏的基础上，才能挖掘出影视作品所蕴含的思想意义，才能充分地揭示出艺术形象的真实性、典型性和丰富性，才有可能对影视作品做出准确、恰如其分，而不是随意的评价。所以，一位影视批评家首先必须是一位影视艺术欣赏家。优秀的影视批评家应该以自己的鉴赏实践作为立论的依据，从感情到理论，有自己的独立见解。影视批评家应该懂得，指出影视作品的毛病并不是他的主要任务，他的主要任务应是教给人们怎样欣赏影视艺术，沟通影视作者与观众的联系。因而，最大限度地从影视片中取得审美经验，是一个影视批评家必须修炼的内功。

影视艺术欣赏对影视批评的意义还在于它可以扩大影视批评者的"容受性"，即容纳

---

① 巴拉兹. 电影美学[M]. 北京：中国电影出版社，1986：5.

什么、排斥什么、接受什么、反对什么、欣赏什么、鄙弃什么等，亦即影视批评者对各种影视作品的接受程度。影视批评家的"容受性"是在广泛观赏各种流派、各种体裁的影视作品中，在比较、鉴别优劣好坏作品的过程中不断增强的。一个影视批评家的判断力、鉴赏力和他的"容受性"是成正比的，优秀的影视批评家的判断力、鉴赏力和"容受性"一定是非常强的。因此，加强影视艺术鉴赏对于提高影视评论者的素养具有十分积极的意义和作用。

# 第四节　影视艺术的审美特性

影视艺术是人类艺术积累和现代科学技术相结合的产物，是一种新型的文化形态。影视艺术在其形成和发展过程中不仅综合了诸种艺术的元素，同时也形成了不同于其他艺术样式的独特的艺术特性。

## 一、造型性

影视艺术虽说是视听相结合的荧屏艺术，但还是以视觉为主。因为影视诉诸观众的，主要还是直观的视觉形象。影视所调动的一切手段，无论是借用文学的、绘画的、建筑的手段，还是音乐的、戏剧的手段，或者是影视特有的蒙太奇手段，都必须创造出鲜明而生动的视觉符号。影视所运用的一切技术手段，如摄影、灯光、化妆、道具、服装、特技等，主要都是为实现和加强视觉效果服务的。人们之所以常说"看电影""看电视"，而不说"听电影""听电视"，正说明了影视艺术是以视觉为主的第一本质特性。影视艺术最本质的美学特性之一就是它的视觉造型性，即视像性。

影视视觉造型性的核心因素是画面构成的造型，画面是构成影视的基本单位，是影视的语汇，就如文学中的文字、戏剧中的台词、绘画中的线条、音乐中的声符。没有画面，就没有影视艺术的存在。在电影默片时代，电影完全是靠视觉造型形象的独特魅力征服观众的。在有声影片中，尽管声音有着很重要的作用，但是优秀的艺术家们总是在画面的构图、色彩、光线等方面进行精心的设计和创造，千方百计地突出画面造型，加强视觉效果，视觉造型形象仍旧占主导地位。影视造型形象是影视艺术创作最基本、最主要的表现手段，也是影视艺术最本质的特性之一。

## 二、运动性

从某种意义上说，影视又是运动的视觉艺术。运动性是影视的又一基本特性。影视通过运动着的画面表现运动着的人和事物的状态，通过摄像机连续不断的画面表现出影片中人物连续不断的动作过程及人物内心的矛盾冲突，从多方面展示人物的个性和命运，塑造出真实而生动的艺术形象。

与以静止、凝固、完整的构图来建构画面的绘画和摄影不同，影视艺术是连续的、瞬间即逝的。当我们坐在漆黑的影院或自家的电视机前观赏影片时，便会真切地感受和清楚

地看到：场景在不断地变换，人物在不断地活动，事件在不断地发展，时间在不断地流逝，一切都处在运动中。即使是一个"静止"的镜头画面，也不过是全部运动旋律中的一个视觉"休止符"，它在连接前后运动画面的节拍中也在运动。可以说，运动性是影视艺术最富魅力的美学特性。

影视可以通过摄影机的推、拉、摇、移、跟与变焦等手段，改变摄影机同所摄对象的视角和距离，从而扩大时间和空间。在影视空间中，摄影机运动的美学意义是丰富而复杂、深刻而微妙的。它不仅可以制造动感和动势，而且可以制造节奏和韵律，在表现功能上起到叙述、描写、议论、抒情或渲染气氛等作用。如关于摩托车与汽车的追逐场面，在现实生活中，人们只能看到摩托车、汽车由近而远或由远而近这两种场面，但在影视片中却可以通过组接不同机位拍摄出来的画面，扩大时间和空间的范围。

此外，影视的运动性还包括光影与色彩的运动、心理运动以及运动的节奏等，它们和上述运动的基本形式一起构成了影视的综合运动。

## 三、逼真性

真实是艺术的生命，任何艺术都要真实地反映生活。在这方面，文学、音乐、舞蹈、戏剧、摄影等艺术都有其自身的局限性，唯有影视反映生活的真实程度最高。也就是说，影视具有逼真性的特点。逼真性是影视艺术的基本美学标准。

影视艺术的逼真性首先是视觉的逼真感。银幕或屏幕上的一切视觉元素都要真实的、具体的和生活化的。影视创作者不仅要重视思想内容和故事情节的真实，而且对人物的造型、服饰、道具、场景、环境等"细节"的真实以及演员的表演都要"求真"。演员扮演的人物形象，无论是造型、动作、表情和对话，都要求准确、细致、自然，接近真实生活。影视环境形象，无论是实景拍摄、棚内搭景，还是场地外景，都要不露人工痕迹；银幕或屏幕形象从沧海桑田、千军万马的巨大场面，到人物表情的特定镜头和生活细节，都要给观众完全可信的和身临其境的感受。影视剧的导演们总是坚持从真实出发，利用一切造型手段，力图"缩短银幕和生活的距离"。法国影片《圣女贞德》的女演员，为了拍好贞德殉难，几乎烧死在篝火中；张艺谋在《老井》中以较为成功的本色表演赢得了东京国际电影节大奖，为了非常真实地再现被困在坍塌井下的情景，他硬是两天没吃没喝，于是一上镜头就能给人以强烈的极度困乏的感觉。

影视艺术逼真性的另一方面是听觉的逼真感。自从电影这个"伟大的哑巴"开始"讲话"之后，电影从原有的三个维度，又增加了声音维度，有声片给观众的感受更加真实可信、生动自然。越来越先进的音响录制技术所创造的枪炮声、马达声、呐喊声、啜泣声、讲话声、风雨声……声声入耳，使观众得到了声色并茂、耳目共悦的视听享受和审美体验。

影视的逼真性并不排斥艺术虚构和创作想象。虽然有些影视片中的人物、情景和故事是虚构的，但仍给人以逼真感，其中的关键在于创作者能否真正体现和把握生活的实质，片中塑造的人物、叙述的故事、描绘的环境以及表达的感受是否体现生活本质的真实。影片《伤逝》中的"庙会"，《骆驼祥子》中表现20世纪20年代北京人过中秋、过年、做

寿、赶庙会的情形，都异常逼真地呈现了当时当地的风俗画卷。这样的典型环境和典型人物，一般都比自然形态下的环境和人物显得更美。如果这种重新组织依然是从生活的真实出发的，其重新组织的故事情节和人物肯定比原始状态的生活原型更具魅力。影视艺术并非无限度地追求逼真性，因为逼真性毕竟只是影视艺术形象的特征，是影视艺术区别于其他艺术的重要标志，而不是影视艺术的目的。所以，即使是想象和虚构，也必须植根于生活的土壤。虚假是艺术的死敌，只有真实才能赋予影视艺术以生命和美。

## 四、假定性

所谓假定性，就是艺术虚构。假定性是艺术家用以反映客观现实和表现情感的特殊手段。影视艺术的假定性首先是由它的本体属性决定的。影视作品塑造的艺术形象和表现的客观现实都有别于实际生活中具体的事物，形象并不等于原型。把实际生活中的具体事物创造成艺术形象，必然要集中、加工、改造，甚至"变形"。同时，创作者的主体意识(包括价值判断、道德判断、审美判断等)必然渗透在影视作品中，并通过作品表现出来。我们在影视片中看到的一切，往往并不是完全客观的东西。其次，影视的假定性也是由它的表达方式和观众的接受方式所决定的。影视通过光电技术将演员表演或摄影机捕捉的人物和事件展现在银幕或屏幕上，观众无法看到荧屏之外的东西。

从艺术上说，电影艺术源自生活，同时又不完全等同于生活。电影作品塑造的艺术形象和表现的客观现实都有别于实际生活中具体的事物，即形象并不等于原型。粗糙的生活形态，必先经过创作者认真、细致的选择、加工、提炼、典型化以后才能成为艺术形象。同时，电影要借助艺术的假定性将现实生活中的人与事进行取舍、提炼和集中。

影视艺术的假定性表现在许多方面。首先，是角色的假定。影视中的人物形象是由编剧、导演、演员共同塑造的。在塑造人物的过程中，编剧、导演和演员对人物的理解和把握不一定完全相同。他们会分别对角色有所假定，在创作实践中，角色又总是被不断地修改、调整、完善。其次，是故事情节的假定。一般地说，影视作品的故事情节大多有基本的生活依据，并直接或间接地从现实生活中采集素材。但出于艺术表现的需要，编导们要对素材进行提炼、取舍、加工和改进，使它更符合影视特性。再次，是场景的假定。场景是人物活动的环境，是事件发生的空间依据。影视创作者根据人物或故事的叙述需要设计场景，一般来说场景设计应符合生活的真实。但影视创作的拍摄过程中要选择实景或进行美工布景，这一过程就体现了假定性。如影片《泰坦尼克号》，导演卡梅隆为了再现当年的沉船实景，按原船大小的十分之一比例建造了一艘豪华游轮，再加上特技手段，以假定手法再现了历史真实。此外，影视的假定还体现为影视时间、空间、声音、色彩、艺术结构等方面的假定，呈现出丰富而又复杂的艺术形态。

## 五、综合性

影视艺术从其本质上说是一种综合艺术，综合性是其具有的又一审美特性。

影视艺术的综合性首先是艺术上的综合。作为艺术殿堂中的后起之秀，影视是在各种

已有艺术成果的基础上建立并发展起来的。正如李泱先生所说："影视向文学学来了表现复杂的社会生活的叙事手段，向文学中的现代派作品学习了诸如意识流等创新技巧。影视向绘画、雕塑等造型艺术学来了造型结构与技巧，学来了光线、色彩和构图的原则和技法。当然影视艺术是动态的造型艺术。影视向音乐学来了由不同音响材料完成的节奏感、和谐感。音乐与画面的对位或对立，构成了新的声画蒙太奇手段。影视向戏剧这门古老的综合艺术、舞台艺术学到的东西显然更多，诸如导演、表演、舞台美术、结构形式、人物语言、通过动作显示戏剧冲突等。"影视吸取了诸多艺术元素，用自己旺盛的生机改造和综合了它们，取消了它们进入影视艺术之前各自的独立性，使它们相互配合、互相融合，渐渐凝聚成为一种新的有机综合。影视成了集造型艺术、表演艺术、语言艺术诸因素于一身，并且还有摄影、剪辑、录音等方面的艺术"工序"的新艺术。

其次，影视艺术的综合性是艺术与科技的综合。影视艺术是科技与艺术结合的产物，是受科技限制或影响最大的声画艺术。影视艺术的发展史实际上也是一部影视科技发展史。影视艺术从无声到有声、从黑白到彩色、从传统摄影术到电脑动画合成，其每一步发展和跨越都离不开科技的进步。科学技术是影视艺术的基础，亦是影视艺术机体不可缺少的组成部分。摄影机的自由运动、胶片和磁带的镜头剪辑，使蒙太奇得以实行并成为影视的一个特性。微型录音、轻便化摄影机、变焦组合镜头、高科技电脑合成等每一次技术新成果都可以丰富、增强影视艺术的表现能力和感染力。尤其是 20 世纪 80 年代发展起来的高科技仿真技术，使用电脑生产图像取得了令人惊叹的视觉效果。在《星球大战》《侏罗纪公园》《真实的谎言》《玩具总动员》《终结者 II》《阿甘正传》《角斗士》等大片中，许多镜头和场景都是采用电脑合成图像技术完成的。

最后，影视的综合性还体现在创作力量的综合上。影视艺术不仅是艺术的综合，技术的综合，而且是以导演为组织者、领导者的艺术集体的智力的综合。严格地讲，每一部影视片都不是个别艺术家的作品，每部影片都包括导演、编剧、演员、摄影、美工、化妆、音响、灯光、布景等各部分力量劳作和智慧的成果。据统计，美国拍一部电影平均需要动用 250 个左右不同行业的人，也就是说需要这么多的人进行分工协作。要拍摄较大场面的电视剧或电视连续剧则需要协作的人就更多了。据说拍摄《三国演义》《突出重围》，光是扮演群众和士兵就借调部队上万人参加演出，其场面之宏大、人物之众多、拍摄之复杂，充分显示了创作力量综合的重要性和必要性。

总之，影视艺术的综合性是显而易见的，但这种综合不是简单的拼凑、相加，而是各种因素和力量的集合和融会。影视艺术的综合性也要求影视欣赏者必须具备多种艺术修养和审美能力。只有具有多方面艺术知识和审美能力的人，才能深刻地领悟影视作品的意蕴，从而获得多方面的艺术感受。

# 第五节　影视艺术欣赏的一般方法

影视艺术欣赏的方法与欣赏的策略是既相联系又各有侧重的两个范畴。电影欣赏策略主要针对欣赏的过程和步骤，而电影欣赏方法则侧重指欣赏的角度和进入影片的方式。欣

赏者欣赏一部影视片，首先面临的便是选择进入影视片的方式。而对影视片的欣赏选择，总是不可避免地受到进入影视作品方式的制约。所选的进入方式不同，其欣赏的结果也必然不同。

# 一、以文学和"影戏"方式进入影视作品

从影视作品的构成要素来看，到目前为止，绝大多数的影视片都是建立在故事情节的框架之上的，而且不管何种影片的表情达意都无法完全摆脱人物塑造和情节设计而仅仅寄寓影像的造型，也就是说，当今的影视片仍保留着基本的文学成分。因而，这就为以文学的方式进入影视作品提供了最大的可能性。自然，以文学的方法欣赏也就成了影视欣赏最基本、最普遍的方法了。

对主要以故事情节为叙事框架和表情达意的影视作品，以文学的方式进入影视作品，首先是通过事件去欣赏人物及其思想。影片通常把人物的客观活动融入事件之中，导演所选择的事件，都是为表现人物的性格和思想服务的。因此，我们在欣赏影片时，一定要抓住人物活动的有关事件，仔细领会该事件中表现了人物什么样的性格特点或思想境界。当然，由于观众文化修养、审美趣味、性别年龄、价值观念等方面的差异，他们通过事件对人物的看法也会各不相同。我国影片《老井》是一部很有影响力的作品，对旺泉这个形象，观众的理解便是多样化的。影片中最能揭示人物感情世界、精神品质的一场戏就是旺泉和自己刻骨铭心的恋人巧英分手，做了年轻寡妇喜凤的"倒插门"女婿。从这一事件中，有人看出的是旺泉的善良的牺牲、朴实的责任感；有人说这是一种对旧观念的屈服，是唯命是从孝顺道德的奴仆；也有人说旺泉缺少现代人的反抗意识，没有坚定的爱情观等。尽管这些看法的视角不同，人物评价也存在差异，但观赏者都是通过事件去评价人物的，其进入作品的欣赏方法却是一致的。其次，通过情节和人物的安排寻求导演的创作思想及作品主题。有些影片我们用文学的方式进入作品只要看一下片名，或稍微了解一下情节就会明白导演宣传的是什么，也就大概知道影片的主题是什么。如《南昌起义》描写的是 1927 年我党领导下的武装起义的历史，宣传的是用革命武装对付反革命武装的道理；《烛光里的微笑》表现的是教师甘当蜡烛，为教育学生鞠躬尽瘁，其主题是赞扬乐于奉献的崇高精神。可是，有的影片由于艺术家们创作心态的多元化、审美视角的多侧面化、创作方法的多样化，导致影片思想内涵的复杂化和主题指向的多元化。如谢晋执导的《清凉寺的钟声》，其主题相当丰富，它既表现了人道主义的精神，又宣传了对生命的热爱、呼唤和平，还有深层民族情感和民族文化的交流等。对于这种影片的欣赏，虽然也可通过情节、人物活动、细节等安排来分析，不过还要仔细地琢磨、体会导演的创作意图，要特别注意其主题思想蕴意的丰富复杂性。

与以文学方式进入影视片相近似的是以"影戏"方式进入作品的欣赏方法。戏剧的一整套理论术语和美学原则在无形中也成了影视片的评判标准。诸如情节与矛盾冲突是否由性格矛盾来推动，情节与矛盾冲突是否按照开端、发展、高潮、结局的过程来设计，情节和矛盾冲突是否注意揭示一定的社会意义、表现一定的主题……这些都是欣赏影片时最一般的问题。"影戏"的方式是把影视片看作以时间线型组织起来的故事加以分解的欣赏方

法，它和一般观众欣赏电影片的区别只在于更有深度而已，它与文学方式欣赏在注重影片故事情节、矛盾冲突这点上是一致的。

## 二、以"影像"的视听方式进入影视作品

影视艺术发展到当代，在观念上所产生的一个根本变化是以"影像"观念逐渐取代文学和"影戏"观念。影视所涉及的其他种种艺术方面，不再被看成是文学的附庸，不再被看作只是将文学剧本化为可见的画面，而是具有独立美学品格的构成元素。影视创作者正以更加自觉的姿态去探求和发掘这些艺术的表现可能性，甚至有意识地在淡化文学的同时，把原先由文学承担的表情达意任务转到其他艺术方面。这样，那些一味以文学的方式进入电影作品的欣赏者又不可避免地碰到解读的障碍。如在影片《城南旧事》中，散文化叙事风格充满文学的氛围，但运用文学的欣赏方法很可能会忽视影片中模仿英子目光的仰拍角度；在美国影片《飞越疯人院》中，男主人公从进疯人院到被摧残致死便构成了相对完整的故事，因而运用文学的欣赏方法也可能不会注意到为什么影片要运用大量的固定长镜头，画面构图又为什么那么封闭和均衡……这些影片，包括目前我们所能看到的绝大多数影视作品，实际上都不同程度地为以文学的方式方法欣赏影片提供了可能，同时也为以"影像"方法或其他艺术方式进入影片提供了可能。

以"影像"的视听方式进入影视作品与以文学和"影戏"方式进入影视作品的最大区别是，它把欣赏的关注中心放在影像的视听造型和表现上，而不是放在故事情节和戏剧冲突的展开上。以"影像"的视听方式欣赏影视作品看重的是影视画画的构图、色彩的运用、光影的配置、镜头的选择、声音的功能、场面的调度等。总之，它更看重影像的造型表现力。因而，对于那些强化影像的造型表现力和注重画面处理效果的影片，欣赏者只有调整自己的欣赏习惯，有意识地激发视听的感受力和想象力，调动造型思维和蒙太奇思维，运用影像美学知识来欣赏影片，才能获得更切合影视作品艺术层面的认识和见解。在英国影片《法国中尉的女人》中有这么一场戏：男主人公查尔斯在与未婚妻费小姐一起在海堤边散步时，他突然看到那弯弯曲曲的海堤的尽头，迎着风浪站着一个披黑色斗篷的女人。他一边跑一边喊，要那个随时都可能被风浪掀下大海的女人赶快离开。那个披黑色斗篷的女人掉过头来，在迷蒙的水雾中露出一张掩藏在斗篷里的忧郁而清秀的脸，她就是影片中的女主人公萨拉。在以文学方式进入影片的观众，不难推测到影片三角恋爱的格局。然而一个以"影像"视听方式进入影片的欣赏者，他会认识到导演在萨拉一出场时，便有意用"黑色斗篷""迷蒙的水雾"等造型来表达她被置于某种危险的境地，渲染她的某种神秘色彩，这就不仅使查尔斯，而且使观众不由地会去关心萨拉的命运，会对这位美丽而忧郁的女人产生了深深的同情。显然，以"影像"的视听方式和以文学、"影戏"方式进入影片的欣赏结果是不同的。在以文学或"影戏"方式欣赏的过程中未被选择或被忽略的镜头、画面造型等艺术元素，很有可能在以"影像"的视听方式欣赏的过程中得到弥补和恰当的分析和解读。

以上论述的以文学或"影戏"方式进入影视作品与以"影像"的视听方式进入影视作品是一般的、基本的两种欣赏方法。这两种方法不是水火不相容，而是相辅相成，可以

兼而用之的。一位高水准、经验丰富的影视欣赏者，应当既能以文学或"影戏"的方式进入影视片，又能以"影像"的视听方式进入影视片。

# 第六节　电影与电视艺术的审美差异性

同为"视听艺术"的电影和电视艺术有许多共同的审美特性，如上一节所论述的造型性、运动性、逼真性、假定性与综合性都属于两者之间的共性。然而，电影与电视毕竟是两种艺术，它们之间在审美方面还有很多差别，也就是个性差异。从欣赏的角度来看，如果我们不了解这些差异，就不可能对影视艺术进行恰当而深入的欣赏。电影与电视艺术的审美差异大体表现在以下几个方面。

## 一、画面的感染力不同

就画面效果而言，电影画面的感染力要比电视画面的感染力强得多。电影画面感染力得力于它的高清晰度，特别是宽而大的银幕。电影银幕要比电视屏幕大上几十倍。银幕和屏幕的大小不同，会影响到电影和电视的创作，使其拍摄方式、场面处理和景别运用等方面都会出现相应的差别。电影可以全方位地摄影，从大远景到大特写无所不包。同样是拍摄赤壁之战的内容，在电视连续剧《三国演义》里，由于电视自身的小屏幕所限，本应是宏伟阔大的战场只能够用局部的战争情景来表现，场面不够开阔，明显减弱了这场戏的效果。但在电影《赤壁》中，宽银幕上千军万马的宏大战争场面被淋漓尽致地表现出来，达到了震撼人心的效果。电视的优势不在于表现宏大，却长于表现生活的细处，以纪实、情感去打动人，因此要提高画面的感染力，电视剧必须依赖剧情的多变与人物形象的细腻刻画。由于对视觉造成的冲击力不同，便形成了影视画面感染力的不同。

## 二、观赏的具体环境不同

电影院是一种比较封闭的欣赏环境，欣赏具有被动性，因为一旦进入电影院，便无法选择影片，也无权让影院更换片目。同时，影院观看方式具有"礼仪"的性质，观众的态度是认真严肃的，注意力集中于观赏对象，因为不好看或看不懂而中途退场的观众毕竟是极少数。在影院里，环境黑暗安静，除了银幕上的形象外，能够影响观众的因素极少。相反，电视节目的收看存在着很大的随意性，观众可以随时更换频道、开机或关机，在欣赏过程中也容易受到外界的干扰，比如有不速之客来访，或者电话干扰，甚至一同看电视的家庭成员对作品的讨论等。

## 三、审美的心理距离不同

由于电影和电视观赏环境的不同，必然带来审美上心理距离的不同。观众在欣赏电影时，坐在漆黑的环境中，可以任思想放纵奔驰，无拘无束地暴露内心的情绪。他们可以忘掉自我，进入银幕世界，与银幕人物同呼吸共甘苦，甚至陷入自恋式的心理状态。进入这

种"忘我"和"入境"的状态，欣赏者会因作品中的人和事而喜怒哀乐，被作品欣然感动，这时欣赏者与作品的心理距离就很近。这种如痴如梦的境界在观赏电视时是很难企及的。电视观众有很大的选择范围和选择特权，他们对电视节目的忍耐力较低。据调查，一部电视剧如果演了五分钟观众还没有被吸引进入剧情，那他就会换频道。电视观众不容易像电影观众那样进入"忘我"境界，在观赏电视作品时，观众通常都保持着一定的心理距离，在种种干扰的环境中，观众保持清醒的现实意识。这就要求创作电视节目必须力求深入浅出，通俗易懂，雅俗共赏，让屏幕形象可以在最短的时间内把观众牢牢吸引住。

# 思 考 题

1. 什么是影视艺术欣赏？
2. 影视艺术欣赏的特点是什么？
3. 影视艺术欣赏有哪几个方面的价值和功能？
4. 影视艺术欣赏有哪几个方面的审美特性？
5. 影视艺术欣赏一般有哪几种方法？
6. 电影与电视艺术在审美上存在哪几个方面的差异？

# 第二章 影视艺术的基本语汇

影视艺术从无声到有声，从黑白到彩色，从简单到复杂，是影像和声音有机结合而形成的视听手段，它将人们直接带入了真实与想象的审美世界。因此，如果说文学艺术的基本语汇是文字、绘画艺术的基本语汇是静态的画面造型的话，那么，影视艺术的基本语汇就是画面、声音、镜头以及它们之间的剪辑组接。所以说，了解画面、声音、镜头和剪辑是影视欣赏入门的基础知识。

## 第一节 画 面 语 言

影视画面是影视艺术语言的基本元素，也是最主要的构成元素。从技术上讲，我们把借助于电影摄影机或电视摄像机记录在感光胶片(电影)或磁带(电视)上，最后在银幕或屏幕上还原出来的视觉形象称为影视画面。影视画面利用人类的视觉生理、心理特性(视觉暂留和透视原理)，通过光影将一个二维的、由静止画面构成的平面视觉形象转化为具有三维立体感的运动图像。从艺术上讲，所谓画面语言，主要是指构成视觉形象的各种因素和方式，体现创作构思的各种手段和技法的总和，这其中主要包括构图、光影、色彩等诸多语言表达方式。

影视作品中的画面在艺术构成上具有两个特征：一是画面的纪实性特征，即画面是记录和再现现实生活的影像；二是画面的表意性特征，即画面是对现实生活进行有目的的表现、提炼和升华，并传达出一定的哲学理念和审美意趣。画面在表现形式上有广义和狭义两重界定：从广义上讲，画面又称为"景"，不同的画面就是不同的"景别"；从狭义上讲，画面是影视作品的构成单位，是指银幕或屏幕上每一个单独的平面影像，因此，画面也可称为"影像"。

从欣赏者的角度来看，绘画的画面、摄影图片的画面与影视画面一样都是一个二度空间的平面画，都具有明显的四周边缘画框的框架结构，并在这个框架结构的平面中再现现实生活的影像。但在画面的内容上，影视画面具有时间的延展性，因此画面中影像是流动的，是空间和时间的完美结合；同时，在影视画面中又有绘画画面所没有的声音要素，它是影视画面不可或缺的构成要素，纯粹的影视画面就是视觉和听觉相结合的艺术产物。

## 一、影视画面的特性

在一部影视作品中，每一个画面都同时具备时间和空间两个基本元素。因此，影视艺术既是时间的艺术，也是空间的艺术。

### (一)影视画面的空间形态

影视画面究其根本，是通过银幕或屏幕呈现一个具有明显边缘的框架结构的平面，因

此，在空间形态上具有平面构成、框架结构两方面的特征。

### 1．平面构成

影视画面造型在形式上属于平面造型艺术，而平面造型艺术的特点是在二度空间的平面载体上，再现和表现现实生活的三度空间，影视画面造型也具有这一特性。分析影视画面的平面构成就要借助绘画中的透视原理，了解影像的创作者在画面中是如何打破二度空间的局限、营造假设的三度空间的。

第一，利用人的视觉经验来形成三度空间的立体感。

人们在观察和感知现实事物时会自觉地形成一定的视觉经验，如物体的近大远小、影调上的近浓远淡、线条上的近疏远密等。而在营造影视画面时，银幕或屏幕上呈现的事物必须如人的眼睛所观察和感知的客观事物一样，利用绘画中所采用线条、光影、色彩的变化运用，以及改变参照物的位置、拍摄角度来达到这一目的。例如，将处在画面中的斜线或者是斜向排列的物体向远处伸展，从而显示出画面的纵深感(见图 2.1)；利用广角镜头强化和放大前景与背景的比例，显示出空间的纵深感(见图 2.2)；利用照明所产生的影调层次形成远近透视，并因此显示出空间的层次(见图 2.3)；通过物体的摆设次序、位置关系、前后景的设置来形成纵深感(见图 2.4)。

图 2.1 《美在广西》Ⅰ

图 2.2 《美在广西》Ⅱ

图 2.3 《乱世佳人》

图 2.4 《春去春又来》

　　第二，利用运动物体的方向形成纵深感。

　　当画面中的运动物体在运动方向或轨迹上不与画面的四个边框平行时，运动的物体便将人们的视线引向纵深。物体本身在运动的过程中会产生近大远小的透视现象，给人以纵向的空间感。利用运动的人或物体打破平面，形成画面的纵深感、立体感是电影或电视画面所特有的，如电影《邦尼和克莱德》中表现汽车远去的画面(见图2.5～图2.8)。

图2.5　《邦尼和克莱德》Ⅰ　　　　　　图2.6　《邦尼和克莱德》Ⅱ

图2.7　《邦尼和克莱德》Ⅲ　　　　　　图2.8　《邦尼和克莱德》Ⅳ

　　第三，利用摄影机的运动形成画面的立体空间感。

　　通过摄影机移动，使镜头所形成的画面中的人或景物由画框的四周进入或退出画面，从而使观众的视线也跟随这些人或景物进入或退出画面，这样就形成了画面的立体的空间感。运用摄像机的运动打破平面，使影像存在于立体的视觉空间中，突出了画面的视觉美感。在影片《一个人的遭遇》中，主人公从俘虏营里逃出来，在摆脱德寇的追捕后，手脚伸展仰面躺在一片成熟的麦田里，这时摄影机迅速后退升空，他逐渐变小，最后在广袤的田野里变成了一个小黑点，天地之间传来悦耳的鸟叫声，画面表现了一种暂时化险为夷的情景。

### 2. 框架结构

　　通常情况下，人们通过眼睛观察和感知周围事物的范围是没有边界的开放式画面，而

影视画面和图画、照片一样，最直观的特点是一个四周具有明显边缘的平面，由两条垂直线和两条水平线形成一个比例固定的矩形框架(传统的电影画面的框架比例是 4∶3，宽银幕的电影画面比例 1.78∶1 或是 1.69∶1，高清晰数字电视机的画面比例是 1.78∶1)。

框架结构是影视艺术与生俱来的在画面的空间构成形态上的重要特征。它不但对影视画面进行范围规范，还决定了画面的呈现方式，制约着画面的造型方式。

框架结构的存在最显著的作用，首先是把拍摄对象从没有明显边界的现实生活画面中分离出来，这是一种对人们视觉范围上的阻断，形成画内和画外两重空间概念，同时画面的中心也会自然显现出来。其次，框架的存在为拍摄者和观众提供了一个参照体系，使画面内的人或物具有相对的空间位置。现实中的某一具体的人或事物，由于没有框架的限制和参照，它的位置是相对自由的；而当这一人或事物被放置在画面的框架之中，就形成了一个相对画框边界的位置。

影视画面的框架结构作为一种规范，在一定程度上制约着影视画面的造型。但在影视作品的拍摄实践中，创作者总是希望打破这种框架结构的局限，借助多种手段在相对固定的画框中有所突破。一是通过摄影机或摄像机在横向、垂直、纵深向的运动，展示更为广阔的视觉空间，或从各个层面、各个角度去展示人、事物或景物。二是用一组镜头来表现一个空间，通过不同景别、不同角度镜头的组接，从各个侧面去表现一个更完整的视觉空间。此外，还可以在影像画面中运用开放式构图，淡化画内和画外的界限，使画内的人或景物与画外的人或景物建立一种由画内向画外延伸，或由画外向画内渗透的联系，从而使得画面内没有表现到的画外景物也参与到画面的总体构思中来，使得画面空间得到了更大范围的展开。

### (二)影视画面的时间形态

在影视艺术中，通过画面表现在延续的时间状态里的人和事物的空间运动。电影或电视画面在时间形态上，首先具有时间流向的单一性和顺序性特征，即画面中时间的运行方向、时间的早晚顺序与人们对现实生活中时间的运行方向、时间的早晚是一致的。其次具有时间的连续性特征，就是说影视画面中人或事物的运动的连贯性与时间流逝的连贯性是基本吻合的，并且突出了在影视画面中时间形态的存在，这不同于绘画、照片、雕塑、建筑等二维或三维艺术作品。此外还具有"一次过"的时间特征，由于电影或电视影像总是在不断地向前运动，一般一个影像画面在银幕或屏幕上只停留很短的时间就随着情节的发展切换到下一个画面，依次更替，如同时间流逝，是无法倒退重放的。这一特性说明电影或电视的影像画面，不能像绘画、雕塑等静态艺术品那样可以反复欣赏、反复评价。

## 二、构图

构图原是绘画用语，指的是构成图形的方式。它被借用到影视艺术中意指影像的构

成。影视构图处理的是画面中影像之间的关系和组合，具体说来是指人、景、物的位置关系以及形、光、色的搭配关系。

## (一)构图的组成

构图一般包括主体、陪体、前景、后景、背景等几个部分，这是根据影视作品的拍摄主题的需要、画面中的人或事物的主次差异，以及景物相对于画面主体的位置关系得出的结果。在一个画面中，以上各元素并非都要出现，必须结合画面合理布局的规则，精心挑选，各元素之间形成和谐的主次关系。

### 1. 主体

主体是画面中的所要表现的主要对象。它可以是一个对象，也可能是一组对象；可以是人，也可以是物。在一个画面中，可以始终表现一个主体，也可以变换主体，例如画面中的主体是正在对话的两个人，随着其中一个人的离去，画面的主体就变成了一个。画面主体的变化可以从视觉上改变画面构图的单调，丰富画面的内容。

主体是画面存在的基本条件，在画面中往往起主导作用。一方面，主体是画面的主题表达的承载者，因此主体是画面内容的中心；另一方面，主体又是画面的视觉中心，也是画面结构的关键点，所以画面的其他元素都是围绕主体来安排和配置的。例如，运用光影、色彩的鲜明对比来突出主体(见图 2.9)；利用画面线条的汇集点或交叉点引导观众的视线，以突出主体(见图 2.10)；通过镜头焦点虚实的转换、简化背景、人物调度等手段来突出主体(见图 2.11)。

图 2.9　《乱世佳人》

图 2.10　《可可西里》

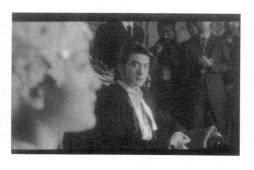

图 2.11　《如果爱》

主体的安排位置主要有以下几种。

第一，趣味点位置。一般来说，在画面中用两条竖线把画面分成三等份，这两条垂直等分线就是所谓的"趣味线"，如果再用两条横线把画面分成三等份，又得到了另外两条趣味线，这四条趣味线的交点，称为趣味点。趣味点是画面中最活跃的四个点，其所在的位置也接近于画面框架结构中黄金分割线的交叉点，因此把画面主体摆在这四个点上，就会使其更加突出和醒目，强烈吸引观众的注意力和视线(见图 2.12)。

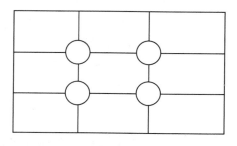

图 2.12　趣味点位置

第二，中间位置。画面的中间位置就是位于画面中央垂直平分线上，当画面主体在这一位置时，由于左右两条边框对它的作用力相互抵消，主体给观众的视觉感比较稳定，尤其是位于画面的中心位置(矩形画面对角线的交叉点)，会在画面中构成一种金字塔形，使画面主体的稳定感进一步强化。将主体置于中间或中心位置，是传统的突出画面主体的主要手段，尤其是当画面主体是某一人物时，会使其产生庄重的感觉。但如果画面主体长时间处于中心位置，也会使画面显得呆板而僵硬，缺乏变化，因此画面不宜长时间停留在这个位置上(见图 2.13)。

图 2.13　中间位置

第三，边缘位置。边缘位置是指画面中临近左右两条边线的位置。当一个物体位于画面边缘位置时，会受到它邻近的那边线的张力作用，因此，物体有一种被推出画框的倾向。当画面主体位于边缘位置时，也就由于画面中巨大的空白空间的排斥力，在视觉上产生受排挤的压抑感。但在画面的开放式构图中，如果主体处在边缘位置时，观众可以根据主体的朝向、视线方向、运动方向，使画内与画外的人物、景物形成情节上的联系，并由此打破画面的框架空间的局限(见图2.14)。

图2.14　边缘位置

第四，上下方位置。在画面中，以中间的横线为界，将其分成上下两个区域。当主体位于上部区域时叫上方位置，当主体位于下部区域时叫下方位置。当主体在上部位置时，有两种情况：一是主体的面积较小时，从视觉上看有一种向上方拉出画面的感觉；二是主体的面积较大时，画面就会因主体其自身的重量感产生向下压的感觉，这是地心引力对人的视觉心理的影响。而当主体位于下部位置时，下边线的张力以及物体自身的重量感，都会给观众一种主体不自觉地被从画面下方拉出去的感觉。但主体位于下部位置时，还有一种特殊情况，就是画面主体位于"V"字形结构中"V"字形线的最低点，而位于这一点上的主体，在画面中也是较为稳定的(见图2.15)。

图2.15　上下方位置

总的来说，当影像画面的内容倾向于故事情节的叙述，而画面主体又是情节发展的关键点时，主体一般处于画面的中间位置或趣味点位置上；当画面的内容着力于抒情、抽象意识和意境的表达时，画面的主体就会处于画面的边缘位置，此时画面中的前景和背景将占据画面的中心位置。

### 2. 陪体

陪体是指在画面中和主体构成一定关系,作为主体的一种陪衬的对象。它具有均衡画面、美化主体和渲染气氛的功能。在构图中,人与人之间、人与物之间、物与物之间都存在着主陪的关系。

陪体在画面里对主体起到补充说明的作用,帮助主体说明画面内涵。例如现场的地域标记、季节特征等,可以帮助主体把内容表现得更加完整和真实(见图 2.16)。陪体对构图的均衡和画面的美化也有重要作用。通过陪体的画面配置,丰富影调层次,均衡色彩构图,加强画面的纵深感和空间感,活跃画面,增强艺术表现力等(见图 2.17)。

图 2.16 《西西里的美丽传说》

图 2.17 《法国中尉的女人》

照片是瞬间成像的固定画面,一张照片的主体和陪体一般必须同时出现,否则就无意义。而作为活动的连续画面,影视画面的主体和陪体可以同时出现,也可以不同时出现,在场面调度中还可以颠倒主体、陪体的关系,以适应内容表达的需要。陪体的出现主要有以下三种方式。

第一,主体和陪体同时出现。在这种情况下,主体和陪体同处于一个画面之中,共同完成传递信息、表达内容、反映主题的任务。但是,凡在画面构图中作陪体处理的对象,都处于与主体相应的次要位置,既能与主体构成呼应关系,又不至于分散观众的视觉注意力。在图 2.18 中,简陋的花瓶中插的白玫瑰成为画面陪体,映衬着趴在桌上的女孩,表现了她追求爱情中的孤寂和无助。白玫瑰的意象此后多次出现,女孩经常匿名送给她心仪的男人,因此这里以白玫瑰作陪体也别有用意,渲染了全片的韵味。

第二,主体先于陪体出现在画面上。此时,主体首先呈现在观众眼前,虽然陪体不在画面之中,但可以根据主体的呼应情况得到假想和推测。图 2.19～图 2.21 所示的影片《我的父亲母亲》的这组画面表现的是母亲到工地送饭的场景。母亲希望父亲能吃上自己精心准备的饭菜,青花碗盛载了母亲的浓浓情意,青花碗是主体,因此镜头一直定定地注视着那放着青花碗的长凳,仿佛母亲那专注的眼神。随后干活的人们的身影出现了,分别取走了桌上的饭菜。这里拿碗的身影是陪体,而青花碗则是主体并先于陪体出现,表现了在那质朴的年代,一碗精心准备的饭菜代表了多么浓重的情意,将母亲对爱情的追求表现得纯真而充满诗意。

图2.18　《一个陌生女人的来信》

图2.19　《我的父亲母亲》Ⅰ　　图2.20　《我的父亲母亲》Ⅱ　　图2.21　《我的父亲母亲》Ⅲ

第三，陪体先于主体出现在画面上。陪体先在画面上出现，而不见主体，可以说是电影、电视镜头的特有现象。在照片中，很难想象有什么作品会只拍陪体而无主体。但是，在连续的、运动的影视画面中，完全可以根据内容表达和创作意图的需要，用变化的、连续的画面语言来艺术地表现主体和陪体。当陪体先呈现于画面之中，它有时相当于该画面中暂时的主体，但是，随着镜头的运动和内容的转化，与其具有情节呼应关系的真正主体崭露头角的时候，主陪关系也就在画面语言中得到诠释，原先的陪体便会在变化了的构图关系中显现其陪体的性质和作用。影片《肖申克的救赎》里，安迪越狱成功后，瑞德又一次面对审核结果决定他是否能够假释，审核人为陪体首先出现在镜头中(见图2.22)，这代表了瑞德的视点，随后镜头才从正面表现了画面主体——瑞德(见图2.23)。

图2.22　《肖申克的救赎》Ⅰ　　　　　图2.23　《肖申克的救赎》Ⅱ

### 3. 环境

环境是指由对象周围的人物、景物和空间所构成的画面背景。环境在构图中除具有突出主体的功能外,还有说明时代、交代时空、表现气氛的作用。环境包括前景、后景和背景。

前景一般是指在主体前方最靠近镜头的景物。后景是指画面深处位于主体之后的景物。前景和后景具有帮助交代情节,营造环境气氛,赋予画面时间、地理环境和季节的特征性,从而使画面的主体得到更准确的表现。如影片《阳光灿烂的日子》(见图2.24)中,后景为毛主席雕塑,背景则为欢腾的人群,表现了时代背景,同时也深化了影片"文革"中"青春的躁动"的主题。前景和后景还具有加强画面的纵深空间,形成透视感的作用,以及能够与主体形成画面形式上的对比,加强视觉表现力。某些富有装饰性的前景,可以使画面形成某种图案美和装饰效果,如图2.25所示。

图2.24 《阳光灿烂的日子》　　　　图2.25 《法国中尉的女人》

背景可以理解为在画面中距离摄影机镜头最远的景或物,它与画面主体构成了"图"与"底"的关系。背景是环境的组成部分,它可以是山峦、大地、天空、沙漠,也可以是一面残垣断壁、一群忙碌的人群等。背景能够表现人物和事件所处的时空环境(见图2.26),造成一定的画面气氛、情调,并帮助主体阐释画面的内容(见图2.27)。背景和后景虽然位置接近、语意相似,但两者还是有区别的。背景的范围往往要大于后景,有时后景会融于背景中。《钢琴师》是一部"二战"题材的传记片,影片中的画面背景也较复杂,大致有以下三种:①时间和地点的背景,影片用字幕和纪录片式的画面来表现德军攻占波兰首都华沙前的街头景象;②情节发展中的街头背景,有被德军驱赶的犹太人群、为德军生产军需产品的工厂,还有遭受饥饿和杀戮的一具具无辜平民的尸体等;③钢琴师避难的空间背景,没有水电、食物和自由的冰冷房间以及狭小的阁楼。这一组组画面背景,是叙述作为犹太人和钢琴家的画面主体不可或缺的视觉元素。在表现形式上,画面背景是作为主体存在的最有力的陪衬,背景的运用最明显的是在光的明暗和色彩的情绪基调上与主体产生明晰的对比,还可通过运动方式的对比使背景与主体区别开来;但又要避免背景中线条的庞杂混乱,光影和色彩的重叠和累赘,尽量处理得简洁一些,以利于在视觉上画面主体清晰地呈现出来。影像画面中的背景又可分为静态背景和动态背景。

图 2.26　《喜宴》

图 2.27　《乱世佳人》

## (二)构图的类型

从影像构图的内部空间布局来看，有平衡构图和非平衡构图。所谓平衡构图，就是画面内的各个部分配置基本均衡、匀称、适中。它比较符合人们日常的视觉习惯，能给观众以轻松和舒适感。图 2.28 和图 2.29 所示就是常规的影视构图。所谓非平衡构图，是指画面内各部分的配置失去比例，冲击人的日常视觉经验，与前者恰好相反，这是非常规的影像构图。但是，这种构图会给观众带来新奇感，可以用来表达强烈的情绪和提供陌生化思考。

图 2.28　对称

图 2.29　均衡

从影像构图的外部空间关系来看，有封闭性构图和开放性构图两种。封闭性构图的取景原则是把导演在镜头中所要表达的信息，全部组织在银幕这个画框中。它借鉴绘画中的对称原则，更注意单幅画面的均衡和稳定(见图 2.30 和图 2.31)。影片《简·爱》的结尾，当简·爱回到芬地庄园，投到罗契斯特怀抱中时，画面运用了均衡和稳定的平面透视构

图。导演选择在太阳下山前的"黄金时刻"来拍摄，用色泽绚丽的秋阳、布满金叶的梧桐树、伸向森林的林荫路来表现简·爱找到忠贞爱情一刻的美，给观众留下了深刻的印象。

开放性构图是指画面中的影像缺乏完整性，视觉信息比较暧昧，常以不完整、不均衡的结构形式出现，重视画外空间的表现，突破了在一个固定的画幅之内完成画面造型人物的局限，并引导观众注意画外空间(见图 2.32 和图 2.33)。作为一种非常规性构图，它不是把观众的视觉感受局限在可视的具象画面之内，而是倾向于调动观众的主体能动性，引导观众突破画框的限制，通过联想产生"画外延伸影像"。开放性构图中主体多处理成边角位置、视线离心，画面形象不完整，有时在人物背后故意留出大片空间，强调构图不均衡、不协调。图 2.32 就是一幅非平衡的构图，同时也是一幅开放性构图。开放性构图还常以画外音作为结构依据，从而在心理上产生一种完整感和均衡感。开放性构图表现主体与画外空间联系时，不要求人物、摄影机在运动过程中必须保持构图的均衡，而是在不平衡——平衡——不平衡——再平衡的不断变化中完成，同时通过物像的设置和画外音的提示让人意识到画外空间的存在，也就是说，它把画内画外的空间作为一个有机整体来考虑。封闭性构图和开放性构图各有其独特的造型功能和美学意义，开放性构图在当今的电影、电视摄像中应用日益广泛，但影视摄像仍然以封闭性构图为主或开放式和封闭式相结合。

图 2.30　《大腕》

图 2.31　《法国中尉的女人》

图 2.32　《东邪西毒》

图 2.33　《肖申克的救赎》

## 三、光影

影视影像是以光影成像的，也就是说，光影是影视媒体存在的前提，没有光影就没有影视。影视画面上的光既出于自然光源，也来自人工光源。光影分为光线和影调。

## (一)光线

光线在现实生活中是最常见、最普遍的现象之一，它使我们获得了对客观世界中人和景物的外部形态、表面结构、空间位置和色彩等方面的认识。同样，在电影或电视画面中，各种视觉形象的呈现只有在光线的作用下才能实现，光是画面的灵魂，是画面最本质的形式要素，是画面记录和再现现实影像不可或缺的手段。有了光线，就形成了画面中的光影效果和色彩，体现出画面中线、形(人和物的形态和形状)的影像构成以及被摄对象的表面质感，同时也形成了画面的时间感，营造出画面立体的视觉空间。此外，光线在艺术层面上制造了画面的戏剧效果，增强了画面的视觉表现力。

根据光源的位置与拍摄方向所形成的不同的光线照射角度，可以将光线的方向分为五种类型，如图 2.34 所示。

**图 2.34　光线的方向**

### 1. 顺光

顺光是影视画面中最常使用的一种光效，光源在被摄物的正面，它使被摄对象较平均地用光，画面形象上没有明显的明暗反差，影调比较柔和、光洁，能隐没被摄对象表面的凹凸及褶皱，能较好地表现景物所固有的色彩。顺光最大的缺点是不利于表现景物或物体的立体形状和表面质感(物体表面细微的起伏变化)。

### 2. 侧光

光源的位置在被摄物的侧面，即光线投射方向与拍摄方向成大于 0° 而小于 180° 角。侧光又可以分为前侧光、正侧光和后侧光。前侧光指 45° 角方位的正面侧光，是最常用的光位，前侧光照射的景物富有生气和立体感。正侧光又称 90° 角侧光，正侧光下被摄

物呈阴阳效果,是人像拍摄中富于戏剧性效果的主光位置,它能突出明暗的强烈对比。后侧光又称"侧逆光",光线来自被摄物的侧后方,能使被摄物的一侧产生轮廓线条,使主体与背景分离,从而加强画面的立体感和空间感。总的来说,受侧光照明的被摄物,有明显的明暗面和投影,对景物的立体形状和质感有较强的表现力。侧光用于人物造型,给人以清新、柔和、稳健、多姿的美感。

### 3. 逆光

光源来自被摄物的正后方,使被摄物产生生动的轮廓线条,主体与背景分离,从而使画面产生立体感和空间感,如图2.35所示。

图2.35 《美人依旧》

### 4. 底光

光源在被摄物的下部,它会在垂直方向拉长物体,造成变形感,常用来表达恐惧或狰狞的效果。

### 5. 顶光

光源在被摄物的上部。在顶光下拍摄人物,使人面部突出的部位(如额头、鼻梁、颧骨)更加突出,凹部的双眼更加凹陷,使之产生反常的、奇特的效果。只有在需要对人物进行特殊刻画时,才可采用这种光效,如图2.36所示。

图2.36 《天生杀人狂》

## (二)影调

影调是被摄对象的自身结构、色彩在光线的作用下，结合镜头的拍摄角度、曝光控制等艺术手段和技术手段的综合运用所形成的明暗效果。影调是构成摄影可视形象的基本要素，也是处理造型、构图以及烘托气氛、表达情感的重要手段。

影调主要的表现方式有以下三种。

### 1. 影调层次

影调层次是指景物或影像的明亮程度，可分为三种，即亮调、暗调和中间调。根据光量的不同，光可被划分为强光和弱光。亮调使被摄物体明亮清晰，轮廓的细节分明；暗调则使被摄物体阴暗模糊，轮廓细节不明显。这两种用光具有不同的造型作用，在影视作品中可以产生不同的效果。亮调因没有明暗对比而失去纵深和主体感，常被用来表现僵硬、呆板的造型。如《黑炮事件》中的一段会议场面，布光明亮强烈，与会议室的白色布置浑然一体，画面没有明暗对比而失去了纵深和立体感，成为一种有意识的平面、僵硬和呆板的造型。暗调因使被摄物阴暗模糊，常被用来表现压抑或悲剧性的氛围。如《祝福》的结尾，主人公祥林嫂死在凛冽的寒风冰雪之中，灰暗阴冷的场景凸显了祥林嫂悲凉的一生。

### 2. 影调反差

影调反差是指景物或影像的明暗差别，可分为三种，即软调、硬调和中间调。软调指光源较分散，方向性较弱的布光，射在画面上的光均匀、和谐。软调画面明暗对比柔和，色彩对比和谐，反差小，质感细腻，给人以柔和、细腻、含蓄的感觉，适合表现欢快、明亮的气氛和情绪。硬调指光源较集中，方向性较明显的布光，射在画面上的光不均匀，各个区域分割明显。硬调画面中景物明暗对比、色彩对比强烈，中间缺少层次过渡，反差大，给人以豪放、激昂、粗犷的感觉，适合表现紧张、恐惧、焦虑等气氛。中间调没有硬调的明暗对比那么强，也没有软调的明暗反差那么小，影调明暗对比、反差适中。影调浓淡相同，明暗配置适当，对景物的主体形体与细部层次、质感都有较好的表现。中间调是影视作品中最常用的影调形式。

电影《一个和八个》中有一个场面，女卫生员杨芹儿与八个犯人在一个场景中，明亮柔和的光线射在杨芹儿的脸上，而给大秃子等人则布上阴暗坚硬的光，画面就出现了明显的反差，杨芹儿与大秃子等人的对比既是白皙、稚嫩与狰狞、野蛮的对比，也是美与丑的对比，光在这里变成了一种视觉表意因素。

### 3. 影调对比

影调对比是指景物或影像表现出的明暗对比，可以分为高调、低调和中间调。高调画面大量运用中性灰到白的色调构成亮调画面，给人以明朗、欢快、清新的感觉。电影《美人依旧》中，姐姐在大厅教小菲跳舞这一段是影片晦暗基调中唯一的亮点，表现了乱世中难以割舍的姐妹情。镜头在大片的光晕下快速地旋转，白而亮的光影展现了小菲和姐姐最温馨的一刻。低调画面大量运用灰、深灰和黑色影调，给人以肃穆、深沉、刚毅、凝重、

神秘的感觉。电影《美国往事》里，中年的"面条"回忆起过往的青春年少岁月，内心充满无尽的伤感和沉重。

再以《黄土地》和《黄河谣》为例。这两部影片的题材背景是同一地域——黄土地，也同样以黄色为总基调。但《黄河谣》是高调，是明亮的金黄；而《黄土地》是低调，是暗淡的土黄。由这两个调子的不同可以判别出两代电影人对于黄土地的态度的分野：第四代(腾文骥，《黄河谣》导演)电影人对于黄土地的态度是眷恋和肯定，而第五代(陈凯歌，《黄土地》导演)电影人对于黄土地的态度是叹息、批判和否定。

# 四、色彩

色彩语言是指色彩的艺术表现和合理配置。色彩的本质是光，色彩是光的一种表现形式。蓝的天、白的云、绿的树、红的花，这各具鲜明特征的七色光，向人们展示出一个含蓄、深沉的情感世界：红色，给人以激情；橙色，给人以温暖；黄色，给人以飘逸；绿色，给人以生命；青色，给人以严峻；蓝色，给人以深沉；紫色，给人以温馨。这种从生活中形成的对于色彩的经验与联想，使得色彩的个性构成了电影艺术一种重要的语言表述形态。1935年，美国拍摄出世界上第一部彩色电影《浮华世界》。色彩的出现为影视作品更真实、更客观地反映现实生活提供了可能。但随着时代和电影观念的发展，色彩已不满足于仅仅给影片增加真实感，它更多地被创作者当作一种语言形式加以运用，即为表现创作者对生活的理解、评价、情感态度和风格追求服务。

## (一)色彩的作用

### 1. 色彩有助于人物形象的刻画

色彩对人物肖像的造型作用是显而易见的。色彩对于揭示人物微妙的心理活动更有不可忽视的作用。在安东尼奥尼导演的《红色沙漠》中，叙述的是主人公朱丽娜由于车祸留下了难以弥补的心灵创伤，对周围的一切都能产生病态的反应。她终日恍惚，无法排遣自己的迷惘惆怅。为了表现她那不稳定的心理状态，影片以阴暗的灰色和褐色作为背景基调，并运用了许多主观性很强的色彩，大胆地改变了实景中某些事物和环境的颜色。影片中本来是白色的墙壁、红色的苹果以及绿色的树林，结果导演把它们都处理成令人压抑的灰色，以表现主人公此时此地心灰意冷的情绪。

### 2. 色彩有助于深化影片的主题

一部影片的色彩基调，犹如一根串起珍珠的金线，这条金线往往就是影片的主题所在。影片《黄土地》以暗沉的土黄色作为色彩基调，表现了作者对土地的情感，既有与生俱来的质朴，又有反思的沉重感。美国影片《金色池塘》，用金黄色作为基调，表现了黄昏之恋的温馨以及如秋季般成熟的浪漫气息。

### 3. 色彩有利于时空环境的转换

色彩同样可以应用于时空的转换，影片《这里的黎明静悄悄》用色彩来转换时空，整

部影片情节由三大时空构成，运用不同色彩的胶片对三个不同时空加以表现，造成强烈的对比。影片开头和结尾的和平时期的幸福生活用彩色胶片拍摄，画面色彩浓艳、绚丽，表现出幸福欢乐的气氛；战争期间的日常生活和战斗场面用棕白胶片拍摄，以突出战争的严酷、冷峻；战争时期女兵们对战前生活的回忆，则采用乳黄色为主的淡彩色片拍摄，烘托出一种想象的宁静安谧的气氛。张艺谋导演的《我的父亲母亲》里，表现年轻时候的父亲母亲的爱情故事时用的是彩色画面，而表现父亲亡故之后的情景则选择了黑白色调。

### 4. 色彩能够表现导演主观思想和创作个性

除了剧情、声音外，色彩也能够表达导演的情感。例如同是一种红色，在不同的导演及具体的影片中，具有不同的含义。如《红高粱》主要以红色为基调，"我奶奶"那张充满生命红润的脸，占满银幕的红盖头、红轿子，铺天盖地的红高粱地，鲜红似血的红高粱酒，血淋淋的人体，一直到结尾日全食后天地通红的世界……红色在这部影片里表达了一种生命力的热情、热烈亢奋的节奏和阳刚壮丽的风格。波兰导演基耶斯洛夫斯基的"蓝、白、红"三色系列影片中的《红色》，其画面经常通过汽车、电话、灯光、广告画、地毯和舞台幕布等的鲜明的红色来提供一种温暖、热烈的视觉气氛，从而传达影片"博爱"的主题。而红色在维斯康蒂的《被诅咒的人》里则成了罪恶的颜色。纳粹的党旗、党徽是红色，变态男人涂口红、穿女人衣服也是红色，该片用红色表现了丑恶和毁灭。再如《红色沙漠》中导演将沙漠涂成了红色，在这里红色则暗示着充满人欲的、鲜血淋淋而又生动活跃的沙漠，象征着人的感情在高度发展的现代工业化社会中已经荒芜得如同毫无生命的炽热沙漠一般。这些例子说明，色彩除了给影片画面着色外，也可成为一种精神层面的色彩。

### 5. 色彩具有表意功能

电影色彩的表意性明显受绘画的影响，如苏联电影强调继承俄罗斯绘画的传统，在色彩处理上有较大的假定性。在影片《作曲家穆索尔斯基》中，导演有意识地用冷暖对比来隐喻两种不同的社会力量：一方面是沙皇俄国的官方，另一方面是与穆索尔斯基的创作紧密相连的大众。凡是描写公爵夫人府第的内景和玛利亚剧院的场面，都是以冷冷的浅蓝色为基调，官府和法院则是灰绿色的，造成一种阴森森的气氛；凡是有民众出场，如音乐家同人民初次相会、农民起义的场面，以及穆索尔斯基创作人民歌曲的场面，都用暖色调处理。贝尔托卢奇的《小活佛》，表现在美国寻找活佛的部分用蓝色，表现不丹和古代印度的部分用金黄色，用黄蓝对比，以表现东西方两种不同文明的冲突。影片《辛德勒的名单》，导演斯皮尔伯格在彩色影片已经非常普及的 20 世纪 90 年代把它拍成黑白片，以唤醒观众对那个早已逝去的年代的记忆，表达对纳粹灭绝人性的暴行的否定，也与表现影片的内容十分贴切。但在这部黑白影片中，导演却让一个小女孩始终保持红色，虽然红色很浅淡，却让观众看到了生命的纯洁和脆弱，更痛恨那个黑暗的岁月。在影片的最后，当大批获得自由的犹太人潮水般地在地平线出现时，黑暗过去，画面从凝重的黑白色逐渐转换成高调的彩色，昭示着在黑暗中受辛德勒保护的犹太人有了五彩缤纷的希望。

### 6. 色彩形成影片的基调

色彩基调是指根据剧本的思想内容，按照导演的创作意图在画面中表现出来的影片总体色彩倾向和风格。在一部影片中，往往用一种或几种相近的色调作为基本调子，在视觉形象上营造出一种整体的气氛、风格和情调。影片《黄土地》表现的是黄河儿女的奋斗足迹，影片以一种沉稳的、温暖的土黄色为色彩基调，结合陕北文化中的色彩含义，通过各种色彩的配置，构成相互交织而又和谐的交响乐式的色彩总谱，收到了既饱含凝重、单纯、浓郁，又对比强烈的情绪效果。色彩基调既是造型因素，又是叙事因素、抒情因素和表意因素，有强烈的象征意味。一部影片的色彩基调在总体上是统一的，但它们又不是一成不变的，往往随着剧情的推进和导演主体意识的深化而具有不同的色彩主题。影片《法国中尉的女人》过去时空的画面基调是阴暗的冷调，但是在基调中又有变调处理。该片既注重情节的发展和人物情绪的变化，又有部分场景的暖调处理，例如"旅馆相会"一段用的就是暖调。

## (二)色彩的运用

在影视画面中，色彩运用就是创作者有意识地用各种色彩完成影像的塑造，使不同的色彩在画面中形成或和谐或对立的视觉效果。了解和分析影视画面中色彩的运用，其目的在于弄清色彩在画面中的客观性和主观性，同时了解色彩在画面中的分布所形成的色彩基调、局部色相(重点色)以及它们之间的相互关系。

### 1. 画面的色彩基调

电影画面中的色彩基调，又称"色调"，简单地说，是指在一部影视作品中，以一种色彩为主导，画面所呈现出的色彩倾向。色调是形成具体的影视画面的视觉效果的基础，直接或间接地传达出影视作品中一个画面、一个片段或整部影片的画面风格。例如影片《那山 那人 那狗》中那无处不在、渗透于画面背景中或浓或淡的绿色，使影片透射出一种朴素而清新的艺术创作风格；影片《浓情巧克力》，在特写镜头中女主角精心制作的棕色和白色的各式巧克力，不仅使观众"一饱眼福"，而且领略了生活在欧洲小镇上的人们心中对充满温情的浪漫生活的渴望和追求；而影片《无间道Ⅰ》则运用黑色和白色，形成了主要角色在色彩指向上的反差，故事情节上正邪的矛盾冲突，以及影片主题所揭示的"无间"之寓意的双重性，开创了《无间道》系列影片在港产商业电影中的另类的叙事风格。色调既可以贯穿整部影视作品的始终，又可以只存在于一个段落或一个场景中，甚至一个镜头中。例如在波兰导演基耶斯洛夫斯基的《红色》《白色》《蓝色》系列片中，贯穿三部影片自始至终的色调就是象征"博爱"的红色、代表"平等"的白色，以及蕴含着"自由"的蓝色。而在王家卫的影片《重庆森林》中，影片前半部的画面中充斥极富香港特色、如流光般闪烁不定的多色彩基调，营造出现代香港社会中游离于生活边缘的人们，没有真实的人生目标、飘忽不定的生活经历和人生感受；但在影片的后半部分，画面中则滤去了那些杂乱或暗淡的色彩，以清新明快的色调，表现在纷繁、嘈杂的城市中剥离出来

的人们真实、朴素和充满朝气的生活和情感。

在影视作品中，主色调的形成可以通过增大画面中的主导色彩的使用面积来突出主导色彩的情感作用，还可以在整部电影作品的镜头总量中，增加以某一色彩为画面主导色彩的镜头数量。由法国波兰斯基导演的奥斯卡最佳影片《钢琴师》，是一部以"二战"期间波兰犹太家庭为背景的大制作，1940 年的秋冬，波兰华沙的街头笼罩在灰色的战争阴影中，灰色的人流，灰色的泥泞街道，灰色的高大隔离墙，一张张笼罩在恐惧和悲哀气氛中的灰色画孔，灰色的生存与死亡，城市在经历了炮火后的灰色的残垣断壁……导演波兰斯基选择了纪录片式的"灰色"来营造战争的恐怖和对人性的残酷毁灭，这一色彩也深切地表达了人们对战争最强烈的批判。另一位导演张艺谋在 21 世纪的第一部大制作影片《英雄》，就是一部通过画面色彩表达深邃的精神主题的杰作，影片的摄影师和美术设计在一半以上的镜头中运用了大块的黑色或红色，使它们成为贯穿影片始终的两种主导色彩。与此同时，在其他的镜头中以适度的白色、黄色、绿色和青色与红色、黑色交错或搭配运用，这种有层次、立体的色彩表达使影片在故事情节上的非线性叙事特色呈现出来。影片画面中大块的黑色，用以表现宏大的秦国宫殿、高大的宫墙和宫门、强大的秦军，预示英雄们"刺秦"所要面对的强大阻力，但鲜明的红色代表了一种力量，一种执着的精神，顽强地从黑色营造的氛围中显现出来，残剑用朱砂写成的形态各异的"剑"字，飞雪身上飘逸的红色服装，无名刺秦失败被万箭射杀后身上盖的红布，影片中的红色无疑诠释出影片的主题：所谓"英雄"，就是在他们身上有一种为理想甘愿舍弃一切、矢志不渝、舍生忘死的精神和气概。

色调对于电影而言具有重要的意义。首先，由于各种色彩本身都具有一定的情感和情绪作用，而任何一部电影或电视剧作品要表达创作者的思想情感、作品的主题，在很大程度上都依赖于色调的把握；其次，色调可以从视觉审美的角度，表现影视作品诗意、浪漫的抒情色彩，并且用以营造带有艺术化的画面氛围；再次，色调可以形成影视作品个性化的艺术风格。世界上的知名电影导演，他们的作品大都有自己独特的创作风格，而作品风格的形成在某种程度上取决于他们作品中色调的风格。例如张艺谋早期拍摄的系列影片《红高粱》《大红灯笼高高挂》《秋菊打官司》，一改当时中国故事片中过于写实的色彩运用，而选择热烈而极具视觉冲击力的中国红作为这些影片的主打色调，并且以大写意的创作手法夸张地加以渲染，从此形成了张艺谋作品极具民族情结的中国本土风格。美国最具票房号召力的著名导演斯皮尔伯格所创作的大量科幻影片早已享誉全球，但他的两部非科幻类电影作品《紫色》和《辛德勒的名单》，却表现出这位才华横溢的导演在色彩运用上的个性和艺术风格，虽然这两部影片都是传记式影片，但二者的叙事风格却大相径庭。《紫色》是以浪漫的紫色为作品的主色调，表现出女主角怀揣着人生的理想，在平凡的生活中虽历经坎坷，但仍能微笑地面对未来的美好心灵，形成了作品浪漫、唯美的电影叙事风格；而以纪录片式的黑白色作为影片基调的《辛德勒的名单》，通过把具有艺术的真实性的情节用接近于生活的真实性的形式展现在银幕上，表现了 20 世纪三四十年代在德国纳粹统治下犹太人的悲惨命运，黑、白、灰所呈现的是典型的纪实性的电影叙事

风格。

在大多数影视作品中，主色调的运用，体现在诸多构成元素的画面中，如前景、后景或背景的色彩。服装、化妆、道具的色彩必须尽量向整体的画面总的色调靠拢，从而确定某一种色彩作为一部作品的色调，这种色调是较为生活化的客观色彩基调。此外，在影视作品中还可以通过采用一定的技术手段，使画面的各种色彩趋于平衡，从而形成在视觉效果上较为艺术化的主观色彩基调。

### 2. 局部色相

电影画面中的局部色相，是指在剧中的某个人物的一个部分或人物所处背景的一部分的色彩呈现。在影视画面中，局部色相的运用往往与画面的主色调形成一定的视觉对比。

局部色相是创作者为了表现影片主题，赋予画面中的人物在服装、化妆造型上带有区分性的色彩符号，或是在画面背景中的局部或小块区域，例如在道具或物品上用特殊的色彩形成有冲击力的视觉感应。20 世纪后期至 21 世纪初，在许多港台文艺片中，局部色相的运用时常成为主要人物在造型和性格特点上的重要手段。例如由杜琪峰执导的电影《向左走 向右走》，是一部根据漫画改编的城市言情片，影片开头：春雨蒙蒙的台北街道，一个拥挤的十字路口，俯拍的镜头画面中，男主角打着一把墨绿色的雨伞，女主角打着一把红色的雨伞，在一片黑色雨伞中显得尤为瞩目，在灰色的天空背景下，他们带着各自的色彩标记穿行于车来人往的城市之中，擦肩而过，走向未知却崭新的人生……画面中借道具(雨伞)的色彩引出男女主角的出场，局部色相的运用牢牢地抓住了观众的视线，使观众的注意力一下被吸引到关于他们之间所发生的普通而又离奇的爱情故事上来。

局部色相的效果，主要体现在画面中主体和背景的色彩对比中，即在面积较大的背景色彩中，在画面主体上加进面积较小却醒目的色彩，以加强主体的视觉表象力，突出画面的主题。制造局部色相效果，一是用人物的服装、头发或某个装饰物的色彩形成画面的局部色相。如坎皮恩执导的影片《钢琴课》中的一个画面：女主角麦格拉斯带着女儿远渡重洋，来到陌生的新西兰，由于当地交通不便，土著人无法抬走她从英国带来的钢琴，只好将它搁置在海滩上，此时画面背景是海滩、大海和天空交织而成的灰白色，而画面主体——麦格拉斯身着黑裙、戴着黑帽的形象，以及画面陪体——黑色的钢琴，二者所共同构成的局部色相(黑色)，与整个画面的背景色彩形成强烈的视觉对照，使整个画面构图呈现出西方剧情片中少有的空灵之美；此外，在影片的情节发展上影射出女主角漂泊异乡的孤独感。二是用特殊道具的色彩形成画面的局部色相。在张艺谋的影片《我的父亲母亲》中有这样两幅画面：画面一，十八岁的母亲，情窦初开，满怀喜悦地在织布机上织出了那块用来给父亲的新学校盖梁的"红"；画面二，父亲死后，与父亲共同走过四十个春秋、体弱而衰老的母亲，依然在那架老旧的织布机上织出一块用来给父亲盖棺的"白"。在整个画面偏冷的主色调中，作为局部色相的"红"色、"白"色两块布着力反衬出母亲对于父亲的爱：年轻时的母亲对父亲的爱是淳朴而热烈的；四十年后，父亲故去，母亲对父亲的爱依然纯洁、美好，只是它已深藏于母亲记忆深处。导演对画面中局部色相运用得恰到

好处，使平凡的父亲和母亲所拥有的真挚情感得到了升华。

电影画面中局部色相的运用，使画面造型在视觉上起到了画龙点睛的作用。在影片《辛德勒的名单》一个德军的冲锋队屠杀犹太人的镜头里，画面中出现了一个穿着红衣服的小姑娘，画面中的这唯一的红色，象征了美好生命的存在，与残暴的德国纳粹毁灭人性的行为形成强烈反差。影片凭借这一画面中大面积的黑白背景与红色的局部色相的对比，进一步揭示了影片反对战争、以正义的立场面对历史的政治性主题。

### 3. 画面的色彩构成

在电影画面中，一旦确定了主色调之后，其他色彩的配置、色彩与色彩之间所形成的协调效果，或者它们之间产生的对比意义，都直接影响着画面的色彩构图。

在电影画面中表现出来的色彩可以说是异彩纷呈、千差万别的，但从观众的角度出发，并没有感觉它们是杂乱的，这是因为创作者在运用色彩进行画面构图时，遵循了一定的色彩配置规律。这一规律有客观的一面，也有主观的一面。从客观的角度看，画面中色彩的合理配置，可以使画面中的色彩更具视觉美感，更有吸引力，进一步传达出画面的主题和情感；从主观的角度看，色彩合理而艺术的配置，是影视作品的创作者根据自己对一种或几种、一类或几类色彩的认识和喜好，进行了有选择性的搭配，形成独特的影像画面色彩风格，传达独特的色彩语言。

在影视片中，色彩配置主要取决于画面中不同色彩的比例、位置、面积之间的搭配关系，这种搭配可以造成不同的浓与淡、明与暗、暖与冷、丰富与单纯等视觉感受，从而起到造型作用。如影片《黄土地》常常在大面积的土地的黄色中点缀一小块红色来表现在恶劣的自然环境中人的生命力的顽强。

电影画面使各种色彩共存于同一时间状态和空间状态中，因此画面中的各种色彩或是相互搭配形成和谐的视觉效果，或是形成视觉上的对比和冲突。这样才能使影视画面本身具备一定的美感，从而与观众的审美需求产生共鸣。无论画面中各种色彩是处于和谐的状态，还是处于一定的视觉冲突中，都不是一成不变的。从画面构图的审美意义上看，各种色彩的搭配运用最终要实现一定的视觉均衡，即一种对称。这种均衡不仅体现在单个画面中的色彩的协调、对比关系，也体现在前后两个或多个画面转换时各种色彩的关系会随着时间或空间的改变而改变，由均衡到非均衡，再回到均衡。

## (三)色彩分析

### 1. 红色

红色是自然界中一种对人的视觉刺激最强烈的色彩。它能给人留下深刻印象，使人产生强烈兴奋感和振奋感。

传统意义上，红色代表阳光、火焰，具有蓬勃向上的精神意义；又象征了浪漫、热烈的爱情，例如红色的玫瑰花、葡萄酒、红色系的光线和服装等常常用在男女表达爱情的画面中。红色还代表了革命和热情，如在电影《焦裕禄》的结尾部分，焦裕禄带领着一群人

面对着镜头走来，背景是漫天飘扬的红旗，象征了优秀共产党员对革命事业的崇高热情和热爱人民的赤诚之心。红色还体现了中国人的传统的民俗，在影视画面中，结婚、庆典、节日都离不开红色，红色在这里是表示喜悦、喜庆之意的，例如结婚时新娘的红盖头、红衣服、用来装饰建筑物的红绸、天空中放飞的红色气球等。

但在一些特殊的画面中，红色还蕴涵着一种生命力的张扬，高亢、绚烂，充满激情。例如张艺谋的系列电影中，《红高粱》里红红的高粱酒，以及阳光下大片大片飘舞的西北红高粱，象征一种热情的生命力；《菊豆》里那些铺天盖地的红布，从侧面渲染出菊豆内心对封建婚姻的反抗，也衬托出她对天青始终不渝的爱的激情张扬；而在影片《大红灯笼高高挂》里，乔家大院里那一盏盏红灯笼，更是以电影特殊的艺术表现手法，在表达了中国传统的喜庆意义之外，也折射出传统时代女性渴望爱和追求爱的内心躁动，以及她们在乔家府邸所象征的现实与心灵双重禁锢下的挣扎、扭曲，形成了极具视觉张力的情感印象；《秋菊打官司》里那一串串挂在院墙上的红辣椒、秋菊的红棉袄，把淳朴的西北民风涂抹成一幅幅年画，真实而充满了浓浓的乡土韵味。

有时红色也传达出冲动而不安的情绪，例如王家卫的影片中，在酒吧、卧室大量运用的红色使人产生躁动、不安的感觉。在一些惊悚、悬疑片中，红色还预示了暴力、血腥和死亡，以营造一种令人战栗的画面氛围。

除此之外，红色在一些影片中还有特殊的主题象征意义。在基耶斯洛夫斯基著名的"三色系列"影片之一的《红色》中，"红色"在这里代表着一种博爱的精神。画面中，女主角的红色衣服、巨幅的红色广告牌等，在形成画面特殊视觉效果的同时，把高于情节之上的关于"博爱"的主题、生命存在的意义以及对悲惨命运的抗争间接地表达出来。

丹麦导演拉斯·冯·蒂尔的影片《黑暗中的舞者》，女主角塞尔玛的视力在日断衰退，直至将要失明，但她总是抱着对生活的美好幻想，在属于自己的世界里翩翩起舞，画面中时常萦绕在塞尔玛周围的红色光线，正是塞尔玛发自内心的对光明的渴望和对生活的期待的强烈表达。在这部影片中，电影的创作者对红色的运用，是对影片主题的象征性的透析和对影片人物内心的情感渲染。

### 2. 蓝色

蓝色在人的心理接受上属于冷色，因此它与红色情感作用正好相反，象征了寒冷、冷漠。

但浅蓝色往往使人联想到辽阔的天空，没有一丝云彩、晴空万里的景象，以及远景中大海的整体景象，给人一种纯净、平和的感觉。

大多数情况下，蓝色尤其是深蓝色所表现出的画面情绪是冷漠、忧郁和压抑的，这是由于在西方人眼里蓝色代表着忧郁，英语中"blue"一词的意思就是忧郁。在王家卫的影片《花样年华》中，美术设计师用大量的蓝色来表现街道、居室内和户外的环境，这种色彩在营造气氛时的大量运用，象征了影片中男女主角被压抑的、忧郁的情感。

蓝色有时还代表着一种力量，充满着牵引人们归于虚无的神秘魅力，这在基耶斯洛夫斯基的影片《蓝色》中得到了极致的呈现。影片自始至终都笼罩在浓浓的蓝色的氛围中，甚至连空气里都散发着蓝色的气息，如女主角茱莉面部的蓝色光、蓝色的泳池、蓝色的水晶吊饰、皮包里蓝色包装纸包着的糖果，都代表了她无法面对丈夫和女儿的意外死亡，用逃避、压抑自我的方式，试图把自己与现实生活、朋友，与音乐和回忆完全隔离开来的假设的心理屏障。同时蓝色与画面中橙色的对比运用，象征了茱莉在自我封闭和孤独中与命运的顽强抗争，最后找到重获内心自由的信心，内心的激情如强有力的音符终于冲破蓝色的孤独围城。

### 3. 绿色

绿色是大自然中生机盎然的色彩，在电影画面中，它给人们的视觉感官以宁静、平和的色彩。绿色是具有生命力的色彩，它同时代表着希望、未来。

在影视画面中，绿色常常象征着生命，这是因为绿色是大自然的色彩，它使人联想到辽阔的原野，茂密的森林，万物复苏、充满生机的春天景象。在霍建起导演的影片《那山 那人 那狗》中，许多大远景、远景镜头画面中，森林、田野、小河都涌动着一种朴实、清新的写意的绿，乡邮员父子的身影行进在由浅绿、翠绿、深绿营造的画面氛围中，带给观众图画般的视觉美。画面背景中的绿色，并非只是交代了影片中故事情节展开的自然环境——湘西南的山区，更是影片的创作者为追求返璞归真的人们所营造的诗化了的视觉空间和心灵空间，因此，这样的画面在满足了观众视觉欣赏的需要之外，在精神上也使观众获得了仿佛置身于世外的宁静。影片中隐没在山区林间和层层梯田中的邮路象征了一条给山里人带去幸福和快乐的希望之路，从而进一步刻画了父子两代乡邮员对人生、对平凡事业的执着追求，以及他们对亲情、爱情的真挚而豁达的情怀。

绿色是抒情而富有诗意的色彩，因为它是春天的色彩，代表了青春的朝气蓬勃和崭新的生命里程。在许多文艺片中，绿色常常成为画面中营造气氛的主色调，在韩国影片《春逝》和《青涩爱情》中，画面里清纯的绿色配合着画外优美的旋律，叙述了不同的青年男女之间的美好情感：在密密的竹林中，恩素和尚优一同聆听自然的乐音，在清澈的小溪边彼此"倾吐"爱的心曲；而雅妮和俊河在青山环抱的小镇上抒写着设计师和剧作家的爱情故事，在充溢着绿的清凉的宁静夏日里，在回忆和现实的情感纠葛中，终于找到了彼此的真爱。

绿色在特殊的作品主题下还代表了一种力量，一种维护正义、和平的力量。在陈凯歌的影片《大阅兵》中，整齐的线条和方块组成的绿色阵营，表现出了新时期年轻化的人民解放军的高昂斗志，它是捍卫中国军人荣誉和保卫国家的最坚定的指示性的视觉符号。

### 4. 黄色

黄色是所有色彩中最明亮的色彩。它和红色一样，在人的心理反应上都属于暖色，轻柔而温暖，但对比红色的跳跃，黄色表现出一种明快、愉悦、轻松的情调。因此，黄色在东西方人的普遍认识上都可以表示幸福、温馨和浪漫。但有时黄色也代表神秘或者复仇。

从视觉上看，由于黄色亮丽、耀眼的视觉印象，充满活力，所以在影视画面中黄色的头发、黄色的衣服、黄色的帽子以及黄色的光线、画面背景，往往使影视画面富于想象和动感，比较容易抓住观众的视线。例如，在王家卫的影片《重庆森林》中，导演在两个人物身上运用了黄色。一个是戴着棕黄色假发的女毒品贩子，作为影片前半部唯一的女主角，这一人物形象无论是坐卧，还是行走、奔跑于街巷和人群中，醒目但飘忽不定，是个生活中意外闯入的女人，没有过去，没有未来，带着生活边缘人物独特的神秘感：她从哪里来，墨镜后是怎样的眼神，她是个什么样的女人，最后的结局是生是死……另一个是在街区的快餐店打工的女孩阿菲，一头率真的短发，常常穿着宽宽大大的黄色衬衫和黄色 T恤，哼唱着美国的爵士歌谣，在各种淡黄色光线(或阳光)下，跳跃式地展现了城市女孩健康、活泼而富有朝气的前卫个性，以及她与众不同的情感表达方式。

黄色代表着希望和丰收。在影视作品中，人们有时可以欣赏到这样的画面：画面背景是大片大片黄澄澄的油菜花，画面主体则徜徉于其中，此时黄色点染出一幅江南春色的诗意画面；而金黄的麦田、稻田以及晒场上黄灿灿的稻谷、小麦和玉米又以饱满的画面色彩展现出一派丰收的景象。

黄色还是黄金的色彩，它使人联想到财富，以及华贵的古典服饰风格和富丽堂皇的建筑气派，例如影片《安娜与国王》中展现于观众面前的是一个黄金打造的东方文化：金碧辉煌的古老的泰国皇宫，用黄金精心装饰的内部陈设，国王身着黄金色的服饰，皇家寺院中金色的佛塔等，人们头上、身上的黄金饰物。在中国的封建社会，黄色是专属于皇帝和皇宫的，龙袍、金冠、圣旨和宏大的闪耀着黄色琉璃光芒的建筑无不代表着至高无上的、一统天下的权力。

### 5. 白与黑

白色和黑色在我们的现实世界和现实生活中是普遍存在的，白色是一切画面中受光、最亮的部分，而黑色则是画面中不受光、最暗的部分。因而，从根本上看，白与黑不是色彩，是色彩的两种亮度。

#### 1) 白色

白色在影视画面中表现为两种形式：一是现实景物原有的白色，如白色的物体、白色服装、白色道具等；二是人物形象或物体因光线与照明形成的明亮的受光区。

无论是现实生活中还是在影视画面中，白色都是纯洁的色彩，它会令人联想到纯净、淡雅、神圣等有关人的优秀品质。例如，西方神话中的天使的翅膀、身着白色礼服的新娘、身穿白大褂救死扶伤的医生。

白色还是代表理性和稳定的颜色，使画面变得平静，给人以视觉的满足感。例如：日本影片《情书》的开头画面中，俯拍的全景中博子独自躺在雪地里，任细雪静静地飘落在身上、脸上；之后镜头渐渐摇高由博子转向大全景，一个白雪覆盖的北方小镇展现在观众的视线中；之后博子站起身，向弥漫在冬日气氛中的小镇走去，走向她的现实人生……导演岩井俊二的电影叙事就这样在平静的画面中展开。此外，白色还是和平的象征，如天空

中翱翔的白鸽；白色在画面中还是苍白、冷淡和病态的间接表现，例如影片《蓝色》中，茱莉遭遇车祸后独自在静谧的病房里，白色的床、白色的床单、白色的墙和窗户，以及那些白得刺目的阳光，不仅交代了画面主体的环境，更重要的是折射出女主角失去亲人后无法面对现实的冷漠情绪和病态的心理。

在影视画面中，当强光照射在人物形象或物体上时，也会呈现出白色的视觉效果，但这属于光线作用下的事物的亮度表现，具有特殊的叙事效果。例如在一些影视作品中，男主角(或女主角)在夜晚遭遇车祸，常常是强烈的汽车灯光直接照在画面中人物的脸上(特写)或身上(全景)，在人物脸和身上形成明亮的受光区域——白色区域，并随着刺耳的刹车声和碰撞声，画面淡出。如影片《魂断蓝桥》中女主角在桥上自杀的一段。

2)　黑色

黑色在影视面面中也表现为两种形式：一是现实景物原有的黑色，二是因为对光线和照明的否定形成的阴影区。

黑色在人们的心理接受上属于冷色中最极端的颜色，尤其是影视画面中黑色或接近于黑色的暗色，一般体现了画面情感上的庄重和严肃，也可表现画面中人物的凝重的心情，还象征无意识的虚幻世界。在王家卫的许多影片中，片中的人物在画面中往往置身于大面积的阴影和黑色背景中，如《花样年华》中，画面常有三分之一甚至三分之二被处理成黑影，代表黑暗的夜景，狭窄无光的楼道，只在灰暗街道的一角留下一盏孤独的街灯，男女主角若隐若现的模糊身影，就在仅有的一点被街灯照亮的狭小区域活动，时而隐没在黑色的背景中，时而又走出这黑色的背景。例如：周幕云和苏丽珍在黑色背景中凸现的表情微妙的脸庞，苏丽珍那些不停变化着色彩的旗袍，与画面中大面积的黑影形成视觉上的鲜明对比。黑色营造的画面氛围在此传达出一种凝重、忧伤的画面情绪，也隐喻着环境的沉寂、世俗的冷漠以及传统道德观对人性的压抑。再如美国影片《美国丽人》中，布利达先生去看女儿的啦啦队表演，无意间被女儿的同学安琪所吸引，在人声鼎沸的体育馆里，坐在看台上的布利达渐渐进入了幻境：画面一，正面灯光打在只有安琪一人的球场中央；画面二，空旷的看台上只有布利达一人坐在逆光的阴影之中；画面三，安琪脸部表情及身姿的特写；画面四，处在逆光阴影中的布利达冲动的眼神……在这组画面中，导演借逆光的阴影(半黑色)制造了男主角的幻觉世界，并把这一形象同现实时空隔离开来，形成了现实画面与心理画面重叠的叙事特点。

黑色经常使人联想到黑夜、黑暗，因此黑色常用来象征邪恶和罪恶。在美国卖座影片《蜘蛛侠》及其续集中，服装设计师为片中男主角蜘蛛侠设计的服装是红色带网格图案的紧身服，而蜘蛛侠的敌人的服装则是黑色或近似于黑色的颜色，影片中这样的反面角色给美好和谐的世界制造混乱，给和平的人们带来灾难，因此黑色的运用在这里是一种象征，象征社会中危险的邪恶力量。黑色还是许多类型电影的主色调，如恐怖片(惊悚片)、犯罪片、心理分析片等。

此外，在影视作品中黑色的运用，有时也隐喻了画面中角色对现实的超越，或是刻意

隐瞒他(她)在现实中的真实身份。例如电影中身着黑衣、头戴黑色面具的佐罗、蝙蝠侠和猫女，他们除暴安良、惩治邪恶，是人们渴望获得自由、平等和正义的代言人。这些形象既有类似现实生活中"英雄"的精神品质，也说明了银幕形象的非现实性。

白色和黑色除了各自所具有的画面情感作用和主题的象征意义，从另一方面分析，白与黑共同组成的画面——黑白的影像，在现代影视作品中又有着更深层的意义。黑白代表着人们对现实世界和现实生活的一种回忆，相对于色彩丰富的画面而言，黑白也是一种对现实世界和现实生活更抽象、更理想化的再现。姜文导演的影片《阳光灿烂的日子》，片中的大多数画面充满着跳跃、活泼的色彩，但在影片的结尾部分却以一种黑白的形式加以处理，此时，黑白表达的是创作者对"过去"的阳光灿烂的日子——无忧无虑、充满幻想的青春岁月的怀念和赞美，也把画面中关于人生的感悟——成长中的幸福、烦恼、痛苦、追求从现实的叙事中剥离出来，上升到了更具哲理意义的层面。时隔几年，在张艺谋的电影作品《我的父亲母亲》中也借鉴了同样的手法，所不同的是现实的生活的色彩是黑白的画面，而回忆中的父亲和母亲年轻时的生活却是彩色的画面。

## 第二节　声　音　语　言

影视艺术的声音与画面一道共同成为现代影视的基本语汇，创造荧屏形象，展现影视时空。它主要分为人声、音乐和音响等类型，正是这三种形式的有机组合，构成了影视艺术的有声语言系统，而它在反映社会生活时所创造的综合听觉形象，也就构成了荧屏上的声音形象。这几类声音在荧屏上是不可分离的，它们错综地交织在一起，"一方面，记录、移植的逼真的声音形态再现和还原了有声世界的真实感；另一方面，经过美学处理的非原生态的声音形态又表现和外化了创作者对世界的艺术感知和体验。"[①]

作为现今影视最基本的一种表现语汇，声音并不是一开始就有的元素。在电影出现的头30年里，电影一直是一个"伟大的哑巴"。1927年，美国华纳电影公司拍摄的全世界第一部有声影片《爵士歌王》的诞生，标志着有声电影时代的到来。当声音刚刚在电影中出现时，还曾经遭到包括卓别林在内的电影人的反对，但从20世纪30年代以后，声音在电影和电视中的意义越来越被人们清醒地认识到。影视艺术中的声音从观念到技术都得到了迅速发展，从后期录音到同期录音，从单声道到立体声，从无方向录音到逻辑环绕，声音已经成为现代影视艺术表现手段的一个重要组成部分。可以说声音的闯入，赋予了画面新的生命与活力，既增加了原来的表现性能，又恢复了自身的再现功能，从根本上改变了早期电影貌似纯视觉艺术的性质，推动电影进入声画结合视听交叉的艺术新天地，产生了从表现形式到美学手段、美学风格乃至美学观念诸方面的质的飞跃。

---

① 彭吉象. 影视鉴赏[M]. 北京：高等教育出版社，1998：87.

## 一、声音的特性

### (一)音量

空气的振动产生了声音，而振幅决定了声音的响度或强度。音量在影视片中起着不可或缺的作用。例如，在许多影视片中，在一个繁忙街道的镜头里伴有喧闹的交通工具的噪声，当两个人相遇并开始交谈后，噪声的音量变小了，突出了交谈的声音。又如，一个轻声细语的人与一个大声怒吼的人的对话，两人的性格特征不用通过对话内容而仅由音量的不同便可以判断出。

音量也影响着距离感。声音越大，观众会认为发声物的距离越近；相反，声音越小，观众会觉得发声物的距离越远。如火车轰隆的声音越来越大，意味着火车越来越近。

### (二)音高

声音振动的频率控制着音高，即感觉中的高音与低音。一般来说，女性与儿童的音高较高，男性的音高较低。音高过高、过尖的声音让人感到刺耳，能够吸引观众的注意，并使人产生某种排斥感。如希区柯克的《精神病患者》影片中尖声刺耳的鸟叫声。音高过低、过沉的声音让人感到困惑，使人产生莫名其妙的恐惧感。许多恐怖片中利用低沉的自然音响增加恐怖气氛，儿童片中的反面角色也常常是一位声音低沉的男演员。

### (三)音色

声音各个部分的调和，赋予声音特定的韵味或音质，就是音色。当我们说某个人的声音浑浊，或某一乐音圆润时，所指的就是音色。音色能够使观众辨别出不同的人、不同的乐器等所发出的声音。例如，影视片中"未见其人先闻其声"靠的就是不同人物的音色来使观众在人物露面以前就判断出即将出场的角色。不同的音色还能够营造不同的气氛，如萨克斯演奏的音乐飘扬在空气中会产生浪漫的气氛。

音量、音高和音色这三个声音的基本特性互相影响，从而使观众辨别出影片中的不同声音，且界定了一部影片综合性的声音构造。

## 二、声音的种类

影视作品中的声音一般分为人声、音乐和音响三大类。无声也是一种声音表现形式。但是，这三种声音形态并不是说可以完全分开了，有时一种声音可能涉及多种形式，例如尖叫声到底是人声还是音响；现场演奏的音乐是否都是音响。当然，大多数情况下还是能够清晰地区别出不同声音的形态。

### (一)人声

所谓人声语言，是指荧屏上的人物在表达思想和情感时所发出的各种声音，诸如语

言、啼笑、感喟等。其中最重要的是语言，人的语言声音是人们表达自我、相互交流、传达信息的最基本的方式，因而在影视艺术中人声是声音最积极、活跃，信息量最丰富的部分。人声还因其音调、音色、力度、节奏等因素的不同而具有情绪、性格、气质等形象方面的丰富表现力。

影视作品中，人声主要由对白、独白、旁白组成。

### 1. 对白

影视作品中的对白是指两人或者两人以上相互交流的声音，对白是人声的重要组成部分。通过人物对白，表现出人物相互的关系、态度、情感等，使剧情不断得以发展。影视片中的对白与生活中的对白相比，其传递、交流、沟通、表达的基本功能并没有改变。它还可以用来表现个性、塑造形象、推动剧情。影视片中的对白与戏剧中的对白一样，是"说"出来的，而并不是像文学那样仅仅写在纸上。对于演员来说，"怎么说"往往比"说什么"更加重要，说话的语气、音量、表情都可以传达比语言本身更加丰富的信息。影视作品中好的对白应具有以下三个特性。

第一，动作性。

所谓对话语言的动作性，就是要把人物的对话与姿态、表情、动作结合起来，表现人物的思想、感情、愿望和意志。它是表现戏剧冲突，刻画人物性格的重要手段。如影片《城南旧事》中，英子放学后去看望病倒的爸爸，爸爸问："考得怎么样？""你自己看呗！"英子的回答透露出高兴和自豪，又表现出儿童的活泼和机灵。爸爸又问："那天你想赖学，爸爸打你，还痛吗？"英子回答："打得好痛好痛啊，想忘也忘不了！"英子的回答既充满真实情感又略带俏皮。在这段对话里，父女俩的动作、表情和心理都得到了充分的表达。

此外，对白动作性还指对白所蕴含的内心动作性，即潜台词。如美国经典影片《魂断蓝桥》中女主人公玛拉同男友罗依的母亲之间有一段这样的对白：当罗依的母亲一再追问曾为生计所迫当过妓女的玛拉为什么不同自己的儿子结婚时，玛拉一再支吾，最后无奈地说了一句"玛格丽特夫人，你太纯洁了……"这一句对白特别含蓄，潜台词非常丰富，比起简单直露地说出"曾经当过妓女"之类的话，更显得真实、感人和耐人寻味。

第二，性格化。

对白的基本要求在于刻画人物性格。作为社会的人，有着出身、经历、文化教养和社会地位的不同，这些不同又会形成人物性格的差异，而性格的差异往往流露于人物的语言。因此，影视人物的对白要符合人物的身份和性格。

电影《巴黎圣母院》中几个主要角色集中地显示出性格化语言的特点。与吉普赛女郎艾丝米拉达有感情纠葛的四个男人各有出色的语言，充分表现出他们的个性特点。富洛娄神甫因为看了艾丝米拉达动人的舞蹈而激起邪淫的情欲，难抑而又无奈，更不愿别人得到艾丝米拉达。妒火之下，他却一本正经地阻拦菲比斯去赴艾丝米拉达的约会，"你难道不知道她是有夫之妇吗"这种无须回答的设问，非常符合他的身份、性格、情绪，显示出他

明知故问、口是心非、诡诈阴险，是一个十足的伪君子。菲比斯这个得利于偶然的小人在小木屋里对把爱给了他的艾丝米拉达倾吐甜言蜜语："我要是有全世界的黄金，我都给你；我要有妹妹，我爱你而不爱她；我要是妻妾成群，我最宠爱的就是你。"多么浪漫的爱的誓言！然而，同样的话，不久前他曾全盘奉送给他的未婚妻百合花小姐。这种夸张与排比相结合的语言，恰当地刻画出这个流氓、浪荡公子的卑劣形象，暴露了他的轻浮、不负责任和对爱情的玩弄。甘果瓦曾经为艾丝米拉达所救，艾丝米拉达并不喜欢他，但又不忍看他无辜上绞架，便用给他做四年妻子的代价挽救了他的生命，并且供给他水、面包和住处。然而，他在艾丝米拉达行将无辜受刑的时候，却拒绝参加搭救艾丝米拉达的战斗，并且大言不惭地喊道："我要是战死，还有谁去为你们写史诗呢？"这种不无解嘲意味的语言，形象、生动地刻画出一个强词夺理为自己的怯懦开脱的没有灵魂的卑贱者和一个可悲的软骨人的形象。那个又丑又聋的敲钟人卡西莫多曾奉富洛娄之命去劫持艾丝米拉达，而艾丝米拉达却在他因劫持自己而被鞭挞时给他水喝……"滴水之恩，当涌泉相报"，所以，卡西莫多要把她救下绞架，给她采花，给她敲钟，为她战斗。我们感到他有爱，但无邪念，只有被压抑了的感情(因为自己的缺陷)，所以，他才对艾丝米拉达说出这样的话："你要是死了，我也去死。"这种不加修饰的语言正体现了卡西莫多朴素自然的本性美。个性化的语言活化了四个性格迥异的形象：伪君子自然是两面三刀；小流氓赤裸裸无所顾忌；懦弱者总得找块遮羞布；只有人，才能堂堂正正，真实动人。

什么样性格的人说什么样的话，有时还应与特定的情境场合有关系。如影片《骆驼祥子》中，祥子被军队拉去充当苦力好多天，当他逃回车厂时，虎妞和车主刘四正在吃饭。因父亲刘四在场，虎妞虽对祥子有好感但又不宜说出过分亲昵、直露的话。这时虎妞便放下筷子，冲着他说："祥子，你是让狼叼去了，还是上非洲挖金矿去了？"这句冲劲很大的话于逗笑责问之中流露出关切和愁思，既反映出虎妞的火暴性格，又切合特定的情境。

第三，生活化。

影视艺术的通俗化和纪实化特性，要求人物贴近生活，因此，人物语言也要真实地逼近生活，力求生动鲜明，口语化，朴素自然，富于表现力。

电影电视中的对话是口语，是说给人听的，它与写给人看的书面语言是不同的。书面语言，尤其是经过仔细斟酌的文学语言，是经过反复推敲的结果，其结构经常是复杂的。供读者阅读或朗诵的文学语言，除去内容外，还有其韵律、节奏等装饰性的要求。例如电视剧《新岸》在"井台道情"这场戏中，创作者为人物设计的对白是：农村青年高元钢对刘艳华说"咱们结婚吧，我是爱你的"，刘艳华点点头说"好吧"。如果使用这种对白就失去了影片中的生活气息，变得又"文"又"俗"，让观众觉得非常别扭。但当演员进入角色后，高元钢脱口说出："咱们一块过吧，我会疼你的。"刘艳华则含着眼泪重复了三个字："不值得，不值得。"这对白准确、生动地将男主人公的农民本色形象塑造出来了，将女主人公那种激动、愧恨，以及尚存的自卑情绪，淋漓尽致地表现出来，且暗示了她全部的人生历史。

### 2. 独白

所谓独白，是指以画外音形式出现的剧中人物对内心活动的自我表述。影视剧作中的独白大体有两种形式：一是以自我为交流对象的独白，即通常所说的"自言自语"；二是有其他交流对象的大段述说，如演讲、答辩、祈祷等。

上面我们提到，影视中的对话是动作性对话，它的表达功能很广泛，但在展示人物的内心世界时，对话就可能显现出一定的局限性。这就需要作品中的人物以第一人称来呈现自己的内心世界。独白往往可以表现出画面所无法表达，而又不能通过对白来表达的人物隐秘的情感。因此，独白的实质是影视中的人物主动向观众敞开心扉直接表达的形式。在法国和日本合拍的影片《广岛之恋》中，多处通过女主人公的独白生动地展示出她对死去恋人的追忆以及对自己在日本这段艳遇的反思和忏悔。再如影片《天云山传奇》里，宋薇虽然和吴遥结婚，但内心却一直想着罗群，尤其是在"文化大革命"运动结束后，宋薇通过吴遥阻挠平反冤案、错案更看清了他的真面目。这时宋薇来到天云山的竹林，耳畔响起的是当年罗群的声音："你们这两个疯丫头，玩捉迷藏吗？哈哈……"这段画外音展示了宋薇惆怅、悔恨的复杂心情。

### 3. 旁白

旁白是影视片中非叙事时空的语言声音，是以画外音的形式出现的解说性语言。旁白用于表现画面无法表现的形象，对影片的内容起到"辅助"作用。旁白一般分为客观性叙述与主观性自述两种：前者是以剧作者的身份对剧情发表评述，后者以剧中某一角色以第一人称的主观角度对剧情发表评述。旁白的主要功能大致有四个方面：一是在剧情展开之前对故事发生的时间、地点、社会状况、时代背景做简要说明或开门见山地向观众点明全剧的主题或设下悬念，吸引视听，如影片《城南旧事》；二是连接剧情大幅度的时空跳跃，起过渡性连接作用，如影片《阳光灿烂的日子》中用成年马小军的叙述来连接剧情；三是结合人物首次登场的动态肖像造型画面，对人物的姓名、职业、年龄以及重要的前史做简要介绍，如影片《红高粱》的开头用了一段旁白来介绍"我奶奶"与"我爷爷"；四是对剧情的某些内容做必要的解释或发表具有哲理性和抒情性评论，如法国影片《悲惨世界》中吕西安对柯赛特一见钟情时出现了旁白"比陆地宽广的是海洋，比海洋宽广的是蓝天，比蓝天宽广的是人的心灵"，它增强了抒情色彩，加深了影片的艺术感染力。

## (二)音乐

音乐是影视作品的重要组成部分，主要由节奏、旋律和音韵组成，是影视作品的一个重要的表意、抒情的造型元素。影视音乐主要是指画面配乐和主题曲、插曲等。它不同于一般的音乐，作为影视整体结构中的一个元素，它只有与影视的视觉元素相结合，融入影视片的整体视听构思中，一同产生功能。影视音乐的创作必须遵循视听语言的美学原则。观众对影视音乐的欣赏也是眼耳并用的，因此，影视音乐的属性应该是影视性而不是音

乐性。

影视音乐是一种与影视视觉影像相联系的特殊的音乐形式。从发声种类上讲，影视音乐包括器乐和声乐两部分。器乐，即使用各种乐器所演奏的音乐；声乐，即人使用自身发音器官唱出或哼出的乐音。从音乐形态上讲，影视音乐又可分为有声源和无声源两大类。有声源音乐也称为画内音乐、客观音乐，即画面内的声源提供的音乐，如画面中人在唱歌或者演奏钢琴等。这种音乐具有现场感和逼真感，比较容易引起观众的共鸣，音乐可以更自然地融入画面之中。如影片《黄土地》中就多次通过演唱陕北民歌信天游来表达主题。无声源音乐也称画外音乐、主观音乐，即音乐来自画面叙述场景以外，创作者根据影片需要提供的音乐，能够充分揭示人物的心理状态，加强情感色彩因素。

影视音乐在影视作品中的主要作用有以下几点。

### 1. 抒发情感，揭示内心

用音乐来抒发人物难以用语言表达的感情，以刻画人物的心理活动。如电影《魂断蓝桥》中那首《过去的美好时光》的歌曲和舞曲将剧中有情人的生离死别表现得令人柔肠寸断，《泰坦尼克号》在男主角杰克遇难的一幕，用音乐《我心永恒》来表达女主角露丝的内心想法。

### 2. 参与叙事，推动剧情

音乐可以用来表现时间和人物的变化，从而推动叙事的发展。如电影《冰山上的来客》中的插曲《花儿为什么这样红》直接参与了叙事的发展，音乐成了推动阿米尔和古兰丹姆爱情发展的直接因素，同时也成了识别假古兰丹姆的一个线索。《五朵金花》中的音乐也有异曲同工之妙。

### 3. 深化主题

影视音乐作为音乐手段可以表达影片的主题，深化影片的主题思想。如影片《城南旧事》中的《送别》作为贯穿全片的主旋律，在片中多次出现，表达了海外游子对北京、童年和祖国的深切思念的主题，音乐风格完美地融合进影片"淡淡的哀愁，沉沉的相思"的基调中。

### 4. 营造气氛，展现环境

影视音乐可以创造出一种特定的背景气氛，从而增强影视的艺术感染力，还可以起到展示地方色彩、时代氛围的作用。影片《良家妇女》中古老的乐器"埙"吹奏出具有西南一带古朴气质的音乐，使人们感受到了空旷古老的历史感和地方民间气息。《阳光灿烂的日子》中的"文化大革命"音乐使人感受到了那个特殊年代的时代气氛。

### 5. 创造节奏

影视艺术除了视觉节奏还有听觉节奏。电影《城南旧事》以舒缓的音乐配合着影片哀伤的主基调。日本影片《追捕》用一段节奏明快、和声不协调的音乐来反映杜丘进入精神病院侦察的场景，结合视觉节奏创造出毛骨悚然的感觉。

## (三)音响

音响包括除人声和音乐以外的一切声音，以及作为背景音响或环境音响出现的人声和音乐也包括在其中。无论是自然界中的雨声、鸟鸣声、脚步声，还是汽车、风扇等机械发出的声音，到枪炮轰隆、集会喧闹等，都是音响。影视中音响的艺术功能，主要表现为以下几个方面。

### 1. 创造逼真的环境效果

影视对逼真的追求，不仅包括视觉形象的逼真还原，还包括听觉的逼真再现。音响作为一种艺术元素可用于还原和创造逼真的环境效果，使视觉形象获得现场感，缩短了荧幕与观众的距离，使人有身临其境之感。如一列火车通过荧幕：隆隆声由弱而强，继而由强而弱以致完全消失，或一颗发光的炮弹划过荧幕，那呼啸而至继以巨响的爆炸声，都会给画面增添极大的感染力。我国影片《邻居》中开头画面未现声音先出：收音机报时声、刘兰芳的说书声，与楼道里的炒菜声、剁馅儿声、说话声……交织成别具特色的"厨房交响曲"。这自然音响的巧妙运用，突出了20世纪80年代初建工学院教职工宿舍里的环境的真实性。

### 2. 扩展空间

音响能够补充视觉形象的不足，表达视觉形象无法表达的生活内涵。熟悉的声音常常能够引起人们的联想，唤起人们对某种特定环境的记忆，使观众的头脑中出现一个联想或回忆中的画外时空。声音和画面相互作用，能够同时表现多个时空，相对地增加了影片的信息容量，从而扩大荧幕作为时空艺术的表现力。例如，由小而大的汽车声暗示了汽车的由远而近。再如影片《地道战》中，与群众挤在地道里的画面相配合的声音是外面传来的日本鬼子的掘土声，这种音响既增加了画面外的空间，又营造了紧张的气氛。

### 3. 刻画人物

音响在影视作品中具有积极的造型能力，是塑造人物，特别是刻画人物心理的一种重要手段。现代心理学认为，客观世界的自然音响进入人的耳朵，经过人的主体意识的筛选，相应地改变了自然音响的性质。例如，当人专心致志于某事时，对别人的大声呼唤却听不见；而用心不专时，一点儿轻微的响动也能进入耳鼓，令人心烦；心情急切地等待某人某事时，还会产生幻听。所以，影视作品的音响经常被用来强化和表现人物的情绪和

心理，如用时针放大的声响效果表现人的焦虑感；用火车的轰鸣声表现人的内心冲突；用雷鸣电闪、风雨交加、蝉声鸟语等来表现人物特殊的心理活动和心理状态。影片《远山的呼唤》中，女主角风见民子得知男主角田岛耕作要离开的一幕，用水烧开的"呼呼"声烘托了风见民子悲伤的心理状态。再如意大利新现实主义代表作《偷自行车的人》，影片的最后失业工人安东尼奥在迫不得已的情况下，想通过偷别人的自行车来弥补自己被偷的自行车时，犹豫不决、徘徊不前。此时，影片中响起了足球场内传出的加油声和欢呼声，衬托出了安东尼奥内心激烈的斗争。

### 4. 渲染气氛

不同的环境有不同的音响效果，不同的音响可以造成不同的环境气氛。影视音响可以营造出各种各样的效果，烘托环境气氛，增加画面感染力，引领观众进入剧情规定的情境。例如掌声、笑声、喧闹声可以造成热闹、激烈的气氛，流水、鸟鸣可以描绘出幽静的气氛，刀枪碰撞的铿锵声可以体现厮杀惨烈的气氛，火车汽笛声可以增加离别沉重的气氛……在老电影《永不消逝的电波》中，"地下党"在发最后一份电报时，紧急的按键声加上外面越来越紧的敲门声、砸门声，让画面空间紧张的气氛得到了"膨胀"，使观众的心跳随着按键声而加快。

### 5. 推动剧情

除了眼见为实，听觉同样可以让人想象到未见的动作行为。运用音响来交代行为动作不仅能使动作行为显得逼真，而且还可以省略那些不便于付诸形象的或难以拍摄的镜头画面。如电视剧《潜伏》中，多次用从远处传来的"砰砰砰"的枪声来表现国民党政府残杀手无寸铁的游行学生。美国影片《百老汇的旋律》中的女主人公与她的爱人关系破裂，她的爱人决定离她而去，但影片并没正面表现爱人的愤然而去。这时我们看到女主人公站在窗户边，窗外传来汽车的关门声、马达发动声、车轮的摩擦声。而画面上只是女主人公痛苦的面部表情，但观众都能明白发生了什么事，这样用音响交代事件，简洁而富有意味。

### 6. 产生象征、隐喻等意蕴

音响是客观事物发生的一种声音状态，除了其固定的含义，还能够勾起观众的联想，产生象征、隐喻等意蕴。影片《大红灯笼高高挂》中捶脚的声音就具有这样的作用：当年轻貌美、桀骜不驯的四太太颂莲假装怀孕的事情败露后，老爷封闭了她院里的灯笼，以示四太太将永远失宠，此后，颂莲便日复一日地听着老爷在其他三房太太那儿捶脚的声音此起彼伏，内心被孤独和失败所折磨。在这里，被夸张后如雷贯耳的捶脚声就已经不仅仅是这个封建大家庭古老仪式的自然声音了，它实际上是封建统治和男性权威的象征。

## 三、声音与画面的关系

影视艺术是一种视听综合艺术，声音与画面是影视艺术的两大元素，它们既相互依

赖,同时也相互独立。声音并不只是对画面的说明或注释,而是一种不可或缺的审美造型手段。声音与画面相互配合,并不只是画面加声音,而是一种新的审美创造。声音和画面的结合方式主要有以下几种。

## (一)声画合一

声画合一又称为声画同步,是指画面中的视觉与它所发出的声音在时间上同步和谐,吻合一致,即声音是由画面中人或物体、环境所产生的。声音加强画面的真实感,画面为声音提供声源,让观众看到画面形象又受到听觉刺激。由于声音和画面形象同时作用于观众的感官,在观众心理上引起视听联觉的反应,两种不同感觉印象互相渗透,符合人的视听心理,有力地强化了影视作品的逼真性和可信性。如影片《拯救大兵瑞恩》中诺曼底战役中海滩争夺战中,多层次的枪炮声、轰炸声、水浪声、叫喊声等与画面同步,造成了惨烈的、撼人心魄的视听效果。如果没有声画合一的音响效果,很难造成这种让人身临其境的感觉。

## (二)声画分立

声画分立又称为声画对立,是指画面中声音和形象不同步,相互分离,即声音与发声体不在同一个画面上,声音以画外音的形式出现。声画分立意味着声音与画面具有相对的独立性,它们可以通过分离的形式达到一种新的统一。声画分立突出了声音的功能,使声音成为独立的艺术元素,承担起更多的审美创造任务。如电视剧《潜伏》中,作者常常以画外音的形式来表述地下工作者余则成不便于当面述说的内心活动。这里的声音是作者的,画面则是男主人公余则成,声画分立有效地发挥了声音的主观化作用,使得影片的叙述更为明确、丰富。再如影片《阳光灿烂的日子》里,"老莫过生日"的一幕,通过导演自己的画外音叙述将马小军想象的庆生日过程与真实的庆生日过程巧妙地衔接起来。在这里声画分立使观众看到了两次的过程和结果截然不同的生日,表达了影片青春的躁动的主题。

## (三)声画对位

声画对位是指声音和画面各自独立,分头并进而又殊途同归,从不同方面表示同一含义,是对立统一的辩证关系。声画对位的结果,产生了某种声画原来各自并不具有的新寓意,通过观众的联想达到对比、象征、比喻等效果,给人以独特的审美享受。例如《天云山传奇》中宋薇同吴遥举行婚礼的场面,画面上是新郎吴遥的笑脸、碰杯及宾客的祝福,而声音却是代表宋薇心情的沉郁的音乐,声音和画面在情绪上的巨大反差形成一种对比效果,揭示了吴遥与宋薇结合的悲剧性。影片《化装舞会》中,马叫声同正在大笑的资产阶级绅士的画面相叠,鹅叫声同年轻姑娘的镜头相叠,猪叫声同三个酒鬼的镜头相配,从而产生不同于原义的新含义,起到了辛辣的讽刺效果。影片《广岛之恋》中,观众听到的是"广岛开满了花儿,很多是矢车菊……"的声音,看到的镜头却是战争为人类留下的惨痛

记忆，这样的编排给观众心理上带来的冲击远比单纯的记录震撼得多。

在声画关系中还有一种特殊的组合现象——"静默"，它是指在有声影视作品中，所有声音在画面上突然消失而产生的一种艺术效果。静默可以使观众对画面本身投注更多的注意力。在影视片中常常用静默来制造压抑、紧张和漫长的感觉。在某些场面，无声比有声更强烈、更惊心动魄、更耐人寻味，因而更具有震撼心灵的力量，起到"此时无声胜有声的"艺术效果。电影《一个和八个》中，大秃头在与日本鬼子的战斗中一次次地从硝烟里站起来，脚步声、枪炮声响成一片。当大秃头最后一次高喊着"痛快"站起来时，一颗炮弹再次炸响，将他笼罩在浓烟中，这时画面上的所有声音突然消失，在一片死一样的寂静中，一个大全景升格拍摄的镜头营造了一个哑然无声的世界，静默像一个强有力的休止符，给人带来情感张力，那种悲壮的美在无声无息中胜过如雷贯耳。

# 第三节 镜头语言

镜头是影视最基本的元素之一，是构成一部影视作品的最小视觉单位。所谓一个镜头，就是指摄影机从开拍到停机所拍摄下的全部影像。一部完整的影视作品都是由若干个镜头，根据作品的主题思想和情节的内在联系组合而成的。

在镜头中既有静态的影像，也有动态的影像。这些影像都是拍摄者根据特定的艺术目标，从现实世界和现实生活中获得的，因此，镜头中的影像是客观的；但镜头的艺术性又是主观的，具有强烈的个性化色彩，因为镜头是完成画面的叙事、抒情和象征的唯一手段，也是创作者根据自身对生活的体验和认知，交织着感性和理性的影视语言之一。就每一个镜头持续时间的长短来看，镜头可以分为短镜头和长镜头；就拍摄的角度来看，镜头可以分为平拍镜头、仰拍镜头和俯拍镜头；就镜头的运动方式(内部运动和外部运动)来看，镜头可以分为长焦距镜头、广角镜头和变焦距镜头，以及推镜头、拉镜头、摇镜头、移动镜头、升降镜头。在影视作品中，还包括慢镜头、快镜头、空镜头、定格等艺术性镜头。

认识和分析镜头，可以帮助人们认识影视作品中画面的构成及其视觉艺术效果，是解读影像及影视作品的表现方式、表达技巧及艺术风格的重要环节。

## 一、景别

在日常生活中，当我们对人或物进行近距离观察时，那些被我们观察着的人或物就会在感受中觉得很近，也会显得大一些；反过来，当我们对人物或景物进行远距离观察时，那些被我们观察着的人物或景物就会在感受中觉得很远，也会显得比较小。影视画面在再现人类这种观察所得景象时，就需要运用使画面上的人物或景物出现或大或小或近或远的变化的方法，这就产生了景别。作为影视艺术的一种表现手段，它最基本的功能是叙述故事。苏联电影理论家库里肖夫说："影片中，动作是通过电影画面远近不同的景别顺序的交替而叙述出来的。"一般来说，画面越大，所包含的内容就越多，观众也越能长时间地

观看、分析和领悟；画面越小，所包含的内容就越少，细节部分也越集中、突出，观众观看时间相应地越短，但注意力却相应地集中了。

在镜头中景别的变化是随着拍摄距离的变化而变化的。拍摄距离是指拍摄时摄影机与被摄物体之间的距离，相应地，景别则是指镜头与被摄物体距离的远近而形成的视野大小的区别。根据画面中所呈现的空间范围的大小不同，景别可以分为大远景、远景、全景、中景、近景、特写，如图2.37所示。

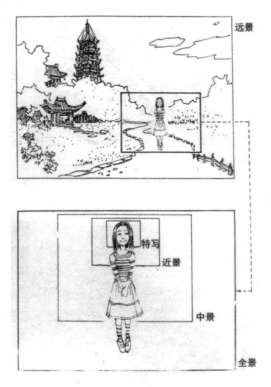

图 2.37　景别

## (一)大远景、远景

远景的摄影机镜头的视距较长，是影视画面中表现空间范围最大的景别类型。远景的特点是，画面开阔，景深悠远，一般用来交代与画面主体相关联的环境。人物只占很小的空间。大远景的视距比远景更远，人物显得更渺小。这类景别主要用来介绍环境，渲染气氛，抒发情感，创造某种意境，能够充分展示人物活动的环境空间和宏大场面。

在影视作品中，大远景和远景为观众提供了一个远距离观察景物的视觉空间，其艺术作用主要有以下几个方面。

第一，展现自然景观和人文景观。根据同名小说改编的影片《那山 那人 那狗》是一部在视觉效果上艺术性较强的影片，片中摄影师常运用不同的"景"表现湘西南的景色，其中乡邮员父子到侗族村寨送信一节，就用了三个不同的远景。远景一(俯拍)，展现在观

众眼前的是山区峡谷中一片片绿油油的稻田之中，热情、美丽的侗族姑娘和乡邮递员父子俩沿着小路向寨子走去，人和景色的交融构成了一幅优美的湘西南田园风情画；远景二(仰拍)，写意地表现天边如火的晚霞(画外传来侗家姑娘的山歌)，衬托侗族乡亲的热情好客；远景三，在浓浓的夜色背景中，侗族村寨的吊脚楼，与画外传来的侗族婚礼上的歌声和音乐，间接表现婚礼上的热烈气氛。影片中这三个远景画面，共同构成了一幅具有浓郁侗家民族特色的人文景观，令人浮想联翩，如图2.38～图2.40所示。

图 2.38　《那山　那人　那狗》Ⅰ

图 2.39　《那山　那人　那狗》Ⅱ

图 2.40　《那山　那人　那狗》Ⅲ

　　第二，展现宏大的场面，形成某种气势和氛围。在许多战争片中，远景和大远景的运

用，着眼点在于反映交战双方在武器装备、人员数量、场面规模上的对比，同时不同景别——远景和全景、近景的交错运用，从多个角度展示了画画中广阔、丰富的视觉效果，加上配合的各种音响效果，使观众如同置身于炮火连天、碎片飞溅、尸横遍野的战争氛围之中。例如，2002 年的美国大片《珍珠港》中，导演运用了大量的远景，展现了第二次世界大战中日本出动数百架轰炸机和战斗机对停泊在瓦湖岛珍珠港内的美国太平洋舰队发动突袭的场景。为了这一场景的拍摄，共动用了四千多名群众演员和全部主要演员，几十架改造的战机以及四艘退役的巡洋舰和驱逐舰，并从空中、地面、水面、战舰上和水下进行拍摄，立体地呈现了战争的场面，如图 2.41～图 2.44 所示。

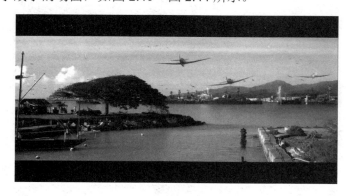

图 2.41 　《珍珠港》Ⅰ

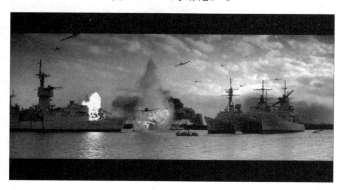

图 2.42 　《珍珠港》Ⅱ

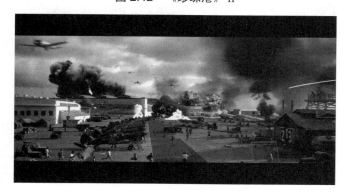

图 2.43 　《珍珠港》Ⅲ

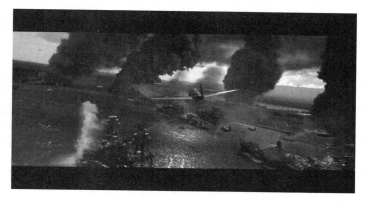

图 2.44　《珍珠港》Ⅳ

第三，远景在展示广阔空间的同时，赋予了画面诗意美。曾荣获奥斯卡最佳摄影奖的美国影片《走出非洲》，是一部在画面风格上极尽自然之美的作品，而这一切都归功于摄影师在镜头中用大量的远景(俯拍和平拍)，描绘了 20 世纪初东部非洲的自然风光——辽阔、平坦的草原，隐约的远山，奔跑的兽群，水面上飞翔的火烈鸟等，把非洲这块古老大地上人与自然共存共生的和谐之美流畅地演绎出来；而在冯小宁的影片《红河谷》中，远景画面中的蓝天白云、湖光山色、遍地的野花和羊群，以及藏族人民真挚、朴实的情感表达则谱写出人与自然最真实的美的交响乐。

第四，远景或大远景有时用于结尾，形成远离现实的情节的视觉联想，给观众留下无穷的回味空间。影片《那山　那人　那狗》以远景开头，以远景结尾，形成叙事上的首尾呼应；同时影片结尾的远景，是对影片主题的升华。清晨，灰蒙蒙的天色，儿子再次背上满载着山里人的期盼和希望的邮包上路了，他走过村外的小石桥(远景)，踏上了进山的崎岖小道，(镜头上升)他的背影离观众的视线越来越远，(大远景)消失在茫茫群山之间……人们从远景和大远景中读出了儿子对大山、山里人的真挚情感以及他对事业和人生的执着，如图 2.45～图 2.48 所示。

图 2.45　《那山　那人　那狗》Ⅰ

图 2.46 《那山 那人 那狗》Ⅱ

图 2.47 《那山 那人 那狗》Ⅲ

图 2.48 《那山 那人 那狗》Ⅳ

## (二)全景

全景是指处在某个环境中被摄体的整个，如人物的全貌。这种景别的视野比远景相对小一些，观众既可看清人物又可看清环境，因而它可以表现人物的整体动作以及人物和周围环境的关系，展示一定空间中人物的活动过程。全景常用来拍摄人物在会场、课堂、市集、商场等一些区域范围中的动作，是塑造环境中人或物的主要手段。

全景是一个偏重于交代和说明的景别，一般在叙事性的拍摄中都用得上全景的视野，

有点类似于当人面对着一个场面、事件或一个环境的时候，站在它的外面，全面观察它的感觉。我们在说到文学或绘画的表现手法的时候常会提到"全景式地描绘"这么一个词。全景就是全面地、整体地交代一个场面、一个事件、一个环境和人物在其中的活动或动作。在全景的交代中场面的时代气氛、地域特色跃然而出，环境的时间、地点、人物、背景各要素一目了然。人物的活动与环境的关系被作为一个整体展现出来，很多时候能看清人的脸。场景中的颜色、光线和声音被整体性地表现出来，为下面对这个场景的细致描写奠定了基调。有时候全景是跟在近景、特写以后出来的，那它就是为前面的镜头作了一个解释，明确了人物、环境各方面之间的关系。有时候这种关系体现为一种空间关系。在全景里面各个物件、景物、人物之间的空间位置关系是很清楚的。如果这样的全景出现在叙事的开端部分，那就为下面的中景、近景、特写镜头选择怎样的拍摄角度确定了一个总体的方向。

所谓"全景"，既有画面上整个人物全部(或可以全部)映出的意思，也有画面情景功能比较齐全的意思。由全景的定义可知，这种景别有比较大的拍摄距离和空间背景。在全景画面上，可以表现不止一个人物，生活场景也能得到比较完整的映现。在被称为美国现代电影开山之作的《公民凯恩》中，当凯恩的竞选被一场桃色新闻所毁坏了的时候，有一个凯恩和好友李兰在竞选总部见面的全景画面，如图2.49所示。在那个画面上，两位人物的神情都黯然失色，地上到处都是竞选广告材料所形成的垃圾，凯恩的肖像画则出现在墙角的低处，其画面上框也只在人物的膝盖以下。如果说映出于影视画面上的人物主要可以代表"情"的话，那么映出于影视画面上的其他物件就是相对而言的"景"。因此，全景与近景、中景相比，最突出的一点不仅是画面内容要丰富得多，而且整个画面往往可以表现人物与场景的充分融合，给人以更多的情景交融之美。《音乐之声》的结尾，有一个表现奥地利海军上校与玛丽娅全家摆脱纳粹军警追捕迈步山头的全景，它使得到自由幸福的人物与无比壮丽秀美的自然融为一体，从视觉和心理上都给观众以一种快慰舒展的感受，如图2.50所示。

图2.49 《公民凯恩》Ⅰ

图2.50 《音乐之声》

## (三)中景

中景是被摄体的主要部分构成的画面，如人物大半身即膝盖以上部分的镜头。在这种景别中，被摄主体成为画面构图中心，环境成了一种背景。这种景别主要用来表现处在特

定空间环境中被摄主体的状态。观众通过中景将注意力集中于被摄主体上，能看清人物的形体动作。在影视作品中，中景是使用较多的基本景别。

在中景画面上，人物脸部表情对观众的视觉刺激减弱了，人物的表演空间则比近景大多了，这样，剧中人除了手势以外的各种动作行为有了很好的参与可能，当然也就显得尤为重要，画面叙述故事的能力也随之提高。与近景相比，中景能够在一个画面上比较自如地表现几个人的活动及其动作关系，如见面、交谈、争斗、配合等，能够比较清晰地表现人物及其所在的空间背景。中景在近景相对于特写而有人物动作的基础上，加上了有一定纵深空间的背景，这使得它具有比特写、近景更能具体地再现日常生活情景的可能。就整体而言，影视作品对中景式画面的使用比较多，并且也是以再现性为主的。1997 年，曾创下全球票房纪录的影片《泰坦尼克号》，其中有一组堪称是爱情片的经典画面，摄影师主要采用中景拍摄。画面中杰克和露丝站立在泰坦尼克号的船头，夕阳映红了两人的脸庞，也点燃了他们之间爱的火花；露丝在杰克的牵引下，张开双臂，迎着大西洋上吹来的风，幻想着身心如鸟儿般飞翔。这个表现男女主角互诉钟情的近景画面，渲染出超越画面本身的情感美和意境美，如图 2.51 所示。

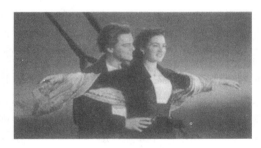

图 2.51　中景

### (四)近景

近景是被摄体局部所构成的画面，如人物胸部以上的镜头。这种景别中，环境变得模糊而零碎，主体局部占据大部分画面。就人物而言，观众的注意中心往往在人物肖像和面部表情上。近景常用来表现人物的感情、心理活动。它的作用相当于文学作品中的肖像描写，适宜于表现人物对话，突出人物神情和重要动作，也可用来突出景物局部。在图 2.52 中，《如果·爱》男主角林见东是被表现的主体，用近景表现他注视曾经的恋人孙纳，细腻地

图 2.52　近景

刻画出此时的他内心因孙纳的负心而产生的愤懑，以及希冀从孙纳脸上看到曾经相爱的痕迹的心理；而周围的记者则用中景表现；靠近镜头的孙纳尽管景别较大，但被镜头虚化，因此被摄主体林见东得到了很好的表现。此外，近景也擅长于细节的表现，它是影视作品吸引观众并把观众带入设定情境中的有效手段。例如《勇敢者的游戏》中那个年代久远、

充满神秘色彩、制造一个个惊恐故事的橡木棋盘;《卧虎藏龙》中那把打造精美、连接剧情发展和主要角色、充满传奇色彩的青龙剑。

近景是影视作品中大量运用的景别。如电视中很多节目主持人面对观众的时候都是以这个景别出现的,一些新闻报道的现场记者出镜,还有访谈节目与嘉宾的交谈,比如《面对面》,也采用这种景别,让观众产生一种面对面说话,或者近距离看着嘉宾的亲近感和参与感。

## (五)特写

特写是被摄体的某个特定的不完整局部所构成的画面。如人物的面部甚至眼睛、景物的细微特征等。在影视作品中,特写是最特殊的景别,是将镜头拉到与拍摄对象最近的距离所拍摄的画面。它是影视艺术区别于戏剧的主要表现手段,可以帮助观众更直接、迅速地抓住画面中主要人物或事物的本质,加深对人物、事物或生活的认知。

特写能把表现的对象从周围环境中强调、突出出来,迫使观众去注意某些关键性的细节,主要用来创造一种强烈的视觉效果。它常用来表现人物的内在情绪,给这种情绪以形象性的强浓度表现,就像音乐中的重音一样,通过给观众以较强的刺激和震撼来留下深刻的印象。特写可以写人,也可以写物。人的特写一般是拍摄两肩以上的头部,并让其占据银幕,主要是用来反映人物脸部的细微变化,将人物复杂的心理作鲜明的银幕或屏幕造型。

特写的视野范围很小,类似于人仔细观察某个小东西或局部的感觉,在特写中环境被排挤了,局部和细节得到了放大,充满整个画面。特写的画面形象单一、鲜明,视觉上给人醒目的感觉,强大的视觉刺激极易抓住人的注意力。从创作者的角度来说,采用特写,通过排除一切多余形象,实现事物最有价值的细部,强化观众对所表现形象的认识,从而对叙事重点进行强调,在信息的理解上进行引导。从观众的角度来说,一方面特写是刺激度、满足感和受诱惑力最大的一种景别,另一方面因为特写的"放大"作用能达到一种透视事物深层、揭示物象本质的效果,从而可以读解并把握到更本质和丰富的信息。人的脸部特写将人的表情,尤其是眼睛的动作毫发毕现地记录在案,特别有助于揭示人的心灵世界,帮助观众接近人物的精神世界。如香港导演刘伟强、麦兆辉的电影作品《无间道》,塑造了一个生活在正邪之间,具有警察(虚假身份)和黑帮(真实身份)双重身份的角色——刘健明,当他的真实身份被作为黑帮卧底的警察陈永仁发现后,他决定把陈留在警察署电脑里的身份资料删除。导演兼摄影师的刘伟强在"删除电脑资料"这场戏中,连续用了十个特写镜头(见图 2.53~图 2.56),主要表现刘健明的面部表情、眼神、按动鼠标的手。在特写镜头中,刘健明的表情中带着一种冷酷和杀气,现实中那个机智、干练、稳健、受上级赏识、欣赏的高级督察的形象隐退在背景的黑暗中,黑帮的本性在这个人物身上终于再次暴露。他本想洗去罪恶的过去,在现实中堂堂正正地做个好人,但陈永仁的出现使他再次陷入了危险的境地,他的内心充满懊恼、愤怒和不安;当他把证明陈作为警察的身份资料从电脑中删除以后,脸上却流露出狡猾而得意的神情,恰恰真实地刻画出他性格中虚伪、卑劣、阴险的一面。身体其他部位的特写镜头同样能够用于刻画人物细微的心理动态。又如电影《如果·爱》里,在记者招待会上,当孙纳被问及一些敏感问题时,脸上仍然笑意

盈盈,然而其中插入了一个她不停捻搓手指的特写镜头,尽管非常短,但还是暴露了孙纳内心并非如表面那么淡定从容,如图2.57所示。

图2.53 《无间道》特写镜头Ⅰ

图2.54 《无间道》特写镜头Ⅱ

图2.55 《无间道》特写镜头Ⅲ

图2.56 《无间道》特写镜头Ⅳ

特写也可以突出地表现与情节发展有关的物件。这种特写的表达效果也非常丰富多彩。一般来说,有的可以用来造成强烈的悬念,如在墙角边或窗帘缝里有一个枪口出现;有的可以进行特别的交代,如罪犯在离开现场时不慎留下的一个小东西或一点痕迹;有的可以借以进行即时的评述,如《白毛女》拍"积善堂"那块匾;有的可以用来表现获得强烈刺激或重要的发现,如《大红灯笼高高挂》中用布做成的颂莲和带血的内裤;有的可以进行很好的象征表达,如《我的父亲母亲》中的青瓷碗(见图2.58);有的可以引发目击者的联想,如《广岛之恋》中那位日本工程师放在胸前的双手;有的可以传达剧中人的即时心理,如卓别林《淘金记》中乔琪娅看到自己的照片和一朵干花;有的可以暗示人物身份或特殊处所等。

图2.57 《如果·爱》

图2.58 《我的父亲母亲》

此外，还有大特写，一般是指人脸上的某个局部或某件特殊的物体道具。诸如惊愕的眼睛、欲滴的泪水、颤抖的睫毛等。

### (六)如何区分景别

关于没有人物画面的景别确定，前面说过以映出主要景物与成年人的大致比例来确定，这是通常的说法。但在有些没有人物映出的画面上，其实它们往往都有所谓的主要景物，或者是全部画面只映出了整体性的景，如只表现大海或天空的那种画面，这就有点犯难了。一般来说，要确定类似这种画面的景别，主要是看画面的景深大小。景深很大(视觉消失点很远)的就是远景或大远景；景深较大(视觉消失点不太远)的就是全景；景深不大或很小的，就是中景、近景或特写。

需要强调的是，在影视作品中，景深有时并不是确定景别的主要依据。对于有些景深不大的画面来说，它可以是一个全景或一般的远景，如《公民凯恩》中凯恩在发表竞选演讲时的几个画面。而对于有些景深很大的画面来说，它却可能不是一个全景画面，如《公民凯恩》中凯恩发表竞选演讲结束时，他的政敌在包厢一角俯视凯恩的那个经典画面，就只是一个中景画面。在《辛德勒的名单》中，德军疯狂地把犹太居民从家中赶出来开始大屠杀的那个远景画面，一旦成为辛德勒和他女伴骑在马上惊骇地观望画面的背景时，它就立刻变成了一个全景画面。

另外，空间形象对确定景别的作用有时也是相对的。如《公民凯恩》被"捉奸"的那个公寓门户，它作为实景画面时是一个全景，而当它作为被刊登在报纸上的照片(开始以同样的大小)映出时，就是一个特写画面。因此，关于景别的确定，一定要根据具体作品中的具体情况及其变化来确定，不能机械和教条。

景别的使用和变化对影视作品的节奏、风格和效果会产生直接的影响。一般来说，如果以"中景—近景—特写"景别为主，影片的节奏感更紧张，画面对观众注意力的强制性会更强，大多数的好莱坞商业电影都采用这种模式。而多使用"远景——全景——中景"景别的影视片节奏则更为舒缓，观众感知的自由度更大，如纪实性影视片。张艺谋在具有纪实风格的影片《秋菊打官司》中仅在片尾使用了一个演员的特写镜头。一般来说，在电影中，为了展示场面和环境，可以比较频繁地使用远景和全景镜头；但在电视剧中，由于屏幕和播放条件的不同，这种视野开阔的镜头一般较少使用，往往以"中景——近景——特写"镜头为基本叙事镜头。

## 二、方向

镜头的拍摄方向是指摄影机镜头以被摄对象为中心，在拍摄距离不变的前提下，围绕在被摄对象的四周，在同一水平线的高度选择不同的拍摄点，形成的各个拍摄朝向。一般来说，每个镜头都有不同的拍摄方向，而这一方向将会引导观众的视线，使观众对镜头中所拍摄的对象做出客观和主观的评价。

镜头的拍摄角度主要有正面、背面、侧面(包括斜侧面)三个方向，如图2.59所示。

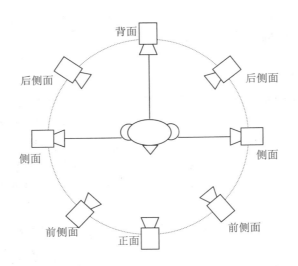

图 2.59　镜头的拍摄方向

## (一)正面

正面是被摄对象正面方向与摄影机镜头相对所构成的拍摄角度。正面角度着重表现被摄对象的正面特征，是影视作品中最常用、最基本的拍摄角度。运用正面角度拍摄，得到的画面均衡稳重，合乎人们观察、认识客观世界中的人和事物的视觉习惯。

正面角度较好地展现了人物外部的身体和面部轮廓、姿态、衣着的特点，丰富、细腻的面部表情，以及人物内在的情感的流露。影片《我的父亲母亲》中(见图 2.60)，章子怡扮演的年轻母亲这一角色，小巧、秀美的脸孔总带着微笑，扎着头绳的整齐发辫，身穿带碎花的红棉袄和宽大的棉裤，在正面拍摄的镜头中，活脱脱是一个 20 世纪 50 年代淳朴、可爱、带着灵秀的农村少女，令人难以忘怀。而在李安导演的影片《卧虎藏龙》中(见图 2.61 和图 2.62)，章子怡扮演的玉娇龙，在影片开头，正面角度展现的是她的真实身份，一身华贵的装束，仪态端庄，神情平和，俨然一个高贵的大家闺秀；与她夜晚身着黑衣，身手敏捷，武艺不凡的侠女的装束形成了巨大反差，这说明在玉娇龙优美、娇贵的外表下，骨子里却是一个叛逆、热烈、敢于冒险的女性。

图 2.60　《我的父亲母亲》

图 2.61　《卧虎藏龙》Ⅰ

图 2.62　《卧虎藏龙》Ⅱ

正面角度可以形成画面中比较稳定的构图形式。例如在以人物为主的画面中，无论用正面镜头表现一个人物还是多个人物，都会使画面表现出较为统一的视觉效果，要么叙事，要么抒情，要么象征。而在全景或远景画面中，正面角度可以较好地表现事物的框架结构，产生视觉美感。正面角度还有利于展现景物对称的特点，创造一种肃穆、庄严的画面氛围。

但正面角度也容易使画面显得呆板、缺乏活跃；同时，画面中的线条过于平行，线条透视感减弱，不利于表现画面的立体感和空间纵深感。在正面角度中，因为运动空间压缩，线条的方向性减弱，因而画面中物体的动感就会相应地减弱。

## (二)背面

背面是被摄对象背向镜头所形成的拍摄角度，它是人物或景物的外形轮廓线成为画面中视觉形象的主要表现手段。

第一，运用背面角度展示人物的背影，由于无法看到人物的面部表情，人物的轮廓外形的姿态上升成了画面的重要表现因素，无论是站在原地的宁静的身影，还是向画面纵深走去的身姿，成为主要的画面主旨的承载。与主体相关联的背景部分，则因为主体的视线或身体方向的引导，还能表达画面的情绪和气氛。背面角度可将人物与背景环境融合起

来，创造出含蓄的画面意境。在影片《花样年华》中，当苏丽珍得知周慕云要离开香港，心中顿生悲情，于是两人搭上一辆出租车，在凄凉的夜晚漫游。摄影师选择运用背面角度，透过汽车后窗拍摄苏丽珍和周慕云相偎的身影，而画面的背景是车外模糊的街灯和飘洒的雨丝。这个背面镜头，更贴切、更含蓄地表现了周慕云和苏丽珍之间深沉而热烈的爱意，与车外冷冷的街灯和凄凄苦雨形成视觉对比，揭示了他们无法超越现实的无奈、悲苦的心境，凄美、伤感的情绪也在画面中悄然滋生和蔓延开来，如图2.63所示。

图2.63 《花样年华》

第二，借背向镜头的剧中人物的视线和行为走向，使观众的视线不断地朝画面纵深处延伸，自觉形成了画面广阔的纵深空间，把观众带到画面中景物所营造的环境和氛围中。影片《那山 那人 那狗》中，画面中的景深的表现，常常是通过拍摄背向镜头的父亲和儿子，在崎岖的邮路上，驻足而立，眺望远方的身影，观众跟随着画面中人物的视线，也仿佛置身于湘西那绵延不断的山川美景之中(见图2.64)。影片的结尾，儿子背着承载着山里人幸福和希望的邮包，独自踏上通向大山的邮路，他年轻而坚实的背影在人们的视线中越来越远，渐渐融入山的怀抱(见图2.65)。镜头中，儿子渐行渐远的身影，使画面的景深空间自觉显现出来，同时隽永、写意的画面意境抒写出剧中人物和创作者对大山的热爱。

图2.64 《那山 那人 那狗》Ⅰ

图2.65 《那山 那人 那狗》Ⅱ

第三，透过画面中一个人物的背影，揭示不同的人物隐含的性格特征，传达出微妙的画面情绪。在2000年戛纳电影节"评委会大奖"获奖影片《黑板》的开头部分，教师们身背黑板来到群山之巅，所采用的就是背面角度：山谷的风吹过，吹动他们的头发、衣服和裤脚，远远的背景里，是茫茫的远山。虽然看不见人物面部表情，但人物的身姿所传达

出的那种苍凉和豁达洋溢在整个画面中，画面含蓄，富有意境，吸引着观众的视线，也让人关心和期待这群教师的命运和未来。

在一些影片的特殊场景中，导演刻意运用背面近景来表现人物的内心情绪和情感，使人物内心情感表达更加含蓄，使镜头角度富于变化。在一些惊险、悬疑片中，经常采用背面角度表现人物的行为，制造悬念，营造紧张、惊险的气氛，引起观众对人物和情节发展的兴趣，同时，与电影中用正面角度表现的人物形象形成强烈的视觉对比。

第四，背面角度常用于一个段落或一部影片的结束部分。画面中，人物或载着人物的车辆，向纵深离去，越来越远，最后融入周围环境之中，给观众留下无穷的回味空间。《花样年华》中苏丽珍的这个背影(见图 2.66)，代表了她的选择，因为她本想自己会选择一种与有外遇的丈夫不一样的生活，但她在不知不觉中产生了对周慕云的牵挂和依恋，此刻她正从旅馆里周慕云的房间出来，先前忐忑不安的心绪反倒松弛了，似乎默认了他们之间道不明也说不清的关系；同时人物与画面背景的交织(红色的落地帷幔)，预示了周和苏的关系既充满了温情和浪漫，又陷入伦理的束缚和压抑的心理状态中，这个画面成为情节延续的一个预告。

图 2.66　《花样年华》

## (三)侧面

当被摄对象侧面对准镜头时，称为侧面角度。换句话说，侧面角度就是被摄对象处于非正面角度和非背面角度的拍摄角度。

通常情况下，侧面角度是指正侧面角度，从这一角度所拍摄的对象，其侧面的轮廓、形状在画面中显得明确和清晰。侧面角度常用于表现人物的侧面特征。

侧面角度也有利于展示人或物的运动和动势。在中景画面中，还可以展现人物之间的情感交流，同时又能较好地表现画面的主体、陪体与画面前景、背景的关系，展现人物所处的环境。侧面角度还包括斜侧面角度，就是被摄对象处于正面角度和正侧面角度之间，或是处于背面角度和正侧面角度之间的拍摄角度。

在影视作品的拍摄中，斜侧角度具有更广泛的实践意义。它除了具有侧面角度表现和勾画被摄对象的侧面特征、侧面轮廓形状，以及展示人或物体的运动状态的特点外，还具有自身的特点：使人或事物在画面中呈斜线分布，形成一种向画面纵深方向延伸的视觉效果；同时这一角度还打破了通过正面角度或侧面角度拍摄所形成的对称、稳定的画面构图，形成人物或景物形状大小、距离远近的对比，更有利于表现景物的立体感和空间感；并且在斜侧角度中，可以充分利用画面中对角线给予的容量，增加画面的信息容量。

总的来说，在现在的电影电视作品中斜侧角度是镜头常用的拍摄角度，前侧面角度综合了侧面角度与正面角度的造型特征，后侧面角度综合了侧面角度和背面角度的造型特征，兼备了侧面角度与正面角度或背面角度在画面中表现视觉形象的特点。

以上探讨了镜头的正面角度、背面角度和侧面角度这三种拍摄方向的特点，它们在画面构图的视觉效果上有一定的差异性。下面以人物近景或面部特写的拍摄为例进行具体讲解。

第一，当人物以正面角度出现在画面上时，他与观众就形成了直接面对面交流的关系。特别是在近景或特写画面中，人物脸部情绪的细微变化，眼神中的情感波动，都在画面中一览无余，因而正面角度的情绪表现力最强。在表现一群人的画面中，观众最先注意到的人物一定是处在正面角度的人物。因此，正面角度是在表现人物的面部特征时最理想的镜头拍摄角度。

第二，侧面角度和前侧角度只展现了人物的半边脸部轮廓和侧面特征，比较适合表现画面中人物的视觉方向，以及人物之间的视线交流(见图 2.67)。因此侧面角度展现的是画面中人物局部的面部情绪，在特殊情况下，可以作为表达情绪的一种手段。

图 2.67　《安娜与国王》

第三，背面角度和后侧角度使观众无法看到人物的脸部的情绪表现，只能看到人物的背影和身影的外部轮廓，不能作为直接表现人物面部特征的镜头拍摄角度，但背面角度可以通过人物背影与画面背景的结合，间接暗示人物的面部情绪。

基于以上几点，主要人物(画面主体)一般以正面或前侧面角度来表现，而次要人物(画面陪体)则以侧面或背面角度来表现。这样，观众从画面中人物各自的朝向上，就能立刻分辨出谁是主体，谁是陪体。但在不同镜头的转换中，画面的主体和陪体是会发生变化的。

有时通过插景中的人物的位置转换，侧面角度或背面角度的人物转身面向镜头时，拍

摄角度就转变成正面,画面的主体就被凸显出来。对于画面中两个正在谈话的双方,一般会以侧面角度表现二人的情绪、情感交流。有时为突出其中某个人面部表情的变化,则会用正面(或前斜侧面)角度表现其中一个人物,而另一个则会用背面(或后斜侧面)角度来表现。

## 三、高度

在影像的拍摄过程中,将摄影机放在不同的高度来拍摄人或景物,就能形成不同的拍摄高度。在拍摄方向、距离不变的前提下,拍摄高度的改变,主要使画面中的主体、陪体和前景的关系随之改变,其次使画面中地平线的高低位置、前后景的可见度以及透视关系发生变化,从而改变了画面的整体构图,如图 2.68 所示。

图 2.68　拍摄高度的三种差异

高度是指摄影机镜头相对于被摄对象的高度,大致有三种:当镜头低于被摄对象时,我们称之为仰拍镜头;当镜头与被摄对象高度相等时,我们称之为平拍镜头;当镜头高于被摄对象时,我们称之为俯拍镜头。

### (一)仰拍镜头

仰拍镜头是指摄影机的镜头处于低于被摄对象的高度,或者位于被摄对象的下方,摄影机的镜头从下往上拍摄的方式。

仰拍镜头的特点是:第一,地平线在画面中处于下部或画外;第二,高耸于地平线上的人或景物显得醒目、突出。

仰拍镜头前景升高、后景降低,有时后景被前景所遮挡而看不见后景。如果前景是主体,仰角有突出主体形象的作用,如图 2.69 所示。仰拍垂直线条的景物,线条向上汇聚,有夸张被摄对象高度的作用,从而产生高大、挺拔、雄伟、壮观的视觉效果,如图 2.70 所示。仰拍能形成高大、挺拔、雄伟的视觉效果,因此经常带有褒义,往往用于赞颂、敬仰英雄人物。但是俯拍、仰拍镜头所产生的褒贬含义并不是绝对的。例如在影片《公民凯恩》中,出现了大量的仰拍镜头,在很多场景中创造出一种凯恩顶天立地的构图,但这种构图给观众的感觉不是昂首屹立,而是一种潜意识的压迫感。而在影片《阳光灿烂的日子》中,同样大量采用了仰视镜头来拍摄,在这里的仰视镜头则是表现了导演对自己童年和少年时期的一种褒扬以至于怀恋的心态。

图 2.69　《美国美人》

图 2.70　《美在广西》

此外，仰角拍摄时，摄影机的光轴和水平线形成向上倾斜的夹角，镜头到人物头部(或物体的顶部)和脚部的距离会产生远近不等的差别，影像将产生明显的透视现象，进而产生人眼不常见的变形效果。如《阳光灿烂的日子》中，马小军上跳水台就是用大仰角拍摄的影像形态，深刻地展示了当时马小军的内心情绪，如图 2.71 所示。

图 2.71　《阳光灿烂的日子》

## (二)平拍镜头

平拍镜头是指摄影机镜头的视线与人的观察，客观的人或事物的视线基本一致的拍摄方式。

平拍的特点是：第一，地平线一般处于画面的中部；第二，画面中的人或景物处于相对稳定的视觉状态。

平拍时由于镜头与被摄对象处于大体相同的高度，画面的视觉效果接近于人们在日常生活中观察周围人或景物的视觉效果，因此，从影像画面构图的艺术效果来看，平拍镜头属于比较生活化的镜头拍摄方式，也是一种典型的新闻、纪录片的摄影方式。在平拍镜头里，透视关系正常不变形，使景物或人物在画面上显得亲切、自然；垂直形态的对象能得到正常再现，水平线条则容易重叠。应该说，平拍是影视片中最常用的一种拍摄高度，

如图 2.72 和图 2.73 所示。

图 2.72　《肖申克的救赎》Ⅰ

图 2.73　《肖申克的救赎》Ⅱ

## (三)俯拍镜头

俯拍镜头是摄影机的镜头高于被摄对象或处于被摄对象的上方，摄影机的镜头从高处或上方往下拍摄人或景物的方式。

俯拍的特点是：第一，地平线处于画面上部或画外；第二，俯拍低处景物时，能展现明确的景物空间位置；第三，空中的俯拍镜头可以呈现全景、大全景的画面效果。

与仰拍镜头相反，由于镜头高于被摄对象，是一种从上往下的俯视效果，因而被摄对象比平拍时的视觉形象要略显低矮、萎缩，画面中的视觉重心位于画面的下方，产生向下的视觉重力。在特殊情况下用俯角拍摄的人物，人物的面部表现力被削弱，但会使画面的压抑、低沉等情绪色彩得以强化，如图 2.74 所示。

另外，在空中俯角拍摄远景、全景时，具有较广阔的视野，因此这一镜头在影像画面中具有平展地面景物的能力，并能如实地描绘地面景物的位置、相互关系及规模大小等，如图 2.75 所示。在影片《迁徙的鸟》中，导演吕克·贝松和摄影小组成员用大量空中俯拍的镜头，展现了由北极向非洲西海岸长达四千多公里的迁徙旅程中鸟群飞行的状态，同时，作为这些画面背景的是美丽的平原、巍峨的高山、蜿蜒的河流、起伏的沙漠、湛蓝色的大海、现代化的城市、宁静的村庄。这些画面背景是跟随候鸟的迁徙路线，依次展示了从寒带、温带、亚热带和热带的地理风貌，以及从欧洲到非洲的人文景观。人们在欣赏画面之外，也为候鸟在追求生命的旅程中的顽强拼搏、不畏艰险的精神所震撼。

图 2.74　《乱世佳人》

图 2.75　《美国往事》

## 四、固定镜头与运动镜头

镜头的拍摄方式根据摄影机的位置以及摄影机内部焦距是否固定,可以分为固定镜头和运动镜头。

固定镜头是指摄影机在机位不动,镜头光轴不变,镜头焦距固定的情况下进行拍摄的镜头,它属于传统的影像拍摄方式。据统计,通常情况下,影视作品中70%的画面是由固定镜头完成的,因此,固定镜头是创造影像画面的最基本的手段。

固定镜头的特点主要在于清楚地展现画面中主体、陪体以及背景之间的稳定关系。由于固定镜头消除了画面的外部运动因素,能够在观众的视线中得到较长时间、比较充分的关注,在视觉语言中常常起到交代客观环境、反映场景特点、提示景物方位等作用。其次,固定镜头表现了画面中人或物体的运动轨迹,例如人或物体由远及近,由近及远,由画面的一边到另一边,或者由画内到画外,由画外到画内。再次,固定镜头模仿影视作品中人物处于静态中固定的视线,符合人们日常生活中停留细看、注视详观的视觉体验和视觉要求。正因为固定镜头满足了人们较为普遍的视觉要求和视觉感受,所以在影视片中,常常运用固定镜头来传递信息、表现主体等。

运动镜头是在电影艺术的发展过程中,逐渐形成的一种镜头拍摄方式。在20世纪四五十年代,随着摄影机的改进、完善,以及新型感光材料(电影胶片)运用于电影领域,运动镜头开始大量被用于电影拍摄活动,而今运动镜头已经是影视作品拍摄中的一种重要手段。下面我们重点谈谈运动镜头。

运动是影视艺术的基本特征。第一,镜头所拍摄的对象是处于运动状态中的人和物体,例如画面中行走奔跑的人,街道上来来往往的车辆,一个篮球从运动员手中飞向篮球筐。第二,摄影机处于运动状态中,即通过摄影机的运动拍摄静态的人、景和物,以及处于运动状态中的人和物体。这就牵涉到镜头的推、拉、摇、移等摄影机的外部运动,以及变焦镜头、慢镜头和快镜头等摄影机的内部运动。

### (一)推镜头

推镜头是指被拍摄对象处于某一固定位置,摄影机镜头从与拍摄对象有一定距离的地方,径直向被摄对象逐渐靠近,观众的视线也跟随镜头逐渐拉近被摄对象。它相当于人们面对着主体走近去看。随着视野的集中,一方面被拍摄物在画面中所占的面积越来越大,细节越来越明显;另一方面,环境和陪衬物越来越少,画面中心也越来越突出。推镜头常被用来引导观众的欣赏注意力,强化视觉的冲击效果。

推镜头具有明确的主体目标,主要是为了突出主体和细节,同时在一个镜头中介绍整体和局部、客观环境与主体人物之间的关系。推镜头在镜头推向主体和细节的同时,取景范围由大到小,随着次要部分不断地移出画面,所要表现的主体或细节逐渐变大,"强迫"观众注意,并且它的落幅画面最后使被摄主体或细节处于醒目的视觉中心位置,给人以鲜明的视觉印象。推镜头拍摄过程中由大景别向小景别过渡,且并非跳跃间隔变化,而是连续过渡递进,因此保持了画面时空的统一和连续,消除了蒙太奇组接带来的画面时空

转换的跳跃性和虚假性；同时能够表现出空间层次，使观众可在一个镜头内了解到整体与局部、主体与后景及环境的关系，其画面的逼真性和可信性得到增强，让人产生身临其境的感觉。此外，推镜头具有展示巨大的空间、产生纵深感的优势。当摄像机向远方目标推进，使得前方的景物不断进入画面，这样产生了纵深方向展示巨大空间的效果。由于推镜头使画面框架处于运动之中，直接形成了画面外部的运动节奏，因此推镜头速度的快慢还可以影响和调整画面节奏。特别是急推，被摄主体急剧变化，画面的视觉冲击力极强。影片《罗拉快跑》中，罗拉男友被追杀而在电话亭里给罗拉打电话求助，这个镜头由一个城市的大远景急速推出电话亭的近景，表现出他紧张、恐惧、焦急到了极限，同时也突出了他在这个大城市中的孤独无助。

## (二)拉镜头

拉镜头是指摄影机逐渐远离被拍摄对象，这种拍摄方式在摄影机的运动方向上与推镜头相反，摄影机与拍摄对象的距离由近及远，因此镜头拍出的影像画面的主体由孤立逐渐与画面中的前景和背景融合起来，景别也由小变大，画面的空间不断扩大，容量也逐渐丰富。

拉镜头有利于表现主体和主体所处的环境之间的关系，它使画面从某一被摄主体逐步拉开，展现出主体周围的环境或有代表性的环境特征，最后在一个远远大于被摄主体的空间范围内停住，也就是在一个连贯的镜头中，既在起幅画面中表明了主体形象，又在落幅画面中表明了主体所处的环境。这种从主体到环境的表现方法是一种由点到面的表现方法，它既表现了此点在此面的位置，也可以说明点与面所构成的关系。拉镜头画面的取景范围和表现空间从起幅开始拓展，新的视觉元素不断进入画面，原有的画面主体与不断入画的形象构成新的组合，产生新的联系。每一次形象组合都可能使镜头内部发生结构性的变化，一些拉镜头以不易于推测出整体形象的局部为起幅，有利于调动观众对整体形象的想象和猜测。随着镜头的拉开，被摄主体从不完整到完整，从局部到整体，给观众一种充满好奇的求知后的满足。这种对观众想象的调动本身形成了视觉注意力的起伏，能使观众对画面造型形象的认识不是被动地接受，而是主动地参与。拉镜头是一种纵向空间变化的形式，它可以通过纵向空间上的画面形成对比、反衬或比喻等效果。因为拉镜头可以通过镜头运动将首先出现在远处的人物，然后出现在近处的人物和景物，前景的人物、景物，背景的人物同处于落幅画面之中，形成结构上的前后呼应。拉镜头使景别连续变化，由小景别向大景别过渡，有连续后退式蒙太奇句子的作用。这方面拉镜头与推镜头正好相反，但它们都是通过镜头运动而不是通过镜头连接来实现景别的变化的，在这一点上又是一致的。因此，对于表现时空的完整和连贯，同样在画面上具有无可置疑的真实性和可信性。拉镜头的内部节奏由紧到松，与推镜头相比较能发挥感情上的余韵，同时由于画面表现空间的扩展反衬出主体的远离和缩小，从视觉感受上来说，往往有一种退出感、凝结感和结束感。在最终的落幅画面中，主体仿佛是像戏剧舞台上的"退场"和"谢幕"一般。

### (三)摇镜头

摇镜头又称"摇拍",在影像作品中这种镜头的拍摄方式,相对推镜头和拉镜头的拍摄方式来说较为复杂,一般要把摄影机架固定在一个支点上,镜头沿水平方向、垂直方向或者斜线方向运动。拉齐兹在《电影美学》中指出:"这种镜头不是把分别拍摄的各个画面连接起来,而是转动摄影机的镜头,使它在经过各个拍摄对象时,就按照它们在现实环境中原有的顺序把它们拍进来。"这种镜头类似一个人站着或坐着不动,通过转动头部观看周围的人和事物。

摇镜头从镜头摆动的方向上看,分为:①水平摇,或称横摇,即镜头的视线沿水平方向运动;②垂直摇,又称竖摇,即镜头的视线沿垂直方向运动;③斜摇,即镜头的视线沿斜线(水平方向和垂直方向交织在一起)运动。从镜头摆动的幅度的大小来看,摇镜头又分为扇形摇(镜头摇摆的幅度小于180°)和半圆形摇。根据摇镜头速度的不同,摇镜头又分为慢速摇、中速摇和快速摇。

运用摇镜头拓展了画面的横向和纵向的视觉空间。摇镜头可以通过摄影机镜头方向上的连续性变化,从多个角度展现画面中的空间转换。电影《珍珠港》是一部战争题材的影片,片中在表现一架架日军战机轰炸美军战舰时,美军舰艇上的高射机枪手向敌机还击的场景,美军战机与日军战机在空中交火的场景,都是运用摇镜头完成的。摇镜头能够表现画面主体的运动状态、运动趋势和运动方向。在电影《奔腾年代》中大量表现赛马奔驰而过的画都是由摇镜头来表现马的运动状态(速度)和奔跑的方向。在许多枪战片、动作片、武打片中子弹发射、飞刀、扔东西的场景,也是必须借助于摇镜头,表现子弹、刀和其他物体的运动方向。摇镜头有利于介绍环境。在许多影视作品中,用摇拍的方式主要是展现视野较为开阔的空间环境,形成一种有纵深感、立体化的画面视觉效果。例如,美国影片《马语者》拍摄了美国中部草原的优美景象,在摇拍镜头中,展现故事情节展开的背景环境。在同一场景中,摇镜头可以建立两个或多个事物之间的联系。韩国影片《共同警戒区》中,在四个以敌对身份结成的朋友,而最终不得不拔枪相向这一场景中,摄影师用摇拍的方式,表现几个人物之间的友情瞬间激化成了你死我活的仇恨的人物关系。模仿影视作品中人物的视线,形成观察事物的主观意向也是摇镜头的一个作用,如在美国影片《与敌共眠》中,当女主角发现曾经虐待她的前夫又出现时,运用了一个半圆形的摇镜头,镜头从表现房间一头的镜子和镜子边的毛巾,立刻转向房间另一头的厨房和楼梯,使观众误以为在厨房或楼梯口正站着来谋杀妻子的前夫。在这里,摇镜头是模仿女主角的视线转移,恰恰制造了前夫即将出现的悬念,立刻调动了观众的视线和注意力。

### (四)移镜头

移镜头在视觉上是仿效人边走边看或在某种交通工具(火车、汽车、摩托车、船、快艇等)上看周围人和景物的基础上拍摄而成的。前面所说的摇镜头,是在摄影机固定的前提下完成的,而移动镜头是在摄影机位置移动的过程中完成的。移动镜头按照移动方向的不同,可以分为:①横移,摄影机的位置横向移动,镜头产生的画面中,人和景物由画框的

左边或右边移入，然后由画框的右边或左边移出；②前移，摄影机向前移动，镜头所产生的画面中，远处的人和景物逐渐移向观众，然后由画面的左右两侧移出画框；③后移，摄影机向后移动，镜头所产生的画面中，人和景物由画框的左右两侧进入画面，逐渐拉开与观众的距离，由近及远；④曲线移，摄影机随复杂的空间做各种曲线运动，这种运动的方向一般都是向前的，摄影机移动的路线有弧形、半圆形或"S"形。

移镜头打破了平面和框架结构，形成立体空间。横向移动镜头，打破了画面两边的框架限制，在视觉上拓展了画面的横向空间；而向前或向后移动镜头又使画面纵深向的空间得到延续，这样画面的空间立体感得到了增强。移动镜头常用于表现多层次、多景物的复杂场景，表现全方位的视觉效果。移动镜头摆脱了定点拍摄的方式，可以深入人物和景物众多场景里，在一种镜头中通过连续不断的视点、视角、方位、景别的变化，获得全方位的视觉效果。移动镜头能够模仿画面中人的主观视线，造成身临其境的参与感、真实感和现场感。在影片《阳光灿烂的日子》开始的一段场景中，马小军和父母站在行驶中的卡车上，镜头通过模拟马小军的主观视点跟随行驶中的卡车移动摄影。一连串的镜头表现了马小军眼前一闪而过的场景，表现了这些事物在童年的马小军心中留下的深刻印象，同时连续快速地移动摄影将新景物不断地带入人们的视野，给人以强烈的视觉冲击。

## (五)跟镜头

跟镜头就是摄影机镜头跟随画面中处于运动状态的人和物体进行拍摄。

跟镜头拍摄对人物、事件、场面的跟随记录的表现形式，在纪实性节目和新闻拍摄中有着重要的纪实意义。跟镜头中被摄主体的运动直接左右着摄影机的运动，摄影机跟随被摄主体运动的拍摄方式，体现了摄影机的运动是由于被摄体的运动而引起的。这种表现方式不仅使观众置身于事件之中，成为事件的"目击者"，而且还表现出一种客观记录的"姿态"。尽管摄影机是运动的，但表现的方式是追随式的、被动的，它使我们在画面造型上感觉到摄影者在事件现场不是事件的策划者和组织者，而是事件的旁观者和记录者。

在跟镜头中，镜头和拍摄对象之间的距离基本不变，可以表现画面中人和物体运动的连贯性，从而突出人和物体的运动节奏，增强画面的动感。法国著名导演吕克·贝松的影片《迁徙的鸟》，其中运用了大量的跟镜头，利用四年时间跟随灰雁，拍摄了从欧洲到北极的夏季栖息地，又拍摄了从北极到非洲西海岸的越冬区的漫漫旅程。通过镜头，观众不仅可以感受候鸟在迁徙旅途中飞行速度的快慢、飞行高度的变化以及它们在不同的时间段和不同的天气条件下的飞行状态，同时画面中飞翔的鸟与周围自然景物相互参照，突出了画面的动感。

跟镜头中被摄对象在画框中的位置相对稳定，画面对主体表现的景别也相对稳定，如果是近景始终是近景，如果是远景始终是远景，目的是通过稳定的景别形式，使观众与被摄主体的视点、视距相对稳定，连续而详尽地表现运动中的被摄主体。这种摄法既能突出主体，又能交代主体运动的方向、速度、体态及与环境的关系。例如影片中出现骑马、坐车的镜头，多用跟镜头拍摄使主体相对稳定，形成一种对动态人物或物体的静态表现形式，使动体的运动连贯而清晰，有利于展示人物在动态中的神态变化和性格特点。从人物

背后跟随拍摄的跟镜头，由于观众与被摄人物的视点同一，可以表现出一种主观性镜头，使镜头表现的视向就是被摄人物的视向，画面表现的空间也就是被摄人物看到的视觉空间。这种视向的合一，可以表现出一种强烈的现场感和参与感。影片《阳光灿烂的日子》中有一个场景，马小军无意中捕捉到朝思暮想的米兰的身影，于是紧紧跟随那"若隐若现"的米兰。镜头从背后跟拍将马小军追赶米兰的过程连贯地记录下来，表现出强烈的现场感，让人零距离体会马小军追随米兰时的迫切和专注。

## (六)升降镜头

升降镜头是把摄影机架设在某种可以升降的机械装置上，机械装置在升降过程中摄影机(摄像机)所拍摄的镜头。这种镜头，类似一个人坐在观光电梯中看外面的景物，从下往上升，人的视野在不断扩大，视线可以逐渐延伸到较远的地方，视线中的人物、景物越来越丰富；而由上往下降，则人的视野在逐渐缩小，视线由远及近，视线中的人物、景物的数量越来越少。

升降镜头能强化画面内空间的视觉深度感，引发高度感和气势感，因此常常被用来展示事件或场面的规模、气势和氛围。例如拍摄大型运动会开幕式的集体舞表演时，升降镜头从小景别升起后展现出大景别画面中的群舞场面，给人一种此起彼伏、规模浩大的现场感。升降镜头从低至高或从高至低的运动过程，可以在同一镜头中完成不同形象主体的转换。又如升镜头中较远的景物和人物最初被画面中的形象所遮挡，随着镜头升起后逐渐显露出来；反之，降镜头可以实现从大范围画面形象向某一较近的形象的调度。再如升镜头的起幅画面中两个日本监工正站在树荫下吃西瓜，随着镜头升起，这两人退出画面，观众看到在不远处的采石场里，众多中国劳工正顶着烈日拼命干活。在电视剧中这样一个镜头的意蕴并不难懂，这种画面主体形象的调度也不难实现。反过来，如果把上述升镜头转换为降镜头来加以表现，也就完成了从中国劳工到日本监工的形象调度和内容转换。

升降镜头在速度和节奏方面运动适当，可以创造性地表现一场戏的情调。它常用以展示事件的规模、气势，或表现处于上升或下降运动中人物的主观视像。在《悲惨的追逐》中，有一个跟摇升降镜头：摄影机跟拍被强盗掳去未婚妻的米歇尔，然后上升，表示已发出警报的农业合作社的全景，接着又降下来成近景，表现米歇尔和社长的情景。这是升降和跟摇相结合的使用，把米歇尔去找社长报警的场景很紧凑地展示出来。

## (七)旋转镜头

旋转镜头面对被摄对象或周围环境作原地旋转，因此，旋转镜头一是用以表现主体的旋转，即主体始终处于画面的中心，而背景快速地从主体的身后划过；二是模仿旋转状态下，人的视线中周围的人和景物的快速位移。前一种镜头大都是从侧面表现影视作品中人物欢快的心情和夸张的动作反应；后一种镜头则主要是顺应影视作品叙事的需要，制造出幻境或梦境的视觉效果。

镜头的推、拉、摇、移、升降都属于镜头的外部运动，均有各自的画面造型的特点，但又都有一定的局限性，因此，在影视作品的拍摄中，为了全面、完整地展现一个场景中

人与人或者人与物的关系，以及各种事物的变化或动态形式，往往是将镜头不同的运动方式结合起来，顺次或交错地综合运动。例如在影片《我的父亲母亲》中，在表现母亲奔跑的几个场景中，就是把跟镜头、摇镜头和升镜头等镜头不同的运动方式结合起来，母亲在旷野上像风一样快乐地奔跑，在山野中追赶父亲焦急地狂奔，在镜头的起伏、变换之中表现出母亲率直、坚韧的个性，以及她对父亲执着而热烈的爱情。

# 五、视点

视点指的是观察者所处的位置。根据观察点的不同，在影视中可将镜头分为主观镜头、客观镜头和空镜头。

## (一)主观镜头

主观镜头又叫剧中人镜头，其画面情景代表了影视片中某一人物的视线及其所见。这种镜头的视点，实际上代表观众的视点，是观众与导演视点的"合一"，它在荧幕直观效果上可使观众以该剧中人物的角度"介入"或"参与"到其他人物及场面的活动中去，从而产生与该剧中人物相似的主观感受和心理认同。

主观镜头有以下几个主要的作用。

### 1. 带有强烈的主观性和鲜明的感情色彩

在影片的观赏中，当观众接受主观镜头时，便使自己处于剧中人的位置去观察和感受，产生身临其境的艺术效果。如《莫斯科不相信眼泪》中的果沙于野餐时凝望卡捷琳娜就感觉到她比以前温柔漂亮得多。而在离去几天后重新来到卡捷琳娜家门口的果沙，以卡捷琳娜的视点来拍摄，其男性形象的刚毅潇洒和别具魅力是果沙在所有已出镜头中从来没有过的，简直是通体灵光、神采照人一般。这对我们深刻地感知并体察卡捷琳娜此时此刻的欣悦之情，无疑是极其富于影视艺术独特的启发性的。

### 2. 表现人物的幻觉和想象、梦境

主观镜头所带有的主观性，因表现人物在非常情境中的心理状态及其强烈感受，就会在画面上出现极度夸张或超常变异的视像。例如卓别林主演的电影《淘金记》中，人因饥饿产生幻觉把同伴当成山鸡的那个著名镜头；新浪潮电影大师费里尼拍摄的著名"意识流影片"《八部半》在表现片中那个电影导演与妻子及其女友谈话时，突然进入了幻觉之境——看见他的情妇下了马车朝他走来。关于梦境的表现，在数量众多的影视作品中都曾出现，且都能较好地理解。

### 3. 表现人物的异常精神状态

有时为了强调人物某种强烈的主观感情，便以他的视角去表现变形的其他人物和周围环境，人物的主观视像已是一种变形的客观现实。这样便可以通过视像的异常变化，体会到人物精神的异常。例如：用天旋地转、摇晃不定的画面，表现人物的头晕目眩；用迷蒙依稀的画面，表现人物泪眼蒙眬或睡眼惺忪等。影片《天云山传奇》中，宋薇从楼梯上跌

滚下来，导演用了一个主观镜头来表现宋薇所见：楼梯、天花板在旋转、跳跃，停顿之后画面出现一片漆黑。这个镜头把她滚落而下时凌乱的视觉印象直至失去意识，表现得真切而惊心动魄，观众也仿佛体会到了人物内心的惊恐和痛楚。

#### 4. 直接刻画人物性格

主观镜头是与人物观察事物的感情紧密联系在一起的，因此它必然可以成为刻画人物性格的有力手段。在《红色娘子军》中，琼花第一次执行侦察任务，她躲在芦苇丛中，远远地看见南霸天一队人马，接着镜头便急推成南霸天近景的主观镜头，突出了她的意外和惊讶。同时，仇人相见分为眼红，她那强烈的仇恨和反抗性格，通过镜头的快速推进得到准确而动人的描绘。

### (二)客观镜头

在影视中，凡是代表导演的眼睛，以导演的角度叙述和表现的一切镜头，统称为客观镜头。影视在表现手法上接近小说，侧重于客观叙述。一方面由于所描写的对象是独立的客观事物，因此对它的描写也就要有充分的客观性。另一方面由于导演在处理演员的感受时不加主观评论，采取中立的态度，将正在发生着的事情客观地表达给观众。在影视中，所谓导演的视点，其实就是代表着观众的视点。这种客观的叙述，容易使观众在直观效果上产生临场感，能最大限度地发挥自己的判断，去参与剧情的发展。在任何一部电影作品中，客观镜头总是最大量的，起到基本构成的作用。

在构成了影片的大量客观镜头中，不仅凝结着导演的艺术劳动，而且也常常蕴含着导演的思想情感。有不少客观镜头倾注并流露出导演强烈的思想情绪，完全可以说是一种导演的主观镜头，电影《白毛女》中黄世仁母亲用锥子刺喜儿后，画面映现的"积善堂"，最容易使我们感受并认识到这一点。在电影《淮海战役》中，画面静静地展现满腹经纶的陈布雷自戕时的室内情景，显然不是一种心情平淡的叙述与描写，而是饱含着慷慨激昂的评说乃至强烈斥责的控诉。

除此以外，客观镜头也经常用来表现暗示、强调、预叙等内容。暗示和强调是在展开情节过程中，强化戏剧性效果及制造悬念的常见手法，诸如用特写来表现一个标记、一张纸条或其他一个细节等。预叙是现代电影中才有的，就其内容来说也有一定暗示和强调的意味，就其形式来说大多借助梦境、预言等对某些后出现的情节进行隐喻式的预先叙述。

客观镜头还有一个最大的特色，那就是它有时具有全能全知的属性。例如在《拯救大兵瑞恩》中，那些子弹在海水中飞驰的镜头画面，到底是谁看到的？《庭院里的女人》结尾画面的视点是怎么急速上升得很高很高的？如此等等，不一而足。一般来说，全能全知是上帝的属性而不是任何人所可能有的自然属性，因此，客观镜头所具有的全能全知特色大多应当被看作是艺术的因素。

正确地区分主、客观镜头，是正确地鉴赏影视片的一个关键。在影片《莫斯科不相信眼泪》中，卡捷琳娜被那位摄像师无情地遗弃在公园长凳上的那个镜头，是一个充满感情色彩的导演镜头而绝对不可能代表那位摄像师的视线。法国影片《女探长》结尾时那个曾

被损害过的小女孩在钢丝网内的草地上安详地玩耍的镜头是一个主观镜头，但它只能代表被解职了的女探长的视线而不可能代表为她开车或担任监视任务的那个人的视点。

### (三)空镜头

空镜头是相对于人物镜头而言的，一般是指没有人物的画面。单独的空镜头问世之初，主要是作为影片中表示间歇与衔接的手段。随着电影观念的发展，人们逐渐认识到空镜头在影视艺术中的作用。

#### 1. 空镜头的分类

空镜头有写景的与写物的之分，有"有情节性"与"无情节性"之分，还有抒情性与结构性之分等。

第一，写景的空镜头与写物的空镜头。

写景空镜头和写物空镜头在景别上有分工，写景空镜头一般宜用远景或大远景，至少也是全景，这些镜头固定或运动相对舒缓，以展示广阔悠远的自然空间和生存环境；而写物空镜头一般都用特写或近景，以强调细节或引起关注。

第二，有情节性的空镜头与无情节性的空镜头。

所谓无情节性的说法是相对的，因为所有空镜头都有强弱不同的情节性。空镜头情节性的强弱有无并不难判断，所有主观性空镜头都有情节性。如影片《法国中尉的女人》中，黑衣女人萨拉曾爱过一个弃她而去的法国中尉，她经常一个人呆呆地站在防波堤尽头眺望大海。于是顺着她的视线，观众仿佛和她一样，看到了大海深处的一片云帆正载着她的希望驶来。在客观性空镜头中，进行交代、强调、暗示、评述等内容的空镜头也是有情节性的。在影片《大红灯笼高高挂》中，伴随四太太颂莲进门到五太太文竹的迎娶，是周而复始的红灯笼，它强调了在这个具有象征性的老式封建宅院里，历史的"吃人筵席"还在循环。在影片《菊豆》中，表现染坊大井低垂拂动的色布的空镜头则是意味深长的某种暗示或隐喻，作为造型因素它几次在片中出现：成匹殷红的色布坠落下来，是天青、菊豆第一次交欢的时刻，坠落的红布掠过菊豆的鬓角、面颊，是原始的、野性的生命狂舞；其第二次坠落，红布跌在被其子天白打落在染池中的天青的头顶上，红布成了天青葬身的裹尸布；影片的最后，在大仰拍中的空镜头中，低垂的色布和天井叠化为被菊豆举火烧着染坊的升腾的火焰，暗示着一个历史循环的终结。在影片《瓦尔特保卫萨拉热窝》中，老钟表匠为民族和自由壮烈牺牲后，伴随教堂钟声的是无数只鸽子飞向苍穹，是对一个烈士英灵的赞颂。影片《母亲》里出现的解冻的冰河，影片《罢工》里屠宰场中遭宰割的牲口等客观性空镜头也都是一种有情节性的评述。无情节性的空镜头不多，如影片《当愿望实现的时候》，女主人公因丈夫终于升官却猝然去世而跪地呼救之后，随之是默然伫立的幢幢公寓大楼之景，影片《莫斯科不相信眼泪》的结尾映现现代都市夜景的空镜头，都几无情节可言。

#### 2. 抒情性空镜头与结构性空镜头

影片中，常用空镜头进行抒情。在影片《我们的田野》中，青年们来到垦荒地，徜徉

于小白桦林中，一个个抚摸着那色彩斑斓的树干，大自然的美激发了他们对生活的热爱和对未来的憧憬。这时，画外奏响抒情的钢琴曲，而银幕上反复出现桦树林的画面。那挺拔高大的白桦树，那秋叶、蓝天，组成了一首可见的交响诗。影片《战舰波将金号》中有一组著名镜头"敖德萨的雾"，爱森斯坦在一篇总结影片拍摄经验的文章中说，这个雾是他的第二个"就地发现"。当时敖德萨的天气一直不好，白雾茫茫，正常的拍摄工作被耽误了，爱森斯坦就领着摄制师到敖德萨港，专门拍摄了一组雾的空镜头，并被用在烈士遗体运上岸后的全剧低潮部分。这组空镜头共由十一个镜头组成，表现黎明的码头、水光、雾气，用来烘托气氛，渲染情绪。后来这组镜头成为电影史上著名的经典性镜头——"敖德萨的雾"。

结构性空镜头主要起到分割时间和转换场景的作用。如影片《一江春水向东流》中多次出现月亮的空镜头，虽有抒情性表意的作用，但主要是为了转换时空。第一次出现在张忠良和素芬定情之后，第二次出现在张忠良上前线与素芬依依惜别之后，第三次出现在素芬月下思念丈夫，均插以月亮的画面承接下一个镜头，表示时间的流逝和场景的转换。影片《远山的呼唤》中，耕作在民子惊讶和欣赏的目光中策马驰骋，准备参加当地的赛马会，影片紧接着连续映现北海道秋季天空翱翔的鸟、山涧溪流中欢快跃动的鱼两个画面，也是起分割时间和转换场景作用的结构性空镜头。

空镜头与实镜头相互补充，成为导演揭示某种思想，抒发某种感情，表现某种戏剧化内容的重要手段之一。

### 3. 空镜头的作用

第一，用来表明时间、地点和环境。

空镜头最基本、最常见的用途是以具体的视觉形象，表明故事发生的时间和地点。如日出表示清晨，晚霞代表黄昏等。而自然景色的变化，往往能暗示出时间的流逝和环境的变迁。如狂风暴雨紧接着彩虹蝴蝶，意味着雨过天晴；晶莹的树挂化为繁花满枝，表明冬去春来等。

空镜头用在影片的开头，往往能起到介绍整个故事发生的环境和背景的作用。如美国影片《蝴蝶梦》的开头，便是一组空镜头：紧闭的铁门，荒凉的小径，月色下曼德利的废墟。镜头慢慢推进，给人一种捉摸不透的情绪。它告诉观众，故事就发生在这个地方。

第二，用来连接不同的人物和事件，以及不同的时间和地点。

如影片《人生》中，德顺老汉和高加林、巧珍一起月夜进城拉粪，在德顺老汉讲述自己年轻时的恋爱故事时，画面上出现的是幽静的月夜，一轮圆月，皎洁的月光……这个空镜头不仅造成了一种诗情画意，给观众留下许多可以想象的余地，而且把德顺老汉与高加林、巧珍的故事联系了起来，把眼前的情景与往事联系了起来，回味无穷。

第三，用来渲染气氛。

如影片《城南旧事》中，疯女人带着小妞子出走之后，银幕上出现了一个近一分钟的空镜头：画面上是一座空寂的四合院落，没有人声，没有灯光，只有绵绵阴雨下个不停。一种凄婉苍凉的情绪从中隐隐传递出来。试想，一个弱女孤儿盲目出走，已是够凄惨的

了，更何况在风雨之夜！那迷惘之情与淅淅沥沥的雨，自然而然地交织起来。这情与景的融合，渲染出一种令人窒息的气氛。

第四，用来抒情。

如影片《白求恩大夫》中，有一组借景抒情的空镜头：回国探亲的日子到了，白求恩大夫抑制不住内心的激动，他走到门外，放眼望去：远处，晚霞似锦；炊烟袅袅；暮归的耕牛；笛声由远处随风传来。这幅宁静的乡村暮景，是此时此刻白求恩大夫心境的真实写照，可谓情景交融。几个空镜头足以表现白求恩对故乡的思念和对亲人的怀恋的丰富细腻的感情。

第五，用来烘托和揭示人物的内心世界。

如苏联影片《夏伯阳》中，夏伯阳送政委离去。他目送政委渐渐去远，这时，在那乌克兰的大草原上，一条大路延伸向远方，政委渐渐消失在地平线上，而那草原，那大道，依然久久地滞留于银幕上。于是，依依惜别之情便隐隐从画面上传递出来，感染着观众。

第六，用来调节节奏。

利用空镜头可以加速或延缓影片的节奏。如影片《伤逝》，子君死后，涓生痛苦欲绝；待苏醒之后，他那绝望而茫然的目光凝视空中。突然，小狗阿随出现，涓生恐惧地掩面往后倒。这时，出现了一个长长的不同凡响的"黑片"空镜头。这个空镜头使影片的节奏猛然凝固了，观众深深地感受到涓生对于往事与现实不堪目睹的痛苦之情。这个"黑片"的空镜头，在影片节奏上的作用是十分明显的。

# 六、焦距

影视影像是通过镜头的光学作用而被记录下来的。镜头外射入的光通过透镜以后会被聚合为一点，这个点被称为焦点，从焦点到透镜中心的距离被称为焦距。焦距的长短直接决定了镜头的视野、景深和透视关系，使影视影像产生不同的视觉效果。正是这种技术原理，使镜头不仅常常被比喻为人的眼睛，而且它还具有人眼所不具备的一些特殊功能。

根据焦距的差别，镜头可以分为标准镜头、短焦距镜头、长焦距镜头和变焦距镜头。

## (一)标准镜头

标准镜头指焦距为 40～50 毫米的镜头。用该镜头拍摄的画面，接近于人的肉眼感觉和视野，其影像效果更强调对现实物像的还原。这是常规影片通常采用的镜头。

## (二)短焦距镜头

短焦距镜头指焦距小于 40 毫米的镜头，又称广角镜头。该镜头视野比标准镜头广，可以达到 180°的视角范围，视野广，景深大，能造成深远的纵深感，夸大前景中物像的尺度，使前后景物大小对比强烈，近景有明显的变形感。这种镜头有利于表现横向上宏伟壮观的场面，增加纵向上动作运动的速度感。如《大决战》等重大历史题材影片，在表现战争场面时经常使用短焦距镜头，造成一种磅礴的气势和恢宏的风格。

由于短焦距扩大了前后景的纵深清晰度，产生大景深的效果，从而使得整个表演区域

的造型形象都有较清晰的表现，能强化银幕空间真实感，突出场景规模。这种镜头往往能在一个场景里表现出别的镜头表现不出来的丰富层次和丰富信息。第一次在影片中自觉运用这种镜头，并使之成为影片的一种风格的是奥逊·威尔斯的影片《公民凯恩》，影片中有一个著名的纵深镜头：在银行家、凯恩儿时的监护人塞切尔的回忆中，前景中有凯恩的父亲、母亲和塞切尔，后景透过窗户看到孩子最后一次在雪地上尽情玩耍。这个镜头里包含了凯恩童年时代的生活和他即将面临的命运等信息。在他的第二任妻子企图自杀时，导演提供了一个三层次的纵深镜头：近景是一只玻璃杯和一瓶毒药，中景是枕头上苏珊的脸部，后景是房门和门下透过来的一线光亮，同时能听到苏珊的喘息声和门外凯恩拼命敲门的声音。

有一种特殊的短焦距镜头，是鱼眼镜头。为了让镜头达到最大的摄影视角，这种摄影镜头的前镜片直径很短且呈抛物状向镜头前部凸出，和鱼的眼睛很相似，因此被俗称为"鱼眼镜头"。但这种镜头往往能出人意料地表现出人物的内心状态——焦虑不安、恐惧、悲伤。法国导演戈达尔的影片《狂人皮埃尔》中大量使用了这种镜头，极好地表现了20世纪60年代末法国年轻人那种反传统、反现实秩序的疯狂；而苏联影片《雁南飞》中有80%的镜头都采用了这种短焦距镜头，很好地体现了人们对战争的恐惧和不安；我国导演张艺谋在影片《有话好好说》中也大量采用了短焦距镜头进行拍摄，体现出现代都市人的烦躁情绪。

### (三)长焦距镜头

长焦距镜头是指焦距大于50毫米的镜头，又称望远镜头。该镜头可以将远距离物像拉到近处，纵深被压缩，使深度空间被压缩为平面空间，视野小，景深感也小。这种镜头有利于调整摄像机与被摄物体的距离，同时也可以造成特殊的空间效果。这种镜头在纵向感上迟钝，使被摄物体横向运动速度加快，纵向运动速度产生缓慢感。在电影《沙鸥》的片头里，一群年轻的女运动员从远处走来，这个镜头使用了长焦距镜头拍摄，一方面画面充满动感，另一方面，画面景别变化很小，使观众能够在一种运动着的静止中充分感受到这群少女风姿绰约的青春气息。

长焦距镜头往往用在新闻片、纪录片、科教片、体育运动片、野生动物片和侦缉监视摄影方面。这种镜头往往能造成两极的艺术效果：一是通过这种远距离的偷拍功能，使得电影更具有纪实性，这类镜头在偷拍镜头中常常被派上用场；二是利用其"平面化"使得影片具有特殊的艺术效果。如吴天明导演的影片《老井》中，张艺谋饰演的男主角旺泉背着一块大大的青石行走在路上，摄影师通过远摄镜头，压缩了人物和远处大山间的空间距离，让观众感到旺泉身上背的不是一块石头，而是一座大山，从而使得这个镜头有了一种象征意味。

### (四)变焦距镜头

变焦距镜头是指机位不变，通过改变摄像机焦距来连续改变视角，从而获得连续变化的不同景别范围的图像。这种镜头可以在拍摄中根据需要随时变焦，造成画面纵深感和物

像体积、运动速度的变化，也可以产生推拉镜头的效果，有时还用来造成一种虚实焦点的对比。

　　通过摄像机光学镜头焦距的急剧变化，可以起到急推、急拉的效果。若是缓慢改变焦距，又产生与推、拉基本相同的效果，即能从全景推向突出拍摄对象，或从拍摄对象拉出全景，但周围背景的展示与推、拉镜头有一定差异。变焦距镜头能使景别自由变化，常用以展示空间、介绍环境、突出视觉重点、渲染气氛、制造悬念。因此，这种镜头又是内部蒙太奇的重要手法之一。

　　焦距对于镜头来说，不仅是用来记录和复制现实的技术手段，同时也是一种具有表现力的艺术手段，参与影像造型、气氛营造、人物刻画、思想和情感的表达，甚至成为影视作品风格形成的有机元素。

# 第四节　剪　辑　语　言

　　当影片的镜头全部拍摄完成后，便可进入样片的剪辑阶段，即进入影视片的后期阶段了。影视片的剪辑工作，是对样片进行汇总、整理、删剪、系统化的过程，也是一个再创造的过程，是影视创作中重要的一环。

## 一、剪辑的作用

　　剪辑艺术是影视艺术最基本的有机组成部分之一。影视艺术创作不仅综合了多种艺术的因素，而且其创作过程具有多层次的性质。影视艺术创作过程包含三个具有不同特点的阶段：第一阶段是剧本创作阶段，用文字写出视觉、听觉的形象；第二阶段是导演拍摄阶段，将文字形象分解成一系列不同景别、不同角度的镜头，用摄影机、录音机将影像和声音分别摄、录在胶片上；第三阶段是剪辑阶段，将拍摄出来的一系列镜头创造性地重新接成完整的荧幕形象。剪辑艺术虽属于技术环节，但体现出导演的创作主旨，影响着影视的整体风格与效果。可以说，一部影视片的成功与否，剪辑起着重要作用。

　　剪辑在一部影视片中的重要地位毋庸置疑。电影剪辑是影视语言中的句法和语法，它将不同的镜头通过一些影视语法按某种秩序在延续时间的条件下连接在一起，以造成影视镜头的连续性或一些特殊的效果。一部常规的故事片的镜头通常在 500 到 800 个之间，但观众在观看影视片时，并不会明显地感到这些镜头的单个存在，观众会觉得影片中的运动是一个连续不断的过程，这就是剪辑的功劳。

　　影视片剪辑是指将一部影视片所拍摄的大量素材，经过取舍、组接，编成一个思想明确、结构严谨、连贯、流畅、富于艺术感染力的作品，是对影视作品拍摄的一次再创作。它是影视艺术创作的一个重要组成部分。影视作品是综合了多门艺术的结晶，最后观众看到银幕上的影视片声画是许多艺术家和技术专家集体创作而成的。剪辑人员必须和导演、摄影等创作人员一样共同对影片的创作意图、整体构思、主题内容、人物情节乃至场景、气氛等都有较深的理解和把握，才能使剪辑后的影片熠熠生辉。苏联的蒙太奇理论在默片时代可以说是发展得最完整的电影理论。在苏联影片《母亲》里，冰河解冻的镜头与表现

工人游行队伍的镜头交叉组接在一起时，含有"无产阶级革命运动是不可阻挡的历史潮流"的寓意；但在另一部苏联故事片《晴朗的天空》里，却把"春冰解冻"的镜头与"晴朗的天空"的镜头，在斯大林逝世的消息传来之后，组接在一起，这就含有批判斯大林和否定斯大林领导下的社会主义社会的寓意了。这种寓意的改变，是导演在不同的规定情景中使用内容相似的空镜头的结果。

## 二、剪辑过程

在影视片的拍摄过程中，今天拍这几个镜头，明天拍那几个镜头，根本不是按分镜头剧本的镜头顺序拍摄的(也就是说，不是按照我们最终看到影片播放出来后的镜头组接顺序进行拍摄)，并且在拍摄时，往往一个镜头不止拍一次。因此到了全部镜头拍完后，剪接工作室里，往往堆满一卷卷杂乱无章的样片。影视片的剪辑需要经过初剪、细剪、精剪以至综合性剪辑等步骤。

初剪即"顺镜头"，一般是根据分镜头剧本，按镜头的顺序、人物的动作对话等将镜头连接起来。按照传统理念，还要求寻找到两个相邻镜头衔接的"剪辑点"，以消除镜头转换的痕迹，使其"天衣无缝"，不致产生跳动感而分散观众注意力。细剪是在初剪基础上再进行较细致的剪辑和修正，使人物的语言、动作、影片的结构、节奏接近定型。精剪则要在反复推敲的基础上再一次进行准确、细致的修正，精心处理，使影视片基本定稿。综合性剪辑则是最后创作阶段，对构成影视片的有关因素进行综合性剪辑和总体的调节直至最后形成一部完整的影视片。这通常是由导演和摄制组主创人员共同完成的。

在影视片开拍之前，剪辑人员通常要把材料凑成剪辑初稿，目的是要达到一种能为人所理解并比较流畅的分镜头剧本。所谓流畅的剪辑，即镜头之间的转换使观众看了后不产生明显的跳跃，在看一段连接动作时思路不会被打断。这是剪辑的一般原则之一。剪辑中另一个重要原则是不能错乱，不能因镜头转换而造成视觉上的混乱。所谓"动接动""静接静"等，即镜头转换达到协调的重要法则。能否延长或缩短一个事件在银幕上的停留时间，是剪辑者能否控制影片进度的一个重要因素，是导演和剪辑师在控制影片节奏和时间安排的一个高度灵敏的手段。为了使镜头衔接更加吻合、连贯，使整部作品成为一个完整的艺术作品，剪接过程中还要运用各种画面转换的技巧。

影视片的剪辑阶段，不仅要完成画面的处理，而且要完成声音的处理和声画的结合。影视片的声音，有的拍摄前就录好了，如唱歌、舞蹈的伴奏等。拍片时播放录音，演员跟音乐声进行表演，使声画合一，这叫前期录音。有的则在拍片时同时录音，这叫同期录音。有的镜头由于条件限制，或质量要求较高，不能同期录音，必须到后期再进行配音，这叫后期录音或后期配音。后期配音中，首先要配对白。对白配音除了要注意语调和情绪，还要特别注意口型的吻合。

## 三、轴线原则

在拍摄方向性较强的人物或物体时，往往存在着一条假想的轴线。摄像机要在假想轴线的一侧即 180° 以内设置机位，以保证正确处理人物或物体在画面中的方向，这是镜头

调度中的轴线规律。遵循轴线规律拍摄下来的镜头，在进行组接时，能使镜头中主体物的位置、运动方向保持一致，合乎人们的观察规律，否则就会出现方向性的混乱。如有两个人站在同一边向目标物射击，拍第一个人是向右射击，拍第二个人时，机位被调到另一边，于是从画面上看起来是向左射击，这样组接起来的画面效果便是自己人打自己人了。

为了避免出现这种方向混乱的镜头，在拍摄时必须遵守镜头调度的轴线规律，即在处理两个以上人物的动作方向及相互间的交流时，人物中间有一条无形的线，称为"轴线"。摄像机若跳过轴线到另一边，拍摄的镜头组接后，就会破坏空间的统一感，造成方向性的错误。

图 2.76 所示的虚线即轴线，图中是拍摄甲、乙二人谈话，我们把二人谈话拍成以下四个分切镜头。

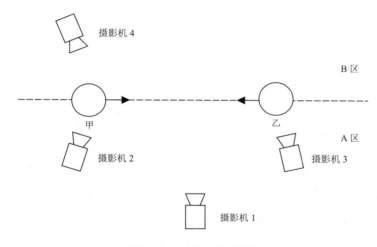

图 2.76　镜头的轴线规律

镜头 1：由摄像机 1 拍摄，中景，甲乙两人在谈话。
镜头 2：由摄像机 2 拍摄，近景，甲说话。
镜头 3：由摄像机 3 拍摄，近景，乙答话。
镜头 4：由摄像机 4 拍摄，近景，甲说话。

这里镜头 4 就是越轴镜头。因为镜头 1 的长角度方位设在 A 区，以后拍摄的分切镜头就不可以越过 A 区；如越过 A 区到 B 区，就是越轴或跳轴镜头，越轴镜头和上下镜头无法组接，组接后会产生方向性错误，即原来甲是面对乙说话，结果是背向乙说话。

轴线的形成有三种方式：一是由主体运动方向形成，主体运动方向即为轴线方向，称为主体运动轴线，如图 2.77 所示；二是由人物视线方向形成人物轴线方向，称为人物方向轴线，机位按图 2.78 所示拍出的画面，人物面向右方；三是人物关系轴线，如图 2.79 所示，即人物关系轴线和二人运动轴线并存，形成双轴线。

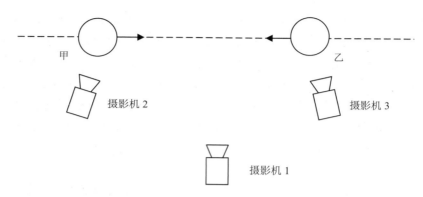

图 2.77　主体运动轴线

图 2.78　人物方向轴线　　　　图 2.79　人物关系轴线

　　画面中的主体处于活动状态时，其轴线也是活动的。它随着主体的运动而不断地改变其指向。如一辆盘旋上山的汽车由向东行驶拐弯变为向西行驶，其轴线便跟着作了 180°的改变。舞台上演员之间的轴线，也会因为场面变换，即演员之间位置的互换而变化。如演员甲与乙，先是甲在左边，乙在右边，经过场面调度后，变为甲在右边，乙则在左边，其轴线也作了 180° 的变化。

　　影视作品中反轴镜头的形成一般有以下两种原因。

　　第一，被拍摄主体在运动中，其轴线是变动的，摄像师没有注意到这点，在其轴线作180° 变化的前后各拍一个镜头，把它们组接在一起而造成反轴。

　　第二，被拍摄主体是相对固定的，其轴线没有多少变化，但摄像师越轴拍摄，在轴线两边各拍一个镜头，并且组接在一起而造成反轴。

　　那么，在影视作品中如何合理越轴，主要有以下四种情况。

　　第一，利用摄像机的移动来越过轴线。

　　摄像师需要越轴画面时，可边移动摄像机越过轴线边拍摄，将整个越轴过程拍摄下来。

　　第二，插入中性方向镜头。

　　中性方向镜头是指主体迎着摄像机前进(拍摄时用正面角度)或主体向画面深处前进(离摄像机越来越远，拍摄中用背面角度)的镜头。

　　第三，插入与运动主体有关的某物体局部镜头。

　　这种镜头的景别大多也用特写或近景，在视觉上方向性不很明确。

第四，插入运动中人物的主观镜头。

主观镜头所表现的物体是上一个镜头或者下一个镜头中人物所看到的物体。

# 四、画面的组接方式

## (一)淡出淡入

淡入又称"渐显"或者"显"，是指画面逐渐由暗变亮，最后完全清晰。相反的，淡出又称"渐隐"或者"隐"，是指画面逐渐由亮变暗，最后完全隐没，在影视作品中表示一个段落或一部作品的结束。它和画面突然中断不同，是画面缓慢地从观众的视野里隐没，也就是说，要观众慢慢地从那个场面中退出来。因此，淡出淡入很适宜表现诸如意绪惆怅、别情依依、茫然若失等情景。

淡入和淡出是影视作品中基本的组接镜头方式，尤其是在 20 世纪 60 年代以前的中国电影作品中，常使用这两种方式作为影片中新段落的开始以及段落结束或者影片结尾的镜头组接。但现在的剧情片中，淡出和淡入也常常用于表现画面中场景、时间或地点的转移。美国电影《天使的眼睛》的开头，画面展现的是一个雨夜街头一起交通事故的现场，男主角坎切一家倒在轿车中，赶来的警察正在清理现场，女警察对唯一生还、处在半昏迷中的坎切大声呼喊，此时是以一个模仿坎切的视线镜头仰拍莎隆的脸，然后画面淡出，只留下莎隆的声音。之后画面淡入，莎隆仍在对坎切呼喊，一会儿，画面再次淡出。画面第二次淡入渐渐清晰的影像，展示的是一年以后，坎切的家中……两次淡出、淡入：第一，表示坎切时而昏迷时而清醒的神志；第二，表示画面由车祸场景，发生的时间、地点转换到一年以后，场景是坎切的家中。

## (二)化入化出

化入和化出是镜头组接的前后两个阶段，二者可以合称为"化"。"化"是指前一个镜头正在渐渐隐去，而后一个镜头便渐渐显出，前后两个镜头的这种组接方式，是一个"溶化"的过程，即两个镜头在画面中的"叠化"。前一个镜头画面渐渐隐去的过程叫"化出"，而后一个镜头画面逐渐现出的过程叫"化入"。

化出、化入的镜头组接方式是两个镜头所展示的画面时间的一种交替，即借助一个固定的画面主体、背景，把两个不同的画面时间交织在一起。

第一，画面的"叠化"，使观众的思绪随着画面中视觉形象的变更，从现在(或过去)的某个时间状态一下子返回到过去(或现在)的某个时间状态，还可以由现时的时间状态进入虚幻或假定的时间状态，表现人的回忆、幻想和梦境。在影片《泰坦尼克号》中有这样一个镜头，老年露丝正在观看深海摄影镜头拍摄的沉船画面，当观众的视线跟随深海摄影机镜头穿过北大西洋幽深的海水，沿着巨大的泰坦尼克号锈蚀的外壳，逐渐深入到沉船的内部时，一扇爬满海藻、鱼群来回穿梭的大门映入观众眼帘。随着镜头进一步向前推近，画面中破败的大门一下变成了 94 年前泰坦尼克号首航时崭新、豪华的大门，一个年轻的迎宾先生正将它打开，面带微笑地欢迎旅客进入……镜头的化出化入，把露丝和观众不知

不觉中由现在时带进了回忆,这种在镜头推进中完成的画面组接,完成了电影画面在时间和空间上的双重跳跃。

第二,运用"叠化",可以表现人、事物或景色在一段时间内不同的变化状态。以墨西哥著名女画家弗里达的人生和绘画创作为叙事内容的电影《弗里达》中,当弗里达经历了车祸的重创,满身打着石膏、缠着绷带躺在家中时,在镜头叠化的画面中时间由黑夜到白昼,再到黑夜,画面的主体弗里达始终神情木然,一动不动。这里所运用的镜头衔接方式,象征了弗里达所经受的心灵创伤,抽象地显现了在时间的流逝中弗里达内心对新生活的渴望和期待。在影片中另一个叠化镜头里,弗里达为自己的婚礼作了一幅肖像画,画中是身穿礼服的新娘弗里达挽着新郎戈迭,而后画面中静态的人物变成了婚礼上真实的新郎、新娘,朋友们正在为他们的结合狂欢、起舞……在这里,导演用镜头的叠化,是把作为画家弗里达和作为女人的弗里达巧妙地结合起来,此外也反映出她追求真实自我的艺术创作风格。

## (三)划

划是与"化出化入"相类似的一种镜头的组接方式,是指前一个镜头画面向画框的一边迅速退出,后一个画面逐渐从画框的另一边逐渐展开,占满整个画框。有时有一条明晰的直线,有时用一条波浪形的线等从画面边缘开始直、横、斜地将画面抹去,这是划出;紧跟着下一个画面,叫划入。"划"一般用来连接同一时间状态下的不同场景,也可用于连接在情节上、时间顺序上没有关联的场景。

## (四)切

切又称"切换",就是将在情节上、时间顺序上有关联的两个镜头直接黏结起来。经过这种黏结后的镜头或画面简洁紧凑,场景的变换不留人为加工的痕迹。切是当今电影艺术中最常用的镜头转换方式。

第一,连续性切换。

连续性切换指镜头转换后的画面里的动作行为是镜头转换前的画面中动作行为的延续,或者是镜头转换前的画面内容的一个部分。

连续性切换省去了画面中不必要表现的时间过程,使画面中事物发展的脉络、结构更加清晰,画面内容更加紧凑。在影片《花样年华》中用了两分钟五个镜头的切换,叙述了苏丽珍到旅馆看望在那里写作的周慕云的全过程。镜头一,苏丽珍接到周慕云从旅馆里打来的电话;镜头二,苏丽珍坐在出租车上焦急的表情;镜头三,苏丽珍在旅馆的楼梯、走廊上奔跑的脚步;镜头四,周慕云站在旅馆房间的窗前等待,敲门声响起;镜头五,苏丽珍从旅馆房间出来,与周慕云道别。在整部影片中,这种连续性镜头的切换,一是使叙事的节奏产生变化,二是间接地表现了苏丽珍对周慕云既冲动又迟疑的复杂情感,如图2.80~图2.84所示。

图 2.80 《花样年华》Ⅰ

图 2.81 《花样年华》Ⅱ

图 2.82 《花样年华》Ⅲ

图 2.83 《花样年华》Ⅳ

图 2.84 《花样年华》Ⅴ

第二，穿插性切换。

穿插性切换是指镜头转换后的画面里的动作行为与镜头转换前的画面里的动作行为没有联系，或者转化镜头后的画面内容不是前一个画面的一部分，但两个画面之间存在着某种内在相关联的因素。

例如在 2002 年的美国影片《珍珠港》中，日本海军联合舰队伺机偷袭美国太平洋舰队的基地——珍珠港，而美军此时却正沉浸在迎接圣诞节的和平氛围中。导演在叙事上使用了一组穿插性切换的镜头，分别展现了日军和美军大战前夕的情景，如图 2.85～图 2.89 所示。

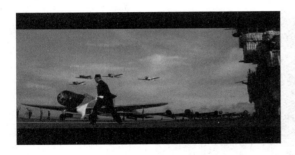

图 2.85　《珍珠港》Ⅰ

图 2.86　《珍珠港》Ⅱ

图 2.87　《珍珠港》Ⅲ

图 2.88　《珍珠港》Ⅳ

图 2.89　《珍珠港》Ⅴ

镜头一：清晨，日本战机从航空母舰上起飞，编队飞向瓦湖岛执行轰炸任务。

镜头二：沐浴在朝阳中宁静的美军军港。

镜头三：美军空军的雷达站，一士兵报告显示器上有机群向瓦湖岛飞来，但上尉说那是美国本土飞来的运输机。

镜头四：日军的飞机编队继续向前飞行，瓦湖岛已跃入日军飞行员的视线中。

镜头五：美军的情报官接到日本政府拒绝与美国和谈的电文……

镜头的切换，都是围绕日本不宣而战、偷袭珍珠港这一事件，从不同的角度表现了大战前夕紧张的战争氛围。

在现代影视作品中，以"切"的方法黏结的镜头画面总是占绝对多数的。在很多影视作品中，尤其是在表现惊险追逐内容的作品中，运用"切"的技巧可以造成更加明显的节奏感和强烈的心理效果。

# 思 考 题

1. 影视画面有哪些特性？

2. 影视画面主要由哪几部分构成？

3. 构成画面的有哪几个基本元素？

4. 在画面中的光线按其性质可以分为哪几种类型？它们分别有什么作用？

5. 色彩在构成影视画面中起了什么作用？

6. 影视声音有哪几个特性？

7. 声音有哪几个种类？各有什么作用？

8. 简要说明声音和画面的关系。

9. 镜头可以按景别、高度、角度、视点、运动性划分为哪些类型？

10. 剪辑在影视艺术作品中起什么作用？

11. 画面有哪些组接方式？

# 第三章　蒙太奇与长镜头

蒙太奇与长镜头是两种不同的电影技巧以及美学思想、艺术思维，它们各有所长，亦各有所短。本章将分别介绍蒙太奇与长镜头的定义、发展历程、作用、相关理论等，然后比较两者的优缺点，寻找两者的互补性。

## 第一节　蒙　太　奇

### 一、蒙太奇的定义

在第二章的学习中，我们知道镜头是影视作品里最基本的构成因素，如果我们把影视作品比作文章，那么镜头就是"词语"。要将众多的词语组织成一篇完整的文章，就要遵循一定的修辞规则。同样，在影视艺术里要将多个镜头组接成一部能够为大众所理解的影视作品也需要一定的"语法"。而这个"语法"在影视艺术里，我们把它叫作"蒙太奇"。

蒙太奇是法语"montage"的音译，原本是一个建筑学上的术语，意为装配、构成。后被借用到电影，用来表示电影的剪辑、组合，即镜头的组接。这个建筑物的术语已经成为影视艺术里的术语。

对于蒙太奇的含义，中外许多的电影艺术家都曾做过不同的解释。如在"苏联蒙太奇派"最初使用这个概念的时候，指的是"镜头组接"。普多夫金认为："将若干片段构成场面，将若干场面构成段落，将若干段落构成一本片子的方法，就叫蒙太奇。"而爱森斯坦的说法是："将单个镜头(单词)组织成'句子'，再将句子组织成'篇章'的方法。"另外一个苏联电影艺术家库里肖夫解释说："把动作的各个镜头在一定顺序下连接(装配)成一个完整的艺术品，这就叫蒙太奇"①。我国著名电影艺术家夏衍曾做过十分通俗的解释："蒙太奇，实际上就等于文章中的句法和章法。""所谓蒙太奇就是依照情节的发展和观众的注意力和关心的程序，把一个个镜头合乎逻辑地、有节奏地连接起来，使观众得到一个明确的印象和感觉，从而使他们正确地了解一件事情的发展的一种技法。"②我国著名的电影导演张骏祥则认为蒙太奇是"电影艺术的主要叙述手段和表现手段之一"③。

可见，蒙太奇概念的内涵与外延一直都在不断修整、改变。这一术语在不同国家、不同历史时期所指与运用范围也并不都相同。苏联的蒙太奇与欧美的不同，欧洲的蒙太奇与美国的不同，美国 20 世纪三四十年代的蒙太奇与此前、此后时期的也不同。对于今天的影视理论来说，蒙太奇仍然是一个存在争议的问题。在这里我们将蒙太奇的含义分为广义

---

① 库里肖夫. 电影导演基础[M]. 北京：中国电影出版社，1986：27.

② 夏衍. 写电影剧本的几个问题[M]. 北京：中国电影出版社，1961：55.

③ 中国大百科全书·电影[M]. 北京：中国大百科全书出版社，1991：282.

与狭义两种解释。

　　狭义的蒙太奇专指对镜头、画面、声音、色彩诸元素编排组合的手段，也就是在后期制作中，将已拍摄好的素材根据文学剧本和导演的总体构思精心选择、排列，使之最终构成一部完整的影视作品。在这层含义里，蒙太奇主要指的是对镜头进行剪辑、组接所要遵循的规则，是影视艺术后期制作中的一种修辞手法。

　　广义的蒙太奇是指影视剪辑的具体技巧、影视的基本结构手段和叙述方式以及从影视剧作开始直到作品完成整个过程中艺术家的一种独特的艺术思维方式。在这里，蒙太奇覆盖的范围包括影视制作的前期、中期与后期。也就是说，蒙太奇影响着影视作品创作的全过程，是影视艺术创作者对其作品的整体思考。

## 二、蒙太奇的发展历程

　　在电影初创阶段，卢米埃尔与梅里爱的电影都没有形成蒙太奇，剪辑的出现也是因为胶片不够长需要进行连接，而并非出于一种美学的追求。

　　蒙太奇最早的萌芽出现在英国布赖顿学派的影片中。1900 年至 1901 年，该学派的摄影师 G. A. 史密士在拍摄《小医生》《美术学校的老鼠》等影片中，有意识地改变了景别和角度，将不同视点的镜头连接起来；后来他和导演威廉逊等人又在《祖母的放大镜》《中国教会被袭记》等影片中，分别使用了放大镜和视点转换等方法，交替使用远景、特写等景别拍摄追逐场面，还将摄影机放在小船上拍摄沿岸景物，形成了"移动摄影"，标志着蒙太奇叙事功能的出现。

　　1903 年，美国人埃德温·鲍特拍摄的《火车大劫案》开创性地运用了交叉蒙太奇手法，开始发挥了电影讲故事的特长。

　　最终使蒙太奇成为一种独特的电影语汇，构成电影特有的表现手段的是美国导演格里菲斯。他从 1908 年开始的最初的作品如《为了爱黄金》《赖婚》《多年以后》等影片中，就已经发展和掌握了一些如景别、视点变化的方法。此后又创造了切回、闪回、交替切入等蒙太奇的平行结构法，并在《一个国家的诞生》《党同伐异》中得到充分体现，这标志着电影叙事手法的成熟。《党同伐异》中"母与法"那段妻子救丈夫的情节，其组接方式一直被后人所津津乐道，并称为格里菲斯的"最后一分钟营救"法，即通过两个场面的交替切入制造悬念，加强节奏。

　　格里菲斯在实践中把握运用了蒙太奇，但没有把它上升到美学的高度。将蒙太奇提升到美学理论高度的是"苏联蒙太奇学派"。库里肖夫、爱森斯坦、普多夫金等在蒙太奇的理论阐述与艺术实践上都做出了贡献。库里肖夫和普多夫金认为，通过蒙太奇剪辑可以创造非凡的效果，达到电影的叙事和表意。他们做了不少实验，其中最著名的是"库里肖夫效应"。爱森斯坦将"库里肖夫效应"作为他提出蒙太奇理论的有力证据，高度地概括了蒙太奇的表意功能。他们深入地探究和揭示了蒙太奇的美学实质和其巨大的艺术功能，使蒙太奇成为一个完整的美学体系。

　　蒙太奇的发展从卢米埃尔、梅里爱的无剪辑阶段到布赖顿学派、鲍特的不自觉剪辑阶段，从格里菲斯的实践性自觉剪辑阶段，终于发展到以爱森斯坦、普多夫金为代表的以理

论指导实践的成熟阶段。

以上内容的具体讲解请参考本书第七章第一节中的相关内容。

# 三、蒙太奇的作用

## (一)整合与组接拍摄好的镜头以形成连贯的叙事和完整的结构

整合是将拍摄好的素材根据叙事表意和美学的需要，选择最适合表现的镜头画面。而组接就是对整合结果的落实，就是要保障叙事的流畅，结构的完整，时空、逻辑与情绪上的连续。

在本节的一开始，我们把影视作品比作文章，镜头就是词语。单个词语往往不能表达出一个完整的含义，必须把若干个字词、词组按照一定的语法修辞，组成句子、段落，才能形成文章，才能起到沟通、交流作用。同样，单个镜头画面虽然也能展示某种意义并具有一定的形象性，但是表现的意义往往是零碎的、不完整的，或者是较模糊的。只有将一系列选择出来的镜头画面构成场面，由场面组接成段落，才能由若干段落构成整个影视作品。而在这一过程里，蒙太奇就像文章中的语法修辞一样组接着这些镜头画面，使它们获得连贯的叙事和完整的结构。

恰如爱森斯坦所说："蒙太奇的基本目的和任务就是条理贯通地阐述主题、情节、动作、行为、阐述整场戏，整部影片。"[1]一部 100 分钟标准长度的故事影片，通常镜头(画面)的数量在 500 到 800 之间。蒙太奇的首要功能就是要将这些众多分散的镜头(画面)有机地组合起来，保证其连续性，使之成为一部体现编导创作意图、表达一定内涵并能为观众所理解的影视作品。

苏联电影艺术家库里肖夫为蒙太奇理论进行了许多实验，人们把他的成果称为"库里肖夫效应"，其中一个著名的试验证明了"两个以上的对列镜头连接在一起，能够产生新的意义。导演可以按照自己的意图，通过镜头的组接，形成能为观众接受、理解的电影语言"。有三个特写镜头：①一个人在哈哈大笑；②一把手枪直指着镜头；③一个人脸上露出惊慌失措的表情。如果这样排列观众就感到这个人是懦夫。但是如果把次序颠倒过来，使①和③镜头位置对调就会使观众感到这是一个勇敢的人。例子里只改变一个场面中的镜头次序而不改变镜头本身，就足以改变一个场面的意义。

## (二)蒙太奇能够引导观众进入导演设计好的情境

美国导演、悬念大师希区柯克曾说过："蒙太奇即悬念手段。"因为蒙太奇支配了观众的视点转移，对观众造成了一定的强制，所以它必须设置一定的"诱饵"——悬念来吸引、诱惑观众的注意。

不管这部影视片在样式上是否是一部悬念片，其实都是一个大悬念。爱情片的悬念是有情人能否终成眷属，战争片的悬念是正义是否战胜邪恶……不同的影片就有不同的悬

---

① 王光祖. 影视艺术教程[M]. 北京：高等教育出版社，1994：85.

念。而在一部影片不同的阶段里同样需要设置不同的中悬念，中悬念里套着小悬念，层层相扣，吸引观众投入地观看影视片。而在摄影阶段，变换镜头(也就是变换刺激方式)，任何平凡的东西都可以因为"新奇"而产生"悬念"。

所谓蒙太奇设置悬念，其实就是指蒙太奇在引导着观众的"注意"转移，视点转移，进而激发观众的联想，启迪观众的思考，在不知不觉中进入导演设计好的情境里，跟着镜头画面的引导解读剧情。这样不仅有助于观众较好地理解片子的内容，而且有利于观众积极地参与到其中，造成观众的一种主动性，从而使他们对片子或作品产生更大的兴趣，在他们的意识中，他们已经成为影视作品中的一部分，已经融入影视作品之中。

### (三)蒙太奇能够创造影视时间

影视艺术中的时间并不是真实的简单记录，而是按照一定的需要，根据一定的条件和采用特殊手段重新创造出来的荧幕时间。运用蒙太奇手段把现实生活中不相同的时间片段有机地组合起来，能够创出与拍摄时间完全不同的影视时间来推动影视情节按一定逻辑顺序向前发展。也就是说，蒙太奇可以自由地创造时间，其创造时间的情况有以下两种。

#### 1. 改变现实时间的长度

压缩现实时间是最常见的。电影在 100 分钟的播映时间里可以讲述一个剧情漫长的故事，观众不会因为两个镜头的相连而对中间省略掉的时间过程感到茫然。观众的这种想象补缺能力，正是蒙太奇创造电影时间的心理基础。

例如影视中表现演员从北京到纽约，实际上坐飞机所需的时间是十几个小时，但用蒙太奇方法，把"北京登机""坐在飞机上的情况"以及"纽约下机"三个镜头剪辑在一起就已表达清楚了。再如经典影片《公民凯恩》中，有一个段落表现凯恩和他的第一个妻子艾米丽的关系变化。影片用了六组镜头，通过同一场景，模拟一年四季的照明、窗外景象和服饰的变化，把八年的时间压缩为短短的两分钟。

夏天，凯恩和艾米丽共进早餐，一个英俊潇洒，一个雍容华贵，交谈亲切，动作亲昵。

中秋时分，他们共进早餐，一问一答，夫唱妇随，共同回忆过去的美好时光。

深秋，他们共进早餐，对话虽然一直在继续，但是围绕着凯恩是否参加总统竞选的问题，争论激烈、反唇相讥，两人的感情如同天气一样逐渐陷入冰冷。

初冬，他们共进早餐，凯恩的面孔冷峻，两人争论不断，还不时夹杂着冷嘲热讽。

隆冬，他们共进早餐，争论变成了争吵，感情蒙上了阴影。

春天，凯恩在看自己出版的报纸，而艾米丽却用凯恩对手办的报纸遮住自己的脸。一切恩怨成见都淹没在这怒目相视后的沉默之中。

很显然，这一段落中的时间压缩对视听构成起到了积极的作用。

在许多影视片里，我们可以看到用新闻影片、报纸头条等叠化的方法，以及日历一张张飞掉、印报机转动出一则号外，时钟不停地滴答等人们所熟悉的物体来将历时长久的事件压缩为数分钟。

蒙太奇不但可以把漫长的时间浓缩在几个镜头中，也可以把生活中一瞬间的事强化、放大，把时间延长。例如在爱森斯坦的《战舰波将金号》中，有一段被誉为蒙太奇运用的教科书式的段落，即著名的"敖德萨阶梯"段落。原本枪一响人就倒下，这个过程瞬间就可以完成。但爱森斯坦为了渲染沙皇军队对民众血腥屠杀的场面，设计了一个阶梯形的台阶，将沙皇反动军队沿台阶而下屠杀无辜平民的过程用了长达 8 分钟、160 多个镜头来表现。在这段影片里，镜头的反复对比、冲突，产生了极强的蒙太奇效果和艺术震撼力，使得时间仿佛被拉长了，空间也被扩大了。再如苏联影片《雁南飞》中，战士鲍里斯牺牲的场面被延长，当鲍里斯在小树林里中弹以后，他先是猛然抬头向天空望去，这时镜头对着天空，云层中太阳逐渐缩小，然后鲍里斯靠在一棵白桦树上，顺着它慢慢下滑，然后又是白桦树的仰镜头；白桦树围着鲍里斯旋转起来；在旋转的白桦树的背景上出现了鲍里斯的幻象：他和薇罗尼卡举行婚礼后缓慢地走下楼梯，周围是鲜花和人群……但凄厉的"救命"声，将观众拉回现实：白桦树旋转得越来越快，鲍里斯颓然倒在水洼中。这一场面总共用了 10 个镜头，基本上是近景和中景，但却把鲍里斯临死前刹那间的情绪波动表现得淋漓尽致。在这里，现实的短暂时空，被摄影机情绪化地无限延长，强烈地表现了鲍里斯对薇罗尼卡至死不渝的爱情，使观众受到强烈的情绪感染，产生了令人难忘的艺术效果。

### 2. 改变时间的方向

自然的时间永远是单向流动，永不回头，如同河流一般具有单向性。而影视中的心理时间和叙述时间则可以反复跳跃，插入回忆、憧憬、臆想等镜头。如影片《阳光灿烂的日子》里马小军和刘忆苦庆祝生日的段落一共出现了两次，两次的过程和结果截然不同，且意味深长。第一次是悲剧式的，因为马小军的淘气，与米兰吵了架，最后马小军用破碎的瓶子刺向刘忆苦。此时，画面定格。随后出现一段中年马小军的旁白："哈哈，千万别相信这个，我从来就没有这样勇敢过……"这段旁白推翻了此时此刻"马小军刺杀刘忆苦事件"的真实性，同时把时空从导演的想象拉回到现实中。这一次众人心平气和地过生日，米兰、刘忆苦对马小军很友好。在这一段落里，完全颠覆了真实的时间和事件发展的线性流程，巧妙地融入了导演的想象，同时表达了作者内心的"青春觉醒"。再如影片《赎罪》中，为了表现剧中 13 岁的小姑娘布里奥妮对管家的儿子罗比及姐姐塞西莉亚之间感情的误会，几次打破时间线性流向用两个不同的段落来表现同一事件，一个段落用于表现事情发生的真实过程，另一个段落用于表现布里奥妮眼中所看到的情况。如影片刚开始不久，布里奥妮从楼上的窗口看到了塞西莉亚在罗比面前脱掉外套的场面，并为此感到震惊和愤怒。紧接着通过一组塞西莉亚在奔跑的镜头又重新开始讲述这一事件发生的经过：塞西莉亚是因为与罗比斗气，自己执意脱下外套到水池里打捞花瓶碎片。这两段的叙述让观众看到了布里奥妮对罗比的误会由来已久，导致了其后诬告罗比强暴未成年的表姐，最终使得罗比与塞西莉亚在战争中被迫分离并相继去世。为了表现布里奥妮心灵上的"赎罪"，影片最后还加入了罗比与姐姐快乐地在海边嬉戏的想象画面。

### (四)蒙太奇能够创造影视空间

蒙太奇能够逼真地创造空间。其实，影视中的空间都是虚拟的，它是将影像记录的真实空间的片段用蒙太奇的方式组合出一个貌似真实的剧情空间。除了通过摄影机再现生活场景外，还能将零散拍摄的个别场景组合成一个完整的场面。恰如苏联导演维尔托夫所说："我是电影眼睛，我是创造者。我可以带领你到一个前所未见的空间。这个地方有12面墙，每道墙都是由我自世界各地拍摄而来的。我可以把这些镜头按照有趣的次序摆在一起。"

通过蒙太奇方法来创造时间的做法相当普通。例如把一个射手瞄准目标的镜头与一个人中弹倒下的镜头连接在一起，观众很自然会将两个空间相连起来，认为第二个镜头里倒下的人就是由第一个镜头里的射手射中的，其实它们可以分别从不同战争中的新闻影片中剪辑、组接出来。

苏联导演库里肖夫曾就蒙太奇在空间上的调度关系做过研究，他把以下五个场面连接起来。

(1) 一个青年男子从左向右走来。

(2) 一个青年女子从右向左走来。

(3) 他俩相遇，握手。青年男子指向前方。

(4) 一幢有宽大石阶的白色建筑物。

(5) 两双脚一起走上台阶。

在观众的眼里这是一个完整连贯的行为过程，一对男女青年在一条路上相遇，然后一起走进一幢白色的建筑物。但观众并不知道它们分别拍摄于不同的地点：①莫斯科国营百货大楼附近；②果戈理纪念碑附近；③莫斯科大剧院附近；④从美国影片上剪下来的美国白宫；⑤救世主教堂的台阶。这些片段利用观众的"错觉"构建成一个统一的整体，库里肖夫把它称为"创造性的地理学"。

虽然电影早在库里肖夫之前已经运用了类似的剪辑技术，但库里肖夫的研究仍然被电影学者称为"库里肖夫效应"，用来统称不用大全景镜头，而通过不同场地拍摄的片段组合使观众获得的整体空间感。如在影片《少林寺》中，除了少林寺大门、塔林等几个镜头是实地拍摄的之外，其他的许多镜头都不是在嵩山少林寺拍摄的。"众武僧溪边挑水"拍摄于天台石梁瀑布，"众武僧草坪习武"拍摄于杭州花港公园，"众武僧竹林醉酒"拍摄于杭州紫云洞附近，"古庙激战"则是在杭州岳庙拍摄的。此外，"库里肖夫效应"还能够制造强有力的电影"幻觉"。在香港电影《方世玉》一片中，有一个武打场面，男主角同一个女子先是在一个平台上较量，后来移到观众的头上和肩上打斗。导演通过"库里肖夫效应"转换了动作的地点。女子上半身的镜头(见图 3.1)之后，紧跟着她踩在观众头上的腿脚的镜头(见图 3.2)(在实际拍摄中，演员悬在画格外的线或杆子上做动作)。这一段落中，只有少数几个一闪而过的镜头是方世玉和女子打斗的全景。在这一段落里，我们看到

了武林高手的较量，但其实是蒙太奇创造了这些"武林高手"①。

图 3.1 《方世玉》I

图 3.2 《方世玉》II

### (五)蒙太奇能够创造节奏

节奏是影视的脉搏，创造节奏就是创造运动，创造一种情绪。蒙太奇剪辑使电影的叙事具有速度和节奏，正如马尔丹所说："节奏的概念是同蒙太奇的概念紧密相连的。"一般来说，景近、短镜头的组接能够产生影片的快节奏和紧张感，而景远、长镜头的组接则使影片的节奏缓慢、舒展，具有抒情的效果。根据剧情发展的需要使长短镜头的组合舒缓有致、张弛有度，既符合观众的观赏心理满足其视觉快感，也往往能够产生特殊的戏剧效果。在希区柯克的影片《群鸟》里，其中一段为了表现女主人公米兰妮发现火势由停车场蔓延至加油站的惊恐，在车子起火后，每个镜头的长度依次递减两格，由 20 格(4/5 秒)到 8 格(秒)，镜头 38 和镜头 39 以相同的长度(将近 1 秒)打破规律，最后一个镜头为一超过600 格的长镜头，可视为一个休止符，同时为接下来群鸟肆虐的戏营造悬疑气氛。这一大串数字说明了什么？电影院里的观众当然不可能细数格数，但却可以感受到这段戏的加速剪辑。这场戏里，希区柯克的剪辑迫使观众的接受越来越快，从而不自觉地将火势的进展与米兰妮的走位连接起来。可以看到，导演一旦控制了剪辑节奏，便控制了观众所闻所见和思考的时间。

蒙太奇节奏既是画面节奏，同时也是一种叙事节奏，它直接影响影视作品的形成。如《黄土地》用缓慢沉郁的蒙太奇节奏创造了一种苦涩的电影风格；《红高粱》用跳跃紧凑的节奏创造了一种热烈奔放的电影风格；《城南旧事》《红色恋人》等影片则用舒缓流畅的蒙太奇节奏创造一种诗情画意的电影风格。

### (六)蒙太奇使镜头画面创造思想

蒙太奇通过镜头的组接，使原来潜藏在各个镜头里的含义被激发出来并产生另一个新的含义。镜头组的意义要远远大于各镜头单独意义之和，即爱森斯坦所说的"1+1>2"。通过合理选择现实生活的片段，并按一定的逻辑顺序将这些片段组接起来，就能表达出各个片段所不能表达的意义。库里肖夫曾做过一个有名的试验：他从旧俄时期的一部影片中剪下了一个"俄国电影皇帝"莫兹尤辛的没有什么特殊表情的面部特写，分别与三个不同

---

① 大卫·波德维尔，克里斯蒂·汤普森. 电影艺术：形式与风格[M]. 北京：世界图书出版公司，2008：266.

的镜头组接在一起，便使观众产生了不同的感受。这三个镜头是：①一碗汤；②一个女孩在玩一只滑稽的玩具狗熊；③一个妇女躺在棺材里。当他把莫兹尤辛的特写与第一个镜头组合在一起时，人们感觉到的是一张饥渴的脸；与第二个镜头组合时，人们感受到的是一种慈父般的爱；而与第三个镜头组合时，观众感受到了莫兹尤辛的悲伤。这个驰名世界的实验也是"库里肖夫效应"之一。它充分证明了蒙太奇在电影拍摄中确实有一种奇特的功效。

蒙太奇的组接，还可以使观众在镜头所传达的原有信息基础上激发观众的联想，造成比喻、象征等艺术效果。如爱森斯坦的影片《战舰波将金号》中，用沉睡、觉醒和愤怒的石狮子(见图 3.3～图 3.5)来表达革命群众的思想变化过程；同样是爱森斯坦执导的影片《罢工》，把士兵用来福枪扫射一群工人的镜头和牲畜围栏中正在屠杀一头牛的镜头组接在一起，以此表达他对镇压工人的看法——工人如同牲口一样被杀戮。再如《摩登时代》一开始用一群簇拥而出的羊与工人上班的镜头并列在一起以反映资本家对工人的剥削。而弗立茨·朗格的《狂怒》中把爱讲闲话的妇女与一群咕咕叫的母鸡剪在了一起。

图 3.3 深睡的狮子　　　　　图 3.4 觉醒的狮子　　　　　图 3.5 愤怒的狮子

## 四、蒙太奇的类型

蒙太奇的表现形态是多种多样的，而蒙太奇的分类历来众说纷纭。至今还没有统一的分类标准和公认的分类实践。对于蒙太奇的分类，就是杰出的电影艺术家与理论家们的分类差别也较大。例如，爱森斯坦将其分为五类，包括节奏蒙太奇、长度蒙太奇、音调蒙太奇、理性蒙太奇、谐调蒙太奇；普多夫金亦将其分成五类，包括比蒙太奇、平行蒙太奇、比拟蒙太奇、交替蒙太奇、主题蒙太奇；巴拉兹将其分成四类，包括隐喻蒙太奇、诗意蒙太奇、讽喻蒙太奇、理性蒙太奇。近些年来，我国出版的大学电影理论教材和影视鉴赏书籍中的分类也不一致：《电影艺术词典》将蒙太奇分为表现蒙太奇(包括心理蒙太奇、隐喻蒙太奇、对比蒙太奇)、叙事蒙太奇(包括平行蒙太奇、交叉蒙太奇、重复蒙太奇、连续蒙太奇)；有的主张分成两类，包括叙事类蒙太奇、表现蒙太奇(在此类下再分若干形式，如平行式、交叉式等)[①]；有的主张分成三类，包括叙事蒙太奇、表现蒙太奇、理性蒙太奇或修饰蒙太奇。

在此，我们将蒙太奇按其功能来划分，可以分为两种最基本的类型，即叙事蒙太奇和表现蒙太奇，每种类型又有若干种蒙太奇技巧，以下的几种蒙太奇手法是最为常用的。

---

① 舒其惠. 影视学教程[M]. 长沙：湖南师范大学出版社，1994：126.

## (一)叙事蒙太奇

叙事蒙太奇由美国电影大师格里菲斯和托克斯·莫斯等人首创，并沿用至今，是影视片中最基本、最常用的一种叙事方法。它以转换空间、连贯动作、交代剧情、展开事件为主要目的，按照一定的时间流程和逻辑关系将一系列具有叙述要素的镜头组接起来，从而引导观众理解剧情。这种蒙太奇组接脉络清楚，逻辑连贯，明白易懂。

### 1. 连续蒙太奇

连续蒙太奇按照单一的情节线索组织镜头，具有流畅自然、节奏分明的特点。它是影片中最基本、最主要的叙述方式。连续蒙太奇的连续意义主要是根据影视作品中的叙事时间、逻辑而来的，它相当于文学中的顺叙，主要用来表现故事情节线索的依次展开。所谓连续，既是从自然时间方面来说，也是从情节展开进程方面来说。在具体的影视作品中，某个人物乘上飞机的镜头和其走下飞机的镜头相连接，其间可以省去整个飞行过程，但是这个情节给人的感觉却在时间的推进和动作展开方面都具有很明显的连续性。因此，连续蒙太奇可以看作是在影视连续的叙述时间中展开连续的剧情动作。

连续性蒙太奇的连接技巧还有以下方式。

第一，人物式，指利用剧中一个人物出画、入画来连接上下镜头。水平方向出画、入画要右方入，左方出，或相反；垂直方向出画、入画要下蹲出、站立入。出画、入画的动作能造成紧迫感，要用于角色情绪激动处。这种连接较为爽利顺畅，有助于造成明快或强烈的节奏。

第二，动作式，又称"动作转换"，指主体的位置固定仅凭姿态的变化所引起的景别或场景的转换。它既可以使画面的发展流畅，又可使段与段衔接紧凑，最适合于情节的直线发展和人物情绪的连贯。

第三，物件式，又称道具式，指用同一物件或道具把两个镜头(或两段)连接起来。

第四，相似式，指将上下镜头按某画面的相似点连接起来。相似式连接能使镜头组接流畅。它包括两种情况：上下两个镜头包含的是同一类物体，上下两个镜头所摄主体在外形上相似。

第五，对话式，指用剧中人的台词转场，即将上一场面中某一人物的台词，自然而巧妙地连接在下一场中另一个人物的台词上，把两个时空里的剧情连成一气。

第六，画外音式，指用画外音连接不同的画面。

第七，音乐式，指用音乐来串联不同的画面，达到时间、地点的转换。

第八，音响式，指以音响为媒介来连接不同的画面。

第九，叫板式，指上一个镜头说到某人或某物，下一个镜头就出现了某人或某物。它在影视中运用得较为广泛，能收到紧凑明快、前呼后应、衔接自然的艺术效果。

第十，反叫板式，又叫错觉式，指通过暗示有意造成观众的错觉，使观众以为必然如此，结果却大出所料。反叫板连接对比鲜明、突兀曲折，能给观众强烈而深刻的印象。

此外，还有挡黑镜头、主观镜头、运动镜头等转场方法，特别是近代国外影视片经常

用"多画屏画面"转场。

以著名的美国影片《公民凯恩》来说，有的画面用声音来连接，如从小凯恩过生日时到他 25 岁时的过渡；有的用画面内容来连接，如实地拍摄凯恩被"捉奸"那个公寓门户及门牌号码的画面被印刷在报纸上；有的将声音和画面结合起来进行，如影片中最著名的凯恩与其第一任夫人艾米丽坐在餐桌前的那几个画面及对话；有的以剧中人物动作和景别的变换来进行，如清点财物的人将凯恩小时候用过的雪橇拿出来扔到火炉中，影片接着推进拍摄雪橇上"玫瑰花蕾"的商标名称。

### 2. 平行蒙太奇

平行蒙太奇是指将不同时空或同时异地发生的两条或两条以上的相对独立的情节线索并列表现，分头叙述并将其统一在一个完整的结构之中。其显著特点是能够节省篇幅，扩大影片信息量并加强影片节奏；此外，几条线索平列表现，相互烘托，形成对比，易于产生强烈的艺术感染效果。这种蒙太奇手法在 1916 年格里菲斯的《党同伐异》里就已经使用。这部影片包括了"巴比伦的陷落""基督的受难""圣巴泰勒米节的屠杀"和现代剧"母与法"四个部分。这四个分别讲述不同时代、不同地域的故事在影片中并列表现，交错叙述，中间用一个母亲摇篮的镜头连接，最终表现了一个共同的叙事主题：人类从排斥异己进化到互相宽容。在这里，平行蒙太奇表现为导演对影片的总体构思。类似的结构方式还有我国影片《一江春水向东流》，片中将重庆与上海两个地方发生的事情交替展现，用平行的方式分别表现了张忠良腐化后纸醉金迷的生活以及其妻素芬与婆婆、孩子的苦难生活，有着强烈的对比和讽刺作用。

平行蒙太奇与我国古代白话小说中的"花开两朵，各表一处"的结构手法颇为相似。如日本影片《砂器》中，警员今西正在向其他警员介绍和贺英良为什么要杀害其养父与和贺英良已在剧院演出他的大型交响乐《宿命》两条线索平行发展。运用这种蒙太奇手法使镜头画面成功地表现了和贺英良已预感到自己难逃法网和监视他的警察为这样的天才音乐家堕落成罪犯而感到惋惜，暗示这一切就如同和贺英良演奏的交响乐——"宿命"的安排。

在英国影片《法国中尉的女人》里，更是利用平行蒙太奇手法将影片设计为一个"戏中戏"，将 19 世纪爱情故事同现代爱情故事交替展开。1867 年，贵族青年查理探望富有的未婚妻费小姐，却爱上了贫家女莎拉。这段镜头来自于 1979 年在莱姆镇拍摄《法国中尉的女人》的摄制组。而饰演剧中查理的迈克和饰演莎拉的安娜也正在热恋，虽然他俩都已经结婚。剧中查理决定与费小姐解除婚约，选择与莎拉在一起。而戏外安娜决定拍完戏回伦敦与丈夫团聚。维多利亚时代的查理退婚之后，莎拉却不知去向。现实中的迈克难耐相思之苦，请安娜夫妇来家做客，但却未能与安娜单独幽会。影片中的查理与莎拉最终走在了一起，而扮演他们的迈克与安娜却随着影片的结束而默然分开。导演通过两个时空的平行组接，将戏里戏外的时空穿插拧结在一起，现在时与过去时的转场与衔接精致、大气，将两个时代的爱情故事和时代精神进行了对比。

### 3. 交叉蒙太奇

交叉蒙太奇又称为交替蒙太奇，意指并列表现的两条或数条情节线索具有严格的"同时性"、密切的因果关系和迅速频繁的交替展现，其中一条线索的发展会影响或决定另一条或数条线索的发展，线索之间相互依存、彼此促进，最后几条线索汇合在一起。这种方法能造成激烈紧张的气氛，引起扣人心弦的悬念，常被用来表现追逐和惊险的场面。

这种蒙太奇的发明者也是格里菲斯，他的影片《党同伐异》其中一段描写一个罢工的工人被厂主押往刑场处死，与此同时，他的妻子驾车追赶火车上的州长，请求他签署了赦免令，当绞索已经套在无辜的工人脖子上时，他的妻子赶到，救下了丈夫。两组镜头反复交替出现，节奏不断加快，制造了令人震惊的悬念，渲染了极为紧张的营救气氛。这就是著名的格里菲斯的"最后一分钟营救"。在香港著名的警匪片《无间道》中就多次运用了交叉蒙太奇的方法来表现警察与匪徒之间的交手。最为经典的段落是警匪双方第一次的角力。这一段落讲述了三个不同场景所发生的事情：一个是在匪徒卧底刘建明所在的警方指挥中心，重点表现了其发送情报帮助匪徒头目韩琛；一个是在匪徒老窝，重点表现了警察卧底陈永仁用摩斯密码为督察黄志诚通风报信；最后一个是警察跟踪追捕前往龙虎滩进行毒品交易的匪徒两人，最终在双方卧底的知会下，毒品交易失败，但警方也未能控告韩琛一伙。这一段落将三个场景的镜头交替呈现，三方之间也相互制约。交叉蒙太奇在这里将警匪双方斗智斗勇的场景表现得淋漓尽致。

在这里，我们要区分一下平行蒙太奇与交叉蒙太奇。平行蒙太奇侧重于不同情节线索并列表现和分头叙述，最终统一在完整的结构或相同的主题中。而交叉蒙太奇则侧重通过几条情节线索的频繁交替，加强了矛盾冲突的尖锐性和激烈程度，同时强调线索之间的因果关系。

### 4. 复现蒙太奇

复现蒙太奇也叫作重复蒙太奇、反复蒙太奇。它是根据艺术构思，有意识地将具有一定寓意的镜头在影视作品中的关键时刻反复出现的一种蒙太奇方法。通过视觉或听觉上的复现，可以加深观众对事物的印象，突出重点，创造出强调、渲染、对比等艺术效果，从而达到刻画人物、深化主题的目的。同时，还可以造成情节叙述上的照应和视听感受上的对称，并使结构更趋匀整，增强影视作品的节奏感。影片《魂断蓝桥》里，玛拉赠给罗依的那个象牙雕的"吉祥符"在影片中共出现五次：第一次出现是在影片开头老年罗依拿着吉祥符在桥头上开始回忆起与玛拉的爱情故事；第二次出现是罗依在桥上首次遇到玛拉，玛拉捡起掉在地上的吉祥符而差点被车撞到，罗依救起了她；第三次是玛拉与罗依首次相遇分手后，玛拉将吉祥符送给了罗依；第四次出现是在罗依家中，罗依重新将吉祥符送回给玛拉；最后一次出现是玛拉撞车后，吉祥符掉落在了他俩相遇的桥上，通过特写镜头吉祥符"回"到了老年罗依的手里。可以看到，吉祥符的五次出现正是男女主角之间感情出现转折的时候，重复蒙太奇在这部影片里起到了推动剧情发展的作用。

影片《大红灯笼高高挂》中的红灯笼贯穿了整部影片，它是片中"老爷"宠幸或封杀他的性奴隶的标志，也是封建权势的象征，是封建社会妇女被压迫、毫无自由的见证。影

片《秋菊打官司》中，多次出现山道弯弯的相同镜头，暗示着秋菊打官司的经历和过程是艰辛而曲折的。同样由我国第五代导演摄制的影片《黄土地》，片中反复出现了滚滚奔流的黄河，这是一道鸿沟，是贫穷落后的陕北黄土高原与革命根据地延安之间的地域差异，也是守旧愚昧的封建思想与进步解放的革命思想之间的代沟。影片中的女主角翠巧到黄河边打水，表现了中国传统劳动妇女的任劳任怨及对男权统治的无奈，同时也反映了翠巧对黄河对岸新生活的向往。翠巧最终决意横渡黄河去寻找新的生活，但难逃被滚滚奔流的黄河所吞没的宿命，象征着像翠巧这种希望与封建传统思想抗争的，但又未完全觉悟的女性必然会被如同风惊浪险的黄河一样强大的封建势力所吞没。影片中多次出现了带有象征意义的黄河，每次出现都起到了刻画人物与深化主题的目的。

### (二)表现蒙太奇

表现蒙太奇也称作表意蒙太奇，它是以镜头对列为基础，通过相连镜头在形式或内容上相互对照、对冲，诱导观众联想、思考，从而产生单个镜头本身所不具有的丰富含义，以表达创作者的某种主观思想和情感倾向。其主要功能是表意和抒情。表现蒙太奇又可以分为以下几种。

#### 1. 对比蒙太奇

对比蒙太奇就是将内容或形式截然不同，甚至完全相反的镜头画面加以组接，通过画面间的对比、衬托，以表达创作者的某种寓意或强化所表现的内容、情绪和思想。其美学价值在于加强戏剧动作的尖锐性，丰富剧情并推动其发展。这种手段类似于文学中"朱门酒肉臭，路有冻死骨"的对比描写。如影片《一江春水向东流》中，有多处运用了对比蒙太奇：一个女孩领着一个瞎老头在街上卖唱，一曲"月儿弯弯照九州"的悲惨歌唱，与阔佬们在高楼大厦里寻欢作乐形成了强烈的对比；素芬母子和婆媳的苦难与张忠良堕落后纸醉金迷的腐化生活的对比贯穿全剧，使影片获得了强大的悲剧力量。再如戏曲片《红楼梦》将宝玉与宝钗结婚的喜庆场面特意地和黛玉焚稿凄惨而逝的情景连接在一起。从内容上来说，一个大喜，一个大悲；从形式上来看，一个充溢着喜庆的红色并加之以热闹的鼓乐，一个满目是凄清的冷色且伴随着悲凉的呜咽。人情、声色的鲜明对照和强烈对比，使观众对宝黛爱情的悲剧获得了荡气回肠而又难以言喻的感受，其艺术感染力自不待言。

#### 2. 隐喻蒙太奇

隐喻蒙太奇通过镜头或场面的对列进行类比，从而在镜头的组接中产生比拟、象征暗示等作用，含蓄而形象地表达创作者的某种寓意。隐喻蒙太奇手法在影视片中用得很广泛，比如以青松象征坚定和崇高，以红旗象征革命，冰河解冻象征春天或新生，花开并蒂、鸳鸯戏水比喻恋人相爱……在观赏影片时要注意两个不同事物画面的联系，注意寻找和理解其中的隐喻意义。隐喻蒙太奇和对比蒙太奇不同，它借助镜头与画面的连接，把不同事物相同或相似的特征突现出来，在互相对列的两个画面中，主体和客体在整体上极不相同，但在某一本质方面又极其相似。在许多无声电影杰作中，经常可以看到类似的例子。卓别林在《摩登时代》的开头，将羊群和人群连接在一起，以表现工人的非人生活。

在《罢工》中，普多夫金把枪杀工人和屠宰场宰牛的镜头并列。这些电影都是以工人失去自由任人宰割这一点来勾起观众的联想的，观众可以从全然不同的事物身上找到内在相通的东西。也有许多影片通过更为自然的方式来隐喻，如电影《回民支队》在表现马本斋母亲去世这个情节时，特意拍了一个她手臂上的玉镯落地而碎的画面，非常自然地颂扬了老人"宁为玉碎，不为瓦全"的崇高民族气节。

在电影的经典叙事法则中，隐喻蒙太奇是一种独特的比喻形式。它可以通过镜头之间的交替表现，使得不同的叙事内容相互映现，形象地表达出影片所要揭示的思想寓意。隐喻蒙太奇特别注重不同事物之间所具有的某些相类似的外部特征，通过镜头的依次表现使这些外部特征引起观众的联想，实现影片所要传达的艺术主题。如影片《西西里的美丽传说》的开头出现了一群少年用放大镜聚光蚂蚁的过程，在这个连续的过程中间插入了马莲娜的一组镜头。通过这种对列，将蚂蚁被烧死的结果同马莲娜的悲惨遭遇进行互动式的对比，暗含着在强大的世俗力量面前，马莲娜的美丽最终会被摧毁的寓意，与影片结尾马莲娜经历种种磨难后最终成为一个失去了美丽光环的平庸妇女形成呼应。蚂蚁的隐喻奠定了影片作者想传达的话语，太美的事物在庸俗的洪流面前终究是昙花一现。

### 3. 抒情蒙太奇

抒情蒙太奇是在保证叙事连贯性的同时，利用这种连贯性表现出某种超越剧情之上的思想和情感的蒙太奇，最常见的抒情蒙太奇往往在一段叙事场面之后恰当地抒发了作者与人物的情感。如日本影片《生死恋》中，夏子随大宫到他的故乡，在樱花园禁不住热烈拥抱接吻的镜头后，紧接着切入在蓝天的映衬下团团簇簇竞相开放的樱花镜头，充满了诗情画意。还有《城南旧事》的结尾所传达出的依依惜别之情，《黄土地》中翠巧到黄河边打水的声画蒙太奇所传达出古人所云的"思归"之情，《泰坦尼克号》在露丝登上救生艇离开杰克时响起《我心永恒》的歌声以表达生离死别之情。

隐喻蒙太奇与抒情蒙太奇有类似之处，但其隐喻性更强，而后者则侧重于抒情。如一枝并蒂的花蕾镜头接在久别重逢的情人的镜头之后，便是一种抒情，抒发情人相见的喜悦之情；而接在一个花季少女面孔之后，则隐喻意味更浓，人如娇花。

### 4. 心理蒙太奇

心理蒙太奇是人物心理描写的重要手段，它通过画面镜头组接或声画的有机结合，形象生动地展示出人物的内心世界，常用于表现人物的梦境、回忆、闪念、幻觉、遐想、思索等精神活动。这种蒙太奇在剪接技巧上多用交叉穿插等手法，其特点是画面和声音形象的片段性、叙述的不连贯性和节奏的跳跃性，声画形象带有剧中人强烈的主观性。在影片《这里的黎明静悄悄》中，多次用彩色画面插入了女战士们对各自战前生活的回忆，而战场上的生活则用黑白画面来表现，在心理蒙太奇里融入了色彩的对比蒙太奇，表达了法西斯的侵略对这群年轻美丽的少女们的摧毁，由原来多彩多姿的生活变为灰暗无光的战争生活。影片《广岛之恋》在表现女主人公与现在的日本情人交往的过程中，始终无法摆脱曾经与德国情人在一起的回忆。对于她来说，那是一段难以磨灭的梦魇。影片中反复出现曾经的场景，传达着女主人公活在回忆中的痛苦，表现了心理的阴影给人带来难以言说的伤

害。如早晨的旅馆，女主人公从阳台回到房子，看到工程师还睡着，他的一只手在蠕动，下面一个镜头，就是那个德国士兵躺在地上，临死前一只手痉挛的情景。观众从这里看到了女演员的心理和情绪。

# 第二节　长　镜　头

## 一、长镜头的定义

所谓长镜头，是指能够比较完整、连续地表现一个场面或一个段落的、延续时间较长的镜头。它可以通过运动摄影和场面调度，多角度、多层次、多景别而又连续不断地，表现一个完整的段落，因此，长镜头又称为段落镜头。

从形式上讲，长镜头拍摄的时值较长，单个镜头长度少则几十秒，多则十几分钟。其时间长度并无明确、统一的规定。从内容上讲，在一个较长的镜头里往往包含一个完整意义的段落。这段落以基本上等同实际时间的镜头画面来表现所摄对象的全过程。长镜头常常借助多种拍摄技法，通过细腻、连贯的拍摄过程，保持了时间的连续性和空间的相对完整性，因此能达到一种没有经过加工的真实感。从某种意义上说，长镜头更符合影视活动影像的本性，更能体现影视时空的统一。所以，长镜头理论又叫"纪实派理论"，纪实性是其重要的美学特征。

巴赞是长镜头理论的倡导者。他认为电影是通过摄影机记录下来的不同于以往任何艺术的现代艺术，是照相艺术的延伸；认为电影的本性在于真实性，"电影这个概念与完整无缺地再现现实是等同的"。巴赞认为爱森斯坦、普多夫金的蒙太奇理论违背了电影本性，分割和分裂了现实时空的完整性。在他看来，"电影的特性就其纯粹状态而言，相反的正在于摄影上严格遵守时空的统一性"，保证这种自始至终空间统一的方法就是运用长镜头。除了时空的统一，巴赞还认为蒙太奇严格控制了观众，限制了电影的多义性而导致单义性，导演成了指挥观众只能接受他的看法的向导。而长镜头使观众能够多角度观察事物，产生多种解释的可能性。

同巴赞的理论相呼应的是德国电影理论家克拉考尔的"物质现实复原说"。他宣称电影的本性就是物质现实的复原，而电影的作用就是"记录""揭示""展现"其素材的"具体现实"。克拉考尔的"物质现实复原说"也是长镜头理论的一个重要基础。

## 二、长镜头的发展历程

在电影历史上，长镜头作为拍摄方法是在蒙太奇出现之前。早在电影诞生之时，卢米埃尔两兄弟所拍摄的影片就是由一个固定的单镜头视点组成，镜头内部不同景别的变化形成了纵深的场面调度，这就是我们今天经常使用的"长镜头"的拍摄方法。梅里爱著名的科幻片《月球旅行记》，全片由一个镜头组成，历时 16 分钟。而被认为最早有意识地运用长镜头的范例是美国的罗伯特·弗拉哈迪 1922 年拍摄的著名纪录片《北方的纳努克》。在这部影片中，纳努克用一个长达十几分钟的长镜头表现纳努克猎取海豹的全过

程，打斗的双方始终同时出现在画框内，现实时间和银幕时间相一致。由于它没有人为地打破时空的连续性，所以显得更为逼真，让观众感觉到自己仿佛就在现场，具有很强的感染力。

作为电影美学理论的长镜头在蒙太奇之后出现。第二次世界大战之前，电影的蒙太奇手法日臻成熟，以戏剧化和分解拍摄手法为特点的好莱坞电影风格一统天下，蒙太奇手法固有的局限性日益显露，电影界需要另外一种电影理论来弥补蒙太奇理论的缺陷。同时在实践上，有了意大利新现实主义电影运动，于是便形成了以法国杰出的电影评论家巴赞为代表的"长镜头理论"体系。"长镜头理论"体系认为电影创作的终极目的是为了还原客观外部世界的真实，因而在技巧上便竭力延长镜头的长度和使用景深镜头。

## 三、长镜头的作用

同普通镜头相比，作为电影艺术语言的长镜头具有以下三个主要的美学优势。

### (一)真实地、完整地再现自然时空

长镜头时值较长，在单镜头中画面的时间与生活的真实时间完全同步，同时环境、人物、事件都可以被充分地展示，可以给观众带来一种完整的时空感。美国影片《沉默的羔羊》中，女警员克拉丽丝终于找到连环杀手"野牛比尔"的藏身之地，镜头随着克拉丽丝在漆黑的迷宫一般的地下室里一个又一个房间地搜索，空间在镜头的运动中延伸、拓展，强烈的现场感使观众仿佛置身其间，连续的时间进程把恐怖的气氛逐步推向高潮，而带着夜视镜的变态杀手比尔就跟在她的后面。

### (二)提供开放性的画面，从而造就了表意的丰富性和电影的多义性

在景深小、景别小和时值短的镜头中，画面信息受到严格控制，因而观众的视野和理解都受到画面狭小的时空范围的限制，影片指令性地左右观众的思路甚至把思想强加给观众，观众本身的判断力、想象力等都相对封闭。相反的，由于长镜头具有连续性，更为逼近现实，能把更宽阔深远的视阈展示出来。当广阔的故事场面作为统一整体呈现在观众面前时，便把影片的分析和理解的权利还给了观众，从而使观众能够对画面以外的空间进行想象和补充。也就是说，长镜头具有比普通镜头更开放的空间容量。而且由于增加了画外空间作为画内空间的参照，也使得画面的表现力得到了增强。观众通过长镜头不但获得了事件的主体部分，还可以从画面的多元素中获得其他一些信息，从而有助于他更深刻地把握影片的主题内涵，形成自己的独特理解。这就是对生活多义性的尊重，也是对观众审美鉴赏力的尊重。如电影《本命年》刚开始就成功地运用了一个长镜头：一条狭窄弯曲的胡同，刚从监狱释放出来的青年泉子背对着观众走进镜头，镜头就跟随着他在半明半暗、弯弯曲曲的小巷一直向前走，四周寂静无声，只有泉子沉重的脚步声在回响。观众目送他那背着背包、在逆光中显得黑黝黝的身影在小巷深处穿行，走进他母亲留给他的破败的小

屋，镜头随着泉子的目光摇过凌乱、肮脏的房间，停在了布满尘垢的泉子母亲遗照上，直到邻居喊了一声"泉子"，泉子回头，这个长镜头才结束。这个镜头里不仅叙述了泉子回家的时间过程，更重要的是观众可以调动自己的想象和思考：主人公高大的背影与狭窄的巷子很不相称，空间上产生了一种窘迫、压抑的感觉，加上晦暗的光线和夸张的脚步声，都暗示了泉子未来艰难、曲折的生活之路，镜头在观众心理上产生了一种焦虑感，这种焦虑随着影片叙事进程的推进得到了充分的展示。

### (三)善于创造影片凝重、舒缓、纪实的风格

影片的凝重、舒缓往往跟镜头内部的节奏有关，镜头内部的节奏多产生于长镜头之中。相对来说，长镜头内部画面在视觉上静止则显得凝重，活动则显得舒缓。影片《黑炮事件》中，公司因某职工发了一封寻找象棋子的电报召开了一次党委会议，导演用了一个7分钟的长镜头，表现变形的会议室环境背景和荒谬无聊的会议内容，给人以沉闷、窒息和停顿的感觉。著名英国导演大卫·里恩的史诗电影擅长用长镜头拍摄奇妙的自然景观来表现抒情性的史诗场面，通过自然和人物、情节的契合来表达特定的含义。如在史诗巨片《阿拉伯的劳伦斯》中，在表现劳伦斯的征战业绩时，大量运用了长镜头，使得死寂的沙漠仿佛被赋予了生命，影片也具有一种奇特美妙的迷人魅力。正因为长镜头在确定的时间和空间内用无剪辑的摄影来还原客观世界的面貌，使其具有鲜明的纪实风格。

长镜头片段还可能产生某种独特的艺术表现力。例如：以环视全景角度拍摄可以充分展示事件的规模；通过镜头的某种方式运动，反映人物主观精神状态；将冲突双方置于同一镜头的不同景别，有可能更加震动心弦地展示冲突；摄影机灵活运动以主动适应演员的表演，可以为演员创造情绪连贯的表演条件，充分发挥演员的表演力；等等。总之，长镜头与普通镜头相比具有独特的美学特点。

# 第三节　蒙太奇与长镜头的比较

## 一、特性比较

通过上面两节的学习，我们知道蒙太奇与长镜头作为两种各具特色的视听表达语言，在实践中展现出许多不同的特性。

在长镜头中，创作者往往以观察者的旁观姿态出现，保持冷静客观，力求把创作者的主观倾向，包括自己的美学追求、对造型的控制欲望隐蔽在客观记录的事实影像后面，用一种策略的、非直接的表现形式，尽量不让观众感觉到人工强化的痕迹，使之更接近于生活，避免了对素材的浓缩和整合。而在蒙太奇的叙事中，创作者常以时间参与者的姿态出现，表现出对时间和人物的明显主观反应，主张通过直接的造型、剪辑手段来影响观众。

长镜头多用接近人的视角，采用自然光效，并注重同期声音的采集，以保证再现真实的生活环境和人物形态。蒙太奇则经常采用变速、虚焦点、人工光效方法，并通过剪辑技巧等各种艺术化处理的环节，来达到一种艺术化虚构的效果。

长镜头可以通过拍摄角度、景别等的变换使得一个镜头就能构成一个完整的段落。而蒙太奇则需要通过剪辑来完成叙事。

长镜头的叙事是非强制性的、开放型的，呈现出一种再现式的真实，提供给观众多义性的选择空间。而蒙太奇叙事是一种强制性的封闭叙事，创作者会调动一切造型手段和剪辑手法来营造一个明确的观念，呈现出一种单向性的思维状态。

蒙太奇叙事方法的主要特色是时空的跳跃性，表现为时间的跳跃和空间的跳跃，能够创造时间和空间上的跨越。长镜头的局限性在于它只能描述同时同地的故事，而不能像蒙太奇镜头那样实现时空的跳跃。所以，有时蒙太奇所表现出的优势是长镜头永远无法企及的。例如交叉蒙太奇就无法用"同时同地"的长镜头来表达。

在表达情绪上，长镜头和蒙太奇镜头可以达到同样的效果。所不同的是，蒙太奇是通过堆积同类情绪达到烘托感情的目的，而长镜头是在一条时间线上将情绪逐渐推进，拓展着情绪孕育的整个过程，最终达到同样宣泄情绪的效果。

## 二、蒙太奇与长镜头的互补性

在上一节的学习里，我们知道长镜头的发展是以批判蒙太奇理论为基础的，其倡导者是法国的巴赞和德国的克拉考尔。在一段时期里，许多国家的电影工作者在这种美学理论的鼓动下都热衷于运用长镜头，甚至有的导演将长镜头与蒙太奇对立起来，主张用长镜头代替蒙太奇。显而易见，这种以长镜头否定蒙太奇的看法是极端偏颇的，也与实际应用相悖。后来，这种理论的偏颇受到了让·米特里和汉德逊为代表的"综合美学"派的匡正。让·米特里认为，即使运用长镜头连续拍摄下来的镜头，也仍然是安排好的场景，而非"完整地再现现实"，取景、布光、演员走位、设计好移动的摄影，表明在影片中导演意图随处可见。例如，拍出世界上第一部纪录片《北方的纳努克》的弗拉哈迪也以"结果要真实，为了真实不惜搬演"为信条，据说片中著名的猎取海豹的场面里，纳努克从冰洞里拖出的海豹其实已经死了多日，整个场面都是事先安排好的。其次观众欣赏一部艺术作品时的"自由"并不在于从作品诸元素中取舍，而仅仅在于对整个作品做出个人的判断。汉德逊等人则主张兼而取其长，把蒙太奇理论和长镜头这两种理论综合起来，形成"长镜头和剪辑技巧相结合的风格"。

事实上，蒙太奇与长镜头是影视艺术构成手段的两大形态，它们各有优缺点，且存在着相互融合、相互补充的需要和可能。无论采取何种方式都要视影片的具体内容、风格、形式而定。长镜头的创作方法能够增加影片的真实感，使影片更加接近生活，减少了剪辑所造成的人为的痕迹，使影片更加自然，更加贴近观众。所以，长镜头在纪实性影视作品中更有优势。蒙太奇的创作方法形成的镜头组接关系，能够鲜明有力地表达戏剧性，制造冲突，表现故事、人物和思想。可见，蒙太奇在故事性较强的剧情片中更受青睐。事实上，我们应当主张两者共存，相互取长补短。现在的影视通常都是由若干长短不一的镜头构成的，即使有的长镜头能独立构成一个完整的影视段落，也仍然需要和上下的镜头发生组合关系。在这种情况下，长镜头实际上已成为蒙太奇的组成部分，并不存在长镜头与蒙太奇冲突的问题。长镜头甚至被某些电影工作者称为"镜头内部的蒙太奇"，从这个意义

上看，长镜头理论的提出，为蒙太奇理论的发展和合理运用起到了良好的促进和推动作用。只要我们能认识并很好地运用蒙太奇与长镜头之间的互补性，那么影视艺术的构成手段和表现方法就会更加丰富多彩。

# 思　考　题

1. 蒙太奇的定义是什么？

2. 为什么说对蒙太奇做出较大贡献的当首推美国电影大师格里菲斯？

3. 为什么说把蒙太奇上升到理论高度的是苏联电影艺术家库里肖夫、爱森斯坦、普多夫金等？

4. 蒙太奇主要有哪几个方面的作用？

5. 什么是叙述性蒙太奇？其作用如何？

6. 什么是连续性蒙太奇？其作用如何？

7. 什么是平行蒙太奇？其作用如何？

8. 什么是交叉蒙太奇？其作用如何？

9. 什么是复现蒙太奇？其作用如何？

10. 什么是表现性蒙太奇？其作用如何？

11. 什么是对比蒙太奇？其作用如何？

12. 什么是隐喻蒙太奇？其作用如何？

13. 什么是心理蒙太奇？其作用如何？

14. 什么是抒情蒙太奇？其作用如何？

15. 什么是长镜头？巴赞的长镜头理论的核心内容是什么？

16. 长镜头理论产生的历史背景是什么？

17. 长镜头有哪几方面的作用？

18. 蒙太奇与长镜头之间的特性有何差异？

19. 为什么我们主张蒙太奇和长镜头共存？

# 第四章　影视艺术的文学因素欣赏

影视艺术在其发展过程中一直与文学密不可分。电影电视剧在汲取诸种艺术养料丰富自身综合表现力的同时，获得了与文学的密切融合关系。文学中各种样式的表达方式对电影的渗透，电影电视剧对文学的叙事手法、抒情手法和塑造人物性格的丰富艺术手段的借鉴，使得影视艺术不断增强自身的表现能力，形成新的综合艺术特质。

## 第一节　影视叙事中的文学层面

### 一、人物

对人物的欣赏，有多种多样的角度和方法：可以从人物的设置关系、人物的行为动作着手，也可以从人物的语言运用、心理显现入手；可以考察人物是否具有鲜明性、生动性、独创性，也可以剖析人物性格的发展和变化；可以注重人物的性格特征，也可以分析作品是运用哪些艺术手法来塑造人物形象的；可以从某一方面来把握人物，也可以多方面多侧面对人物进行综合把握。

不管采取什么角度与方法，对人物的欣赏最终在于把握这一形象塑造的内涵意义，因为这是人物形象的生命和灵魂之所在。对于一个欣赏者来说，如果不能理解人物形象的内涵意义，实际上也就不可能把握这一人物，不可能把握整部作品。

#### (一)人物性格

在艺术理论中，人物形象的概念大于性格，泛指特定现实环境中人的生活面貌及其生存状态；而性格则指人在特定的社会关系中全部稳定的行为和心理特征的总和。一部影视作品的成败，往往取决于对人物性格的独特发现和创造。

影视剧作中描写的性格，包括这样两方面的内容：其一，性格本身所呈现的现实性，不是一般地、抽象地、孤立地去描写人物，而是把人物与周围环境的矛盾关系作为性格构成的基础，着力去刻画人物在与周围环境的矛盾关系中所表现出来的个性特征。如美国影片《辛德勒的名单》中的男主角辛德勒，在影片的开头，他热衷于纸醉金迷的生活，为了发财而来到波兰的纳粹集中营。他唯利是图，通过雇用廉价犹太人劳动力，用金钱笼络纳粹军官，赢得了大量金钱。然而在纳粹最黑暗、最惨绝人寰的大屠杀时，他目睹了机枪对人的疯狂扫射，火化了的犹太人尸体的灰烬像雪花一样纷纷落在他的头上和肩上，他的心灵受到极大的震撼，良知得到了觉醒。他开始冒着生命危险营救犹太人，抛弃了曾热衷的享乐生活，为了反战做起了亏本生意，最后倾其所有贿赂纳粹军，救下了 1200 名犹太人，而自己濒临破产。影片中的辛德勒由于环境的影响由唯利是图的商人变成了一个神话般的英雄，让人性战胜了欲望。其二，剧本中所描绘的性格并不是纯粹现实生活原型的翻

版，而是渗透着剧作者的爱憎和审美评判，经过艺术提炼并被赋予独特生命的艺术形象。如我国影片《黄土地》在人物塑造上具有符号化的特点。翠巧爹是老一代农民的典型。他有着善良、敦厚、淳朴的中国农民传统意义上的优良品质，但是他又是坚固传统的化身，保守、愚昧、固执。在第一场窑洞戏中，尽管他只是坐在炕头上，没有一句话，但是对两个孩子而言还是一种无形的压力，所以他们都很沉默，对顾青的话没有表面上的反应；而当老汉出去解手，气氛马上就缓和了，翠巧开始同顾青搭话，而憨憨则走到炕边摸了摸顾青针线包上的红五角星。这种压抑不是自觉的，而是一种无奈，他要翠巧出嫁，是为了给憨憨娶上媳妇；他从不打骂孩子，甚至还流露出慈父的神情。同样的，翠巧这一角色也是符号化的人物角色，她在受到顾青的影响后，向往新的生活，在新婚之夜出逃，告别家人去寻找"公家人"，最终却被黄河吞没了。翠巧是与封建婚姻思想和父权观念进行斗争的女性代表。而憨憨则是一个接受了新思想，被赋予了希望的象征。片尾那场"求雨"戏，憨憨逆着潮水般涌动的人群，努力地向顾青跑去，是对光明、美好生活的向往与追求。

## (二)人物动作

通过人物的外部动作、表情、眼神等，揭示人的内心活动，这是借助于观众的艺术联想来完成的，属于传统的艺术表现方法。

日本影片《裸岛》表现了农民与大地进行的"沉默的斗争"，整部影片不用一句对话。在儿子太郎病死后，女主人公阿丰在浇地时，突然一反常态，砸翻水桶，拔去一片幼苗，扑倒在地，用手抠着沙土，失声悲号起来。丈夫千太站在一边，并不理她，仍旧默默地用水勺浇着地。这里，通过阿丰爆发式的动作，强烈地揭示了这个被丧子之痛和沉重的劳动所压抑、所窒息的日本母亲内心的愤懑和痛苦。这愤懑和痛苦又不是言语所能一一表述的。就影片的整体形象结构而言，全片始终强调"沉默的斗争"，阿丰这一反常的感情爆发就形成了全片的情绪高潮，具有震撼人心的控诉力量。

## (三)人物语言

影视中的语言，不同于其他艺术形式对语言的要求，它受时空限制。因此，影视中的人物语言，尤其是对话的设计只能是言简意赅、鲜明生动，这样，影视语言才具有审美价值。如在《秋菊打官司》中，村长将罚款故意撒在地上，秋菊不拾，说："我今天来不是图个钱，我是要个理!"村长回答："理? 你以为我软了? 我是看李公安大老远跑一趟不容易，给他个面子。地下的钱一共二十张，你拾一张给我低一回头，你拾一张给我低一回头，低二十次头，这事就完了。"秋菊回敬他："完不完，你说了也不算。"村长的专横跋扈和秋菊倔强的性格，通过这段对抗性的对话得以充分展示。

## (四)以影视特有的手段来表现人物

用画面来抒情，表现人物内心。如《林则徐》中"送别"邓廷桢一场，连用三个"大远景"，以大江浩渺、天高人远的意境，烘托出林则徐依依惜别以及在"禁烟"中孤力不逮的怅惘之情，就是独具匠心的艺术创造。《城南旧事》结尾表现英子在父亲墓前送别宋

妈时接连用了六个红叶的镜头，渲染出她"告别童年"的特定心绪，这些都是十分成功的艺术创造。

光也是电影塑造人物的表现手段。影片《绿荫》中对何子寒较多地采用了强烈反差光比，使人物棱角分明，显现出明暗反差的坚硬质感，突出了坚毅、刚强，以及反传统的性格特征；外语教师任杰，则多用逆光、修饰光，以烘托人物的刻苦直率，勇于进取，热爱生活的精神美；老教师严修静采用强反差，硬光线处理，以造成把一生心血贡献给教育事业的人民教师的雕塑感。

色彩对人物肖像的造型作用是显而易见的。如人的外貌特征、健康状况等，都可以从色彩中显示出来。色彩对揭示人物微妙的心理活动也有不可忽视的作用。服饰的变化对人物命运关系也很密切。

从影视艺术的特殊手段去理解人物，不仅可以更完整更全面地把握人物，而且可以深刻地体会到影视艺术中人物形象表现的独特审美意味。

### (五)人物关系

任何性格在电影剧本的整体艺术结构里都不是孤立存在的。从特定的人与人的关系入手，把不同的性格予以艺术对比，这是突出主人公鲜明个性特征的重要艺术方法。怎样分析电影作品中性格的艺术对比呢？大体来说，有以下两个方向、两种途径。

第一，从现实关系的横断面(横向运动)上进行对比分析。如黑泽明的《罗生门》，故事框架比较简单，中心事件是对于强盗多襄丸杀害武士并强奸武士妻子罪案的审理，而情节的展开以及人物之间的关系却比较复杂。在公堂上，无论强盗的自供，抑或武士妻子的证词，武士之魂借巫女之口的陈述，乃至行脚僧和卖柴的昕作的旁证，均出于各自护短的私念，没有一个是完全真实的。这样，关于罪案真相就造成众说不一、相互矛盾的状况。以强盗多襄丸为中心的这一现实关系的横断面，用"审案"作为形象的联结点，从而显示出不同性格的多重对比(还透现出原作者芥川龙之介的不可知论哲学)，特别是强盗粗犷、率直的个性同武士懦弱、虚伪的个性形成了鲜明的艺术对比；还有在武士妻子真砂以及行脚僧、卖柴的等人物形象之间，既含有丰富的形象对比，又共同融会于影片统一的艺术结构之中，揭示出社会黑暗、人性虚伪的主题。

第二，从现实关系的纵剖面(纵向运动)上进行性格对比分析。如美国影片《公民凯恩》，就是一个成功的例证，影片主角凯恩是美国报业界巨头，影片是从现实关系的纵剖面(纵向运动)上来呈现对凯恩性格的刻画的。影片以记者采访作为形象的联结点，引出五个同凯恩关系至为密切的人物的回述，这就是：凯恩的财产监护人——银行老板兼国会议员赛切尔、凯恩报社的董事长伯恩斯坦、凯恩报社的专栏记者(掌握凯恩的隐私)李兰、凯恩的第二个妻子苏珊和凯恩的老管家雷蒙。他们的回述错综地呈现出凯恩生活的不同阶段以及性格的不同侧面。这是一种多视角、多层次的形象组合，显示出特有的历史纵深感。汇总起来，影片还从哲学上剖析了凯恩性格的实质：被资本所吞噬、异化的人性。特别是凯恩与前、后两个妻子的关系，艺术对比是相当鲜明的。朱丽是总统的侄女，凯恩与她结合纯属政治联姻；苏珊是个地位低微的歌女，凯恩对她完全是一种占有式的"爱情"。苏

珊不能忍受这一切，终于从他那宫殿般豪华的庄园出走。他们关系的破裂，显示了凯恩暴君式统治的崩溃。苏珊临行前谴责凯恩说："我对于按你的意思来支配我的生活，感到腻味透了。"又说："你这一辈子从没给过我什么，你只是想花钱买我来给你什么东西。"凯恩同这两个女性两度婚姻的破裂，是从性格的发展和对比中来描写的，揭示了深刻的现实矛盾和人生哲理。至于那个贯串全片的"玫瑰花蕾"之谜，则在童年的纯真和人性被资本异化这个严酷的现实之间形成了发人深省的形象对比。从凯恩性格的塑造可以看出，性格的深度往往取决于对现实关系开掘的深度，又是同影片艺术结构的整体性相一致的。

## 二、细节

电影由于摄影技术的提高及银幕的宽大，可以使许多平常不易被人们察觉或注意的细枝末节变得更加清楚、更加鲜明。细微的东西由于摄影镜头的变焦移动或特写处理，获得了极大的表现力，细节便创造了视觉艺术的审美价值。细节在情节、人物性格、行为表现、场景道具、语言等设计中都显示出不可忽视的作用。法国艺术家罗丹曾说："真实而富有表现力的，特别是典型的细节，在现实主义艺术中有时甚至能发挥杠杆的作用。"电影作品中恰当地运用细节，能揭示人物的性格，推动剧情的发展。在影片《回民支队》中，回民支队长马本斋母亲有一只翡翠玉镯，是老太太的心爱之物，她时常戴在手上。后来，敌人把马母抓去当人质，让她劝说儿子归顺，马母拒绝了敌人的劝诱，同时又担心自己身陷敌营，会影响儿子的抗日行动，她以绝食相抗，在敌人面前表现了大义凛然、威武不屈的民族气节。临终时，她的手从床上滑下来，影片用特写镜头强调戴在手上的玉镯落地碎了。后来，经常给马母送饭的敌兵，把一个布包交给了马本斋，他打开看时，原来是母亲的一只碎玉镯。他凝视玉镯，沉默不语，此情此景，可谓无声胜有声。在这刹那间，这个物件细节——玉镯，仿佛变成了马母的崇高形象，把她"宁为玉碎，不为瓦全"的坚强性格鲜明地揭示出来。再如，我们看影片《焦裕禄》时，会看到每当肝病发作时，焦裕禄总是无声地用手压住肝部，一次次发作，却默默地忍受下来，当肝病晚期，再次发作时，他昏倒在地。影片通过一连串的细节，将一个不顾自己病痛，全身心投入兰考人民建设事业的公而忘私的公仆形象展示在观众面前。

细节还能起到深化主题的作用。根据维克多·雨果的同名小说改编的法国电影《巴黎圣母院》在场景道具的细节设计方面就有许多精到之处。国王路易十一要治无辜的艾丝米拉达死罪，以维护他荒谬无耻的统治，不惜屈尊到巴士底监狱去走访那谙熟"法律"的在押长老。面对长老囚笼的墙边摆着一座小小的圣母像。一座圣母像，只因为它放的地方特殊而具有特殊的含义：体现了编导者对神权的批判和对神极大的讽刺，同时显示了创作者的幽默风格，丰富了电影审美语言，极醒目地表达了人物及事物所不能表达的深层含义。

物件细节在电影片中还有连接情节、昭示剧情的作用。如在捷克影片《良心》里，贯穿全剧的重要情节线索，是一个挂在汽车前面的布娃娃，它叙述在一车祸中，被撞伤的人在恢复知觉后只记住他看见车窗里挂着一个布娃娃，随即死去。于是布娃娃这个物件细节，便成为警方追捕犯人的重要线索，而犯人也为掩藏布娃娃整日提心吊胆，挖空心思，

受尽良心的折磨和谴责。最后，终于携带罪证布娃娃到警方投案自首。导演对布娃娃这一物件的细节运用和处理可谓别具匠心，令人赞叹。《魂断蓝桥》中的吉祥符也是重要的物件细节，在影片中五次出现，每次都寄寓了剧中人一定的情感，很有力地起到增加抒情气氛和推进剧情发展的作用。正因为细节在影视艺术中的重要作用，所以我们鉴赏影片时应注重细节的分析和玩味，找出其独特的功能和深藏的蕴意。

## 三、故事

　　故事是一切叙事艺术的第一要素。在电影作品中，这是文学层面的核心和主体。故事即事件，但它不是单纯的"事件"，而是为表现人物性格和展示主题服务的有因果联系的生活事件。故事的基本形态就是"人物+行动"，反映的是人物为了达到某种目的而与一定的外部力量进行斗争的过程或结果。生活中本来就充满着矛盾和斗争、巧合和意外，其复杂、有趣的程度，常能使最擅长编故事的人也叹为观止。而人在心态本能上又天生地具有好奇心和求知欲，因而也必然热衷于搜集、传播各种奇闻趣事。艺术家把生活中的戏剧性因素或趣味因素集中起来，经过提炼加工，编成情节曲折、悬念扣人的故事，不仅可以满足观众或听众的好奇心或是"智力释放"的心理需求，而且也可以通过假定性的艺术情境，让人们对其真实的生活形态或历史成长过程进行观照或反思。爱听故事，实在可以说是作为社会生物的人类的一种普遍的精神需要。一般电影观众在艺术欣赏活动中，首先加以关注和感知的对象就是故事。

　　电影作品中，故事情节一般有三种表现形态。第一，强化形态的电影作品，一般又称情节片，如言情、侦探、问题、传奇等题材和体裁的影片。其中故事的内在逻辑关系、人物性格的成长发展、思想主旨、艺术兴趣、娱乐价值等大都由情节来体现，而较少或不主要借助于其他的艺术因素，如《乱世佳人》《卡萨布兰卡》《尼罗河上的惨案》《真实的谎言》《勇敢的心》等影片就属这一类。第二，弱化形态的电影作品。这类影片以动作片居多，如武打、枪战、灾难、科幻等样式和体裁类型的影片。其思想主旨、人物性格等，大多取决于作品中人物的生存状态或创作主体的评述等。《少林寺》《蝙蝠侠》《卧虎藏龙》等作品都是如此。第三，淡化形态的影片。这类影片有诗化、散文化倾向，其情节因素虽存在，但往往有意削弱，淡化，作品的思想性、艺术性、观赏性等主要来自其他方面。抒情、哲理、意识流、生活流等风格和体裁类型的电影作品一般都属这种类型，也包括风光片，如《黄土地》《城南旧事》《野草莓》《筋疲力尽》《花样年华》等影片都是这样。

　　了解电影艺术中故事及其情节等要素在不同作品中的不同存在形态，主要是为了帮助电影欣赏者，明确意识到在对故事进行认识、把握的时候，不要把所有电影作品中故事情节这一重要构成元素都作同等的对待。

## 四、情节

　　情节是人物性格和命运发展的历史，也是一系列事件的展开和结束的历史，它由一系

列表现人物、人物关系和矛盾冲突的事件构成。情节和故事经常被人们连在一起,两者虽血肉相连,却并非一体。情节是对故事的本身进行艺术的加工和重构,是压缩或扩展、强调或忽略,它使故事产生各种变化。因而它不是消极地复写故事,而是超越故事的自身状态,赋予故事激动人心的效果和曲折复杂的风貌。一般来说,传统电影注重情节的因果关系,有比较完整的故事;现代电影有非情节化倾向,常常缺乏外在连续性,显得似乎杂乱无章,但它实际上也未抛开故事,而是为人们叙说更多样、更繁杂、更错综的故事,因此大多数影视片都具有开端、发展、高潮、结局四个部分的情节发展。

## (一)开端

开端是用来交代故事发生的时间、地点、人物、事件和人物之间的关系等,它要简明扼要,快捷精炼,选取最富于表现力的方式进入剧情,吸引住观众,让观众在不知不觉中入戏。法国影片《拿破仑在奥斯特里兹战役》的开头便使人哑然失笑,在笑声中走进故事。不久即将登基做法兰西皇帝的拿破仑,统率着千军万马,试图占领整个欧洲。就是这样一个不可一世的人,竟然在每天出浴后量身高时捣鬼——悄悄踮起后脚跟。他丝毫不顾仆人的善意揭发,并且像好朋友,又像小孩子一样请求仆人:"将来你要是写回忆录,给我增加五厘米,嗯?就写一米七三……"矮小的拿破仑关心的不单是军事、政治大事,生活中的固有事物,他都想随便更改,而且用了这样一种行为方式,反映其强悍的性格中,也有这种近乎儿童般的幼稚、可笑的成分。这就是拿破仑!尽管形式是幽默而滑稽的,但这种行为在实质上与其身份、性格是一脉相承的。如此开头,不仅使人物因其行为与其身份不尽相称而感到出人意料,具有使人倍觉亲切的艺术审美效果,而且又不失为真实的历史人物生动完整的表现。

开端的方式大体有顺叙、倒叙和插叙三种,顺叙是按照事件发生的自然时序开始叙述,如日本电影《远山的呼唤》、德国电影《玛丽亚·布劳恩的婚姻》等;倒叙是先呈现结局,然后回顾往事,使观众马上对影片的故事和人物的命运产生强烈的关注,又如我国电影《人到中年》、苏联电影《两个人的车站》等;插叙是在接近高潮处开始,然后再向前向后发展,交代既有的各种矛盾冲突,把情节逐渐推向高潮,再如苏联电影《这里的黎明静悄悄》、美国电影《沉默的羔羊》等。开端不管采用何种方式,关键是要有独创性,而不是类型化。

## (二)发展

发展部分是故事的主体,是情节的积累,是全片进展中最长的部分,在这一部分里有许多情节点,而每个情节点都带动故事推向前进。在以叙事为主的影视片里,主要人物面对一次次的挑战,遭遇一次次的困难,在困境中不断挣扎,各种矛盾和冲突进一步地展示和深化,如希区柯克的电影在发展部分往往是步步设疑,层层加码,一波未平,一波又起,让影片玄机四伏,波澜迭起。在描写人物命运的影视片里,则是通过展现人物心理的渐变过程,使情节在自然中逐步深化,如《远山的呼唤》中描写耕作和民子的爱情,民子开始对耕作是有戒心的,她让他住在草棚里,每餐饭由儿子武志送过去,她还让武志把菜

刀藏起来，到后来她让耕作进屋吃饭，并借武志的话问他能在这儿待多久。民子是在认准了耕作的为人后，才以这种方式表达自己的感情的。

### (三)高潮

高潮部分是通过情节的有效积累，使剧情张力、情绪强度随着各种势力的对抗和冲突越来越复杂，越来越强烈，越来越急促，最后达到箭在弦上、一触即发、急转突变的程度。这在以叙事为主的影视片中尤为突出，它往往是在矛盾双方冲突激化、不得不进行最后的较量阶段。这种冲突既有思想的对立，如先进和落后、革命和反动、忠诚和背叛等；又有情感的对立，几乎所有的情感故事都会因障碍丛生而波折不断。如美国电影《魂断蓝桥》中，玛拉回到罗伊的老家，准备和罗伊结婚，但她在纯洁爱情和传统观念的较量中，经过激烈的思想斗争，做出了最后出走并殉情的抉择，使影片的冲突达到高潮。而在戏剧性不强的影视片中，高潮是通过各种视听力量的延续和积累，特定情感氛围的弥漫和扩散，在关键时候进行的能量释放。如日本电影《幸福的黄手帕》，主人公勇作因入狱而提出与妻子离婚，但他仍对其妻保留着纯正的爱情。他出狱前给妻子寄了一张明信片，说如果她现在还是一人生活，请在屋前挂一条黄色的手帕。在影片开始时，观众就被引入了悬念，当勇作怀着惶恐不安而又满怀希望的复杂心理回到家门附近时，两排一块接一块的黄手帕高高地在风中飘舞着，紧紧抓住观众期望的心理，把影片引到高潮。

### (四)结局

结局是情节发展的最后结果，它要对主要人物的命运、事件的最后变化进行必要的交代，对作品中表达的思想感情进行升华，好的结局要让人难忘，引人深思，使人回味无穷。英国影片《简·爱》的结尾，有这样一个长镜头：历尽艰难的简·爱和罗杰斯特终于相会了，结合了。在林间小路上，在那条雨淋日晒、饱经风霜的长椅上，简·爱幸福地依偎着罗杰斯特，他们陶醉在爱的情感中。这里，没有赘述的话语，没有更多的形体动作，只是将镜头慢慢拉开，让这对共患难的伴侣渐渐融合在一片翠绿的树丛中。随着画面的展开，简·爱和罗杰斯特离观众越来越远，人们只觉得有一种崇高的精神力量在升华，越来越强烈，不禁赞美他们之间纯真、平等、永恒的爱情。显然，长镜头在缓慢地拉开的运动中产生了一种依依不舍的韵味，具有极优美的抒情性，同时也给人们以较充裕的时间展开审美想象和体味。

结局一般有封闭式和开放式两种，传统影视片大都采用封闭式的方式，故事以及故事所要表达的思想则都随着这个冲突的解决而圆满结束。如影片《喜盈门》的结尾，随着强英思想的转变，与婆婆、爷爷关系和好，所有的矛盾都得到解决，家庭风波平息，故事结束，使得影片中关于尊敬老人的思想被完整地表现出来。开放式结局给人一种似完未完的感觉，且多出现在现代电影中，如意大利安东尼奥尼的电影《奇遇》，片中对女主人公安娜的失踪以及最后到底是死是活不作任何交代和解释，打破了传统电影情节的构成方式，以此体现现代人的人情冷漠和淡薄。

总而言之，影视编剧的工作十分重要，他们为影视作品奠定了丰厚扎实的思想和艺术

基础。没有高尚的编剧艺术，就不可能创造出真正成功的影视艺术产品。

# 五、结构

结构是一个事物的组织方式和内部构造。在影视艺术里，结构是一个内涵十分广泛的概念，所谓影视结构是指反映创作者对影片总体构想的人物、事件及其发展在特定时空中的组织和安排。具体包括部分与部分、部分与整体之间的分割和联系，情节发展的基本步骤和节奏，人物出场的序列和事件比例，场面、段落的划分和组合等外部机构，以及构成形象的各种要素之间的内在联系和形态等。包括事件结构、心理结构、情绪结构、命运结构、性格结构，还包括蒙太奇结构、色彩结构、声音结构等，凡是互相发生作用的因素之间的关系形式都属于结构范畴。

结构的概念有广义和狭义之分，广义的指影视作品中的一切形式因素的艺术总成，也就是指其有序、有机的组织状况；狭义的指影视作品中各种基本形式要素自身的结合状况。影视作品的结构划分形式是多种多样，千变万化的。这里主要从结构的时空、视点、剧作、线索四个方面来对影视作品的结构进行解说。

## (一)时空结构

时空结构是按照影视片中时间和空间的处理方法来分类。在划分时空结构类型之前，需要先明确影视中的时间和空间等概念。在影视中的时空存在着三个不同的概念：一是拍摄该影视片的时间和空间，二是该影视片的放映时间和空间，三是该影视片中所表现的时间和空间。再有就是时间长度的概念：首先是影视片中所讲述的故事的长度，然后是影视片所选取的情节构成的情节长度，最后是该影视片放映的长度。以希区柯克的《西北偏北》为例，其情节是关于发生在罗杰·索希尔在四天四夜之中的遭遇，但是故事并不是局限于这四个日日夜夜，可以回溯到更早的事件。包括索希尔过去的婚姻、美国情报局设计的计谋以及范·丹不法的走私勾当。也就是说该片讲述的故事横跨好几年，全部剧情是发生在四天里，但是放映时间为 136 分钟。此外，该片主要的场景设计在美国的纽约和芝加哥，而其主要的拍摄地点还包括美国加州的好莱坞，放映地点当然是各个电影院。拍摄时间在 1958 年 7 月到 11 月，上映时间是 1959 年 1 月，影片中所表现的就是美国 20 世纪 50 年代的风情。

情节长度是从故事长度中筛选出来的，放映长度是由情节长度决定的。我们看到，很多影视片的故事时间与情节时间长度都大于放映时间的长度，如《西北偏北》中用 136 分钟展现了四天之内发生的事情。很多影视片中的故事时间都横跨了几年、几十年甚至几个世纪，如科幻电视剧《寻秦记》中的故事就由现代的香港转到 5000 年前的秦、赵等国。也有一些影视片情节长度与实际放映长度一样，如美国电视剧《24》，每集一个小时的播放时间内反映的内容也是一个小时内反恐斗争中涉及的方方面面，一季 24 集，刚好是整整一天的经历，节奏紧张、激烈。除了压缩故事长度，情节也可以利用放映长度来延长故事长度。如电影《十月》中沙皇亚历山大的石雕被推倒的一段，爱森斯坦运用了动作的重复(雕像的一个部位数次落下)、反复变换景别的方法，将"推倒"这个过程的时间延长，

一个几秒钟完成的行为持续了半分钟。这些有悖于观众观影心理的手法的运用，打破了观众对影片的心理预期，从而迫使观众思考镜头背后隐含的意义。

在这里，我们所讲解的时空顺序结构，主要是指影视片的情节长度中的时间与空间的关系。时间与空间结构影片主要有以下五种类型。

### 1. 时空顺序式结构

这种结构方式就是把剧情按时空顺序组织起来。这里的顺序一词中的"顺"字，说明该结构形式强调故事情节线索的因素和故事展开时间的因素，类似于传统的戏剧式。在这类影视片中，整个剧情建立在戏剧冲突律的基础上，有一条尖锐的矛盾冲突主线。包含有"起""承""转""合"，即沿着开端——发展——高潮——结局的轨迹依次展开。影视所特有的蒙太奇技巧，在不改变情节发展的主线的情况下，可以间断空间，表现回忆，增加穿插，加快矛盾冲突的节奏，强化冲突双方的视听形象。这种结构形式和叙事技巧能做到有头有尾、层次分明、有张有弛、脉络清晰，观众随着导演的设计进入剧情，容易理解影片故事内容，因此是大多数影视片所选择的一种叙事结构。

时空顺序式结构的影视作品中，也包括首尾一小段为顺序，而占绝大部分的主体部分为相对而言的倒叙结构，如日本影片《绝唱》和美国影片《魂断蓝桥》；或者在作品中间偶尔插入一小段的倒叙或闪回内容，如电影《龙须沟》和《幸福的黄手帕》。这些插叙、倒叙或闪回等，并不打乱情节发展的主线，其内在的主要线索依然是明确地、顺序地向前发展。

### 2. 时空交错式结构

这种结构方式打破了现实时空的联系，按照一定的艺术原则对时空进行自由组合。采用时空交错式结构的影视作品最大的特点是一条正在进行的叙事线索经常因另一条叙事线索的切入而被打断，即自然而然的情节发展常常不断地被割断。这种自由的时空安排结构形式主要有四种情况。

一是侧重于将现在时生活内容和过去时或未来时生活内容经常进行交替切换。例如著名美国科幻片《回到未来》系列片中，讲述了马蒂利用时光机穿梭于过去、现实与未来之间。而由于马蒂的介入，三个时空之间所发生的事情造成了复杂的因果交叉，由于马蒂回到 1955 年意外地改变了其父母的恋爱情况，因此危及自己在 1985 年的存在；马蒂来到 2015 年后，时光机被坏人利用而回到 1955 年，从而使马蒂一家陷入极其危险的状况，于是马蒂需要回到 1955 年来阻止危机的发生。即使电影叙事在因果链上整合得相当出色，但其复杂的时空转换还是需要影片中的发明时光机的博士在黑板上为马蒂和观众画出事件图加以解释。

二是侧重以心理时空去安排剧情的"意识流电影"，它主要是将不同时空按人的意识活动进行交错组合，既可以将过去、现在和未来相结合，又可以将梦境、幻觉等想象的生活与真实的现实生活顺着意识的流动交织在一起，构成一种独特的叙事格式。这一类的影片如阿伦·雷乃的《广岛之恋》、费里尼的《八部半》、罗布·格里叶的《去年在马里昂

巴德》等。《广岛之恋》描述了一个法国女演员在日本广岛拍摄影片时与一位日本建筑师发生了一段短暂的爱情，影片打破了传统影片中时间与空间的明显界限，把线性的现实时间结构变作错综复杂的"心理时间结构"，通过意识的流动、内心的独白将女主人公年轻时与德国士兵的爱情悲剧与眼前即将破灭的爱情悲剧联系在一起，把过去与现在、现实与想象、纪实与虚构等以一种流动跳跃性的结构自如地连接起来。

三是多线索，这种结构方式不是单线索、纵向地表现生活，而是多线索、横切面地反映生活，使剧情在不同的时空中平行、交错地发展。如我国影片《天云山传奇》，剧情循着三条线索，在三个不同时空的交错中发展：其一，女青年周喻贞对现实的观察与思考；其二，地委组织部副部长宋薇对 21 年前历历往事的追忆；其三，冯晓岚给宋薇来信介绍的情况，反映出罗群从 1956 年担任考察队政委，1957 年被错划为"右派"，十年动乱中被打成反革命，粉碎"四人帮"后错案终于得到改正这段曲折的人生历程。同时创作者又把宋薇对往事的回忆和反思与罗群的命运糅为一体，使影片的结构形式纵横交错，意境深远，这种超越时空限制的交叉叙述，使影片获得了鲜明的立体感，展示了广阔的生活场景和丰富的思想内容。类似的影片还有日本纪实电影《望乡》等。

四是交错地穿插展现两个或两个以上的故事，而这些故事的叙事空间之间没有任何关联，但故事与故事之间存在着统一的主题思想。如格里菲斯的《党同伐异》中讲述了四个不同的故事，它们的叙事时空也完全不同，但是它们的呈现方式不同于串联式空间结构中一个叙事空间呈现完后接着另一个叙事空间，而是四个叙事空间互相交错地穿插着呈现。

### 3. 时空并联式结构

这种时空结构形式的影片一般有两个或三个故事的叙事空间，而且这些故事间具有很强的关联性，有时各个叙事空间中的场景空间交织呈现。如英国影片《法国中尉的女人》、中国香港影片《如果爱》、我国内地影片《人鬼情》。《如果爱》讲述了一对昔日的恋人孙纳与林见东在十年后合作一部歌舞片：孙纳扮演的小雨失忆并爱上了导演扮演的班主，林见东扮演的爱人张扬努力唤起小雨的回忆。这和戏外的情况一样，十年前为了演戏而离开林见东的孙纳在现实中也正在和导演交往。这两条平行发展的叙述线在按顺序发展的时空总体安排基础上交叉呈现，形成了一种复杂的套层结构。最终，现实中的孙纳被戏中张扬与小鱼的爱打动，与林见东拥抱在一起；而林见东看见小鱼为班主留下的眼泪，决定离开苦苦寻找了十年的孙纳；而扮演导演的班主在戏中为孙纳的"移情别恋"气愤得扇了小雨一个耳光。三个人在戏中其实都是饰演着自己，并因为戏而改变了现实中的感情关系，三人的微妙感情因为戏中的情节也最终有了结果。影片中导演通过戏中戏的方式巧妙地将两个时空平行地组接起来，将戏里戏外的时空穿插拧结在一起，并最终难以分离，两个时空共同完成了讲述一个故事的任务。

### 4. 时空串联式结构

影片中有三个或三个以上故事的叙事空间，各个叙事空间相互完整和独立，它们在叙事过程中没有互相穿插地呈现，一个叙事空间呈现完后接着另一个叙事空间的空间结构形

---

式。其特点与文学中的散文相似，散文的特点便是“散”，不讲究段落与段落之间的必然性，但讲究“意”和“情”的“聚”，这种结构的影片就是用“意”和“情”去统率貌似散乱的人物或事件，形式上则和冰糖葫芦似的将不同的故事串联起来。串联式结构可以组接多事一人、多人一事或者多事多人。

多事一人，往往是纵向联系的，用人物来串事。如影片《城南旧事》一共讲述了三个故事：女疯子秀贞和她失散多年的女儿的悲惨命运；青年男子为了弟弟能够完成学业而干起偷窃的勾当，最终被逮捕；保姆宋妈经历失去爱子的剧痛。三个故事并无内在联系，没有构成统一的戏剧性矛盾冲突，也没有传统戏剧式电影中的高潮和结局。这三个故事的外在联系就是小英子的眼睛，以及影片中“淡淡的哀愁，沉沉的相思”，表现出旧北京古老苍凉的风貌和风土人情。除了《城南旧事》这种追求情绪上的统一、充满诗情画意的串联式结构电影外，还有将日常生活小事串接起来的纪实性影片。如我国影片《我这一辈子》《陈毅市长》。《我这一辈子》描写了北平城里一个旧警察从清末到新中国成立前数十年间几个重要的历史片段，既反映了一个旧警察普通的一生，又从一个侧面表现了旧中国近半个世纪的变迁。《陈毅市长》选取了陈毅在上海解放前十个不连贯的小故事来表现他的性格。这十个看似没有高度集中的矛盾冲突、没有统一完整的故事情节的小故事，在结构上显得随意而不讲章法，却能很好地表现出主人公的性格。在这里，作者对人物的真挚感情把这些不连贯的素材凝聚成了扣人心弦的艺术整体。

多人一事，往往是横向联系，用事来串人物。如意大利新现实主义影片《罗马十一时》。影片讲述了一个非常简单的故事，战后一家公司招聘一名打字员，结果却有上百人前来应聘，楼房倒塌酿成了一场悲剧。影片没有完整的、互为因果的情节，而是依次交代出影片中主要的十个人物各自不同的身份、经历和性格：刚谈恋爱的，被砸死；想插队的，因受到谴责和内疚，精神上受到强烈刺激；而一个受了轻伤的小姑娘，为能在医院跟家人团聚感到庆幸和满足……日近黄昏，人去楼空，可还有一个姑娘在外等待着，渴望得到那个打字员的职位。影片中每一个姑娘的遭遇都是一个独立成篇的动人故事，它们在影片中互相交织、穿插在一起，构成了一幅再现战后意大利现实生活的图景。

### 5. 时空重复式结构

影片的叙事时空只有一个，但却多次重复呈现，使得故事具有多种说法。这种重复呈现结构的影视片一类是科幻类的影片，另一类是通过梦幻和回忆来实现。前者如德国影片《罗拉快跑》，讲述女主角罗拉为了帮助男友凑够一笔弄丢的巨款，而想方设法筹钱。故事以罗拉接到男友的求救电话而飞奔出门为起点，其后的叙事因罗拉在行动上的微小变化进而向不同的方向分裂：第一段罗拉协助男友抢劫超市，中弹身亡；第二段罗拉抢劫银行成功，而男友撞车身亡；最后一段，罗拉奇迹般在赌场赢得所需的 10 万马克，而男友也从乞丐手中追回丢失的 10 万马克，两人顺利脱险。罗拉每一次奔跑的路径都是相同的，然而，由于一些极为细微的细节的不同而产生了三种截然不同的结果，建构出一种“殊途同归”的特殊效果，讲述了“一个”事件的多种可能性发展方向。再如美国影片《偷天情缘》让一名讨人厌的天气播报员被困于 2 月 2 日，每天都重复活在 2 月 2 日这天。这些

2 月 2 日的不同结局取决于他的所作所为，有些日子无聊琐碎，有些日子作奸犯科，到了后来男主角开始尝试改善他的生活，最终经过多个 2 月 2 日，他不再是一个讨厌鬼。可以说他是在这些 2 月 2 日中通过细节的改变学习到了做人的道理。这类的影片不常见，但是也有不少导演对这种结构进行了尝试，如 1982 年波兰著名导演基耶斯洛夫斯基的《盲打误撞》(又译为《机遇之歌》)、英国影片《滑动的门》、美国影片《蝴蝶效应》、中国香港影片《缘分有 2》等。第二类通过梦幻和回忆重复呈现的影片有《公民凯恩》、《罗生门》等。《公民凯恩》从报业大亨凯恩的死说起，通过多个与凯恩有关系的人来对凯恩的一生进行回忆，从多个不同的时空展现凯恩性格的复杂性，最终解读出凯恩临死时留下的那句谜样的"玫瑰花蕾"。而《罗生门》则是通过不同人物的叙述重复再现同一时空发生的事情，而每一个人物都是从自身利益出发来还原事情的经过，从而表现了对人不可信赖的绝望。

## (二)视点结构

在结构的视点角度上可以分为客观视点和主观视点、固定视点和多视点变化等不同形式。

客观视点指创作者不是从某个剧中人物的视点出发来叙事，而是以一种局外人、第三者的眼光来看待事件。如意大利新现实主义电影《偷自行车的人》用一种观众觉察不到变化的固定摄影镜头、慢移动拍摄和慢摇拍镜头，模拟出第三者的视角，用摄像机带着观众在罗马的大街小巷陪同这两父子寻找丢失的自行车。客观视点的影片在选取素材上没有限制，能描述不同人物在不同时空里的动作，是一种全知视点。电影《无间道Ⅰ》中警匪双方的第一次角力，警察指挥部与黑社会老窝的镜头不断转换出现，显然是以第三者的角度来对事件进行叙述，才能对警匪双方本来不能同时看到的现象作客观的表现。客观视点在时空展现上比较自由，大多数影视作品都采用这种视点来结构。

主观视点是从作品中某一人物的角度来叙述事件，它受到较大的限制，表现的内容一般只是这个人物亲身所经历或亲眼所见的时空内容。在一般作品中，人物的回忆、幻觉、推理、梦境等都属主观视点的镜头，但作为情节结构的主观视点，则是整体结构中的视角基点。电影《城南旧事》通过小英子那双稚嫩善良而又好奇的眼睛将三个没有因果联系的故事串接成一个有机的整体。作品表现的所有场面都是小英子的所见所闻。这种视点的叙述具有强烈的主观色彩，无论是讲述他人，还是自己，都会情不自禁地流露出强烈的感情取向。叙述者往往采用一种似乎与观众促膝谈心的交流方式，从而使观众对"我"所叙之事产生一种亲切感与真实感，加强了观众对"我"的情感认同，而"我"的反思性评价，还能引发观众的深厚思考。如希区柯克的《蝴蝶梦》，一开头就有一段画外独白："昨夜，我在梦中又回到了曼德利……"随着一扇生锈铁门缓缓打开的推移镜头，女主人公噩梦般的惊恐与无助便尽显无遗，从而奠定了整个故事的基调。这种强烈的主观叙述，使得观众在"我"的带动下，获得了一种更为亲近的感知过程，于是自然而然地追随着叙述者，以"我"的眼光欣赏与体验故事。这就免去了全知视角状态中在摄影机运动支配下，逐个地注意与认同角色的过程，从而将感情聚焦于"我"一人之身，更为轻松地进入和参

与故事。同时这种叙事方式使得观众容易对叙述者产生先入为主的认同感，以致随着他一起去追忆、反思已逝的往事，去深入"我"的内心世界。

固定视点是指一部作品自始至终采用某一视点，无论是客观的还是主观的。多视点结构的叙事角度则是有变化的，或者是客观视点与主观视点之间的变化，或者是不同的主观视点的变化。多视点可以分为不定视角与多重视角。

在不定视角影片中，也是以第一人称的方式来叙述，但并不是单个"我"将叙述贯穿到底，而是有好几个"我"共同承担起叙事责任。这种叙述方式，其基本特征是它叙述上的多视角性，通过多个"我"的交叉叙述来完成一个故事的建构。从叙事功能上看，不定视角影片在讲述故事的同时，以刻画人物的主观情怀，深入开掘人物的心理为主旨，它强调不同的视角目光对事件的相对集中，在具体人物的聚焦范围内观照出一个个"个性化"的世界，因此情节结构上不太注意故事本身的因果性与时空连续性，影片本身所体现的侧重点是人物的心理流变与对人生、社会、人性的反思。与固定视角"我"者叙述给人的强烈主体介入感不同，不定视角叙述则给予观众一种更客观全面、真实可信的感觉，它不再使观众听信"一面之词"，使多个"我"根据各自的所见所闻使事件更具有说服力。与客观视角相比，不定视角影片叙述明显地在信息传达的广度上有较大的限制性，每个讲述人讲的只能是自己参与、见证的那一部分故事。但这种方法在对信息深度的开掘上，却有独到功力。由于作为第一人称的不定视角影片可以直接袒露自我意识、自我心态，因而观众可以深入这些人物的内心境地，对事件发生或人物性格形成的深层动因做出自己的理解与概括。如王家卫的《东邪西毒》，他利用了金庸小说中未曾涉及的"前史"部分，重新阅读和创造了一批人物形象，在主叙述人欧阳峰的介绍下，我们逐个地认识了黄药师、盲剑客、洪七，并随着他们的独白走入人物的内心世界，进而了解他们的出道原因。原来，作恶多端的欧阳峰不过是用狠毒的外表掩饰受伤的心灵；风流潇洒的黄药师也要消除感情的痛苦而饮"醉生梦死"酒；盲剑客因妻子爱上自己最好的朋友黄药师，而不得不将自己放逐沙漠……在这些人物絮絮叨叨的独白中，让观众认识到这些不羁的武林高手都不过是自己心灵的悲剧主角。这些人物本质上的孤独、无根、漂泊、隔离，正体现了当代香港都市人的独特情怀。不定视角叙述方式既有"我"者叙述目光的独特深入性，又有"他"者叙述方式纵横自如的灵活性，因而能达到一种真实可信、细腻深刻的叙述境界，所以这种方式备受现代电影叙事的青睐。

多重视角叙述与不定视角叙述一样都是从几个角度出发讲述故事，但不同之处在于，不定视角是多人叙述多事，而多重视角则是围绕同一件事或同一个人叙述，每个人都是从自己的主观视角谈自己对事或人的印象和感受，这就形成了对同一件事或人的不同的讲述风貌。如日本著名导演黑泽明的《罗生门》，影片围绕着武弘的死因，五个现场参与者或目击者多襄丸、真砂、武弘之魂、樵夫、和尚分别开始了讲述，但讲述的故事却完全不一样。这种差异主要是由叙事人的主观取舍造成的。各个叙述人出于私心，编造出各种有利于自己的情节，然而，就在这多声部的主观叙述的比较中，又能够获得一种相对而言的"客观性"。在对五种叙述声音的比较中，观众已将关注的重心从武弘的死因中移开，而得出一个相对客观的结论，即叙述人都在撒谎，每个人都有一种从自我出发的自私心理。

这种心理叠加起来就传达出作者"人是不可信任的"的哲理性思考。这种把影片结构的主动权直接放到观众手中，让观众通过自己的比较去判断故事的含义和指向的叙述方式，无疑是一种最富于民主性、公平性的方式。它尊重了多种主观叙述后的客观信息，而不是从一种立场出发随心所欲地调遣、安排一切，表现了对多元个体的尊重，对生活复杂性的尊重。多重视角叙述促使影片的讲述脱离了因果式叙述的线性链条，在影片建构中以一种"多声轮唱"的方式，使观照者处于一种流动转换的状态中，使得叙述的权威性因统一变成多声而受到削弱，进而营构不确定性与多义性，形成一种虚虚实实的张力。奥逊•威尔斯在谈他为《公民凯恩》设置的多元视角时说："五个非常了解凯恩的人——五个或者喜欢他的人，或者爱他的人，或者恨透了他的蛮横无理的人。他们讲了五个完全不同的故事，各抒己见。所以关于凯恩的真相究竟是怎样的，就像关于任何人的一样，只能根据有关他的说法的全部总和予以推测。"[①]这种不确定性极大地调动和发挥了观众参与电影建构的主动性与积极性，它激起我们的好奇心与悬念：凯恩究竟是一个怎样的人？为什么会有反差这么大的评价？影片本身并没有给出一个现成的有权威的答案，故事是在观众的比较与思考中最终完成的。可见，多重视角叙述的主旨不在于给观众讲一个简单明了的故事，而是使一个本身可能并不复杂的故事复杂化，从而使观众从这种叙述中得到一种独特的叙事感受，进而促使人们去思考、体味故事背后的深层含义。

## (三)剧作结构

影视的剧作结构，是指影视剧作者依据他对生活的认识，按照塑造形象和表达主题的需要，运用影视思维合理组织人物与周围环境的关系，恰当安排情节的轻重先后，使之符合生活的逻辑，达到艺术上的完整和统一。影视作品的剧作结构，会因其自身的艺术要求而有互不相同的既定存在形态。相应地，它们的叙事速度、结构、戏剧性有着明显的差异，时间、空间的设置也不一样。随着影视艺术的发展和人们审美观念的变化，影视的剧作结构也越来越多元化，主要有以下几种类型。

### 1. 因果式结构

因果式结构以传统的戏剧性影视作品为主，它的叙事一般遵循开端、发展、高潮、结局的线性发展顺序展开，其叙述时间与实际生活中的流程相似，叙述事件有前因后果、来龙去脉，故事情节曲折动人、环环相扣。如美国影片《勇敢的心》，作为一部剧情历史片和一部英雄史诗，它采用了一种传统好莱坞电影的戏剧方式，依次展开故事的开端、发展、高潮直到最后的结局，演绎了冲突双方在压迫与反抗、奴役和自由中的一浪高过一浪的搏斗。威廉•华莱士是苏格兰 13 世纪末的民族英雄，他不堪忍受英格兰国王的残暴统治，率众揭竿而起，奋勇反抗，最后壮烈牺牲。影片在这一主导性情节之外，还安排了另一条好莱坞电影必不可少的线索，即威廉•华莱士和两位女主人公的爱情，加上穿插于其间的英格兰王宫中的阴谋和苏格兰贵族的背叛，构成了一部豪华壮观、气势磅礴、跌宕起

---

① 巴赞. 奥逊•威尔斯论评[M]. 北京：中国电影出版社，1986：57.

伏的英雄神话史诗。

### 2. 板块式结构

板块式结构是指影视作品的各个组成部分相互间似乎互不联系，自成一体，需要进行某种组合才能联结在一起。如《城南旧事》中的三个主要故事之间，没有相互间的因果联系和上下相承，前面出现的人和事，后面就不再出现或提起。但它貌似散状无序，实则精心编织，通过小主人公英子的眼睛贯通全片，通过咏叹离别的音乐串联全片。又如电影史上最早的一部著名影片，美国格里菲斯导演的《党同伐异》，由四个不同时代的故事组成，一个是现代故事"母与法"，三个是历史性故事："基督的受难""圣巴戴姆教堂的屠杀""巴比伦的陷落"。导演在处理四个故事时，虽然弱化了板块之间的组合，加强了时空上的并置，采用平行剪辑，同时展开，但是这四个故事各有一个完整的段落依次展现，在切换时穿插有一个母亲摇摇篮的全景镜头来为整体起联通作用，以此来揭示"爱、仁慈反对仇恨、不宽容的斗争是贯穿于各个时代的"。最初这四个故事都分别较长，随着剧情的发展，每一段落的长度逐渐缩短，四个故事交替切换的速度开始加快，剧情的张力也逐渐加大。他的这一创新方式对后来的影视创作产生了很大的影响。又如我国电影导演张扬导演的电影《爱情麻辣烫》，影片由一对青年的爱恋、结婚而串起了五个小故事：声音、麻将、玩具、十三香、照片。这五个故事之间的人物彼此也并没有直接的联系。

### 3. 并置式结构

并置式结构是同时设置两条或两条以上的叙述线索，各条线索之间的故事构成平行或错综复杂的对比关系。如法国影片《广岛之恋》、英国影片《法国中尉的女人》都包含了两个时空，一个是现实时空，一个是过去时空，影片把两个时空交织起来，形成时空交错式的叙事结构。《广岛之恋》的现实时空描写一个法国女演员来到日本广岛拍摄一部宣传反对原子战争的电影，认识并爱上了一位日本工程师，虽然难分难舍，最终还是分手。过去时空描写这位女演员曾和一个德国士兵相爱，以及她被关在地下室里，遭到人们的辱骂。影片通过将两个时空交错并置表现了法国女演员的内心世界。《法国中尉的女人》表现英国维多利亚时代贵族青年查理相中了有钱人之女费小姐并与之订婚，但他又无意中遇到被人骂为"法国中尉的女人"的贫家女莎拉并为她吸引；查理冒天下之大不韪，与费小姐解除婚约，可莎拉却不知去向；三年后，他找到了莎拉并与她幸福地结合，这是影片的基本故事。而另一个故事是现代——20世纪80年代的英国，拍摄影片的外景地，扮演莎拉的美国女演员安娜和扮演查理的英国演员迈克之间的一段插曲式的爱情，他们最后由近而远，终于分手。影片将两个时空的故事穿插并置，既增强了影片的张力，使影片意蕴无穷，又使两个不同时代的爱情故事互为镜子，互相观照，使两个时代迥异的社会环境和道德观价值观之间产生强烈的反差。

### (四)线索结构

#### 1. 单线贯穿式

单线贯穿式结构叙事方式的主要特征是，故事情节线索单一，主要人物及其故事一贯到底。采用这种结构的影视作品比较容易为观众所理解与接受，所以绝大多数的传统影视作品都采用这样的结构。无论是意大利新现实主义电影，如《罗马，不设防的城市》《偷自行车的人》等之类的纪实片，还是如《泰坦尼克号》这类典型的好莱坞影片，都是采用单线贯穿式结构。即使是情节扑朔迷离的悬念片，同样是运用这种结构，如希区柯克的《蝴蝶梦》和日本影片《人的证明》。

#### 2. 多线交织式

采用这种结构的影视作品，一般都是所要叙述的重要人物众多、重要情节线索交织的影视大制作。如由我国四大名著改编而成的《红楼梦》《三国演义》，还有映现关系错综复杂的现实生活的《开国大典》《大决战》，香港商战片《创世纪》等。

#### 3. 片段组合式

由这种线索结构组成的影视作品就像中国古代章回体小说，有较强的板块结构特征。这类结构的影视片，有通过不同人物来述说同一件事的《罗生门》、通过不同人物来述说同一个人的《公民凯恩》、述说不同人不同事的《城南旧事》，还有人物和情节都非常离散的《中华儿女》等影片。

#### 4. 虚实混合式

这类结构的影视片中会有相当部分情节内容明显没有以真实生活内容为事实基础，如费里尼的《八部半》和伯格曼的《野草莓》，还有不少直接进行象征性处理，甚至与剧中的人梦境或想象也无关，如欧洲早期表现主义作品《一条安达鲁狗》，还有苏联非常有特色的战争影片《伊凡的童年》《布谷鸟》和中国新生代导演的《苏州河》等。从一定意义上来说，这往往是由自觉叙述方式所带来的一种形式感很强的影视作品。

# 第二节　电影中不同文学体裁样式影片的欣赏

## 一、戏剧体电影

所谓戏剧体电影，即运用电影特有的表现手段来组织和安排戏剧冲突的剧作结构样式。其主要特征如下。

第一，情节因素的完整性。戏剧体电影的剧作，一般都以戏剧冲突推动情节的发展，造成一种环环相扣、步步紧逼的态势，迫使冲突尖锐化。它不但要求整部剧作有一条包括开端、发展、高潮、结局的结构要素在内的情节线，甚至每一段或每一场戏中也尽量做到

有其开端、发展、高潮、结局，造成一个个小的冲突来推动剧情的发展，以促使全剧大高潮的到来。如影片《魂断蓝桥》，主要由偶遇、相爱、求婚、出征、被迫当妓女、重逢、离去等情节段落构成。就整体而言，偶遇为开端；相爱、求婚、出征，直到被迫当妓女为发展；重逢、离去为其高潮，最后的死亡为其结局。就局部而言，以"被迫当妓女"为例，其开端是玛拉为罗依送行而被严厉的芭蕾舞团班主辞退，生活陷入了困境。其发展是在玛拉与罗依妈妈见面以前，玛拉看到了罗依的死讯，为了不让罗依妈妈知道这一消息，玛拉没有表现出应有的热情，失去了罗依家庭援助其生活的机会。这一段的高潮是玛拉知道了好姐妹凯蒂为了维持两人的生活当起了妓女，两人激烈争吵，于是玛拉看到了凯蒂为她的付出与无奈，也屈服于残酷的现实。最终，玛拉在与罗依相遇的滑铁卢大桥上对勾搭她的嫖客回眸一笑，被迫当起了妓女。由此可见，戏剧体电影的情节紧张激烈又曲折有致地向高潮推进，其情节具有完整性。

第二，段落布局的严整性。戏剧体电影既讲究对情节进行紧张而曲折的安排和处理，又要求按照因果关系，把段落与段落之间，层层递进地、合乎逻辑地联结起来，使之构成一个相互依存的严谨的整体。如《魂断蓝桥》，要不是玛拉与罗依之间存在着"等级差距"，他们就用不着来回折腾求得批准，以致耽搁了教堂规定举行婚礼仪式的时间；要不是芭蕾舞团班主那么不近情理，玛拉也不会失业；要不是玛拉失业和罗依的死讯，玛拉也不会于绝望中沦落为妓女，也就不会导致她向罗依母亲吐露真情的高潮。前一段落是后一段落的"因"，后一段落是前一段落的"果"，一环扣一环，使段落布局非常严谨周密。

第三，叙述进程的顺时性。戏剧体电影的剧作，为了造成情节步步进逼，达到吸引观众的效果，必然要求严格按照时空顺序，组织和安排故事情节。即使在十分需要的情况下运用倒叙、插叙，甚至闪回的手法，也只是对主要情节作必要的补充。同样以《魂断蓝桥》为例，影片的开始部分是年老的罗依来到他与玛拉偶遇的大桥上开始回忆起他俩的爱情经历，中间部分主要讲述罗依与玛拉在战争年代的浪漫爱情悲剧，结尾部分则是老年罗依含情脉脉地看着手中的象牙雕的"吉祥符"。这部在整体上是插叙的影片，开头部分主要用于引出故事，结尾部分为影片作一个收尾，其主要的情节线索还是以时空顺序来结构，大部分的篇幅还是放在了严格按照时空顺序来编排的年轻时的罗依与玛拉之间的经历上。

在电影发展史上，戏剧体电影的作品占有非常重要的地位，直到今天的电影生产中，仍然占很大的比例并受到广大观众的欢迎。主要因为其情节冲突紧张而激越，人物性格鲜明而集中，情感表达单纯而强烈，非常适合表现人物之间的复杂关系和丰富的内心世界。整体结构简单易懂且富于趣味性，较易吸引观众，符合通俗化大众化艺术的特点，适合广大观众的审美心理、审美趣味和审美习惯的要求。但是它的缺点也是非常明显的：矛盾冲突线索显得单纯集中，结构过于严谨以致封闭。随着现代影视观念的变化，戏剧式结构也在不断发展，诸如戏剧冲突日趋生活化，封闭的叙事方式逐渐被突破，运用技巧注意隐而不露等。

## 二、散文体电影

散文式结构影视作品有着与散文一样的特征，"形散神聚"。具体的特征如下。

第一，情节的散淡性。散文体电影不像戏剧体电影那样把生活中的矛盾集中强化，也不把所有的人物围绕在一个中心事件的周围。在散文体电影中，现实与问题不是浓缩在一个主要的矛盾冲突里，而是像小溪分散入河流一样，由多个有着相同意义的事件综合成一个整体来表现，这样更符合生活本身的复杂性。当然，并不是说散文体电影就没有情节，而是其所依赖的主要不是情节，而是情绪。它赖以塑造形象、体现主题、吸引观众的手段，不是情节的生动，而是情绪的积累，需要有助于情绪积累的结构样式，即场面的叠加。因此，这类影片的结构，总是着眼于细节刻画，以平稳均衡的画面，从从容容地去展示散点的日常生活事件。当然，这类影片也有高潮，不过，它不是情节发展的高潮，而是情绪积累所造成的高潮。如我国著名的散文式结构电影《城南旧事》里没有一条贯穿到底的情节线，三个故事与人物之间没有内在联系，呈现出散漫、随意的特点。但是这三个故事有着共同的结尾，"里面的主角都是离我而去"，同时它们还有着统一的情绪基调，就是"淡淡的哀愁、沉沉的相思"。在情绪的积累上，影片"一咏三叹"：一是用井窝子打水、操场放学这两个相同的景反复出现以表现生活在不知不觉中流逝；二是影片中共 8 段音乐，其中 7 段用的都是《骊歌》的旋律，这略带感伤的旋律反复的咏叹，将淡淡的愁情一点一点地积累；三是多处运用长镜头来达到影片节奏的统一。影片中还运用了大量的意象来渲染情绪的感染力，例如缥缈洒落的夜雨、自然晃荡着的秋千、汽笛声声的火车、漫山的红叶、坟冢遍布的墓地……这些景物一同营造着影片的情绪与情感，成为影片氛围的承载。显然，《城南旧事》是一部淡化的情绪电影，但其并不是完全没有内在的冲突，而是将这些冲突通过分散到几个小故事中压制、隐退了：秀贞的疯，反映了人情与世俗对人的摧残；妞儿遭遇养父母的虐待，体现出人性的阴毒与传统观念的根深蒂固；小偷的善良以及对弟弟的关爱，彰显出人间真情的流露又夹带着无奈的感伤；宋妈家庭的贫困以及亲生骨肉的被迫分离，表现了农民、女性的悲剧命运。

第二，段落布局的松散性。如前所述，戏剧体电影非常讲究段落之间严密的因果关系，其中的一部分行动必然是另一部分行动的因或果，要求形成尖锐而激越、集中而凝练的戏剧冲突。散文体电影则没有这种要求，它写人写事只需抓住最能传神达意的几个侧面加以勾勒，在结构上不讲究段落之间的必然联系，只要求安排合理，过渡自然，能让剧情连续下去即可。《城南旧事》里述说了妞儿遇母、小偷被抓、宋妈失儿三个故事。这三个没有内在矛盾冲突的故事通过可爱、单纯的小英子，用她那童稚的眼光、敏感的情绪把它们串联起来。这三个小故事反映的都是当时北京城里最普通的老百姓的生活，通过这些生活剪影让我们看到了那个时代普通百姓身上的悲剧：时代让秀贞温馨的家庭破灭，时代让妞儿同亲生父母分离，时代让好人走上偷窃的道路，时代让农民横遭破产被迫卖儿。同样的就是每个故事也并不是完整，而是抓住其中的部分关键性的片段、细节，"点到即止"。同时，人物也是进行简单、局部的塑造，像人物速写一样，寥寥几笔，就彰显出立体的轮廓；甚至有的人物，例如妞儿的父亲、宋妈的两个孩子都没有具体出现，但是观众

可以按照影片提供的情绪，进行艺术的再塑造与补充。

第三，叙述的顺时性。这一点似乎和戏剧体电影相似，不过，戏剧体电影运用顺时性叙述，完全是为了有利于戏剧冲突的连贯性，便于情节步步逼近，造成对观众的吸引力；散文体电影采用顺时性叙述则是为了强调纪实性，让观众看到现实生活的自然流程，有利于加强生活的真实感。影片《城南旧事》中的时空顺序是以小英子的成长历程为依据，让小英子带着观众和她一起观看、思考与成长，同时用井窝子打水、操场放学来表现生活的流逝。

与戏剧体电影相比，散文体电影的长处在于：一是具有表现生活真实的最大可能性。这种结构的影片不以戏剧冲突为剧作基础，不按照戏剧冲突律来组织情节，设置悬念，制造高潮。相反，它主张用情节淡化来取代人为的强化，主张用开放式取代有头有尾、头尾呼应的封闭式，主张多侧面、多层次、多场景、多穿插、多声部的叙述表现法取代程式化的情节发展过程。正因为如此，它可以充分利用影视时空转换的自由，着力于生活细节描写，按照生活的自然流程表现生活，使它具有别类结构影片不可取代的真实性和艺术说服力。二是具有调动想象力的最大可能性。这种结构的影片取材不受限制，表现不拘一格，在貌似松散的结构中寓有强烈而真挚的情感，在质朴淡雅的神韵中蕴涵着隽永的意境。观众欣赏这种情节淡、节奏慢、意境深、情感浓的影片，可以化被动为主动，最大限度地调动其想象力，从有限的画面中生发出丰富的联想、想象，甚至幻想，去领略其中无限的意蕴，从而获得最大限度的美感享受。

## 三、小说体电影

影视作品与小说之间有着亲密的联系，首先许多影视作品都是改编自小说，如张艺谋的大部分电影作品都取材于当代流行小说，海岩的小说所改编的公安片更是成为当今电视剧中的一个品牌。其次影视片与小说有极其相似的特点：在时空转换上，它们都享有极大的自由。凡小说家的笔力所能涉及的时空，镜头几乎都能拍摄到，这就使影视作品与小说的关系极为亲近。小说体电影的主要特征如下。

第一，从情节结构来看，它近似戏剧体电影，也需要有一个完整的情节，但是它对情节的要求同戏剧式又很不相同。戏剧体电影注重情节，主要在于通过情节塑造形象，体现主题和吸引观众。因此，它要求组织高度集中和完整的情节结构，要求在剧作的开头出现的人、事、物，结尾一定要有所照应和交代，否则，就破坏了情节结构的集中性和完整性，就是多余的"闲笔"。小说体电影要求剧作家把重点放在刻画人物性格上，情节要为塑造人物性格服务，不必脱离人物性格的塑造去追求情节结构的所谓完整性。因此，小说体电影在表现生活场景方面，除了主要生活场景之外，还需要表现众多的次要的生活场景和插曲；在表现矛盾冲突方面，除了主要矛盾冲突之外，还需要表现众多的次要矛盾冲突，让人物去面对生活中可能遇到的各种矛盾和情境，以便更细致深刻地展示出人物的内心世界，塑造出如同生活一样丰富和复杂的人物形象。正因为如此，戏剧体电影所认为的"闲笔"，只要能服务于人物性格的塑造，达到丰富作品内涵的目的，在小说体电影中不但是允许的，而且是完全必要的。例如日本影片《远山的呼唤》中，男主角田岛耕作教武

志骑马，耕作为了作示范，策马奔驰。影片采用慢镜头，凸现这匹矫健的骏马，腾挪跳跃，回旋奔跑，骑在马上的耕作健美有力，英姿飒爽。而女主角风见民子注目凝视，这一"闲笔"既表现了耕作迷人的男子气概，又表露了民子的倾慕之情。再如影片中的民子的表弟胜男在离开牧场时泪流满面地诉说民子的悲剧身世，也是为了强化民子这个善良而倔强、外柔而内刚的东方女性形象。

第二，从场面结构来看，它近似散文体电影，也需要有场面的积累，但是它对场面积累的要求同散文体电影又很不相同。散文体电影的场面积累，不在于交代情节，也不在于刻画人物性格，而在于创造意境以渲染一种"典型的情绪"。而小说体电影着力于场面积累，在于多方面地展示人物的性格，表现人物感情的细腻变化。在小说体电影中，也可以让矛盾以冲突的形式去展现。但是即使这样，它也并不像戏剧结构那样，强调必须以冲突构成主线，造成戏剧危机和高潮，而是强调如同真实生活那样，对冲突形态进行自然处理。因此不再追求主要冲突线必须在剧作结构中贯穿始终。

在《远山的呼唤》中，没有紧张的冲突，更没有冲突不断深化的过程。在段落与段落之间，也没有那种逐步推进，层层加深的矛盾关系。它只是通过一个个场面的有效积累，着力表现风见民子对田岛耕作从戒备、倾慕到相爱的心理和感情的细腻变化过程。这部影片的第一段，耕作打死放债人后，不能在家存身，流落到年轻寡妇风见民子的牧场里谋生。民子对这个外形强悍的不速之客心存戒备，怕他干坏事，而把厨房里的菜刀偷偷藏起来。就在当天晚上，耕作帮助民子给临产的母牛接生。耕作给予这个孤单女人的这点帮助，开始稍稍化解了他们之间的隔阂。这就为耕作第二次来民子处谋生打下了基础。第二段，叙述耕作第二次来到民子牧场，要求收留他做短工，只需管饭，工资不论，也不要星期天休假。民子答应下来，但对耕作依然有疑虑。第三段，当饭馆老板虻田想用强制手段逼迫民子嫁给他时，耕作帮助这个既孤单又倔强的寡妇赶走了虻田。民子对耕作很是感激，对他产生了好感。第四段，民子在劳动中受伤，被送去疗养院医治，耕作不仅承担了农场的劳动，并且照顾起民子的独生子武志。在这一日常生活的境遇中，民子深感需要一个强有力的男子的帮助和保护，而耕作是个很难得的人物，从此萌发了爱意。第五段，耕作教民子骑马，他们又一起去参加赛马会。耕作操骑的雄姿，参加赛马时的那种男子汉的刚毅和勇武，取胜后一家人的欢悦豪气，令民子心坎深处感到耕作是个非常理想的男人，民子的生活不能没有耕作。

影片正是通过这些日常的、普普通通的几件事，构成了一个个场面的积累。上述几个段落之间，并不是矛盾冲突的层层递进关系，而是导致人物心理变化的一个个有效的场面积累。它让观众异常真切地看到，民子和耕作在劳动中，在相互关心和相互理解中，逐步加深了信任，一点点地消除了隔阂，从戒备到好感，从倾慕到深爱的完整的心理变化过程。

第三，外在结构松散，内在结构却很严密。苏联电影艺术家罗姆说过："一般说来，有这样一条规律：总的情节线索越不紧凑，每场戏的剧作结构就必须越严谨，越富于冲突。"《远山的呼唤》从整体来看，情节线索不很紧凑，它不具备戏剧冲突在激变中不断深化，形成逐步推进、层层加深的结构形式，外部结构的确比较松散。但它又非常注重内

在的戏剧性，借助每段戏内部的紧凑和严谨来弥补外部的松散。这部影片从艺术结构来说，有两条线索：一条是明线，一条是暗线。明线的色调是明朗的、温暖的；暗线是潜在的、冷峻的。明线就是民子与耕作从相逢、相识到相知、相爱的过程。两年前死去丈夫的风见民子，在北海道偏僻的根钏原野，艰难地经营一个小小的奶牛场，一个外形强悍的流浪者耕作突然闯了进来。对这个陌生路人，民子心里战战兢兢，好生惊恐。在共同的劳动中，他们终于一点点地溶解了彼此间的隔阂，一步步地增进了理解和信任，最后萌发了爱情。在他们感情的演进中，观众也进入了特定的情境中，关心起他们的命运来。的确，民子那种孤儿寡母的生活，需要有个分忧解愁的丈夫，有个像耕作这样性格深沉、勤劳能干的男主人；武志应该有个慈爱可亲的父亲；而浪迹天涯的亡命者耕作，也应该重建一个温馨的家庭。这条明线，抹上了明朗温暖的色调。暗线，就是耕作的身世和异常的表现。这个身强力壮的流浪汉，从哪里来？到哪去？为什么这样能干的劳动者，只求糊口而不问工资？也不要星期日休息？为什么他这样沉默寡言，甚至拒绝女主人公探询？……这条暗线，时断时续，但它没有消失，成为一股暗流在影片中流动着，它形成强烈的悬念，揪住观众的心。这条暗线以冷峻的色调与第一条线交织在一起。随着情节的发展，这条潜藏着的线索，突然揭去面纱，袒露出一切真相！原来耕作的妻子是被高利贷者逼死的，耕作又打死了高利贷者，他成了被侦缉队正在追捕的杀人犯。民子从幸福的顶峰一下子跌入冰冷的深渊，急转直下的不幸命运，撼人心魄，催人泪下。

第四，从时空结构来看，它比戏剧体电影和散文体电影享有充分的自由。戏剧体电影为了让情节具有吸引力，散文体电影为了达到纪实性的要求，一般都采用顺叙式结构。而小说式结构既可以采用顺序，也可以采用倒叙，还可以采用时空交错法。《远山的呼唤》中用字幕与解说来衔接时空。

与戏剧体电影或散文体电影比，小说体电影尽管在情节方面不如戏剧体电影那样富有吸引力，主题的意蕴不如散文体电影那样含蓄、丰富、富有哲理性，但是在表现社会生活的广阔性、人物性格的丰富性和复杂性、主题思想的深刻性上，都是戏剧体电影和散文体电影难以企及的。

# 四、心理电影

所谓心理电影，是指依据人物的意识活动架构全片的一种电影样式。其特点如下。

第一，着力表现人物的内心活动和对人物内在情感的剖析，以达到刻画人物心理活动的目的。法国影片《老枪》是一部优秀的心理电影。影片描写第二次世界大战末期，在被德国法西斯占领的法国北部的一个小城中，外科医生于连·丹杜因暗中救护受伤的游击队员而被德寇发现，不得不把妻子和女儿转移到乡下老家去。几天之后，于连驱车前去看望妻子和女儿，但万万没想到，看到的是被杀害的妻女以及倒在血泊中的村中父老。于连脑海中呈现出妻女被害的经过，心中升腾起一股复仇的怒火，取出爷爷留下的老枪，同德寇展开了英勇顽强的斗争。最终，消灭了敌人，烧毁了古堡，心酸地离开了故土。《老枪》中大量使用"闪回"，将镜头深入到人物的心灵深处，揭示人物心态，从而塑造了一个立体的活生生的人物形象，并因此大大增强了影片主题的深度和广度。如影片中的现实层次

是按照时间先后顺序展开的，心理层次则根据主人公于连的心态呈现出来的，与现实时间恰恰相反。第一次"闪回"，是于连的"想象"：妻子和女儿被德寇用喷火枪残害成"木炭"。这里用于连的想象就使观众亲眼看到了于连此时此刻的心理活动，体验到他的激愤之情。接下来出现的一个个闪回，使观众从于连的心理角度，看到了于连幸福的家庭生活和甜蜜的爱情生活。从这些"闪回"里，观众看到了战争在一个人心理上产生了深刻的烙印，同时也有利于揭示于连英勇顽强地跟德寇斗争的思想根源，从而加深了人物性格的深度。

第二，时间空间跳跃多变，大大丰富扩展了影片的容量，深化了主题。心理电影往往打破了时间、空间、地点的界限，把时间、地点自由地交叉起来。影片《老枪》大量使用了"闪回"。"闪回"在影片中出现了十余次，在时间上占据了全部影片放映时间的2/5。这部影片由"闪回"在结构上形成了两个时空层次，即现实时空层次(客观的时空层次)和心理时空层次(主观的时间)。这两个层次清晰明确地将影片分成两个部分，讲述了两个故事：一个是第二次世界大战末期，法国医生于连为妻子女儿报仇，手拿老枪，孤身一人消灭德国残敌的故事；另一个是第二次世界大战前于连和妻子克拉拉从一见钟情，到婚后生育女儿弗洛兰丝的幸福生活。这两个层次展开的两个故事是有机地结合在一起的，互为因果，推进两个故事双向展开。现实层次触发了心理层次的展开，心理层次又为现实层次的行动提供动机，两个层次互相对比，互相衬托，构成了这部影片剧作结构的基础骨架。

第三，根据主人公的心理活动、思想感情的变化结构全片。影片《老枪》就是根据主人公于连的心理活动来结构全片。片中并不按照事件发生的先后次序，而是不断通过于连对妻子和女儿的回忆去结构和安排。把于连只身跟敌人战斗的现实，与往日温暖欢乐的爱情和家庭生活，以于连的内心活动为线索穿插起来加以表现，既使观众耳目一新，又可以突出爱与恨、美与丑、善与恶的对比效果，有利于揭示人物内心、突出人物性格、表现电影主题。

心理电影还在20世纪60年代形成了一种电影流派，称为"意识流"。其中涌现了许多优秀的心理电影作品，如阿仑•雷乃的《广岛之恋》和《去年在马里昂巴德》、费里尼的《八部半》、英格玛•伯格曼的《野草莓》等。我国电影界也有一些编导为了丰富电影艺术的表现手段，拍摄了一些心理电影，如著名的影片《苦恼人的笑》《小花》《樱》和《天云山传奇》等。

# 第三节　电视文学的欣赏

随着电视事业的飞速发展、电视文化的逐步确立，电视文学已经日渐成为一个十分引人注目的领域。屏幕上已经涌现了"电视小说""电视散文""电视散文诗""电视报告文学""电视文学片"等电视文学的新样式。它不仅在电视屏幕上鲜明地亮起了自己"文学"的旗帜，而且初步形成了屏幕上的电视文学家族。这是文学的电视化，也是电视对文学领域的深深介入。

早在20世纪50年代，苏联就拍摄了电视小说《契诃夫人物系列》；日本国家电视台

(NHK)从建台开始就设立了"电视小说"专栏，著名的电视剧《阿信》，在日本就是以"清晨电视小说"的形式播出的。我国的电视文学，起步也不晚。早在 1964 年，中央电视台就制作了电视小说《小英雄雨来》。从 1978 年开始，中央电视台少儿部为孩子们拍摄了《文学宝库》共 10 部。此后，电视文学作品便纷纷在多家电视台的屏幕上频频出现。

电视文学的出现及其日益丰富和发展，满足了不同层次、不同文艺爱好、不同欣赏要求的观众，是时代的必然，历史的必然。这是因为电视技术的大普及，为人类提供了新的传播媒介，从而完全改变了人们的审美方式和审美意识——从低头读小说到昂头看电视，从接受文学的内容传播到直接接受画面信息，从文学构成联想到画面的直观。

"电视文学"是一个很宽泛的概念，在外延上，它不仅包括电视屏幕上的一切文学形式，还应该包括电视专题片、电视纪录片、电视艺术片内部构成中的文学部分，当然也包括电视文学剧本。在内涵上，它主要包括依据文学的创作规律、文学的审美特征所创作的电视作品，如电视小说、电视散文、电视诗、电视报告文学等。目前，我国的电视文学已初具规模，并且产生了一批颇具影响的文学作品：各种名著和小说拍成的电视剧，各种类型的专题片、纪实片、艺术片等。其中电视散文诗已成为一种固定的长期播出的陶冶人情操的观众喜闻乐见的栏目，例如电视文化和印刷体文化联袂的《读书时间》和《名著影视剧展播》等栏目。不仅如此，事实上，电视屏幕上的任何一个电视节目，都有一个文学性的问题，可以这样讲，文学是一切电视作品的基础。

综上所述，所谓电视文学，主要是指通过特殊的屏幕造型手段，运用文学创作的一般规律，形象地反映生活，塑造人物，抒发感情充满文学的氛围，给观众以文学审美情趣的电视艺术作品。

# 一、电视小说

电视小说是将以文字为传播手段的小说，通过电视化的处理，将文字小说转化为声画结合的电视作品。其声音部分均为小说原作文字叙述的声化，具有浓厚的文学氛围。

## (一)电视小说与电视剧的区别

电视小说有两个鲜明的属性：一是"文学"属性，二是"戏剧"属性。前者将其纳入"电视文学"的范畴，后者又将其纳入"电视剧"的领域。那么，电视剧和电视小说的差别究竟在哪里？

很多电视剧都是根据小说改编而来，如《红楼梦》《围城》《四世同堂》等。但是，我们必须要看到这些电视剧的改编，并不是简单地对小说进行移植，而是将"小说"改编成"戏"。以原小说的内容作为一种"素材"，再以电视剧艺术的基本规律和要求重新加以安排和组织，如重视矛盾冲突、讲究故事情节、注意悬念设置等。也就是说，尽管电视剧来源于小说，但是已基本丧失了作为"文学作品"本体的文学性，其着眼点在于其戏剧性。

电视小说同样来源于小说，但它几乎不"改编"，而是将原小说的本体形态——文学

形态，转化为电视小说的特殊形态——屏幕形态。电视小说必须忠实于原作的思想、结构、情节、风格，甚至需要忠实于原作的语言表达方式，将观众带入一个文学的氛围。看电视小说能感受到如读原作小说一样的文学审美趣味。

例如，当代小说《小巷通向大街》，由上海电视台改编成电视剧，全剧突出故事情节，由人物的"对白"来展现人物性格、矛盾冲突，具有强烈的戏剧性；而由江苏电视台制作成的电视小说，注重于文学风貌的表现，主要语言由旁白来构成，保留了原作中浓厚的文学性。同一篇作品，两种形态，对比之下，差异明显。

可以说，电视剧是借用小说的素材来对社会生活进行再现，而电视小说则是文学作品本身的再现。

## (二)电视小说的特征

### 1. 对于文学意境的再现

电视小说具有强烈的文学性，保留了小说的创作风貌，将观众置于浓郁的文学氛围。电视小说忠实于原作描述的社会环境、自然氛围、结构布局、情节处理、人物性格，以及语言表达方式。电视小说的画面具有绘画性和可读性；声音能体现深蕴含蓄的艺术风格，揭示人物的心理活动，以及调动观众的想象力，也就是说电视小说的声画艺术也要体现文学性。再有，通过象征、比喻、夸张、双关、含蓄等文学修辞方法及其综合艺术处理，将观众带入文学的、诗化的意境和氛围之中，感受文学的艺术魅力。

如在由江苏电视台拍摄的电视小说《最后一片叶子》中，自始至终由画外音朗读小说的原文。作品的开头用了将近两分钟来描述主人公所处的时代背景、自然环境。与此相配的画面是一副静止的油画，一支画笔正在上面作最后的点缀。这一画面显示了主人公的爱好与职业特点。作品中的人物语言，也全都运用小说中的文学语言，有浓郁的文学韵味。再如《零点归来》中的"等待"里有这样的独白"你从这条路走向远方，又从远方走这条路回来。你寻找花朵，谁知找到了果实；你寻找源泉，谁知找到了大海；你寻找遗忘，谁知找到了记忆。那么顽强地萦绕着你的心怀。"这样的语言不是我们日常生活中交流所惯用的语言，用在"再现"生活的电视剧里并不适合。但是用到富有文学性和诗意的电视小说里却让人觉得是一种美的享受。

### 2. 具有画面的意境美

电视小说画面是构成电视小说的主体部分。电视小说画面的选择，是按照有声语言蒙太奇结构的需要选取最有表现力、最能扣人心弦的画面。电视编导要将小说原作所描绘的形象用画面形象来描绘，才能将文学的小说转化成电视小说。电视画面是电视编导人员根据小说原作联想的结果，是叙述所营造的想象空间的意境和氛围。

如电视小说《最后一片叶子》，片中的蜡烛营造出生命即将熄灭的气氛，烘托出贫苦青年画家悲哀的命运；画面上那波涛汹涌的大海，象征着女主人公对青春的热爱，象征着她对事业不停息的追求，象征着难以战胜的生命的力量。还有，片中那时时传出的飒飒风声，那记记沉重的祈祷晚钟，那悠扬深沉的安魂曲，都将观众带入了一种诗的意境。

## 二、电视散文

电视散文，是由文学散文沿革而来的，它实际上是一种文学散文的电视化，或者说是被电视化了的文学散文。电视散文采用电视艺术手法重现散文那种"形散神聚""以小见大""情景交融"的艺术特色。电视散文是以抒情写意为主的电视文学样式。电视散文旨在介绍散文名篇，特别是要突出原作的文字魅力。

散文的构思是意境的创造过程。电视散文用电视手段表现散文的"意"与"境"。这是散文体裁的转换。文学散文的文采主要体现在文字上；而电视散文的文采，则体现为电视特有的语言形式，如画面语言、有声语言、造型语言甚至光效语言、色彩语言、影调语言等。

电视散文是对文字散文的影像再现。电视散文不是散文文本简单的电视化，不是其附属品，由于电视特性的加入，使得电视散文"青出于蓝"，具有自身的审美特性和艺术价值。如果说我们读到的散文文本是单一文本的话，那么我们看到的电视散文则是超文本或复合文本。电视散文画面重在营造文中要求的氛围、意境，要深含着某种韵味。广东电视台的获奖电视散文《木屐》，本身是一篇文字散文。这篇散文通过对童年时代穿木屐的回忆：母亲在"得得"木屐声中操持家务，父亲在"得得"声中教育自己，自己在"得得"声中调皮长大，表现出作者对浓浓亲情的一种怀念。电视散文《木屐》的影像中，为配合这种怀念，采用了大量怀旧的画面：旧木屐、旧服装、旧房屋、旧街道、旧窗棂、旧楼梯、旧玩具、旧游戏，并用蒙太奇语言层层推进。结果，给观众的感觉不仅仅是亲情，更多的是一种深深的怀旧感。电视散文把文学语言变成了视听语言，把依靠联想、体味传递感情变成了"以形传神"，它让电视变成写意的天地，直观的画面抒写内在的情味，丰厚了电视的艺术感染力。不同于纯文字阅读而产生的联想，电视散文作品的部分文学联想已为画面所牵引，被实证化了，所以好的作品在电视手段运用时不会去单纯拼贴与语言完全一致的画图。电视散文通过画面意境调动观众的想象力，使之用心去体味、去读其中的寓意，拨动观众的心弦，从而产生强烈的共鸣。在处理电视画面时，画面要符合文字散文的内涵，要准确、形象、精练、生动，同时也要活脱，富有节奏感，要留给观众神游、幻想、遐思的空间。电视散文《在路上》，以一个经历过"文化大革命"的女性知青，在新的历史时期，果敢地踏上新的人生旅途，探索新的人生道路为线索。其中不断地通过幻觉、梦境、意识流来表现她的心路历程：丈夫的坟墓、孩子的哭声、"文革"中混乱的场面、改革的蓬勃氛围，等等，正是这些丰富的联想构成了这部内容丰富、情感充沛、哲理深蕴的电视散文。

电视散文能够充分发挥电视特性，运用光效、色彩、各种剪辑手法、特技、蒙太奇语言等，将电视画面与旁白和音响有机地结合起来，产生电视散文特有的艺术魅力。电视散文是音诗画的艺术交响，作为视听语言的两元素，声与画的关系不是简单相加，而是相乘。好作品的声画会使人产生丰富的联想，引向超出屏幕之外的思绪天地，只有这样，才能不抑制受众的想象力。所以电视散文也会勾引出超出文字的其他联想，使内涵更深。如《街声》，电视中声音是稚嫩的琅琅读书声，而画面是现实中的闹市，一片闪烁不定的虚

虚实实的城市光电，那小街被打扮得像一个待嫁的新娘"浓妆艳抹""珠光宝气""令人神荡目摇"。这组蒙太奇极富意蕴，声音和画面的对比，使观众产生更多的联想，用心体会创作者所创作的意境，从中欣赏散文文字语言的优美和电视画面呈现的意境。

## 三、电视诗歌

电视诗歌是电视与诗歌的结合，是文学诗歌的视听表现。它与电视散文的区别在于：电视诗歌注重声画并行和声画分立；而电视散文则注重声画对位和声画合一。

在电视诗歌里，电视把文学的微妙处表现得引人入胜，通过画面的汇聚来升华情感；而文学的构思始终主宰着情感的流动，它透过画面散放开来，赋予声画灵魂。在这里电视和文学相互融合、相得益彰。它的艺术魅力在于要表现出心灵中情感的变化过程。这样一来，心灵中美好的想象和过去情感积淀与生活现实相互碰撞、融合。于是，过去的生活表象在心灵的情感浸泡中被唤醒和激活，升华为一种虚构的审美意境。

电视节目是通过镜头来说话的，镜头的变化和选择暗示着具有个体性的审美精神，电视艺术对生活的呈现不是白开水一样的直白表现，镜头的运动往往隐含着意义。电视艺术是对生活的选择和阐释，电视诗歌就是文学样式的电视化。它将清澈透明的山涧溪流，晚霞下的大漠孤烟，温馨鸡鸣中的田园生活，在摄像机的推拉摇移中，精心雕琢成一片片美丽的风景，讲述一段段感人肺腑、如泣如诉的情感故事，唯美而精致的画面召唤我们同创作者一起去触摸人类情感的最深处，让人们通过敞亮在眼前的声音、画面去理解遮蔽在想象当中的审美意境。

电视诗歌具有极强的时限性，在短短的几分钟内，创作者必须充分利用各种手段来表达自己的思想，形成强烈的视觉冲击以吸引观众的眼球，从而达到感染受众的目的。这就决定了电视诗歌画面构成的多元性和创作手段的多样性。电视诗歌必须在单位时间内，根据作者的创意，利用光线、色彩、影调、构图等元素，创做出源于生活又高于生活的电视艺术和时空转承的视听作品。如电视诗歌《菊之物语》对菊花的描述，可以说是老话新说，摆脱单纯咏菊颂菊的常规化创作，利用文人与菊、佳人与菊、豪杰与菊等一系列独特的视角，把千百年来大众对菊花的喜爱与借物言志的抒情有机地结合起来。文笔结构上采用古诗与现代诗相结合的手法，在电视视觉表现上采用菊花实物画面和书法国画的古朴风格相结合的布局，以及借用影视画面，从播放色彩的变化到背景音乐的选择，把《菊之物语》用电视诗歌的表现手法，生动活泼地展现出来。再如"中国古诗词欣赏"系列，它的制作形式首次打破了传统的二维平面设计，采用三维的立体场景和国画的古朴风格布局，把一首首耳熟能详的古典诗词生动活泼地展现在观众面前。两部电视诗歌都既保留了名诗凝练简约的文学美，又渲染了无尽遐想的意境美，以"诗中有画，画中有诗"的艺术效果，给观众营造出一种古朴、淡雅、清新的意境。

## 四、电视报告文学

电视报告文学，是电视新闻和报告文学相融合的产物。它兼有新闻和文学的双重属

性：它既需要像新闻一样表现真人真事，又需要运用电视文学手段将其形象化，采用电视艺术手法，给人以感染与启迪。

报告文学是一种纪实性的文学样式，所放映的是真人真事。电视报告文学可以根据其文学属性以及电视特性，采用多种多样的表现形式，但是绝不能脱离新闻属性的轨道。电视报告文学是电视创作者运用电视化思维与手段，运用文学的艺术表现形式，用纪实性或报道性的手法来处理新闻题材的一种文学样式。也就是说，电视报告文学最基本的特点就是其新闻性与真实性。

电视报告文学题材应该是人们普遍关注的社会问题，体现时代精神的人物和事件。电视报告文学的新闻性，要求它对现实生活中值得报道的人物和事件，做出及时、迅速的反应，时间一过，作品的新闻性就失去了价值，观众也失去了兴趣。如电视报告文学《热血师魂》记录汶川大地震中的人民教师，大地震过后 5 个月便在中国教育电视台播出，引起了广大电视观众的热烈反响。他们纷纷致电电视台，表示在今后的工作中，要认真学习和践行汶川大地震中英雄教师的精神。

文学性是电视报告文学区别于一般电视新闻的基本特征。观众从中除了能了解到报告事件的内容外，还能够从中获得文学的审美享受。电视报告文学在塑造银幕形象时，需要调动诸多艺术手段，将生活中的真人真事更加鲜明突出，使其富有典型意义，以便给观众留下更深刻的印象，包括利用镜头对人物进行肖像描写、动作描写、行为描写，以使人物形象更加鲜明、生动，同时在电视报告文学制作、采访、拍摄的过程中，要善于发现、捕捉和选择细节，以塑造出有血有肉、有思想有灵魂的屏幕形象。

电视新闻一般不对事实作评论。电视报告文学表现的虽然是真人真事，却需要创作者对他所报道的现实生活、人物事件或社会现象做出直接的评价。创作者正是在这种直接品评人物或事件之中，采用形象化的语言，鲜明地亮出他的感情，使得电视报告文学构成一个倾向性十分鲜明的电视文学品种。如中国教育台的《新教育风暴》第 20 集讨论有关青少年阅读课外书籍的问题，最后评论道，"今天不少中年人回顾往事，大家都承认自己青少年时期是阅读书籍最多的时期。很多人在脑海里至今还记得高尔基的那句名言：书籍是人类进步的阶梯。然而当芬兰 15 岁的中学生成为世界上人均读书最多的群体，中国正在逐渐失去最大的读书群体。我们这个热爱文化的民族，怎么可能走到这一步呢？不管怎么说，我们不能满足于关起门来津津乐道我们的基础教育是世界上最好的了。"这种评论是创作者对待这样现状的看法，是对我国目前的教育状况的担忧。

# 思　考　题

1. 观众可以从哪几方面来对影视作品的文学因素进行赏析？
2. 按时空结构对影视艺术进行划分，可以分为哪几种类型？
3. 影视作品的视点结构可以分为哪几种？
4. 影视作品的剧作结构可以分为哪几种？
5. 影视作品的线索结构可以分为哪几种？

6. 戏剧体电影有哪些特点？

7. 散文体电影有哪些特点？

8. 小说体电影有哪些特点？

9. 心理电影有哪些特点？

10. 电视小说有哪些特征？

11. 电视散文有哪些特征？

12. 电视报告文学有哪些特征？

# 第五章　影视艺术作品片种和样式

影视作品是影视艺术鉴赏的客观对象。在影视艺术鉴赏活动中，影视作品介于鉴赏主体与创作主体之间，贯穿于影视鉴赏活动的全过程，离开影视作品鉴赏客体，影视观众(鉴赏者)就成了"难为无米之炊"的"巧妇"。影视艺术作品包括多种不同的类别，每一类别又可细分为多种样式。因为虽说一切影视艺术都是遵循艺术的共同规律形成和发展的，但由于形象塑造、构成手段、表现方法等方面的差异，影视艺术作品会呈现不同的形态，产生不同的类别和样式。不同的影视艺术作品类别、样式也有其自身的特殊性与规定。了解和把握影视艺术作品类别与样式的划分原则和各自特点，有助于我们影视鉴赏者和评论者按照不同类型、样式的特点去探讨其成败得失，从而获得更深入的审美感受和评价。

## 第一节　电影片种和样式

电影艺术自诞生以来经过一百多年的发展和演变，已经形成了繁多丰富的类别和样式。由于分类标准和审视的角度不同，对电影的分类实际上也存在着许多种。如鉴于电影组成元素的比例多少，可分为美术电影、音乐电影、歌舞电影、戏曲电影等类别；鉴于电影对象的区别，可分为儿童电影与成人电影；鉴于电影的流通方式或发行渠道的不同，又可分为商业电影、艺术电影、实验电影等类别。电影根据使用材料、工具、创作手段、表现对象以及审美功能等方面进行划分，称之为片种。根据这一标准，我们可以把电影分为故事片(也称艺术电影)、科教片、纪录片、美术片四大片种。这也是国内外比较流行的一种分类标准和方法。下面就简要谈谈这四大片种。

## 一、故事片

故事片是指由职业或非职业演员扮演有关角色，具有一定故事情节，包含一定主题的艺术影片。这是电影艺术中数量最大、成果最丰、社会影响最为广泛的核心片种，也是衡量一个国家电影水平的主要标志。故事片以其反映复杂多样的人类社会生活和人的内心世界而显得丰富多彩；又因取材、创作思想、创作方法和艺术格调的不同而千差万别。故事片的片种里又可划分出喜剧片、历史片、惊险片、传记片、少儿片、武打片、歌舞片等样式(对此，本书后面将作专门阐述)。从电影史来看，由卢米埃尔的《工厂大门》等生活实录到梅里爱导演的舞台记录式影片《月球旅行记》，再到格里菲斯的《一个国家的诞生》等故事片的形成，其间经过了相当长一段时间的酝酿和发展。故事片充分发挥了叙事的灵活性和时空表现的自由性。只有在故事片诞生后，电影才真正在艺术领域站稳脚跟，并逐步提高其地位和水平。在电影的四大片种里，故事片始终占据着龙头的位置。

故事片的基本特点有三个。其一，片中的人物由演员扮演，这是故事片区别于其他片种的重要特征，也是在角色构成上故事片与其他片种的显著区别。在美术片中，人物并非

由活生生的真人来扮演，而是动画人物、木偶人物、剪纸人物等。科教片中往往不出现人物，即使出现人物也不是演员。在纪录片中出现的是真人真事，不存在扮演的问题，而故事片的角色通常由演员扮演。如故事片《周恩来》中的周恩来就是由王铁成扮演，而纪录片《周恩来外交风云》中周恩来却是其本人，片中素材都是过去的真实的历史文献。其二，有完整生动的故事情节。顾名思义，故事片就是以讲故事为主，辅以动作、语言，既源于生活，又高于生活来反映社会现实，感受人生真味。因此，故事情节也是吸引观众的一个重要原因。美国导演斯皮尔伯格曾说过："一部好电影关键是要有一个好故事。"他的代表作《辛德勒的名单》便是最好的例子。许多优秀的电影都有一个生动的故事，如张艺谋的《红高粱》、陈凯歌的《霸王别姬》、吴宇森的《英雄本色》等。其三，运用蒙太奇思维进行典型化的艺术加工。这是故事片在艺术构思方面的特点，蒙太奇不仅是电影镜头画面组接与分切的构成手段，也是体现电影特性的一种思维方式。运用蒙太奇思维，特别适宜故事片创作对有关素材进行提炼、概括、加工，最终塑造出典型化程度较高的人物形象，表达丰富的社会内容和思想意蕴。

　　作为电影核心片种的故事片，还可细分若干样式。每种样式的影片的题材、结构、技巧、风格相近。美国电影理论家梭罗门曾说："我们在谈到电影的样式时，是把这个词泛用于各种范畴的。不同的国家流行不同的样式，在日本，'武士片'是指同武士时代有关的和许多包括大量武打的影片；在美国，'西部片'也是既指特定的时间和地点，又指特定的风格。各个国家的主要电影公司通常努力生产一定样式的影片。如果某部影片受欢迎，电影公司就希望把这部成功的影片尽快变成一种样式，以保持公众的兴趣。"[①]故事片样式会因影片题材、创作者、文化背景的不同，以及影片自身结构、侧重手法等方面的差异而有不同的划分和归类，下面简介几种常见的样式。

## (一)喜剧片

　　喜剧片是运用误会、巧合、荒诞、滑稽、夸张、讽刺等艺术手法，设置喜剧性情节，塑造喜剧性的人物，使观众产生不同内涵的笑的故事片。其创作目的是通过模仿生活中可笑的人或可笑的现象，引观众发笑；在笑声中娱乐观众，并表达一定的思想认识，有些喜剧片还试图具有一定的社会性。其结局往往是真善美战胜假恶丑，格调幽默诙谐，是最具娱乐性的电影样式。喜剧片是最古老的电影样式之一，早期卢米埃尔兄弟拍摄的《水浇园丁》中就有喜剧因素。世界电影史上最杰出的喜剧大师是卓别林，他的"夏尔洛系列片"《淘金记》《城市之光》《摩登时代》《大独裁者》等至今脍炙人口。我国喜剧片也发展较早，第一部喜剧短片《难夫难妻》拍摄于 1913 年，它讽刺了封建婚姻制度。数十年间，一批不同题材和风格的国产优秀喜剧片如《五朵金花》《今天我休息》《满意不满意》《李双双》等成为观众最喜爱的影片。

　　因笑的内涵不同，形成了多种多样的喜剧片样式。有讽刺喜剧片，如匈牙利著名喜剧片《废品的报复》；有轻喜剧，如我国喜剧表演艺术家赵本山的《马大帅》系列；有抒情

---

①　张健. 影视艺术欣赏[M]. 台北：五南图书出版分公司，2010.

喜剧，如俄罗斯喜剧大师梁赞诺夫的系列片《办公室里的故事》《两个人的火车站》；有滑稽喜剧片(闹剧片)，如我国香港演员张柏芝主演的《河东狮吼》；有音乐喜剧片，如梁赞诺夫的新作《卧室的钥匙》；有动作喜剧片，如成龙主演的被称为香港功夫喜剧经典之作的《蛇形刁手》和《醉拳》；还有社会喜剧片，如意大利导演杰米尔的《意大利式离婚》、意大利著名喜剧片导演曼契尼的《回家去》等。

1988年，我国香港演员周星驰在《霹雳先锋》中的独特演绎风格使得一种被称为"无厘头"的喜剧电影诞生了。"无厘头"是广东佛山等地的一句俗话，意思是一个人做事、说话都难以理解，无中心，其语言和行为没有明确目的，粗俗随意，乱发牢骚，但并非没有道理。"无厘头"喜剧电影的实质是通过演员的表演，透过嬉戏、调侃、玩世不恭的表象来触及事物的本质。如《大话西游》对经典情节进行了改造，刻意增添了现代爱情主题。在这种"无厘头"里，隐藏着对现代人与人之间的种种关系的透视，表达了现代香港人的社会生活模式、心态和行为取向，展示了他们的迷茫和彷徨，并通过周星驰的电影宣泄了这种困惑。

20世纪90年代末期，冯小刚导演的喜剧片《甲方乙方》被冠以"贺岁片"的名称，引起了老少争看的热闹场面。贺岁片顾名思义是为适应新年的气氛和老百姓图吉求利的心理而拍摄的喜剧电影，在港台地区早已有之。《甲方乙方》获得成功之后，每年都有贺岁片推出，如《不见不散》《没完没了》《大腕》《团圆两家亲》《手机》等，"贺岁片"逐渐形成了一股潮流。喜剧"贺岁片"以它适应新年气氛的喜庆内容和不避荒诞的搞笑形式给喜剧电影增添了新的品种。

喜剧片的典型特征是通过剧情和人物动作达到嬉戏逗乐的目的。它有奇巧的总体构思；有驱使事物朝料想不到方向发展的喜剧情境；有不到关键时刻不抖开的喜剧"包袱"；人物语言幽默，动作夸张，充满笑料。如著名讽刺喜剧《废品的报复》，以幽默夸张的笔法，讲述了一个因工作不负责任不讲求质量，生产出次品最终自食其果的人。造成影片喜剧效果的是"巧合"。彼特是一个服装行业缝纽扣的青年工人，缝纽扣极为马虎，经他缝的纽扣稍经牵动即会脱落。因纽扣缝得不合质量要求，受到顾客的投诉，这就埋下了伏笔。可他并不接受教训，仍然我行我素。工作之余不是忙着逛舞厅，就是忙着谈恋爱，当有热心人给彼特介绍一个对象时，他兴奋不已，喜滋滋专门到商场买新衣服，悬念就在这儿产生了。双方约定在舞厅见面，衣冠楚楚的他果然给那位美丽的姑娘留下了好印象，但却使观众产生了不祥的期待。激情而又欢快的舞曲奏响了，他们结伴而舞，就在跳得最欢快之时，裤子上的扣子逐个脱落下来。窘困之中他不得不一手提着裤子，一手与女孩击掌。他两手交换着抓下滑的裤子，可谓险象环生。他恨不得舞曲立时终止或电源骤出故障，但又不得不面露迷人的微笑。令人捧腹的事终于发生了，尽管他舞技高超，仍不免手忙脚乱，突然裤子从身上滑落，全场愕然，音乐戛然而止，继而爆发出哄堂大笑。彼特当众出丑，恋爱告吹，于是他愤然投诉了这家商场。经查证核实，缝这条裤子纽扣的不是别人，恰恰就是彼特自己。喜剧中的巧合看似偶然，其实在偶然中隐含着某种必然。

## (二)惊险片

惊险片讲究事件、情节、动作、场面的高度异常性，往往在充满悬念的戏剧性情境中，使观众获得超越日常感受的生命体验或审美快感。惊险片情节紧张，人物处境险象环生，主人公常陷入死地而又绝处逢生。

狭义的惊险片也叫探险片，表现人对自然力量的抗争，通常讲述主人公闯入蛮荒地带，同严峻的自然环境或野蛮部落相遭遇的故事。如英国影片《触及巅峰》，讲述 20 世纪 80 年代中期两名登山者西文耶兹及祖森逊征服秘鲁安第斯山峰的故事。他们在攀登到 19000 英尺时，祖森逊不慎跌下一个陡坡并摔断了右腿。在他下面是万丈深渊。他的同伴西文耶兹只好用救生绳紧紧拉住他，并且在暴风雪中随其一起下坠。但在下坠至 3000 英尺时，西文耶兹坠进了一个狭窄的冰缝中，卡在缝中动弹不得。西文耶兹无法通知祖森逊他的状况。经过一番艰苦而徒劳无益的努力，悬系两人生命的绳子已不堪重负，随时都有一起跌下山谷的危险，况且严寒即将把两人冻僵。西文耶兹觉得悬在下面不知有多远的祖森逊毫无动静，估计伙伴凶多吉少，只好割断绳索攀爬出陡壁，回到营地。祖森逊被西文耶兹割绳放弃后，随即跌进深渊。他怀着坚强的生存意志，拖着折断的双腿爬出深渊，历经三天的千辛万苦，就在西文耶兹准备撤离时，祖森逊拖着伤腿出现他的跟前。影片肯定了人在极端困苦险恶环境中的正直、勇敢、坚毅的高贵品质。

广义惊险片的含义较为宽泛，包括侦探片、西部片、悬念片、探险片、恐怖片、灾难片、间谍片、推理片等。下面择其主要予以介绍。

### 1. 侦探片

侦探片是指以案件侦破为依托，总体上以塑造银幕英雄形象为目的，偏重于使观众得到心理、精神满足的一种惊险片。"案件"的性质既有犯罪一类的，也有非罪一类的，如《城市猎人》讲的就是一个私家侦探帮客户寻找出走的女儿的事。侦探片中有以塑造"智者"形象，侧重于对案情进行条分缕析的，如脍炙人口的《福尔摩斯探案》；有以塑造"硬汉"形象，被称为黑色侦探片的，如《马耳他之鹰》；有以塑造"忍者"形象，侧重于突出人物遭遇的，如高仓健主演的《追捕》；有以塑造"真心英雄"，侧重于突出喜剧性的，如成龙主演的《城市猎人》等。格里菲斯在 1905 年拍摄的《绅士歹徒赖夫斯》是世界上最早的侦探片。我国最早的一批侦探片出现在 20 世纪 20 年代末，如《中国第一大侦探》《大侦探》《小侦探》《女侦探》等。

### 2. 西部片

西部片是指有着浓烈美国色彩的类型片，被巴赞称作"典型的美国电影"。它以美国 19 世纪 60 年代开始到 19 世纪末这一时期的西部开发为背景，反映白人移民和当地印第安人的矛盾、自耕农和大牧场主的矛盾，以及移民迁移到中西部后和大自然的斗争。西部片中的主人公多取自民间传奇人物而加以演化，其中有些确实是在历史上出现过的侠盗。西部片中环境和人物的造型很有特色：牛仔的宽边帽、紧身裤、皮上衣、子弹带、彩色羽毛头饰，以及连发手枪等，缺一不可；人物活动的背景是荒凉的平原，尘土飞扬的沙漠，碑

式巨大的山岩和峰峦起伏的群山，低矮躁动中的小镇和乌烟瘴气的酒吧。西部片情节惊险，一般都是"英雄救美人""英雄除暴虐"，结尾都是歹徒被英雄人物打败。西部片有它的真实性，反映了美国中西部开发的实际情况，富有地方特色和传奇性。但多数影片中表现出来的对印第安人的极不公正的态度，则反映了影片的历史缺陷和文化缺陷。鲍特在1903拍摄的《火车大劫案》被视为西部片的开山之作。1939年出品的《关山飞渡》奠定了西部片的基本模式。美国西部片对世界各国的电影都产生过不同程度的影响，如意大利、罗马尼亚、苏联等的仿西部片。我国拍摄的一些以西部为背景的影片如《人生》《野山》《老井》等，也被称为中国的西部片。

### 3. 悬念片

悬念片是指以"悬念"的艺术手法强化观众感受心理效果，造成紧张期待心理的惊险片。它并非像其他影片一样，仅对某个局部设置悬念，而是一开始就操纵着整个剧情发展的主导力量。好莱坞导演希区柯克以擅长制造悬念著称。他曾说："我从不拍侦探电影，侦探电影是一种斗智游戏，一个谜团，没有感情，只是结局让人大出意外。悬疑电影就不同了，你必须事先告诉观众桌子底下有一颗炸弹，而观众在等待着炸弹爆炸。"可以把这段话当作对悬念电影的解释。他说就像两人喝啤酒，观众不知道桌子底下有定时炸弹，结果突然发生爆炸，这和观众看到了桌子底下有定时炸弹，在紧张的等待中突然爆炸，是两种完全不同的情形。希区柯克被誉为"悬念大师"，他的影片故事情节离奇曲折，扣人心弦。《蝴蝶梦》是希区柯克最负盛名的杰作之一，也是最能代表他的创作风格的影片，他在影片中设置的种种悬念令人经久难忘。例如，影片一开始，从一片迷茫梦幻般的景色中，传来一个无名女人的话外音："昨夜，我在梦中又回到了曼德利……"伴随着这声音的是紧闭的铁栅门，两旁杂草丛生的大道，朦胧中的府邸废墟。在一片荒凉中，"我"的声音将观众带回到那不断重现的梦境里，令人无限惆怅。影片一开始就在这平静的倒叙之中造成悬念：她是谁？为什么在梦中回到这一片荒芜的废墟？还有，影片中频频出现的那个"R"，是男主人公的前妻丽贝卡的标志，它出现在信笺信封上、记事簿上、餐巾上、手帕上、枕套上和海边那间小屋的椅垫上。影片虽然没有丽贝卡的出现，却处处使人感到她的存在，这的确是一种很高明的悬疑手法。

### 4. 恐怖片

恐怖片是指专以奇异怪诞的情节、惊悚恐怖的场景制造感官刺激，来满足观众娱乐兴趣的惊险片。恐怖片早在20世纪20年代的好莱坞就已出现，30—40年代盛行，逐渐成为美国传统的影片样式，其票房位居娱乐片的第二位。恐怖片在所有样式的影片中是官能刺激最强的一种，它常常把暴力、性同恐怖融为一体，去刺激观众的感官，商业意识很突出。如美国的《恐怖电梯》，日本的《心魔大审判》，泰国的《鬼影》，中国内地影片《天黑请闭眼》《见鬼》和香港的《异度空间》，等等。

### 5. 推理片

推理片是在侦探片基础上衍生出来的惊险片样式。推理片一般不重视人物形象的塑造，而是更侧重案情的逻辑推理分析，它将人的内心视像直观化，展示的是一种智慧的美。典型的推理片如荟萃了八名美国奥斯卡金像奖得主的著名影片《尼罗河上的惨案》，刚刚继承了家族巨大遗产的林耐特小姐携丈夫在去埃及蜜月旅行的途中，被谋杀在豪华的游艇上。船上的所有客人都有作案的动机，"谁是凶手"成为推动情节发展的总悬念。大侦探波洛介入了调查并最终找到了凶手。波洛的推理运用了电影的视觉手段，即每一个可能凶杀的人，都随着波洛的语言推理，在银幕上呈现出凶杀的细节和过程。波洛最终令人信服地拨开疑云迷雾，排除那些有谋杀可能但并非凶手的嫌疑人，推论出林耐特的丈夫和他以前的旧情人是真正的凶手。观众在这一视觉化的思索推理过程中，获得了娱乐性的满足。

## (三)武打片

武打片也称功夫片、武侠片，是以中国古朴的乡土为背景，以表现中国传统武功和武侠故事为题材的惊险片。武术是我国传统文化的瑰宝之一，它不仅是一种极具观赏性的技艺，更因凝聚着一种现代人所崇尚的武侠文化精神，而为海内外华人所喜爱，也使世界无数影迷为之倾倒。武打片多以表现中华民族气节、爱国主义精神和高尚武德为题材内容，如《黄飞鸿》《精武门》《醉拳》《蛇形刁手》《少林寺》《卧虎藏龙》《英雄》《十面埋伏》等。武打片于 20 世纪 20 年代末兴起于上海，一部由明星公司拍摄的《火烧红莲寺》，引发了上百家影戏公司争相拍摄武打片。50—60 年代，香港、台湾影坛也掀起了武打片热。80 年代开始，随着沉寂了数十年的"娱乐"观念的复苏和对"娱乐片"的正名，内地又一次出现了武打片热，且佳片不断。但武打片的魅力，首先来自影片戏剧层面的表演，即有真正中国功夫的演员，如李小龙、成龙、李连杰等功夫明星。

李小龙是使中国功夫电影产生世界性影响的第一人。李小龙 14 岁学习咏春拳，之后又研习跆拳道、空手道、西洋拳、泰拳等武术，并集众家之长，自创"截拳道"。1958 年李小龙移居美国。他曾在全美空手道大赛中击败蝉联三届冠军的罗礼士，夺得冠军，继而应邀在长滩国际空手道大赛开幕式上表演蒙目拦截攻击、寸劲拳等绝技，引起轰动。1971 年，李小龙接受香港嘉乐电影公司的邀请，拍成一部以中国武术为题材的《唐山大兄》，这是李小龙主演的第一部武打片，该片创下了香港开埠以来的电影最高票房纪录，达到300 万港元。随后李小龙又拍摄了《精武门》，引起更大的轰动。李小龙在片中的大无畏精神和惊人的打斗技巧，特别是他表演中的"李三脚"和"地躺拳"，令人赞不绝口。此后，李小龙自编、自导、自演了影片《猛龙过江》和《死亡游戏》，还与美国华纳电影公司联合拍摄了《龙争虎斗》，并亲自担任了主角。李小龙拍片不多，但影响巨大。他的表演特点是目光威武有力，形体生动传神，武打造型漂亮，使棍使拳灵活，在流动的功夫中体现蓬勃的生命力，特别是空中飞翔的定格画面十分精彩，展示出特定人物的英雄风范。

由于他在现代技术和电影表演艺术方面的卓越贡献，1999年被美国《时代》杂志评为"20世纪的英雄与偶像"。李小龙主演的功夫片风行海外，中国功夫也随之闻名于世界。许多外文字典和词典里都出现了一个新词："功夫"(KungFu)。在不少外国人心目中功夫就是中国武术，李小龙也成了功夫的化身。李小龙开创了武侠电影的新纪元。

而另一名功夫电影明星成龙，则通过自己不断创新的"功夫"，使武打片成为当今世界一种独特的电影艺术及娱乐文化景观。著名导演李安在中国电影百年暨第24届香港电影金像奖颁奖典礼上，盛赞成龙独特的功夫电影，征服了香港的观众，征服了海峡两岸的观众，征服了东南亚国家和地区的观众，征服了全世界的观众。在外国观众的眼里，香港就是成龙，成龙就是香港。从来没有一个电影演员的名字是和一个城市联系在一起的，成龙是唯一的一个。这是对成龙电影的充分肯定，也是对中国功夫电影的高度评价。成龙继李小龙之后，经过艰苦的探索，在20世纪70年代创造出一种更具时代特色、反叛意识和创新精神的新型武打电影——以他主演的《醉拳》和《蛇形刁手》为标志的功夫喜剧。功夫喜剧的独创性在于将李小龙式的真打实斗还原成妙趣横生、令人眼花缭乱的杂耍功夫；将李小龙式的英雄传奇还原成世俗故事；将耳提面命的教训和道德说教还原成具有人性魅力和人文深度的纯粹娱乐形式；将喜剧的表演引入传统的功夫电影之中，让人物有了更多的表演余地。成龙表演的特点是拳脚灵活，扎实有力，矫捷翻滚，动感精彩，尤其是成龙有一种童心，是男童那种"三天不打，上房揭瓦"式的顽皮。超人的武功与顽皮的儿童心理相结合，善良、幽默而又富有正义感，有时又有些许温情，是观众最喜欢的性格。80年代后，随着观众口味的提高，功夫喜剧在艺术构思和人物模式方面的局限日渐显露，大家已经熟悉的"龙少爷"的功夫必须改变招数。于是，成龙在洪金宝导演的"福星系列"影片中尝试出演新的角色——"警察"，并获得成功。从此，成龙开始了"职业警察"的生涯。以他自导自演的《A计划》和《警察的故事》为起始的成龙电影，融合了功夫、喜剧、警匪、枪战、大型特技等各种元素，又一次创造出一种全新的电影类型。这两部影片的主要创意，是将传统的中国功夫和西方现代的警匪片结合在一起，即：中国功夫和现代枪战的结合，中国武术道德观念和现代法律意识的结合，从而一举解决了中国传统武功遇到现代火器及传统武侠电影中强权政治、暴力决斗、无法无天的文化观念如何适应现代法制社会观众的基本理念的问题。警察马如龙或陈家驹在影片中所显示的功夫，不仅包括惊人的武艺、准确的枪法，还包括一系列匪夷所思的高难度特技动作。如《A计划》中马如龙从钟楼顶上跌下来。《警察的故事》中陈家驹开车从山顶冲下、靠一支伞柄钩住狂奔的汽车并经历各种各样非常情况，从商场的顶楼一跳，最后沿一根长长的灯杆滑下等，无不令人心惊肉跳，血脉贲张，使观众获得惊险之乐，回味无穷。与此同时，成龙还努力尝试更多的角色。成龙的电影实践表明，与美国西部片不同，在解决了"传统"与"现代"的矛盾之后，武打片将永葆其"功夫"的魅力。

## (四)歌舞片

歌舞片是指在表演层面上音乐及舞蹈占很大比重的故事片，片中人物经过一定的情感积累后，通过载歌载舞的形式向观众或其他角色抒发自己的情感，诉说内心感受。歌与舞

在歌舞片中的位置应该是相当的，并且它们都应对电影的叙事和艺术表现负责。人们能够追根寻源所找到的第一部歌舞片，其实也就是电影史上的第一部有声片：1927 年的《爵士歌王》。但这部由著名爵士歌手阿尔森主演的影片过于注重戏剧性，而缺少编排的舞蹈和足够的乐曲。因此，被许多人所真正公认的第一部歌舞片是 1929 年米高梅公司的《百老汇歌舞》，这部号称"百分之百的对白，百分之百的歌唱"的影片在当时令普通观众和影评家们大开眼界，它不但打破了票房纪录，还荣获了第 2 届奥斯卡金像奖最佳影片奖。

美国电影在 20 世纪三四十年代大多具有载歌载舞的特征，这有来自百老汇的巨大影响，也有充分利用"有声"技术来支撑情节和借助歌舞来加强表演力效果的考虑。它适应因大萧条所激发起来的民众逃避现实的心理需要。歌舞片是好莱坞梦幻和神话的一种最典型的体现和载体，它流动和富于变化的镜头是 30 年代歌舞片中最重要的形式发展，它给予了歌舞片一种舞台无法做到的电影化特点。在它运用的诸多电影技巧中，尤为引人注目的是"顶部摄影"，它以俯视的大全景和跳舞女郎们组成的各种花团锦簇图案，构成一种"万花筒"式的壮观场面，如深受中国观众喜爱的《出水芙蓉》。从那以后，作为一个新的电影种类，歌舞片在好莱坞迅速发展起来，并在电影史上留下了一大批脍炙人口的佳作。如 50 年代伊始，弗里德的《一个美国人在巴黎》，格什温的音乐，米纳利的导演和金·凯瑞的演出相得益彰，使该片在 1952 年获得了包括最佳影片奖在内的 6 项奥斯卡奖。同样由金·凯瑞主演的《雨中曲》，不仅是歌舞片中的佼佼者，也是美国所有类型电影中的最佳收获之一。到 50 年代结束时，一部改编自小说的歌舞片《琪琪》获得了前所未有的 9 项奥斯卡金像奖。60 年代，《西区故事》以充满动感的韵律在纽约贫民区的背景中上演了一场现代的"罗密欧与朱丽叶"的故事，获得了 10 项奥斯卡金像奖。另一部则是同样获得奥斯卡金像奖的《音乐之声》。不过，随着旧好莱坞的解体，早年那些耗资巨大的豪华歌舞巨片似乎已风光不再。尽管近几年来又有了麦当娜主演的《庇隆夫人》，伍迪·艾伦出品的《人人都说我爱你》、妮可·基德曼主演的《情陷红磨坊》，以及《醉心芝加哥》等，都是以灿烂的歌舞先声夺人，让人耳目一新，但没有人能知道好莱坞如今所依赖的高科技应该如何在歌舞片中施展手脚，也许是因为人们再也找不到如阿斯泰尔、罗杰斯、金·凯瑞，以及朱迪·加兰特等那样的歌舞英豪。

歌舞片是印度电影的奇葩。在一部印度电影中总会出现五六段色彩艳丽、场面宏大的歌舞，唯美的画面、动感的旋律是印度电影讲述故事情节的手段。刚开始看印度电影，可能很难理解为什么男女主角讲着讲着，就开始唱起歌跳起舞来了。可静下心来慢慢欣赏，就会发现，这些以 MTV 拍摄手法拍摄的歌舞，取景非常讲究，旋律优美，在歌舞编排上兼顾了可看性和叙事性，真可谓是电影的点睛之笔。

印度歌舞片历史悠久，在国内最受观众的欢迎，也渐受世界的瞩目。1931 年印度的第一部有声片《阿拉姆·阿拉》中，就已有歌舞场面。而在 1945 年前面世的 2500 部有声剧情片中，只有一部没有歌舞场面，可见印度电影之歌与舞，与武侠电影之刀与剑，同样举足轻重。印度电影中有较多的说唱成分，类似于好莱坞电影的载歌载舞，但其实有本质的不同。印度电影中的说唱成分主要同印度的佛教文化有关系。佛教对于教义的传播一般靠讲经、唱经的形式，这对于佛教文化极为普及的民族来说是意趣相投的，人们习惯并喜爱

这种说唱的形式，并把它融入传统舞蹈中。所以，印度电影中的说唱歌曲有着明显的佛教说唱旋律，比较平缓，少有跌宕起伏。确定了现代印度歌舞片基本格局的是 20 世纪 50 年代的著名影片《拉兹之歌》，这部由拉吉·卡布尔主演的歌舞片开创了每部影片至少有三个舞蹈场面、五首歌的潮流。歌舞成为印度电影与世界其他电影的最显著区别，同时也成为印度民族电影的最耀眼的表征。

20 世纪 90 年代随着欧美掀起印度电影热，宝莱坞对电影中的歌舞场面进行了革新。宝莱坞革新的一个明显方向，就是改造歌舞场面中原有的劣质镜头元素，在技术、场面、调度等方面吸收了很多 MTV 化的视觉呈现方式，即以各种精致的视觉效果表现歌舞的艺术魅力，总体上给观众的感觉是：场景造型的精致与梦幻感的加强，在直观的印象上给人以耳目一新的感觉，民族歌舞节奏与流行元素的结合提升了音乐的感染空间及力度。例如，早先经典印度电影中的歌舞片段大多是以一片开阔的自然地域作背景。观众熟悉的《大篷车》中 8 个歌舞场面就有 4 个发生在歌舞团行进的路途之上，它们的场景是以绿草和树木作为背景，车辆作为前景或中前景，而乡间小路则成为远景的衬托；另外 4 个场面发生在简陋的仓库、营寨和乡间舞台上。这些场景的选择相对随意，在拍摄时也没有经过艺术修饰，因而显得视觉层次感粗糙、色彩搭配没有章法，不能协助歌舞场面呈现出直观的艺术效果。而近几年，新的印度电影在场景的选择处理方面有了长足的进步，从立体的观感效果到色彩的搭配再到自然光线的合理运用都使得歌舞场景趋于精致，给观众创造出了一种梦幻般的视觉体验，在艺术效果上准确地配合了歌舞的表情达意。如《阿育王》中的 5 个歌舞段落场面全部使用了美术、造型设计，其中一段歌舞着重表现对美好爱情的向往，用以衬托阿育王失意后的悲伤。因此影片使用了背景造型搭配、彩色辅光、烟雾、水下摄影等一系列的美术设计烘托出了一种梦幻般的视觉效果。另外在"公主出场"段落中全部使用了人工修剪后的自然景观，不断跨越空间的转场推动了叙事的发展，增添了MTV 化的抒情成分。在《拉嘎安》中有一段歌舞"盼雨"发生在小村落的街头，黄色的土墙映衬着骄阳，再配上人们五彩鲜亮的民族服装，将印度民族的歌舞激情烘托到了极致。与张艺谋的《英雄》一起竞逐奥斯卡的《德夫达斯》，它的歌舞片段大多发生在夜晚华丽的大型建筑内，艳丽的服装、精致的灯火映衬下的剪影以及令人眼花缭乱的室内装饰更成为歌舞段落抒情的主角，这部电影的舞蹈场景既吸收了国外歌舞片的舞台艺术设计，同时也继承了传统印度电影歌舞 360 度全景机位的视觉呈现方式。

印度电影歌舞在革新中坚持自己的民族性。虽然印度的官方语言是英语，但几乎所有的电影歌曲都是用印地语、孟加拉语等民族语言演唱的。电影音乐的曲调从来没有脱离过印度的民族性，在《阿育王》《德夫达斯》等大制作影片中，印度民族曲调仍然是为歌舞伴奏的主流音乐，所不同的只是节奏的加快并伴着一些流行音乐的合成元素。这里有两个客观因素，一方面，宝莱坞一直拥有自己独立的电影投放市场，这个市场一直延伸到中东和东南亚，因此它可以维持印度自己的流行文化。另一方面，由于宗教传统的阻隔，西方和日韩的流行音乐很难获得印度公众的青睐，只有少量的英美古典电影有能力迎合印度大城市中的高雅观众。因此，世界流行的通俗音乐派系、拉丁音乐派系等都很少有机会进入以印度市场为先导的主流电影，更谈不上电影歌舞了。主观上，宝莱坞也注意到城市阶层

的口味变化，不断尝试将世界流行音乐的电子合成技术融入歌舞中，在保持原来民族音乐魅力的基础上提升音乐的感染空间。例如米拉·奈尔在 2001 年拍摄的《季风婚宴》——为此她成为第一位获金狮奖的女性导演。这部电影的音乐有着极大的感染力，虽然歌舞成分有所降低，但民族风情的曲调及其 MIDI 变奏曲充盈着整部影片，为影片深层次地反映现实起到了关键作用。

另外，对伴舞处理有度、编排适当，既突出了主要人物又具有更鲜明的感情倾向；写意画面的插入使得歌舞的内涵更加丰富，意象的表达更为深远；对大场面的处理，在技术与意识的层面上都有了新的认识，歌舞的节奏和激情的迸发不再受限于场面的调度；剪辑观念的改善和新剪辑元素的添加空前调动了观众对歌舞的情绪等，都使得印度电影中的歌舞在充分利用电影的特性上提高了观赏性。当然，比照欧美歌舞片对节奏的掌控，印度歌舞片诵经式的"唱"完一遍再"演"一遍的方式造成的剧情拖拉，也容易使观众失去耐心。

# 二、科教片

科教片的全称为科学教育片，是以传播科学知识和推广技术经验为目的的影片。科教片既要有严格的科学性，又要讲求完美的艺术性。科教片的素材范围相当广泛，广大人民群众是科教片的主要观众。因此，普及科学知识、推广技术经验、传授工艺方法都是科教电影应负的责任。其主要特征如下。

第一，科普性。科普是一种具有时代感的社会教育，它既是科学转化为生力的纽带，又是提高全民科学文化素养的必要手段。通过大众传媒的方式，向民众普及科学知识是科教片义不容辞的责任。2001 年公映的国产科教片《宇宙与人》是一部很形象生动的教材，使观众既了解了地球宇宙以及人自身，同时又得到了一种艺术享受。

第二，教育性。优秀的科教片给观众以充分的科学知识，从而深刻体会到作者的用意。更重要的是观众能从中受到教育，无形中提升自己的精神境界与文化修养。国产优秀科教片《黑脸琵鹭》拍的是一种濒临灭绝的鸟类，观众在了解到琵鹭的生存状况后，在心理上会受到生态平衡的教育，从而增强环保意识，引发深层次的人文思考。

第三，人文性。科学与人文是密不可分的，科学传播的最终目的是弘扬科学精神，而科学精神中不可缺少的因素便是人文关怀。科学有一种震撼人心的感染力，它源于人类智慧的闪光，人们在感受这种灵光一闪的智慧时，能够获得一种由衷的美感。在科技影片中，如果出现"见事见物不见人"的现象，其传播效果就不利于科学向人文价值的转化。《青春期的性健康》这一科教片使青少年能感受到深切的人文关怀与尊重，在青少年的成长中具有积极的引导作用。

科教片的样式很多，根据宣传目的和社会作用的不同，科教片可以分成以下五种样式。

## (一)科教普及片

科教普及片是指为普及科学知识而摄制的影片，大凡自然科学、社会科学、军事科学

等各种知识都在表现的范围内。它要求在解释自然现象和社会现象时能准确、通俗、形象生动，力求做到科学性与艺术性的结合，如《灰喜鹊》《中国猿人》等影片。

### (二)科学技术推广片

科学技术推广片是指为推广先进科学技术和经验而制作的影片。这种影片对各行业中具有推广价值的科学理论、先进技术和经验作形象化介绍，使观众能得其要领，如《地膜覆盖》《安全帽的故事》《椴木栽培黑木耳》等。

### (三)科学研究片

科学研究片是为协助科学研究工作而制作的影片。它供专业科学人员观察研究，如《体外循环》、《分子的形成和化学链》等属此类影片。

### (四)教学片

教学片是为配合科学教学而制作的影片。这种影片帮助教师进行教学，以弥补其他教学手段和实物教材的不足，增强学生对某门学科知识的理解，如《中药治疗马骡结症》《人的胚胎发育》等。

### (五)科学杂志片

科学杂志片是指定期或不定期出片，每期包含一个或几个科学技术内容的影片，如《科学与技术》《科技简报》等。

## 三、纪录片

纪录片一般也称新闻纪录片，它的特点是：以真人真事为表现对象，不经过虚构，从现实生活本身的形象中选取典型，提炼主题，直接反映生活。

纪录片不受时间和物象的限制，既可以报道最近发生的新闻事件，记录当前的现实，也可以重现过去的历史；既可以反映举世瞩目的重大事件，也可以揭示日常生活中不被人注意的某个侧面；既可以从社会生活中发掘题材，也可以表现自然界风光景物、珍禽异兽等。

纪录片以真实生活为创作素材，它不能虚构情节，不能用演员扮演，不能任意改换地点环境，变更生活进程。但它不是不加选择和剪裁，只把生活原封不动地记录下来加以报道，相反，要通过艺术手段，加强作品的逼真感和艺术感染力。

纪录片常用对比、联想、象征、比拟，以至合理的想象等各种艺术手法，通过摄影、解说、美术、音乐、音响等各种视听表现手段，最大限度地保持生活的光彩、生活的气息、生活的节奏，以此来影响观众，发挥纪录电影特有的社会功能。

电影始于纪录电影。1895 年卢米埃尔拍摄的《火车进站》《婴儿的午餐》等短片都属纪录电影的性质。我国电影史上第一部影片《定军山》，就是戏曲艺术纪录片。

纪录片按其体裁样式又可细分为以下五种。

### (一)文献纪录片

文献纪录片也称文献片。记录的人物和事件要求保持其本来面目，可以介绍文物、考古、历史、典籍、档案等方面的知识、资料等，具有长期保留的价值，如《云冈石窟》《辛亥风云》《罗汉奇观》等。

### (二)时事报道片

时事报道片也称新闻片。它侧重报道当前国内外重要时事、新闻，如《祖国新貌》《国庆阅兵》等影片。

### (三)传记纪录片

传记纪录片也称传记片，指记录历史或当代人物生平或某一方面事迹的影片，它不同于故事片中的人物传记片，不允许以演员扮演，也不可虚构，如《毛泽东》《叶剑英》《鲁迅》《诗人杜甫》等。

### (四)地理景观纪录片

地理景观纪录片也称旅游风光片，表现特定地理范围的自然景观、城市风光、风俗民情、地理名胜、旅游热点等，如《黄山观奇》《长城》《土族风情》等。

### (五)舞台纪录片

舞台纪录片是指运用电影艺术手段，忠实地记录在舞台上演出的歌舞、戏剧、曲艺、杂技等。其拍摄对象具有一定的特色，如代表某种传统、流派，反映某一方面艺术的新成就、新方向，反映国际文化交流等。拍摄中可对节目进行必要的选择、剪裁、删节，如《姹紫嫣红》等。我国的戏曲片也属舞台纪录片的一种。据不完全统计，新中国成立以来，已有五十多剧种戏曲的近千部剧目被搬上银幕。代表作有京剧《杨门女将》、昆曲《十五贯》、越剧《红楼梦》、黄梅戏《天仙配》等。戏曲片还具有影戏结合，用电影手段增强戏曲魅力等特点。

## 四、美术片

美术片是指运用各种美术手段创作的一种片种，也是动画片、木偶片、剪纸片、折纸片等类影片的总称。它以绘画或其他造型艺术形式作为人物造型和环境空间造型的主要表现手段，不像故事片追求逼真性，不需用真人实景拍摄，而运用夸张、神似、变形的手法，借助于幻想、想象和象征，反映人们的生活、理想和愿望，是一种高度假定性的电影艺术。美术电影一般采用逐格拍摄方法，把一系列分解为若干环节的动作依次拍摄下来，连续放映时便在银幕上产生活动的影像。美术片的主要服务对象是少年儿童，但不少成年

人同样喜爱。美术片取材广泛,如真人不宜表演的童话、神话、幻想题材,美术片都可以得心应手地加以表现。

美术片的主要特点有如下几点。

第一,丰富的幻想。美术电影不仅能体现出那些现实中存在的东西,而且还能表现那些只存在于幻想中的东西。美术片适合通过幻想来反映现实生活。幻想的美术片可分两类:一是传统的幻想故事,即古典神话、童话、民间传说、寓言故事;二是现代的幻想故事,即作家根据现代社会生活所创造的童话式幻想故事,它使现实与幻想结合,具有鲜明的现实意义。

第二,特殊的夸张。美术片的夸张比其他艺术有更大可能性,它长于通过造型艺术的手段,自由地突出、夸大影片的内容和形式,使其产生强烈的效果。美术片的夸张分为两个方面:一是在故事情节上超越现实常规,作各种夸张处理;二是在造型动作上用夸张的手法改变原有的外貌与规律,产生许多意想不到的生动形象。

第三,高度的概括。美术片采用的高度概括包括三个方面:一是情节上的概括,美术片的故事情节要紧凑简练,其节奏要比真人表演的影片要快得多;二是形象上的概括,美术片的形象是在现实生活基础上,经过幻想式的虚构,高度地概括出艺术典型;三是主题上的概括,情节与形象的概括必然要求主题的概括,美术片的主题要求单纯而明确,应是含蓄的,不是直露的,是深刻的,不是肤浅的。作品的寓意应该深入浅出,以小见大,寓教于乐。

美术片可分为以下四种样式。

## (一)动画片

动画片也称卡通片,是美术片中的主要类型,它以各种绘画形式作为人物造型和环境空间造型的主要表现手段,运用逐格拍摄的方法把绘制的人物动作逐一拍摄下来,通过连续放映而形成活动的影像。动画电影对于生活的反映,不求外在生活形态的逼真,它具有夸张性、象征性等特殊的艺术特征。近年来许多优秀动画片不但深受小朋友的喜爱,同时也受到成年人的追捧,如美国的《米老鼠和唐老鸭》《狮子王》《花木兰》等,日本的《皮卡丘》《哆啦 A 梦》系列等。同时,动画片也开始了向 3D 模式转换,越来越多的动画片采用 3D 模式进行拍摄,如《玩具总动员》《飞屋环游记》等。中国的动画电影吸取了丰富多彩的民族绘画和其他民族艺术的营养,逐步形成了自己所特有的艺术风格。《喜羊羊与灰太狼》更是打破国外动画片垄断中国市场的局面,成为中国动画中最受欢迎的影片之一。

## (二)木偶片

木偶片是在借鉴木偶戏的基础上发展起来的一种电影样式,富于立体感。木偶采用木料、石膏、橡胶、塑料、海绵和银丝关节器制成,以脚钉定位。木偶的种类不同:有关节活动的、提线的、布袋的、杖头的。前一种可逐格拍摄,后三种需要连续拍摄。木偶片立体感强,戏剧性强。《神笔马良》《孔雀公主》《阿凡提》等是我国木偶片的代

表作。

## (三)剪纸片

剪纸片是在借鉴民间剪纸艺术和皮影戏基础上发展起来的一种美术电影样式。它以平面雕镂给人物、动物造型，用绘制的纸片及贴在玻璃板上的前后景构成环境空间，玻璃板之间相隔一定距离以便分层布光。拍摄时，把纸偶放在玻璃板上，用逐格摄影方法把分解动作逐一拍摄下来。1958 年我国摄制了第一部剪纸片《猪八戒吃西瓜》。此外，《人参娃娃》《金色的海螺》是其代表作。

## (四)折纸片

折纸片是在折纸和手工劳作基础上发展而成的。它是用硬纸片折叠、粘贴，制成各种人物、动物、景物形象，拍摄时将动作分解为若干循序渐进的不同姿态，通过逐格拍摄的方法摄制。折纸片适宜于表现各种童话和民间故事题材，尤其适合年幼儿童观赏。折纸在造型和场景设计上，色彩鲜丽、明快，具有浓厚的装饰风格。1960 年摄制成我国第一部折纸片《聪明的鸭子》，之后拍摄的《鳄鱼、巫婆和小姑娘》等影片，颇受儿童观众欢迎。

# 第二节　电视片种和样式

电视艺术的问世，是人类文化史上的一件大事，也是一场革命。它不仅改变了人们传统的审美方式，由剧院、影院回到了家庭，而且改变了以往的社会文化结构，使得本来在人类文化生活中占据重要地位的文学、戏剧、电影等文化形态，开始降为次要地位。那么什么是电视艺术？"电视艺术，是以电子技术为传播手段，以声画造型为传播方式，运用艺术的审美思维把握和表现客观世界，通过塑造鲜明的屏幕形象，达到以情感人为目的的屏幕艺术形态。"[①]电视艺术也有人称为电视文艺。电视艺术诞生时间要比电影艺术晚近40 年，由于二者都属综合艺术，且电视艺术在基本词汇和构成手段等多方面借鉴、吸收电影艺术的营养，因而，电视艺术分类也必然会受到电影艺术的影响。电视与电影艺术的分类在共性方面可以互为参照，在个性方面各自呈现出不同的形态和样式。

事实上，电视的审美形态要比电影复杂得多，要对电视进行科学的分类并非一件易事。然而，电视艺术作为新兴的、系统的艺术形态，科学的分类又是必须进行的。因为，它对探讨电视艺术不同类型的本质，寻求其内部构成规律，以及把握各类电视艺术作品的创作特征，都有着重要的价值和意义。

从大范围讲，电视是一种新的传媒，更是一种新的文化。整个电视节目是一个完整的系统，而电视艺术作品只是这个大系统中的一个组成部分，所以在探讨电视艺术类别的时候，首先必须着眼于整个电视节目系统的分类，并以此作为基础和依据，才能使电视艺术作品的分类更为合理、更为科学。依据电视节目的内容，大体可将其分为四种类别。

---

① 高鑫，周文. 电视艺术概论[M]. 北京：中国传媒大学出版社，2002.

## (一)新闻类

新闻是对新近发生和正在发生的事实的报道。它一直是媒介竞争的重心，包括新兴的网络媒体也把新闻作为重要的竞争资源。中国电视界认为，电视新闻是以电子技术为传播手段，以声音、画面为传播符号，对新近发生和正在发生的事实的报道。

电视作为新闻传播的媒介是逐步被认识和深入的。首先，电视能够传播新闻是因为电视具备信息传播的特质，电视这种介质能够作为信息传播渠道将信息传递出去，而且是面向社会大众，传播范围极为广泛。同时，电视又能作为信息接收的终端，使信息传播能够被对象所接收，因此电视具备信息传播的特质，能够成为一种媒介。这一特征也使电视继报纸、广播之后迅速发展成为"第三媒介"，而拥有大量的受众群体。其次，从新闻价值的角度来考虑，电视新闻的传播在一定程度上满足了传播主体的需要，但更重要的是，作为信息社会的个体，受众必须要获得新闻信息，而电视新闻信息具有满足人们需要的价值属性。受众通过获取信息了解和认识社会，消除对周围环境的陌生感，同时调整自己的思维和行动方式以适应社会环境。再次，新闻类节目形式创新，特别是播报方式的变化，像新闻社区等，大大增加了新闻的娱乐成分，这也是新闻受欢迎的因素。近年兴起的说新闻、读新闻等，使得新闻播报轻松、愉悦，更容易为观众所接受。与此相对应的还有2004年出现的方言新闻。这些都证明着新闻对于受众越来越重要。电视新闻能够迅速发展，除了及时、准确地传播重大新闻事件，传播和受众生活息息相关的新闻信息外，还有一点非常重要，那就是操作方便，对受众知识技能要求较低。因此，电视新闻传播影响力越来越大。在中国，从中央到地方电视台都把新闻节目置于重要地位，倾心打造，向有"新闻立台"之说。

电视新闻的内容非常丰富，几乎涵盖了人类生活的所有方面，特别是伴随传播科技的革新发展，新闻的表达形式也越来越多。因此对电视新闻进行分类也是困难的事情，目前国内新闻界一般承袭报纸的分类方法，将电视新闻节目分为：消息类电视新闻、专题类电视新闻和评论类电视新闻。

### 1. 消息类电视新闻

消息类电视新闻是电视新闻节目采用得最广泛的新闻播报形态。消息类电视新闻节目，通常人们习惯地称为电视新闻，即狭义的电视新闻。它在电视新闻性节目中处于重要地位，是新闻性节目的主体、骨干，是电视台实现国内外要闻汇总的主渠道，是受众了解国内外重要事件的主要窗口。消息类电视新闻简短、迅速、灵活地报道国内外新近发生和正在发生的事件及其动态，尤其是在突发的重大新闻事件的报道中，消息类电视新闻充分发挥其"匕首"功能，在第一时间向观众报道最新事件的动向。在所有新闻节目类型中，消息是人们获取信息的最好渠道。

### 2. 专题类电视新闻

专题类电视新闻是综合运用电视表现手段与播出方式，深入报道某一重大新闻事件或某些具有新闻价值又为广大受众所关心的典型人物、经验、新出现的社会现象以及某一战

线、地区新面貌等题材的新闻报道的形式。

### 3. 评论类电视新闻

评论类电视新闻是评论者、评论集体或电视机构对当前具有普遍意义的事件、问题或社会现象表示意见和态度的新闻节目。它是电视新闻运用电视传播手段对新闻事实进行的一种评论，是电视媒体对新近发生和正在发生的，具有重要社会意义的社会问题进行分析和述评，并表明立场观点的一种报道形式。电视新闻评论是新闻类节目的旗帜和灵魂，作为舆论工具，代表着电视机构的引导水平。我国电视评论节目从 20 世纪 50 年代起步，至今已发展得比较完备，有很多有特色的节目，像《焦点访谈》《东方时空》《李敖有话说》等都是不错的电视评论性新闻节目。

## (二)社教类

社教类节目也称社会教育类节目，它指那些运用电视的技术和手段，向社会传播政治、经济、科技、文化和法律等多方面知识，宣传某种思想观念，对受众进行社会教育的电视节目。社教类节目形式多样，内容广泛，对象明确，是家庭教育、学校教育之外的非常重要的教育形式(社会教育)。整体上看，社教类节目熔思想性、知识性、科学性、艺术性、趣味性、娱乐性、时宜性、欣赏性于一炉，是目前电视节目中，栏目较多、每天播出时间较长、比较重大的一个节目群。伴随科学技术的进步、社会的发展，以及人们对知识文化需要程度的逐步加深，社教类节目在电视节目中的地位越来越重要。电视社教类节目丰富和完善了电视节目，传播了文化科技知识，也为终身教育提供了条件。

电视的社会教育功能主要是通过电视教学节目和电视社会教育节目这两种方式实现的。作为主要运用于课堂教学、个人教育和远距离教学的电视教学节目是具有教学教材的性质的，因此受众主要是具有特定目的和特定的知识、技能需求的学生，其目的性很强，以传授知识，利于学生学习为主。电视社会教学节目则针对整个社会群体进行，所以受众群体更为宽泛，节目内容和形式也更加丰富，因此可以将电视教学节目看作电视社会教学节目的一个组成部分。

### 1. 对象性节目

社教类节目的一个重要分类就是按节目所对应的不同对象来划分，是指以特定社会群体为传播对象的节目形态，其目标是为特定的观众服务，并通过节目来培养、塑造一定层次的社会群体，使之具有特定的知识结构和社会责任感。我国现在有很多这类节目，如儿童节目、农民节目、军人节目、大学生节目、老年节目等。因为节目针对性很强，所以很少有兼容性，不适应受众群体的节目很难让观众看下去，所以对象性节目首先必须接近对象，这样才能吸引他们观看并参与到节目中来，才能更好地进行节目互动。在实际操作中，对象性节目往往根据有关需求，把知识介绍、提供服务甚至和娱乐、欣赏等结合起来，极大地丰富了节目内容。如中央电视台的《夕阳红》《大风车》《半边天》等。

### 2. 科教节目

科教节目主要是对特定的知识群体进行科学文化知识的教育，强调知识性和教育性，往往具有很强的启发性，因此这是一档生命力很强的节目。当今，终身教育已不再是口号，每个人都需要不断地补充知识养分，科教节目在一定程度上满足了人们的需求，特别是知名教授、学者的讲堂，受到知识阶层的广泛欢迎。一般来说，科教节目具有广泛性、教学性和系统性等特征。如备受欢迎的《百家讲坛》。

### 3. 电视纪录片

电视纪录片是一种特定的电视题材和形式，它是对政治、经济、文化、历史和军事等领域的事件或人物以及自然事物进行记录，是表现非虚构的电视节目。纪录片直接拍摄真人真事，不允许虚构事件，基本的叙事报道手法是采访摄影，在事件发生的过程中用纪实性的手法记录真实环境、真实时间里发生的真人真事。

## (三)文艺类

电视文艺类节目涵盖了电视屏幕上的一切电视文学艺术样式，它主要指那些运用艺术的审美思维，把握和表现客观世界，通过塑造鲜明的屏幕形象，达到以情感人的目的，并给观众以艺术的审美享受的屏幕艺术形态。也就是说，电视文艺类节目主要是那些利用电视手段满足人们感性需求的节目种类。这类节目作为人们家庭娱乐的主体，同时又是电视台争夺观众的重要资源，因此在所有电视节目中所占比例很大，有资料显示其比例在60%以上。这些节目包括电视剧(电视连续剧、电视系列剧、电视短剧、电视小品、电视单本剧等)、电视文艺(包括电视晚会、电视音乐、电视音乐节目、专题文艺、舞蹈节目等)、电视文学(包括电视散文、电视小说、电视诗、电视报告文学等)和电视戏曲以及电视艺术片等。

电视文艺类节目也是一个节目种群非常丰富的节目形态，前面也说到对电视节目进行分类是个很复杂的问题，考虑到节目的融合性并结合上面的述说，也为了学习的便利，我们大致可以把电视文艺类节目分为电视剧、文艺晚会、专题文艺、音乐电视四种形态。

### 1. 电视剧

在各类电视文艺节目中，电视剧独领风骚，几乎锁定各频道黄金时段。我国电视剧从1958年的《一口菜饼子》算起，已经走过了半个世纪。几十年来电视剧得到了很大的发展，质量不断提高，题材手法日渐丰富。

电视剧是电视艺术中的主要品种、核心样式。它是以电视录像手段录制而成的，通过电视传播媒介播映声音、图像的一种新的叙事艺术形式。电视剧是一种新的独立的综合艺术，它综合了文学、戏剧、电影等艺术形式的许多艺术原则和表现方法，如它分别吸收了文学的人物性格塑造、心理描摹，戏剧的情节设置、冲突处理，电影的摄制技巧和镜头组接等原则和方法。它具有制作周期短、选择余地大、观赏家庭化等优点。当今，电视剧艺术在世界大多数国家都有了长足的发展，其接受范围之广，社会影响之大已非戏剧、电影

所能匹敌，在当代人的文化生活中占有越来越重要的地位。电视剧的艺术成就已成了衡量一个国家电视艺术发展水平的主要标志。也正是这些原因，本书所涉及的电视艺术鉴赏也就主要指电视剧艺术的鉴赏。对于电视剧的样式，从播出时间和篇幅长短的角度来划分，可分为电视短剧、小品、单本剧、连续剧、系列剧等。

1)　电视短剧和小品

电视短剧和小品是篇幅最短的电视剧，是电视屏幕上的小小艺术品，类似于"微型小说"。我国电视艺术理论家高鑫教授认为："所谓电视短剧，有时亦称'电视小品'，主要是指那些撷取生活海洋中的一滴浪花来反映大千世界，截取社会生活中的一个小侧面来展现整个社会生活，一般只有一两个情节，一两个人物，播放时间较短的小戏。"电视小品与电视剧具有"短小"这个共同特征，都是电视剧中最为精悍的艺术样式，因而人们常把它们视为一类。但是它们毕竟是两个概念，细加推敲可以发现它们有不同之处。第一，电视短剧演播时间一般十几、二十几分钟；电视小品篇幅更短小，播出时间一般几分钟，多则十几分钟。第二，电视短剧较为重视"情节"，以塑造人物形象为其中的任务，其结构方式基本与电视单本剧相同，只是篇幅短小一些；电视小品一般来说较为重视"意境"，它通过对社会生活诗情画意的意境表现，阐明耐人寻味的生活哲理，或提出生活中引人注目的现象、问题，不大重视情节，是尚未完全构成"剧"的小品、片断。

电视短剧和电视小品的艺术特征主要有三点：第一，短小隽永，以小见大。电视小品和短剧播放时间短，表现内容多为社会生活的横断面、人物性格的某个侧面、有关事件的某些片断，但思想内容是深刻充实的，意境是新鲜的，能给人以启迪。如电视小品《找石花的小姑娘》虽只有一两百字，但通过小姑娘寻找"石头开的花"的经过，以小见大地表现了她天真无邪、纯洁善良的心。第二，主题单纯、明朗。电视短剧、小品因短小而不适合主题杂芜有歧义，追求主题单一鲜明，讲清一个道理，提出一个问题都可，如《超生游击队》的主题就很单纯，就是讽刺"超生"的不良现象。第三，情节凝练，诗意盎然。电视短剧和小品要求情节高度精练和集中，犹如沙里淘金、海水炼盐般提纯、凝聚，要求揭示生活中蕴涵的优美与诗意。如电视短剧《窗口》就是一部充满浓郁诗情的优秀作品。

2)　电视单本剧

电视单本剧是由一个完整的故事或情节所构成的，有情节的发生、发展、高潮、结局的完整脉络，而且是一次将戏演完的电视剧艺术样式。从结构和情节来看，它相当于文学作品中的"短篇小说"，戏剧中的"独幕剧"。

电视单本剧，其播出形式不一定就是一集。根据全国电视剧"飞天奖"的评奖规定与目前中央电视台播出的规定：二集以下(每集约五十分钟)均称电视单本剧，也就是说，电视单本剧最多可由"上、下"两部构成，三集以上就属于电视连续剧。电视单本剧播出时间通常是在90分钟以内。

由于电视单本剧播出时间相当于一般电影的长度，所以它可以像拍摄"电影"那样去进行艺术上的精雕细刻，表现手法上开拓创新，造型语言上探索和追求。电视单本剧的艺术特征表现为：第一，人物集中，不宜过多。单本剧虽然叙述的故事比电视短剧要复杂，

但剧中的人物较为集中，不宜过多。一般只要集中力量塑造好一两个个性鲜明、真实可信、有血有肉的人物形象就会给观众留下深刻的印象。如《新岸》全剧集中塑造了失足女青年刘艳华这一艺术形象。但由于作品细腻地揭示了刘艳华复杂的内心世界，生动地描绘了她走向新岸的人生历程，所以尽管人物不多，情节较为单一，仍能使观众大为感动。第二，情节紧凑，场景适中。电视单本剧的情节较紧凑，通常是围绕一条矛盾主线来展开戏剧冲突的，人物、场景都不宜过多。要竭力避免头绪繁多、矛盾纷杂。像《萤火虫》写的是模范团员、中学生刘彦如何与骨癌作顽强斗争的，情节十分紧凑。再如电视剧《秋白之死》，其情节的时间跨度虽然比较长，矛盾冲突也较为复杂，涉及面也较广泛，但是由于作品始终围绕瞿秋白的生活和斗争这一主线，所以故事情节显得紧凑，有利于人物形象的塑造。第三，结构完整。就结构而言，电视单本剧不像连续剧那样可以长期续下去，而是要叙述一个完整的故事，因此它的结构要求有头有尾，剧情完整。像《明姑娘》《女友》《新闻启示录》《有一个青年》等电视单本剧都很好地体现了这一特征。

3) 电视连续剧

电视连续剧是分集播出的多部、集电视剧。电视连续剧根据其集数多少又可分为中篇电视连续剧(3～8集)和长篇电视连续剧(9集以上)两类。电视连续剧中主要人物和情节是连贯的，每集只播出整个故事的一部分，但它也可以单独成立，只是在结尾时留下悬念，以待下集时人物和情节再继续发展。它类似我国的"章回小说"和"长篇评书"。从播放长度来讲，电视连续剧不少于三集，多的可达数十集、数百集，个别的有长过千集的。如日本的《阿信》《卡卡》都达二百多集；美国的《佩顿·普赖顿》、英国的《加冕典礼街》等都长达千集。电视连续剧的出现，标志了电视剧艺术的成熟，也显示出了电视艺术不同于其他艺术的优势和特色。

电视连续剧目前已构成了电视屏幕上的主要艺术形式，也是电视艺术家们热心追求，努力制作的主要艺术形态，当然更是广大电视观众喜闻乐见的艺术样式。电视连续剧能满足观众长期收看一部长剧的审美兴趣。电视连续剧之所以能长期连续下去，大概与它的艺术特征有关。电视连续剧的艺术特征有三：第一，作品容量大，表现时空自由，有贯穿始终的主要人物和连续不断的动人故事，能够反映丰富复杂的社会生活，尤其适合表现重大事件和历史人物。像我国的《三国演义》《红楼梦》《渴望》《雍正王朝》《武则天》，英国的《居里夫人》，苏联的《卡尔·马克思的青年时代》等电视连续剧都体现了这个特征。第二，具有开放性的多样化结构，适应长期播放。电视连续剧往往从一个情节一个线索发展下去，将众多的人生细节勾连起来，然后一集集地演绎下去。虽然故事中可能交织着若干副线，但是任何一集都不是一个已经完结的故事，因此可以长期地连续。如日本的连续剧《阿信》，本来是讲阿信的故事，后来她结婚，当然要讲她丈夫的故事；后来她又生了孩子，又讲孩子的故事；后又有孙子，又要讲孙子的故事；再后来她又领来别人家孩子，于是又讲义子、义女的故事。这种连环式、开放性的情节结构，为电视连续剧的连续性创造了有利的条件。第三，全剧各集既有连续性、统一性，又保持相对独立性，注意设置悬念承上启下。电视连续剧是一种大型电视剧。作为艺术整体，它要求各集之间要有连

续性、统一性。然而，它是分集播放，这又要求具有相对独立性。不仅如此，各集间还要有悬念链相连接，激发观众兴趣，促使观众不断收看下去。如日本电视连续剧《血疑》中，身患白血病的少女幸子一次次地"犯病"，也就形成了一个个的"悬念"，观众担心她的命运，就一集一集地收看下去。

4）　电视系列剧

电视系列剧也是一种分集播出的电视剧，但又与电视连续剧不同。它虽由几个主要人物贯穿全剧，但故事本身并不连贯。电视系列剧的每一集都是一个新的、完整的故事，但是上一集的故事与下一集的故事没有内容上的联系。也就是说，人物保持着连贯性，而每一集的情节却是独立的。观众在观赏电视系列剧时，既可以连续看，也可以断续地看，就是偶尔看一集，也能看得懂。由此可见，电视系列剧是充分发挥电视断续性观赏特征的电视剧形式。在我国插出的外国电视系列剧如美国的《神探亨特》《这就是生活》，德国的《探长德里克》《老干探》，英国的《复仇者》；国产电视系列剧如：《济公》《聊斋》《编辑部的故事》《我爱我家》等。

电视系列剧的艺术特征主要表现在以下三方面：第一，有贯穿始终的主人公，有共同的背景。如我国电视系列剧《济公》，贯穿全剧的主人公是济公，每集共同的背景是济公解困济贫、除暴安良的善意行为和游历。第二，剧中每集有相对独立性，每集故事都是首尾完整的，类似电视单本剧。如南斯拉夫的电视系列剧《在黑名单上的人》，由 12 个故事组成，都是讲的是第二次世界大战期间南斯拉夫与德国法西斯斗争的惊险故事。德国的《老干探》共 52 集，讲的都是慕尼黑警察局探长欧文·考斯特侦破案件，同犯罪集团做斗争的故事。第三，情节取胜，惊险新奇。电视系列剧为了达到引人入胜，吸引观众长期看下去的目的，多在故事情节的曲折、离奇、惊险上下功夫。在以情节取胜方面，《探长德里克》是有突破和创新的作品。该剧一反"警匪片"的常规，它不回避观众，总是在开头就将凶手明明白白地在观众面前"曝光"，让观众了解人物"底细"。像《加里森敢死队》《在黑名单上的人》等电视系列剧多以现实生活为基础，情节曲折，都带有某种"惊险片"的特点，非常有吸引观众的艺术魅力。

## 2. 文艺晚会

如果说电视剧是常规性的节目，那么文艺晚会则是特别节目。这是因为文艺晚会一般是在特殊的日子举办的。在我国，每逢重大和重要的节日庆典，都会有这样的节目播出。因此，文艺晚会即是指在重大节日期间，为了营造欢乐的气氛，丰富人们的娱乐生活，特意组织的综合性的文艺演出，因为一般在晚上进行，所以称为文艺晚会。文艺晚会的主要特征是：运用电视的手段，将各种文艺节目(音乐、舞蹈、相声、小品、杂技、曲艺等及其综合节目)组织在一起，经过专门的策划，由主持人将其串联、融为一体。在电视传媒高度发达的今天，在娱乐倾向很浓烈的当今，人们尤其是青少年人群非常喜爱这样的节目。每年中央电视台的春节晚会都是一台举国瞩目的文艺晚会。

### 3. 专题文艺

专题文艺节目一般是指那些运用电视传播手段，通过文艺演出或电视片的形式，为达到某一方面宣传教育的目的，突出某一个鲜明、统一的主题而展示给受众的一类文艺节目。由于专题文艺节目制作水平的提高、产量的增大，已经形成了很多专门的栏目。像中央电视台的《外国文艺》《旋转舞台》，上海电视台的《大世界》《大舞台》等都是不错的专题文艺栏目。电视文艺专题节目充满了新鲜感和吸引力，受到电视受众的广泛欢迎，当然这样的节目也被很多电视制作机构所重视。优秀专题文艺节目有着鲜明特色和浓郁的民族风格，做好这类节目，既能繁荣电视节目创作，也可极大地丰富和提高受众的文化生活。

### 4. 音乐电视

音乐电视(Music Television)也称 MTV，是运用电视技术手段，以音乐语言为抒情表意方式，以画面语言为烘托的辅助表现形态，给观众以音乐审美感的电视艺术片种。

音乐电视的特征是：画面依赖于声音而存在，画面具有广阔的艺术时空，画面讲究创意，画面表现音乐多采用意画对位方式。音乐电视开始于 20 世纪 80 年代初美国开播的无线电音乐频道，简称 MTV。这个音乐频道每天播放约两小时长的流行音乐，这些音乐的主要内容是 3～5 分钟的影像与流行歌曲相结合的录像带，也就是我们现在所说的音乐电视。音乐电视频道一诞生，就成一种音乐时尚、一种潮流，并风靡欧美等国。音乐电视于 20 世纪 90 年代初传入我国，并在 1993 年开始兴起，迅速成为我国民族音乐的优秀媒体和推出音乐作品的重要手段。音乐电视这种节目样式，为广大观众所喜闻乐见，尤其是青年人，更把它当作一种时尚、一种潮流、一种文化。

## (四)服务类

电视传播的根本目的就是为人们服务，这是由电视媒介的特性和受众的需要决定的，电视媒介的信息传播是根植于受众需求的基础之上的，因此从这个角度来说，所有的电视节目都是服务于人类的。不过，这里所说的服务类节目主要是指那些为人们的日常生活和具体需要提供服务的特定节目形式。其宗旨在于传播信息，解决受众的各种实际生活问题。服务类节目的历史基本和电视的历史一样长，种类也越来越多，像《天气预报》《快乐生活一点通》《为您服务》《实用知识》《节目预告》等栏目深受观众欢迎。

服务类节目的目的是传播信息，服务受众，如果服务性不强，信息量不能满足受众需求，是很难被选择和欢迎的。近年来电视服务类节目伴随经济的发展和社会需求的变化取得了突破性进展，在内容和形式方面不断丰富和创新，使受众耳目一新。像《电视购物》《电视商场》《天天饮食》等栏目直接为受众服务，是名副其实的电视服务类节目。

### 1. 指导型服务节目

指导型服务节目主要是以介绍日常使用知识，提供具体的生活方式方法为主，一般而言知识性、使用性比较强。节目是针对对象的需要专门制作的，有一定针对性，因为对象

众多，所以内容非常广泛，包括旅游、时尚、烹调、保健、法律咨询、交通、花鸟虫鱼的介绍等。这种节目大都是通过主持人或者嘉宾在镜头前直接操作示范，向受众传授技能和手艺，或者是直接知识性的介绍。电视的传播方式直观、形象、易懂，受众可以直接模仿，传播效果很好，有立竿见影的特点。

### 2. 公益型服务节目

公益型服务节目是指电视服务类节目传播时给公众带来公共利益的节目，它的主要特征是以全社会广为关注的内容，给公众以最普通的公众利益信息，作为工作和生活的参考。例如，《寻人启事》利用电视作为传播渠道，帮助寻找失散亲人，是为电视受众解决困难的一种特殊服务；《股市行情》介绍股市动态，为经营股票的受众提供信息；《广而告之》是一种新颖的节目形态，它短小精悍，针对某些不良社会现象，提醒观众注意和思考，为的是提高广大民众的道德水平和整体国民素质。在这类节目中最具代表性的是公益广告。公益广告不以收费性的商业宣传来创造经济效益，而是"免费推销"某种意识和主张，向公众传播某种文明道德观念，以提高他们的文明程度，获取良好的社会效益。公益广告是为了营造一种气氛和声势，即某种文明的社会氛围。从某种意义上说，一个城市、一个地区、一个国家公益广告的水平，是这一城市、地区、国家民众文化道德水准和社会风气的重要标志。公益广告的主要作用是传播社会文明，弘扬道德风尚，树立良好的社会形象。

## 思　考　题

1. 电影可以分为哪几种样式？
2. 为什么说故事片是衡量一个国家电影水平的主要标志？
3. 故事片有哪几种主要样式？
4. 科教片可以分为哪几种样式？
5. 纪录片可以分为哪几种样式？
6. 美术片可以分为哪几种样式？
7. 电视节目按内容来划分，可以分为几类？
8. 电视艺术有哪几个种群？
9. 为什么说电视剧是衡量一个国家电视艺术发展水平的主要标志？
10. 电视剧有哪几种样式？

# 第六章　影视艺术风格的欣赏

　　影视艺术风格是指能够反映影视艺术家个人特点或某个影视作品的艺术个性，或一定时代一批影视艺术家比较趋向的创作倾向，或一个民族、一个流派的影视艺术作品所具有的共同特色。影视风格是在影视作品的内容与形式、思想与艺术相统一的整体中呈现出来的。观众在欣赏时可以从影视作品的不同特点中，领略到风格的差异。影视艺术风格大体上表现为导演风格、表演风格、时代风格和民族风格等。

## 第一节　导　演　风　格

　　影视艺术是迄今为止综合性程度最高、综合范围最广的一种艺术，这不仅是指它除了自身之外集纳了几乎所有其他艺术的元素，也指它包括了技术层面的多种因素。在这一综合性艺术中，有十几种甚至几十种不同的行当，如编、导、演、摄、录、美、服、化、道、灯光、置景、音响、特技、剪辑，等等。可以说，一部影片是摄制组各个艺术部门集体创作的结晶。但是由于导演所处的核心地位和作用，其个性特点对作品的影响便具备比其他部门更有利的决定性条件。

### 一、导演风格的内涵

　　在创作过程中，导演总揽全局，组织和协调主创人员，阐述并统一创作意图。首先是对文学剧本的质量监控，因为他的再创作是以剧本为基础的。运用蒙太奇思维进行艺术构思，写成分镜头剧本和"导演阐述"，包括对未来影片主题思想的把握、人物的描写、场面的调度，以及时空结构、声画造型和艺术样式的确定等。然后物色和确定演员，并根据总体构思，对摄影、演员、美术设计、录音、作曲等创作部门提出要求，组织主要创作人员研究有关资料，分析剧本，集中和统一创作意图，确定影片总的创作计划。导演还要按照制片部门安排的摄制计划，指导现场拍摄和各项后期工作，直到影片全部摄制完成为止。最后，导演还对剪辑进行规划。一部影片的质量，在很大程度上取决于导演的素质与修养；一部影片的风格，也往往体现了导演的艺术风格。

### 二、导演构思

　　导演风格最本质的含义是其在影片中所表现出来的艺术独创性，涉及他对题材内容及艺术形式的独特认识与处理，表现在组成电影的基本元素——声、光、色、运动、剪辑等各个方面。因此，从思想内容方面来说，导演的创作个性、审美理想、艺术追求从最初的剧本创作阶段就开始体现。对于影片来说，剧作的重要性是不言而喻的。但剧作是通过导演的再创作而成活的，导演要在将剧作艺术地转化为影片的过程中表现"自己"，就必须

首先在剧作中发现"自己"，与剧作提供的思想内涵发生强烈的共鸣。无论是导演亲手写的，还是与编剧合作的，或者他人写的剧作，从题材的选择到主题的确定，都无不深深烙有导演的主体精神印记或符合导演审美理想与创作个性。许多导演和编剧在长年的合作中形成了一种默契，他们对某个生活题材产生了共同的兴趣，有了共同的思考，就一起讨论，最后由编剧完成剧本。如当代俄罗斯喜剧大师、导演梁赞诺夫和著名编剧布拉金斯基在几十年间紧密合作，拍摄了《办公室里的故事》《两个人的火车站》《命运的嘲弄》等一系列脍炙人口的优秀影片。布拉金斯基去世两年后，梁赞诺夫仍把他们共同编剧的《寂静的海湾》搬上银幕。梁赞诺夫的电影多关注小人物，一切只是在幽默和平淡中发生，具有一种平民化的风格。他在平凡琐碎中挖掘出他们的善良和坚毅，表现出他们热情、乐观的一面。梁赞诺夫善于用喜剧形式观照生活，思考社会与人生的根本问题，凭借影片轻松的幽默形式和针砭时弊的深刻内涵赢得观众，让人触摸到那隐隐的希望，在艰难的甚至一无所有的时候，鼓励着人们用笑来战胜忧伤。所以他的喜剧又被称为小人物的悲喜剧。这是梁赞诺夫和布拉金斯基多年密切合作达成的共同旨趣和高度默契。又如卓别林、黑泽明、费里尼、伯格曼等大师级导演或亲自编写剧本，或也只与固定的编剧合作。[①]

　　不同的导演对题材与主题的选择是不尽一致的。伯格曼偏爱探讨生与死、善与恶的相互关系，上帝是否存在和人的孤独与痛苦，使其作品具有深沉、凝重、悲壮、冷峻的艺术风格。费里尼却热衷于向人的精神领域开拓，探讨"处于危机中的人"，因此他的作品具有梦幻、荒诞、非理性的特点。我国"第五代导演"中的代表人物陈凯歌偏爱淡化故事，强化空间意识，而张艺谋则有意识地加强影片的"叙事性"；陈凯歌影片的主题蕴含着对民族命运的思考，而张艺谋影片的主题常常涉及普遍的"人性"。这在影片的语言、手法的运用上就必然显示出不同的风格。陈凯歌善于运用画面造型来表达叙事内容，他不追求故事性，不刻意编织情节来体现影片的生动性，而擅长通过影像内部和它的种种构成关系，即镜头、画面、声音、造型等影像形式和技巧来产生一种新的审美感觉和修辞效应。如对于远景的执着，较为缓慢的节奏，用固定的长镜头来表现沉静、沉思的效果，用精致的构图、场景结构影片的观赏性。如《风月》中小画框的造型就很有意味，利用门、窗使画面形成多个层次，灯光的运用也十分讲究，利用油灯、灯笼营造出斑斑驳驳的光斑效果，人物脸上闪烁的光影，使画面显得十分漂亮，色彩富有层次感，具有油画的意味。张艺谋的影片多重视情节结构，开头注重设计悬念，结尾注重传达韵味，中段注重情节与细节之间、人物与人物之间形成的张力关系与性格冲突。张艺谋善于挖掘文学性的东西，并擅长借助影像形式和技巧把文学的内涵视觉化。如大气恢宏的画面表现力、触目强烈的色彩、光的暗示、声音的对位、音乐的配合，或抒情或达意或营造气氛等，特别是高潮段落的"煽情"很有震撼人心的力量。首先，他把那些极富地方色彩和风土人情的民俗在电影中强化铺展，从而形成了对影片内容的生动补充和电影手段的充分表现。如《红高粱》中祭酒一场戏曾经重复出现过两次，第一次是由烧锅的领班罗汉大哥带头，众伙计手捧粗瓷大海碗，满盛"十八里红"，高举过头，一脸神圣，昂首向天，高唱"喝了咱的酒……"

---

①　黄健中. 应注入导演的因素[J]. 电影艺术，1983.

宣泄了对人的创造性和力量的炫耀。第二次则是由 "我爷爷"带着众伙计祭酒，依旧是那个场面：大碗，酒，高歌。这一次，声、光、色营造的气氛却宛如一首雄浑的"黄河大合唱"了，它是抗日的宣誓，流淌在这场面中的鲜红的酒是沸腾的热血，强烈的保家卫国的崇高情怀激荡在这一幅民俗画卷里，其本质和内涵得到了升华。这是导演深厚的生活积淀和独特的艺术灵感在电影表现手段中最大的融合与张扬。另外，张艺谋作为电影导演，在使用色彩与造型上更是独树一帜。他酷爱红色，血红的高粱，血红的酒，血红的夕阳，血红的山冈，血红的天空，红的灯笼，红的辣椒，红的布，张艺谋以红色作为电影的重要语言符号，使红色成为他的电影世界的基本色调，从而形成了他的色彩风格。至于造型手段的使用，更是大到自然环境，如风中摇曳的大片高粱地、飞瀑直下的染坊，小到细节设计，如秋菊腆着的大肚子、陈家院里的纸灯笼，无一不体现着对主题的深化。

即使是不同导演选择同类题材，也会显出截然不同的风格面貌。如同是描写第二次世界大战犹太集中营中悲惨生活的电影，斯皮尔伯格的《辛德勒的名单》和罗贝尔托·贝尼尼的《美丽人生》的风格就迥然不同。《辛德勒的名单》着重在重大的事件与场景的真实反映，以严谨的纪实化手法再现了那段残酷的历史，形成了宏大的史诗风格；而《美丽人生》却通过个人命运、遭际，以诙谐幽默的戏剧化手法反映了那段残酷的历史，形成了一种精巧的喜剧风格。

## 三、导演手段

不同的导演在表现影视片里的人物形象、意境等都有着不同的手法。具体来说，导演手段"指导演为塑造银幕形象而运用的各种具体的表现手段，包括：①运用画面主体的动作和摄影镜头的运动，构成动的视觉形象；②运用蒙太奇技巧来处理画面，组接镜头，以突出重点，渲染影片的节奏；③运用恰当的音乐、自然音响和人物的语言，与画面有机结合，以表达思想内容，丰富并加强形象的感染力；④运用电影时间和电影空间灵活的伸缩性，变换场景，扩大或压缩环境的规模和过程的容量；⑤运用光影、色调、色彩，以制造影片所需要的气氛。"[①]

从艺术形式方面来说，画面和运动是最鲜明地显示导演风格的元素，因为它是直接地作用于观众的视觉的，剧作中的主题意念和人物塑造，最后都要落实为具体的声音和画面形象。导演对于影片造型形式、声音和运动方式的选择和组织，体现了他独特的美学追求。波布克在《电影的元素》一书中对欧洲一些著名导演做过对比和分析。如伯格曼的《第七封印》，封闭的构图好像一幅静态的照片，把观众的注意力深深地吸进画框之中。照明黑白分明，缺乏变化但对比强烈。雷乃的《广岛之恋》，开放的构图仿佛是漫不经心的，影像好像就要溢出画框，照明是扩散的，柔和的灰色调充满了画框的每一个角落，从而营造出雷乃影片特有的诗意气氛。安东尼奥尼的画面风格又是另一种情形，在他的《红色的沙漠》等影片中，一些场面的对比几乎完全消失了，天空和大地融为一体，形体和皮肤的色调同周围环境的元素越来越相近，画面凌乱几乎不引人注目。影片中的大多数情况

---

① 许南明. 电影艺术词典[M]. 北京：中国电影出版社，2005：137.

是在表现人或物的运动。波布克说："一个导演对画面的处理就是他对运动的处理，这也是一个很容易辨别的风格元素。"①

影片构图的动态状况有三种形式：对象动，摄影机静；对象静，摄影机动；对象和摄影机一起动。贝尔托卢奇的运动镜头总是从容不迫，不易察觉，流露出内省和思索；安东尼奥尼则主要用摇摄在一个镜头内展现空间调度，传达丰富的信息；雷乃的摄影机则是缓慢地不停向前运动，同时带有强烈的情绪；黑泽明则是快速运动，不断向前推进，表现了一种大胆和狂放的激情。黑泽明在《罗生门》中有一段摄影机和表现对象同时运动的著名镜头：卖柴人进入山林，摄影机急速地跟拍，不断地划过前景的树木，卖柴人突然停下，摄影机也跟着停下，接着又急速地推进，运动感十分强烈，造成了一种紧张、神秘和不祥的气氛。可以说这是一种运动性的具有形式感的时间构图，显示了黑泽明独特的导演风格。吴宇森是被好莱坞接纳的第一位华人导演，他的影片之所以引人入胜，是因为它们充满了富有美感的运动镜头。吴宇森声称自己是个唯美主义者，并且擅长舞蹈和绘画。因而他常常借助传统武侠片来营造相持场面，借助舞蹈对形体动作的塑造，借助绘画的视觉效果。《英雄本色》中小马哥的跛足残行，丝毫不给人丑陋的感觉，因为周润发在残缺的脚步中糅进了舞蹈的步法。《喋血双雄》中两人最后的生死搏斗嬗变为一场优雅的充满武侠片的浪漫与夸张的舞台式打斗。《纵横四海》中的几段盗宝场面，充分运用舞蹈和杂耍动作，令观众目不暇接又忍俊不禁。在为好莱坞拍摄的影片中，吴宇森又利用西方体形特征，创造新的视觉美感，如男主人公迎风扬起的马尾小辫，腾飞般的跳跃，给人以芭蕾舞式的力度和轻盈感等。吴宇森的"暴力美学"对欧美电影发生了深刻的影响，他将人性与动作、生死与幽默巧妙融和，为自己跻身世界一流导演的行列树起一面鲜明的风格旗帜。

导演风格渗透在影片构成的多种艺术元素之中，除了以上所述外，还有演员的表演和剪辑。波布克认为电影剪辑是"第三个主要创作行动"。首先是作家在头脑中构思影片，写出剧本；然后导演接受这部作品，把它从文字转化成电影，这时导演是在制作影片；最后是"第三个主要创作行动"，电影剪辑开始。这说明剪辑在电影创作中有着举足轻重的作用，正是因为如此，所以尽管剪辑师有他自己处理影片的方法，或者说有他自己的剪辑风格，但这依然是导演风格的反映，是导演的艺术理念与剪辑技巧相融合的剪辑风格。格里菲斯谈他与剪辑师对影片《一个国家的诞生》的剪辑时说："开始我们拍了近二十八英里长——十四万英尺的胶片。最后我们舍弃了十分之八的产品，留下了二万六千英尺的片子，或者，五英里长的故事。但是那也长出了一倍。又经过两个月的艰苦劳动，我们才把《一个国家的诞生》剪辑成一万二三千英尺的影片，两小时四十五分的影院映出娱乐品。"作为主要创作行动的剪辑，如果没有导演的指导和参与是不可想象的。

导演风格是一个艺术家渐趋成熟的标志，是他在长期的艺术实践中创作个性的自然流露，也是他孜孜不倦地追求的结果。需要指出的是，导演风格并非一成不变的，它会随着主客观条件的改变而变化发展。一个导演的风格也并不是单一的，在他的主导风格之外，还会有其他风格。因此，我们在鉴赏导演风格时，既要注意它的稳定性，又要注意它的变

① 波布克. 电影的元素[M]. 北京：中国电影出版社，1992：157.

化性；既要注意它的主导性，又要注意它的多样性。

# 第二节　表 演 风 格

形成表演风格是一件很难的事；然而一旦形成风格，演员的表演艺术也就臻于成熟了。表演不只是个人的主观行为，它必须依据角色本身所具有的种种特点，如性格、行为、心理、身份、形象、性别等而设计。表演得贴切，角色塑造得生动，是艺术家表演功力和风格的体现。

## 一、演员与导演的关系

一般来说，演员在戏剧中的地位比在电影中的要重要，因为戏剧是"演员的艺术"，而电影是"导演的艺术"。除了演员表演之外，导演还通过摄影机的各种运动、镜头变化、音响效果、光色处理、空镜头以及蒙太奇剪辑等多种艺术手段传达作品的艺术内涵。它们在艺术表现上的作用并不亚于演员。因此，演员的表演固然是一种创造性的劳动，但它毕竟是影视这种高度综合性艺术中的一个元素，它受到的制约，是影视表演与戏剧表演的重要区别之一。影视作品塑造银幕的人物形象，并不只靠演员的形体动作，还可以通过蒙太奇、通过其他影像及多种艺术元素的组合来补充演员的表演，完成银幕形象。在这种形象创造的过程中，无不体现了导演的风格。即使就单纯的表演来说，也是事先有导演的要求，事后有导演的把关。尽管演员可能是一位富有创造力的艺术家，他完全可以调动一切内在的或外在的条件来完成创造角色的任务，但是最终剪辑在胶片、放映在银幕上的演员动作、表情、神态等，都是经过导演的选择和认可的，因而只有和导演的美学追求相默契的表演才能被保留在影片中。电影史上被视为经典的例子是鲁本·马默里安导演、葛丽泰·嘉宝主演的《瑞典女王》的结尾，女王克里斯蒂娜抛弃了世人仰慕的王位去追求爱情，她在一个早晨兴冲冲地赶到码头，一艘大船停泊在岸边，只是不见情人安东尼奥来接她。上了船，等待她的是甲板上情人的遗体。满怀热情和希望的克里斯蒂娜心如刀割。电影到此结束，镜头最后要落到女王的身上。嘉宝问导演："我怎么演呢？"导演回答说："你什么也别演，什么思想也没有，连眼睛也别闪一闪，就那么瞪着，干脆毫无表情。"嘉宝就照办了，这个镜头有一分钟的长度。在导演的启示下，嘉宝表现心力交瘁、万念俱灰的克里斯蒂娜时，她独立船头，面部和眼睛没有一丝表情。她像一尊雕像，像一位女神，给观众留下了无尽的遐想……导演根据影片艺术语境把这个"不是表演的表演"留给了观众，观众通过对前面镜头的积累，在想象中达到对人物内心世界的把握，同时感受到与导演的艺术风格相默契的嘉宝的表演魅力。可以这样说，演员的创作和他所取得的艺术成就往往取决于导演的艺术水平。

有许多导演甚至认为演员只是实现自己构思意图的工具，演员只能按照导演的严格规定去行动。如悬念大师希区柯克，他看待演员是傀儡，用绳子把他们牵来牵去。著名的意大利电影大师费德里克·费里尼从来不让演员读剧本，他的导演手法是，演员坐着，摄影

机越来越向他们脸部靠拢，而费里尼拿着一盏灯围着演员转，并说"头不要动，转动你的眼睛"；或者说"坐下来，看窗外"。了解他的导演习惯和导演风格且与他配合默契的演员已经习惯于并且完全信任导演的这种手法。另一位世界级大师俄国导演安德烈·塔尔科夫基斯说："我不对演员讲出我的构思，因为那样一来演员就会去表演最终的结果，他就会去表演自己角色的符号，就会去表演对自己角色的态度，就会试图图解导演讲述的构思。所以当我和捷列霍姬在影片《镜子》中合作时，我干脆不给她剧本。她既不清楚自己的角色，也不清楚自己在下一天要做些什么，她什么都不知道，因为我不愿让她导演自己的角色，设计角色，试图把我们的整体构思拿去，分割后放入她所演的每个镜头或每场戏里。我所需要的是另一种情形。我需要让演员融汇在构思中，而这只有一种方法和手段，就是使演员首先相信指导她的导演，其次喜欢做她所做的。"塔尔科夫斯基在拍摄影片时有一个习惯，不让演员将其所演的片段与整体相连，有时甚至紧连着他或她所表演的上一场或下一场戏也不让演员知道。如其导演的影片《镜子》中有一场戏，女主人公坐在篱笆上吞云吐雾，等待着丈夫，塔尔科夫斯基没有让女主角知道剧情，她不知道"丈夫"能否回到自己的身边。塔尔科夫斯基认为：只有这样，演员才不会产生潜意识的反应，在脸上或行为上才会真实地流露出对人生变化不可预测的茫然。而如果让演员知道了剧情的发展方向，她的表演就会虚假，她会自觉不自觉地调动情绪和动作努力向结果那个方向靠拢。

　　我国香港个性化导演王家卫的拍摄习惯也是如此，演员不知道整体剧情，只是根据导演的要求一段一段地演。这就要求演员在特定情境下(剧情要求说明)调动积累经验发挥天赋，立即进入某种精神状态，自然而不造作，完全忠实于自己的内心，而且绝对以一种个人化的形式。这对演员要求很高。演员的感性理解、感悟能力以及经验积累、入戏状态非常重要，从这个意义上说，优秀演员不是教出来的，也不是理论武装出来的。

　　另一类导演则采取相反的态度。如法国导演让·雷诺阿曾谈到他喜欢从演员着手工作。在他看来导演仅仅是接生婆而已。演员有他自己的品性和素质，但他们往往并不意识到自己的头脑中和心灵深处的东西。因此，作为导演必须启发他们、告诉他们，使他们了解自己，让演员一遍又一遍地排练，当导演对表演效果满意时，才让摄影师发挥作用。在拍摄过程中，他力图不剪辑，而是常常运用移动镜头、摇镜头等方法。因为正当演员的灵感在奔放之时，导演不适合从中干预。英国著名导演罗纳德·尼姆认为："一旦你深入角色的内心世界，那么演员则成为最重要的因素，导演必须完全围着演员转。"

　　另外，演员对导演(包括为特定演员写剧本的编剧)也具有反作用力。《瑞典女王》的编剧维尔特尔是在嘉宝的建议下改写了剧本，导演马默里安是嘉宝的朋友，剧中男主角吉尔伯特是嘉宝亲自挑选的，甚至该片的摄影、美工、作曲都是嘉宝喜欢的合作伙伴。

　　演员和导演之间存在着双向选择，正好说明了演员表演的独立性和反作用力。日本著名导演小津安二郎曾说过，不知道谁是演员，我就不能写导演剧本，就像不知道他要用的颜色就不能作画一样。当然，演员表演的独立性与反作用力是相对的，演员的表演天赋和个人魅力只有在具体作品中被导演加以塑造和利用，才能得到最大限度的张扬和强化。借用古罗马诗人贺拉斯的一个比喻，演员表演和导演的关系应该像"刀"和"磨刀石"的关系："磨刀石"因"刀"而品质卓著，"刀"则因"磨刀石"而锋利无比。

## 二、个性化

影视艺术离不开演员表演，演员表演是电影艺术的一种表现因素，那么演员表演的成功与否对作品的艺术成就就会产生重要影响。而事实上，除了导演的指导作用，演员的表演还具有自身的独立性和创造性，他还是表演的主体——表演艺术的创造性主体。作为创作者，他们都有自己的很大的创造空间。

个性化表演风格标志着一个演员在艺术上的成熟，是指他在表演中所呈现的独特格调和韵味，或粗犷，或细腻，或质朴，或洒脱，或含蓄，或泼辣，或幽默等。这种独特的韵味和格调如体现在他所创作的一系列形象中，一般就认为这个演员具有了自己的表演风格。例如素称"演技之神"的周润发从影以来，自称喜演"性格复杂又独特"的角色。他既不是完全的刚毅型，又不是儒雅型的，而常常粗中有细，刚中有柔；有时英俊潇洒、文质彬彬，有时又滑稽可笑、邋遢不堪；有时情真意切，有时又玩世不恭。从演员的类型来看，周润发不是一个专演喜剧的演员，但由于他的幽默表演使他在喜剧或带有喜剧色彩的影片中极具魅力。周润发在微笑时，眼神和嘴的线条——往往嘴里还叼着一根香烟——构成一种意味深长的幽默。这种幽默在周润发主演的影片中带有普遍性，在《英雄本色》《赌神》《喋血双雄》《纵横四海》等所有他主演的影片中已成为一种标志。这种幽默的笑耐人寻味，有时是忠厚，有时是鄙视，有时是宽容，有时是狡黠……唯其如此，常能引发观众产生具有审美价值的感受。再如周星驰的"无厘头"风格，缘起于他在电视剧《盖世豪杰》中的演绎，由于他在该剧中独特的表演风格，被电影人赏识，开始演出电影。他那非逻辑性和带有神经质的演技，开创了"无厘头"文化，成为香港文化的重要一环。所谓"无厘头"文化基于草根阶层的神经质的幽默表演方式，利用表面毫无逻辑关联的语言和肢体动作，表现人物在矛盾冲突中所表现的令人意想不到的行为方式，往往滑稽可笑。到了 20 世纪 80 年代末，周星驰的无厘头喜剧将这种世俗化的取向发展到了极致，用独特的言语表达和动作情节给电影观众带来了无厘头的娱乐狂欢。因为周星驰的独特演绎风格和个人魅力，香港电影界随之涌出一股潮流，社会上把它称为"无厘头"的电影。

在电影史上，曾有一些重要的发展阶段是以演员为标志的，如具有浪漫主义表演风格的嘉宝、幽默滑稽的喜剧大师卓别林，20 世纪 40 年代的英格丽·褒曼、克拉克·盖博，作为"西部片"象征的约翰·韦恩，"性感明星"玛丽莲·梦露、马龙·白兰度等。他们的艺术形象和独具创造性的表演曾倾倒了一代又一代的电影观众。

## 三、类型化

在经典好莱坞时代不但电影模式类型化，片中的人物角色也被类型化处理。根据人物类型来选定演员，演员被遴选且被指导去吻合某种类型的角色。同时，在这种环境下，发展出了一种所谓的"明星制度"(详情请参见第七章)，造就了一批定型化的演员。这些明星出演一些与他固定的形象有重大变化的角色时，往往不被接受。例如，在银幕前，玛丽·璧克馥始终是一位天真可爱的姑娘，当她试图放弃"小玛丽"时，观众并没有为她

的改变而购买电影票，这使得她不得不在 40 岁就提前退休。同时，一些演员也拒绝扮演与他们的类型不相符合的角色，例如芭芭拉·斯特赖桑德从不出演与她富有同情心的形象相冲突的角色。

在这里要强调的是，并不是说经典好莱坞时期的明星制度摧毁了所有优秀的演员，相反，这一时期正是好莱坞演艺界人才辈出的时期。很多优秀的演员在类型化的模式下，同样展示出了个人高超的演技和独特的风格。最具代表性的例子是查理·卓别林，早年演出轻歌舞剧时积累的多种喜剧技巧与经验，使他成为多才多艺的丑角。在哑剧领域内，其创造力惊人，他在默片时代那种熔滑稽、悲哀、伤感与苦涩于一炉的喜剧特色永远是他影片风格中最精华的部分，他那既简单又单纯的银幕形象，是独一无二的，他的表演是地地道道的夸张，可一切情节被卓别林演来，却生动而自然起来了。卓别林似乎不是在表演，而只是处在愚蠢荒谬的处境中，他是愚蠢的处境中一个不和谐的、不起眼的小人物而已。另外，一个优秀的电影演员其自身就是一种风格的显示，如葛丽泰·嘉宝，是产生于默片时代并影响整个 20 世纪 30 年代的浪漫主义表演风格的完美典型。"米高梅公司几乎一成不变地让她扮演有神秘经历的女人：情妇、高等妓女、'另一个女人'——永恒的女性的本体。她的容貌十分漂亮动人，同时还表现出情绪起伏，丰富的表情一连串掠过她的脸部。她身材修长、举止优雅，瘦削的双肩使人想到一只精疲力竭的受了伤的蝴蝶。"[1]　"一成不变"的表演主要是由葛丽泰·嘉宝的个人气质决定的，也因为这种气质使得她主演的影片都带有神秘、忧郁的风格。所以，明星制度时代，明星的个性往往就是一部影片的风格，明星就是影片的一切。

与经典好莱坞时期强调明星作用相反的是，一些电影流派表现出了对演员作用的否定和弱化。例如法国"新浪潮"电影作为一个艺术流派，强调电影艺术是导演艺术，要求导演在创作中不仅应保持其不受任何他人制约的完全独立性，而且把电影创作者的自我表现看成是影片中最重要的东西。由于他们把导演的自我表现强调到了极端，为达到表现复杂心理世界运用了多种新的手段——意识流镜头、变速摄影、主观镜头、内心独白等，因而有意无意地削弱了人物形象，弱化了演员的表演。如被称作"三无"，无理性、无情节、无人物的影片《去年在马里昂巴德》以及几乎谈不上任何表演的影片《广岛之恋》等。而经历了战争苦难之后，对好莱坞"梦幻"作品深为厌恶的意大利的新现实主义电影，在"还我普通人"的口号下，追求质朴的纪实风格。如影片《罗马，不设防的城市》中，导演罗西里尼只起用了两个职业演员，其余的角色全部由非职业演员担任。即使是两位职业演员，他们原本也不是电影演员，一位是来自咖啡厅的歌唱演员，一位是专演滑稽小丑的歌舞剧演员，可他们在导演的指导下，收敛起一切戏剧化的夸张表演方法，以生活化的自然表演来塑造人物，和导演的整体艺术风格融为一体，演得质朴无华，真实自然。新现实主义电影强调表演生活化，因而倡导起用非职业演员的做法十分普遍。他们或是寻找外貌酷似原型的人，或是物色气质、经历与角色相似的人。如《偷自行车的人》中的主人公就是一位失业者，拍片之后他再次失业。《温别尔托·D》中扮演主人公的就是一位退休老

---

① 路易斯·贾内梯. 认识电影[M]. 北京：中国电影出版社，1997：172～173.

教师。《大地在波动》中的角色全部由当地的业余演员担任，并鼓励他们自己设计对白，用西西里方言说台词等，构成了新现实主义电影质朴、平易、真实的表演风格。

# 四、写实化与风格化

表演风格还可以从写实化与风格化两个角度来讨论。写实化即演员的表演更接近人们真实的行为，而风格化则为更夸张、刻意的表演。如电视连续剧《宰相刘罗锅》中和珅的扮演者王刚在表演上多有戏剧化的夸张之处，一举手，一投足，一启齿，一晃头，一颦一笑，都具有一种明显的舞台化特点，甚至对话、道白等都是抑扬顿挫，但老百姓却很乐于接纳他，并且对他的表演给予极大的肯定。这其中有两方面的原因：其一，故事就是真真假假、虚虚实实的；其二，和珅身为弄臣，每日侍奉皇上，也是在演戏。剧情和人物的特点都决定了和珅这一角色的表演风格可以是外在的、夸张的、性格化的，于是，他就在形象塑造上极大地区别于与他构成三角关系的皇上与刘墉，形成了独特的风格。再如前面提到的周星驰，其夸张的"无厘头"式表演也是非常典型的风格化表演，同时具有鲜明的个人特点。

在电影历史的发展过程中，写实的意义与概念一直在演变。"20世纪50年代早期以马龙·白兰度在《码头风云》及《欲望号街车》中的表演为代表的纽约表演学派，在当时被认为极度写实，虽然今天，我们对白兰度在这些片中的表现仍表赞赏，但总觉得那是较刻意、夸张、不写实的。"同样，到了20世纪70年代，"像罗伯特·德·尼罗在《出租车司机》中非常写实的表演，现在看起来似乎太风格化。"[①]

同时，我们也不能以是否写实为鉴定演技的唯一标准。虽然，无论在东西方，演员一般都较难以喜剧角色获得表演奖项，但是许多喜剧演员都表示夸张、喜感十足的表演同样是需要用心去塑造的。比如金·凯瑞在《楚门的世界》中成功地演出了一个并不知道他的一生一直都被电视当成是情景喜剧播映出去，被电视制片人操控着人生的悲剧性人物。如果硬把金·凯瑞的表演用"写实"来衡量，是不公平也不正确的。因为故事题材本身并不真实，放在一个魔幻喜剧的模式中，他的演出不仅称职，而且堪称卓越。所以，当年金·凯瑞没有被提名为奥斯卡最佳演员时，有人公开提出声援。

# 五、群体表演风格

众所周知，影视艺术是一种综合机制的产物，它既熔诗情画意于一炉，又集故事、表演、摄影于一体，因此，它必须依赖于集体的创作才能完成。仅就表演而言，一部影片少则几十个演员，多则成百上千个演员，每个演员的表演资质、表演习惯和塑造人物的方法都不一样。有人喜欢即兴，有人喜欢排练，有人喜欢凭直觉，有人喜欢按程式，有人喜欢含蓄，有人喜欢夸张，不一而足。但在同一部影片里，必须统一为一种表演风格，即群体表演风格。其基础是导演必须懂得各种各样的不同的表演风格、表演流派，了解具体演员在表演中的特点和局限，通过导演构思、化妆、表演的处理等各个因素的综合，使银幕上

---

① 大卫·波德维尔，克里斯蒂·汤普森. 电影艺术：形式与风格[M]. 北京：世界图书出版社，2008：160.

的人物像是生活在同一个规定情境当中。在一些具有独特风格的导演所拍摄的影片中，几乎无一例外地都有鲜明的群体表演风格。如在伯格曼的影片中，演员都是沮丧的、内省的、忧郁的和沉默寡言的，对话的节奏也是缓慢而沉思的；而在费里尼的影片中，演员的表演毫不节制，尽情做戏，大量地运用夸张的形体动作，连对话也是慷慨激昂的。一个好导演都懂得，在一部风格严谨的影片中，即使是一闪而过的事或处在后景的群众演员的表演，只要有一点出格或不协调，都会破坏观众对影片的整体印象。比如昆汀·塔伦蒂诺导演的《无耻混蛋》中，将原来由张曼玉饰演的女戏院老板的戏份全部删除，主要的原因是"剪片的时候才觉得她的气质和整部电影的气场不是很协调"。并非张曼玉的演技不好，而是演员的个人表演风格在这里对整部影片的群体表演风格造成了一定的破坏，所以导演才忍痛割爱。

# 第三节　时代风格

夏衍曾说过，一个季节有一个季节的鸟儿，一个时代有一个时代的语言，因此欣赏影视片时，切不可忽略它的时代性。每个时代都有自己的时代精神，受时代精神的影响，影视作品会或深或浅地打上时代的烙印。一般地说，影视艺术家们倘是处于同一或大致相同的历史时期与社会地位，面临大致相同的社会问题，有着比较接近的生活实践与艺术实践，并对时代精神有着相同或相似的理解，那么，他们创作的影视作品就往往会表现出某些共同的基本特色，这就形成了影视艺术的时代风格。

时代精神会随着社会生活的发展而变化，影视的时代风格也会相应地发生变化。从一个国家的影视发展历史来看，不同时代的电影或电视就有不同的艺术风格。例如意大利在20世纪初就以拍摄场面浩大，反映古罗马的历史巨片著称；可是到了30年代，即意大利法西斯专政时期，银幕上充斥了宣传法西斯主义的反动影片，还有就是宣扬资产阶级生活方式的闹剧片、轻喜剧片，被称为"白色电话片"等；第二次世界大战结束后的40年代末，意大利人民抨击法西斯残余，渴望消除失业和贫困，迅速恢复国家经济，受此时代精神的影响，电影界出现了享誉世界的新现实主义电影运动，拍出了《偷自行车的人》《大地在波动》《罗马11时》等优秀"新现实主义"影片；50年代初，这一运动转入低潮；到了六七十年代，意大利影坛又出现了继承新现实主义电影优良传统的"政治电影"，代表作有《马太伊案件》《一个警察局长的自白》等。这些影片风格又是当时意大利反对政治腐败，抑制黑社会对政治渗透的时代精神的反映。

当然，每个时代的影视作品受时代精神的制约，会从总体上反映出自己的时代风格，但我们决不能理解为一个时代只能有一种风格，或者说影视作品的时代风格是单一的。实际上，影视时代风格的内涵极其丰富。同一时期产生的影视作品，风格可以是豪放与婉约、粗犷与细腻、阳刚与阴柔、热烈与冷峻同时并存，相映生辉的。如在我国新时期的条件下，许多富有鲜明时代风格的影视佳作，都不同程度地具有明朗乐观、豪迈激越等共同特色，但在《人到中年》《芙蓉镇》《快乐的单身汉》《开国大典》《红高粱》《孔繁森》等具体作品中的表现又是形态各异，各臻其妙。这是我们在风格欣赏时应注意区分的。

# 第四节　民　族　风　格

影视民族风格，指的是在影视艺术作品中表现出来的一个民族的共同特性。它是区别于其他民族影视作品的个性标志，是各民族影视艺术家在长期艺术实践中表现本民族生活内容与形式而造成的相对稳定的艺术特征。毫无疑义，这种艺术特征是一个民族所特有的，其他民族所没有的，别林斯基曾说过："每一个民族都有自己的生活特点，自己的精神、自己的性格，自己对事物的看法，自己的理解方法和行为方法。"这些方面体现在影视作品中，就构成了影视的民族风格。具体而言，影视作品的民族风格的构成因素主要有：民族题材与主题、民族性格、民族形式等方面。

## 一、民族题材与主题

从欣赏角度来说，民族题材与主题对本民族观众有特别的亲和性和感染力。自鸦片战争以来，中华民族备受帝国主义列强的侵略与蹂躏，历史上那些民族英雄抵御外侮的可歌可泣的事迹，以及从中体现的强烈的爱国主义与忧国忧民的精神，还有那民族的屈辱史、奋斗史，便成了我国影视创作经常选择的题材和表现的主题。像《鸦片战争》《甲午风云》《血战台儿庄》《吉鸿昌》《浴血太行》等影片在题材内容和主题思想上都具有鲜明的民族特色；而苏联影视作品经常以十月革命与反法西斯卫国战争为创作题材与主题，如影片《列宁在十月》《斯大林格勒保卫战》《这里的黎明静悄悄》等；美国影视作品往往热衷于描绘西部拓荒、淘金的题材，以表现美国民族的不畏艰险，见义勇为的精神和开拓进取的品格，其代表作有《红河》《正午》《关山飞渡》《与狼共舞》等。

## 二、民族性格

影视民族风格也表现在具有民族性格的艺术形象塑造上。以民族性格中的斗争性与斗争方式来说，我国电影《红旗谱》的主人公朱老忠"为朋友两肋插刀"的义气，"出水才看两腿泥"的坚韧，明显受到中华民族文化传统的浸染，尤其是燕赵侠义性格的影响。而由意、法两国合拍的影片《佐罗》中挟危助弱的佐罗与《三剑客》中敢于和勇于同红衣主教之流斗争的三剑客，都具备意大利、法兰西民族那种机智、俏皮、潇洒和某种玩世不恭的性格烙印。再拿对待情欲、爱情和婚姻来说，由于民族性格的原因，东西方民族表达方式差别很大。大部分欧美国家的影视作品凡涉及男女之爱，总不免要调动影视的特殊手段，来突出接吻、拥抱等镜头，甚至包括渲染某些床上动作。相比较而言，中华民族在对待爱情与婚姻问题上的表达要含蓄得多。我国许多影视片如《归心似箭》《我们村里的年轻人》等采用借物传情的表达方式倾诉爱情。即使是表达爱情直露的影视片，也不大加渲染床上戏。这也是为了遵循大多数观众的审美心理习惯。自然，影视作品中表现民族性格的外延应是较宽泛的。可以表现勤劳勇敢、吃苦耐劳、爱国爱家、忧患意识等积极因素，

也可以表现诸如"阿 Q 主义"、窝里斗、国粹主义等消极因素。只是我们倡导从积极方面来塑造足以代表民族性格的影视形象而已。

## 三、民族形式

影视作品的样式、语言、结构和表现手法是影视民族形式的主要构成部分，也是影视民族风格的重要表现。不同国家和民族的影视创作受其民族文化传统和文化心理的影响，在影视样式选择、造型方式、语言表达、故事叙述、情节开展、矛盾激化、细节描写、人物动作对话、心理的表现等方面会形成各自的民族特点。例如，在电影样式的选择和创造方面，日本民族在战乱纷繁的历史基础上选择和创造了"武士片"或"剑戟片"；美利坚民族在开发西部的历史基础上选择和创造了"西部片"；中华民族在历史和传统的基础上选择和创造了"武侠片"；印度民族在习俗的基础上选择和创造了"歌舞片"等，这些电影样式从某种意义上可视为民族风格的体现。再如，在电影的造型方式方面，西方电影的写实、东方电影的写意、阿拉伯电影的神奇特征、拉美电影造型上的魔幻色彩，这些均显现了各自民族风格的独特韵味。其他民族形式的风格特征需要我们在具体的影视鉴赏中仔细地辨识。

另外，影视作品中自然景观、地域风光、风土人情、习俗礼仪等，也往往是影视民族风格的构成因素。如中国电影中蜿蜒起伏的黄土地，阿拉伯电影中广阔无垠的沙漠，拉美电影中莽莽苍苍的原始森林，瑞典电影中浩渺无垠的雪野，都非常有效地表现了特定民族的特定文化氛围。影视中映现的民族风俗人情、节庆仪式、服饰饮食、宗教信仰、道德观念等，是一个民族历史文化传统和心理素质的具体表现，有时可以被看成是识别不同民族风格的标志。张艺谋的《红高粱》用婚礼仪式表现中华民族的活力和洒脱；田壮壮的《盗马贼》以佛教礼仪来编织雪域高原的现实和历史，全面展示了佛教文化的恢宏博大以及人在这种教义面前的渺小委琐，使影片获得了浓郁的藏族文化色彩的韵味。日本导演大岛渚的影片《仪式》，用富有日本民族特色的各种仪式(婚礼、葬礼等)来编织与之格格不入的当代日本现实，片中的"仪式体现了日本灵魂的特征"，显示了浓烈的民族风格。

以上我们对影视艺术鉴赏的不同层面及其所包含的因素作了简单阐述。影视艺术是综合性艺术，所以，即使仅是一部单独的影片或电视剧，它们包含的艺术成分也相当复杂。以合格的影视欣赏者来要求，任何一个影视观众，作为审美主体，都不应仅仅把目光盯住影视作品中的某一艺术层面。因为作为影片或电视剧中的艺术构成，它们虽然同时也可以是相对独立的元素，但是在传达艺术信息的时候，它们却只有在共同对审美鉴赏者发生影响的情况下才有意义。或者说，作为影视艺术世界这个大系统中的小系统，影视鉴赏者只有对各个鉴赏层面及其要素的形态、特点、功能与相互关系都熟悉的前提下，才可能对影视作品本身做出正确的整体的观照，从而获得满意的审美效果。

# 思 考 题

1. 以我国一个第五代导演为例，结合他的作品谈谈导演风格。
2. 选择一位自己喜欢的演员，分析其表演风格。
3. 以意大利电影为例子说明影视的时代风格。
4. 民族风格对影视主题有什么影响？
5. 东、西方民族性格上的差异对影视作品产生了怎样的影响？
6. 简要说明电影的民族形式的差异。

# 第七章　影视艺术发展史

从广义上讲，历史指的是一切事情以往的运动发展过程。历史是对人类以往历史过程的记录、对于人类以往历史经验的总结和对于历史发展规律的探讨。探索影视历史发展的道理，从中寻出影视艺术的发展规律，同时了解电影与电视发展历程中的主要创作技术、艺术流派、重要的作品等，有利于更好地理解影视艺术的内涵。我们在前面已分章讨论了影视艺术的基本语汇、构成手段、作品样式、文学因素和艺术风格，再回过头来进行史论的梳理，这样的编排主要是考虑到要从整体上去理解影视艺术发展史中的优秀作品需要上述章节所讲的内容作为基础。

## 第一节　世界电影艺术发展概述

电影从发明时的那种杂耍娱乐形式逐渐变成艺术殿堂中一颗夺目的新星，中间不过经历了一百多年的时间，其间产生了众多的美学观念、艺术主张、创作思潮和指导思想。在这一节里，不但介绍了电影史上有关技术的发明及其对电影发展的影响，更重要的是有取舍地介绍了世界电影史上重要的艺术流派、有影响的导演及其作品，并对影响电影发展的重要思潮作了梳理和分析，深入浅出地勾勒了百年电影发展史的轮廓。

### 一、电影的发明(1829—1895 年)

任何一种艺术形式都不像电影那样对物质形式有如此大的依赖，它是建立在 19 世纪世界科学技术大发展的基础之上的。

#### (一)"视觉滞留"现象的发现

1829 年，比利时著名的物理学家约瑟夫·普拉托通过观察发现，外界物体从人的眼前移开后，该物体反映在视网膜上的物象不会马上消失，而是继续短暂滞留一段时间，他统计约为 1/3 秒。1832 年，他制作了一个玩具——"诡盘"，奠定了电影发明的基础，他还因而获得了"电影祖父"的称号。其实，在电影接受过程中，真正起作用的并不是"视觉滞留"而是"心理认同"，电影语言也正是建立在人的视觉听觉所产生的心理活动——幻觉的基础上的。

#### (二)摄影术的发明

1824 年，法国人尼塞富尔·涅普斯用 12 小时曝光，拍下了一幅名为"餐桌"的静物照片。1839 年，另一个法国人雅各·达盖尔根据文艺复兴以后在绘画上的小孔成像的原理，发明了在暗室中将形象固定在贴有银纸的铜片上的曝光方法——"银版照相法"。这

一年被后人定为摄影技术发明年。1840 年，曝光时间减到 20 分钟。过了没多久，摄影时间只要一两分钟就够了。1851 年，曝光时间缩短到几秒。到了 19 世纪 70 年代，大约 1/25 秒的较快曝光技术出现了，但当时只有一个玻璃感光板。以上这些都是静态的摄影，最早连续摄影来自一次对于马的拍摄。

1872 年到 1878 年，美国加利福尼亚州的利兰德·斯坦福和英国人爱德华·穆布里奇总共用了 5 年的时间，终于连续拍摄出马跑动的姿态。这就是摄影机的雏形。1882 年，法国人马莱利用左轮手枪的间歇原理，研制了一种可以进行连续拍摄的"摄影枪"。此后他又发明了"软片式连续摄影机"。1889 年，美国著名的发明家爱迪生和乔治·伊斯曼的工厂合作，创造了以赛璐珞为片基的、透明的，长条、柔软而且凿有洞空的胶片，使胶片能在摄影机中以同样间隔进行移动。透明底片、快速曝光、让底片顺利通过摄影机的装置、让底片产生间歇运动的装置，以及遮光的快门等种种设计的组合，终于在 19 世纪 90 年代早期完成。

1894 年，爱迪生在其助理狄克逊的协助下发明了可以拍 35 毫米电影短片的摄影机——"电影视镜"，这就是最早的电影放映机。但"电影视镜"只能供一个人观看，不能在大银幕上放映。最后，这项发明由法国的卢米埃尔兄弟——路易和奥古斯特完成了。

1894 年，卢米埃尔兄弟根据他们父亲买回来的"电影视镜"，创造性地运用缝纫机间歇运动的机械原理发明了电影放映机的抓片机构，解决了电影胶片如何间歇地通过放映机片门的问题。这是一种既可拍摄又能放映的机器，除当时的手摇把柄今天被淘汰外，其原理与构造和今天的摄影机无大区别。1895 年 3 月 22 日，他们在巴黎的法国科技大会上首放影片《卢米埃尔工厂的大门》获得成功。同年 12 月 28 日，他们在巴黎的卡普辛路 14 号大咖啡馆里，正式向社会公映了他们自己摄制的一批纪实短片，有《火车到站》《水浇园丁》《工厂的大门》等 12 部影片。卢米埃尔兄弟是第一个利用银幕进行投射式放映电影的人。从此，人们把 1895 年 12 月 28 日世界电影首次公映之日定为电影诞生之时，卢米埃尔兄弟自然当之无愧地成为 "电影之父"。

## 二、早期电影(1895—1907 年)

### (一)卢米埃尔兄弟的"活动电影"

卢米埃尔的影片明显的特点是纪实性。由于影片直接地拍摄真实的生活，给观众以身临其境的亲切感。他们的那些记录社会和家庭生活的影片，对后世引发了深远的影响，成为写实主义的开路先锋。

在路易·卢米埃尔所拍摄的作品中，主要的题材有拍摄劳动和工作的生活场景，如《工厂大门》，是以设在里昂的卢米埃尔兄弟自己家的工厂作为背景，拍摄工人下班的景象。其次就是记录家庭生活的情趣场面，如《婴儿的午餐》《家庭聚餐》《钓鱼》等。卢米埃尔和他所培养的摄影师们，还将摄影机镜头对准了那些具有社会政治、宗教文化、实事新闻等方面的内容和状态进行拍摄。比如《耶路撒冷教堂》《沙皇尼古拉二世的加冕礼》《一艘新的船下水》等。这些影片以不同的景别、角度，准确地拍摄出那个时代异国

政治、文化的色彩与特征。此外，有关自然风光和街头景色这些户外实景拍摄也是卢米埃尔作品的主要特征。代表作品有《出港的船》《火车进站》《街景》等，这些影片真实、自然地"抓住了生活实景"。

纵观这些影片我们可以发现三个特点：第一，这些影片都是表现现实生活的内容，按他们自己的话说，"我们所做的一切只是再现生活"；第二，影片都是从现场直接拍摄，基本上没有导演的编排和干预；第三，影片没有任何故事情节。

卢米埃尔兄弟对电影的贡献虽然很大，可是停留在某种技术水平上的卢米埃尔的现实主义却未能给予电影所应当具有的艺术手法。这种只能放映一分钟，而在艺术手法上又仅仅局限于题材选择、构图和照明的活动照片，由于它的表现方法只是平铺直叙，结果把电影导向了死胡同。

正因为作为再现美学传统鼻祖的卢米埃尔兄弟拍摄的影片缺乏艺术吸引力，于是便出现了另一位电影创始人乔治·梅里爱，他的影片代表了另一种对立的电影美学——表现美学。

### (二)乔治·梅里爱的"银幕戏剧"

开始时，梅里爱完全模仿卢米埃尔的方法，对现实生活进行实录。但是，一个极偶然的机会使他发现了"停机再拍"的电影技术手段。

1897 年，他花了 8 万金法郎在巴黎郊外蒙特路易自己家的庄园里建起一个摄影场。1902 年，梅里爱根据科幻小说编导了著名的科幻片《月球旅行记》。这是他的巅峰之作，在电影史上产生了深远影响。影片描述了一群身着星相家服装的天文学家到月球上去旅行的奇幻故事。全片由 30 个场景组成，历时 16 分钟。

梅里爱所拍摄的四百多部影片，大致可分为四种类型。首先是魔术片，这类影片最大的贡献在于尝试特技的表现方式，如《贵妇人的失踪》(停机再拍)、《橡皮头人》(移动摄影)、《多头人》(遮盖法)、《音乐狂》(多次曝光)等。其次是排演的新闻片。这位银幕特技专家在创作中并没有完全脱离社会现实，相反，他却十分严肃地注视着现实生活。如1899 年，梅里爱拍摄的《德雷福斯案件》，这是当时轰动法国的真实事件。还有根据欧洲古老的童话故事改编而成的神话故事片，例如《小红帽》《蓝胡子》《仙女国》《灰姑娘》等。最后就是科幻探险片，除了上面所讲的《月球旅行记》外，梅里爱还拍摄了《太空旅行记》和《极征服记》等一些科幻探险影片，将科学与魔术、现实与幻觉结合起来，创造了一个充满魅力的光怪陆离的幻想世界。

梅里爱对世界电影的发展也贡献良多，主要有以下四大方面。

第一，他首次把许多照相特技应用到电影上来。如多次曝光、合成摄像、渐显渐隐、慢速摄像、使用画托、应用模型和黑色背景、用手工为胶片着色等。第二，梅里爱发现的"停机再拍"能使不同场景形成新的组合，产生新的含义。第三，梅里爱把戏剧表现手法移植到电影中来。他把属于舞台剧的东西吸收到电影制作中来，诸如剧本、演员、服装、化妆、布景等。电影同戏剧的"联姻"，丰富了电影的表现力。第四，他是电影导演的创始人。在摄影棚里编造了他的幻想世界和理想世界。

梅里爱对世界电影的发展贡献良多，但是他的电影也存在着一个巨大的弊端。梅里爱的影片永远都是中景，摄像机一动不动，总是从一个视角拍摄。观众就像坐在固定的座位上观看舞台表演一样。在他的摄影棚的场地上甚至有一个十分明显的四方形粉笔线。演员在拍摄影片时绝对不能越出这个四方形的框框。这就是所谓的梅里爱式的"乐队指挥视点"，银幕就是舞台。这一局限使得梅里爱后期的电影陷入故步自封、闭门造车的困境。

### (三)布莱顿学派、百代时期以及鲍特的《火车大劫案》

#### 1. 布莱顿学派

1900 年到 1903 年期间，英国出现了世界电影史上最早的一个电影流派——"布莱顿"学派。布莱顿是英国南部的海滨城市，学派的主要代表性人物 G. A. 史密士和詹姆士·威廉逊是当地两位出色的照相师。他们主张像卢米埃尔那样，在室外场景中创造"真实的生活片断"。他们提出了"我把世界摆在你的眼前"的口号。

詹姆士·威廉逊在表现现实生活时，往往按照自己的想象加以发挥，并非完全忠实于现实生活的真实。1900 年拍摄的《中国教会被袭记》是他的代表作。该片首次成功使用了追逐和救援的戏剧式场面，使用蒙太奇手段将两个不同情境中的形象交替出现，从而使镜头与镜头之间相互呼应，随意流畅，造成剧情的渐次紧张。威廉逊的独特表现形式，被称作是典型的"追逐片"的叙事特征，给其后的惊险片特别是美国的 "西部片"开了先河。

G. A. 史密士把特写镜头运用于电影语言的形式系统，发展了它的叙事因素。他在 1900 年拍摄的《祖母的放大镜》和《望远镜中所见的景象》中，先后在一个场景里交替地使用特写镜头和远景镜头，打破了传统艺术时空的固定模式。这种在同一场景交替使用不同景别的方法就是"分镜头"的原则，史密士创造了最初的真正的蒙太奇形式。

布莱顿学派另外一位代表人物是威廉·保罗，他原先主要从事拍摄外景片和新闻影片。1900 年，他剪辑了一部影片《彼卡德里马戏团的摩托车表演》(他并不担任该剧的导演)。这是世界上第一部有意识地用移动摄影法拍摄的外景影片。该剧带给观众强烈的视觉冲击，有一种好像坐在开足马力的汽车里向前飞驰、险些要发生撞车事件的感觉。

同样仅仅是几分钟的短片，同卢米埃尔影片中的小资产阶级情调以及梅里爱影片中的幻想神话故事相比，"布莱顿学派"的影片中表现出了极其可贵的现实主义萌芽。而在形式上，"布莱顿学派"具有初步的蒙太奇意识，真正使影片朝着电影化的方面迈进了关键的一步。

#### 2. 百代时期

当影片生产在英国还停留在手工业阶段，法国电影已经进入了工业化的"百代时期"。法国人查尔斯·百代是一位极富眼光的商人，成立了百代公司，起初主要经营留声机，从 1901 年开始专注于电影制作。1920 年，百代建造了拥有四面玻璃的摄影棚，并开始销售百代摄影机。百代的影片极受欢迎。百代公司还开辟了海外市场，支配了国际的电影交易。在百代公司的鼎盛时期，它统治的电影工业要比今天的好莱坞还要全面，当然，

那时的电影工业比今天的电影工业规模要小很多。

百代公司最重要的导演费迪南·齐卡，是一位电影的全能人才，他在百代公司期间担任过布景、导演、编剧和演员的工作。齐卡拍摄的影片有《一个犯罪的故事》《罢工》和《黑暗的地下》等，都是以真实的巴黎郊区作为背景，把社会底层人民的生活搬上了银幕。不过，他在电影形式技巧的创造性上，效法布莱顿学派，沿袭并发展了英国电影所具有的现实主义风格与倾向。他更多的是从商业的角度上去考虑电影的制作和发展。

在这一时期，百代公司也有许许多多的竞争者，其中比较著名的就是拥有电影史上第一个女性电影工作者爱丽丝·居伊的高蒙公司和"闪电"公司。

### 3. 鲍特的《火车大劫案》

在这一时期，不能不提到的是埃德温·鲍特。这位美国人曾经是爱迪生公司的一个电影放映员，后来成为公司的摄影师。1903 年，鲍特完成了他最重要的作品——《火车大劫案》。

影片《火车大劫案》叙述了一伙匪徒劫持一辆火车的故事。被劫匪捆绑起来的列车发布员，事先已经通知了警察，因此当这群劫匪正在分赃的时候被随之赶来的警察歼灭。鲍特把列车发布员的遭遇、火车上的抢劫和舞台上的当地市民这三个事件的叙述剪辑在一起。在这部影片里一共使用了 14 个镜头来表现 14 个场景，每一场景都是由一个镜头拍摄下来的完整事件中的一部分。鲍特在警察追捕和劫匪逃跑这两个情节之间来回切换，形成了时空的跳跃和转换，创造性地发展了电影叙事的流畅性和连贯性。同时，这种叙事方式不需要任何文字叙事语言的注释便可以使人一目了然。《火车大劫案》也开拓了美国西部片的类型基调和发展方向，影片吸引了许多的观众，在商业上取得了巨大的成功，曾占据美国银幕达 10 年之久。

但是，我们也要看到鲍特的影片也存在非常明显的局限性。《火车大劫案》里虽然采用了分镜头的手法，但是每个场面段落仍然是用一个单镜头表示，他还不懂得将每个段落划分为若干个镜头来进行表示。这一缺憾很快就由另外一个伟大的美国电影工作者——格里菲斯来弥补了。

# 三、默片时期(1908—1926 年)

## (一)格里菲斯

格里菲斯一开始只是在比沃格拉公司当配角演员，且曾经出演鲍特的影片。从 1908 年起，格里菲斯兼任导演，以平均每星期两部影片的速度，4 年内为比沃格拉夫公司共拍摄了近 450 部 10 分钟以内的短片。这些短片的拍摄为格里菲斯积累了丰富的经验，也培养了他在很短的篇幅内进行叙事的能力。

1913 年，格里菲斯离开了比沃格拉夫公司，带着他的制作团队来到了新兴的美国电影中心——好莱坞，成立了自己的独立发行公司，并与独立制片商合作。不久，格里菲斯就拍摄了电影史上不朽的名作——《一个国家的诞生》，从此名声大振。

影片《一个国家的诞生》是一部经典的好莱坞巨片，史诗性地展现了美国南北战争的

历史。两个美国年轻人来自南北双方的家庭，本是世交。后来因为内战的爆发，彼此立场相异而发生了冲突。偏向北方的斯东曼在战后极力争取通过立法解放黑人，而偏向南方的喀麦隆却协助成立三 K 党以回应他家乡发生的黑人暴动。这部影片虽有反动的种族主义倾向，但在艺术技巧上却有划时代的成就。这部长达 3 小时的影片，以有条不紊、张弛有度的叙事手法，形象地反映了美国南北战争前后所发生的重大历史事件，既有壮观的场面、历史伟人，又有细腻、温情的平凡百姓；既有残酷的战争、节奏紧张的营救，又有安逸的生活以及美妙情趣的抒发。

这部影片出色地发挥了电影艺术的分镜头和剪辑的独特表现力。运用了不同景别，多变的角度、机位和移动摄影等方法，运用"圈入圈出""淡入淡出""闪回"等技巧，最后以 1500 个镜头精心构制而成。在各个场面的处理上，格里菲斯发挥了多线索平行与交替展开的特长，灵活自如地从一个背景转到另一个背景，或者在同一个场面境内，时而远摄，时而近拍，轮流表现细节。片尾还运用了著名的"最后一分钟的营救"交互剪辑来表现两个场景。《一个国家的诞生》标志着美国无声电影已经走向成熟，同时也标志着世界电影艺术一个质的飞跃，它将电影从街头杂耍引入艺术的殿堂。

《一个国家的诞生》之后格里菲斯又拍摄了另外一部巨片——《党同伐异》。这部影片中使用了平行蒙太奇、交叉蒙太奇、隐喻蒙太奇、对比蒙太奇，甚至还使用了长镜头内部的蒙太奇。这些具有极强表现力的蒙太奇手法直到 20 世纪 50 年代以后才被普遍运用。但是影片复杂的平行蒙太奇叙事方式超越了当时观众的欣赏水平，使得它并没有在票房上获得成功。但是，《党同伐异》的电影剪辑、叙事节奏、情节结构和移动摄影等技巧，以及规模宏大的群众场面等，都极大地影响了世界电影，被电影史学家称为"光辉的失败"。

纵观格里菲斯的艺术成就主要有以下两点。

第一，使镜头成为电影的一种表现手段。格里菲斯缩小了影片的基本构成单位，从场景中分出不同的镜头，这样电影就具有自己的表达语言，也具备了更自由的时空转换。这一切使电影产生了新的含义，奠定了电影作为一门独立艺术的基础，也决定了格里菲斯在电影史上的巨匠地位。

第二，确立了基本的电影叙事语言。格里菲斯一方面汇集了当时电影叙事的各种技法，另一方面他也继承了传统叙事艺术的基本模式，特别是受到莎士比亚戏剧和狄更斯小说的影响。在叙事结构上，格里菲斯恪守古希腊亚里士多德以来的线性因果叙事法则，即所谓"起承转合"或"开始、发展、高潮、结局"这样一个环环相扣的情节安排，从而形成一个封闭完整的叙事体。格里菲斯创立了一套经典的电影叙事语言，并被沿用至今。

### (二)欧洲先锋派电影运动

格里菲斯的成功，为电影艺术的殿堂奠定了基石。这门生命力极强的艺术形式一旦趋于成熟，其他姊妹艺术也开始向它靠拢。第一次世界大战之后，美国取代法国和欧洲成为世界电影霸主，其日趋类型化的商业电影日渐成为世界电影的主流。而有着悠久深厚的文化艺术传统的欧洲，试图走一条与商业化气息浓厚的美国电影不同的艺术道路。20 世纪

20 年代，欧洲出现了第一次电影观念革命——先锋派电影运动。这个前后不到 10 年，以失败而告终的电影运动是电影史上的一个奇特现象，它的出现从形式上看是各类艺术形式相互渗透的尝试，但实际上是有着广泛的社会政治背景和文化动荡的环境。

## 1. 德国表现主义电影

表现主义是大约从 1908 年开始形成于绘画和戏剧领域的一个艺术风格，它出现在欧洲许多国家，在德国尤盛。它首先出现于绘画界，强调用特殊手法反映现实世界，其基本美学原则就是强调以夸张的、变形的，甚至怪诞的形式去表现艺术家的内心世界。1919 年，德国拍出了第一部具有表现主义风格的影片《卡里加里博士》。

《卡里加里博士》讲述的是一个精神病院院长平时摆出一副权威架势，暗中干着不可告人的勾当。该片全部镜头都在摄影棚里拍摄，创造出了一种隔绝的、非现实的生活。影片的布景形态奇特，所有的建筑物都变了形。楼房都有尖尖的屋顶，房屋的墙是倾斜的。布景图案简单、怪诞，多为古怪的几何线条和符号，而且透视不合比例。为了与表现主义的布景相适应，影片在服装、化妆和表演上也向表现主义风格靠拢，人物造型怪诞，动作夸张。表现主义演员的表演，排斥自然动作的效果，他们常常急速跳跃、突然停顿，然后又摆出突兀的姿态，与布景构成某种精心设计的视觉图形。

除《卡里加里博士》外，表现主义风格的影片还有《沙吉佛利》《吸血鬼》《大都会》等。虽然表现主义的历史是短暂的，但是表现主义电影是德国最早的一种民族电影流派，不仅对战后德国电影产生了重大的影响，而且对世界电影，特别是对美国 20 世纪 30 年代的恐怖片、盗匪片和四五十年代流行的"黑色电影"的出现和发展也产生过一定的影响。它那恐怖的情节开了恐怖片的先河。而这些影片中使用的斜射的灯光照明、棱角分明的画面构图和咄咄逼人的物象都已经成为反映人物恐惧、紧张和不正常精神状态的不可或缺的手法。

## 2. 法国印象派电影

20 世纪 20 年代，法国一群年轻的电影导演认为电影有着纯粹作为艺术的本质，而无须借助剧场或文学的传统。这群电影导演以德吕克为中心，包括阿贝尔·冈斯、谢尔曼·杜拉克、让·爱浦斯坦等人，他们被称为法国电影中的印象派。

印象派电影以情感为表现中心，善于描述细微心理的情境。如杜拉克的《微笑的伯戴夫人》，内容全是主角心中幻想的生活，它想象能从枯燥的婚姻中逃脱。冈斯的《车轮》主要剧情是关于四个人之间的感情，导演寻求表现的空间是在每个人物的情感之上。这些导演的影片里实验了各种新的摄影及剪辑技巧来描绘人物的心理状况。在这些影片中，虹膜、遮光罩和叠印都用来追溯人物的思想与情感。他们还试验运用节奏式剪辑来表现人物的心理感受。在影片《车轮》中，火车碰撞那场戏就用加速剪辑处理，镜头长度由 13 格递减到 2 格。这类电影形式也开创了电影技术的新领域，冈斯拍摄的影片《拿破仑》出现了电影史上最早的"宽屏幕"电影。影片用三块银幕来表现某些场景，即著名的"三画合一"技巧。

这股独特的电影运动在 1929 年左右由于得不到法国以外观众的认可以及这些导演在

电影商业经营上的失败而销声匿迹。但是印象主义风格形式的影响则持续下来，如其中的内心叙述主观镜头和剪辑，对美国的类型片、风格片以及美国悬念大师希区柯克的影片都有着相当大的影响。

### 3. 达达主义和超现实主义电影

达达主义是第一次世界大战期间出现的现代文艺流派。达达主义的宗旨在于反对一切有意义的事物，主张破坏一切艺术规范，推崇个性的彻底自由。相应的，达达主义影片的特点也是没有主题、没有情节，追求奇异怪诞的视觉效果。在达达主义的影响下，抽象电影进入高潮。

抽象派拍了为数不多的几部普通观众根本看不懂的抽象电影。德国导演沃尔特·鲁特曼的《柏林——大都市的交响曲》则用城市的各种物体作对象，寻求其造型美。法国著名导演雷内·克莱尔在先锋派运动中拍摄的《幕间休息》是达达主义电影的代表作。影片描写一个疯癫的科学家，用一种魔光使巴黎陷入沉睡状态，然后用轻松的讽刺描绘了八个人物生活在死寂般的巴黎的情景。影片大量使用了达达主义所惯用的惊人效果、离奇古怪的隐喻，以及故作神秘的手法。

《幕间休息》公演后不久，达达主义产生了分裂，被超现实主义所代替。超现实主义电影没有完整的故事，创作主旨在于形象化地表现梦境和潜意识活动，场面怪诞、令人费解，借以表现主观世界的混乱、幽暗、痛苦和严重的失落感。从此，先锋派电影的主要拍摄对象从抽象形体转向内心，着重表现内心的变态活动，表现那些作为内心活动"物化"的奇异怪诞的景色和人物。超现实主义最具代表性的作品是侨居法国的西班牙籍导演路易斯·布努埃尔的《一条安达鲁狗》。该片由布努埃尔与超现实主义画家萨尔瓦多·达利根据他俩的梦境共同编写的。影片没有任何统一的逻辑线索，描写的只是一个朦胧的诗意世界，很难找出实在的情节线索。影片的目的就是希望用自由的电影形式，来激发观众潜在心底最深处的冲动。

超现实主义电影的剪辑是一些印象派手法的混合，如大量地运用软焦距、虚化画面、摇动镜头、叠印和各种奇特的拍摄角度，以及时空大幅度跳跃、平行和交错的剪辑，同时也采用了主流电影的一些手法。

先锋派电影运动以 1930 年布努埃尔拍摄的《黄金时代》而告终。由于电影商业性特征的巨大束缚，过分荒诞、主观色彩过于浓厚的先锋派电影，在影坛上必然是曲高和寡的。但是，作为一次电影艺术的探索试验，先锋派具有不可否认的积极意义和丰富成果。他们在摄影、剪辑中的隐喻、变形、夸张的手法，促进了表现蒙太奇技巧的形成和发展，丰富和扩展了电影画面的表现力，并为第二次世界大战后大规模的现代派电影运动提供了先例。

### (三)苏联蒙太奇学派

十月革命胜利后，新建立的苏维埃政权极为重视电影。1919 年，苏联电影在各种物资紧缺，几乎没有电影器材和设备的情况下，开始了自己的电影研究。

### 1. 库里肖夫

库里肖夫是苏联蒙太奇理论的第一位研究家，他以实验"库里肖夫效应"而闻名于世。"库里肖夫效应"充分证明了蒙太奇在电影拍摄中确实有一种奇特的功效，有目的地将不同镜头加以并列，便可以获得一种新的含义。库里肖夫主张电影的素材就是影片的片断，而构成的方法则是按一种特殊的创造性的次序把片断连接起来。他坚持认为电影艺术的开始在于导演按照各种不同的次序和各种各样的组合方式剪辑起来的那一刻，而非开始于演员的表演和各个不同场面的拍摄。因为，只有在剪辑的时候，导演才可以按照自己的想法通过不同的组接镜头的方式得到各种不同的结果，才开始为电影赋予其自身的含义。

### 2. 爱森斯坦

根据爱森斯坦的蒙太奇理论，蒙太奇与象形文字之间有一致之处，例如两个不同的象形文字融合在一起就能构成一个表意文字，如"鸟"变成"鸣"。

1924 年，他拍了第一部影片《罢工》。这部影片充满锐意，颇具创意。电影中有一个著名的隐喻蒙太奇片断：反动军队镇压工人群众的场景后，插入了屠宰场牲口被宰得血淋淋的镜头，以此表现反动军队对待人民群众就像对待牲口一样。爱森斯坦在这部影片里体验了他的"杂耍蒙太奇"理论。但是，爱森斯坦没有把蒙太奇纳入叙事主线中，只是单纯地追求纯粹的蒙太奇艺术效果，整部影片没有连贯的情节和完整的人物，堆满了各种离奇费解的隐喻，显得松散杂乱，抽象说教过多，所以影片并没有取得成功。

爱森斯坦最成功的电影是《战舰波将金号》，这部影片至今仍被公认为世界电影史上的最佳影片之一。故事情节大概如下：战舰波将金号是帝俄黑海舰队的骄傲，但一连数月伙食太差，肉都长满了蛆，水兵因抱怨伙食而遭军官击毙，由此引发叛变。军舰开到奥德萨石阶接受人民的食物补给，但步兵赶到镇压，发生了阶梯上的大屠杀。影片的结尾，战舰从黑海舰队旁通过，顺利驶向公海。

影片按时间顺序编排分成五个部分，共 1346 个镜头。影片由五大部分组成。①"人与蛆"描写战舰上水兵的艰苦生活和所受的非人待遇。②"后甲板上的悲剧"，表现起义的水兵受到军官的镇压。③"以血还血"，表现敖德萨革命群众看到用汽艇载到岸上的华库林楚克的尸体，义愤填膺，纷纷声援起义水兵。④"敖德萨阶梯"，表现人群在石阶上向水兵致意，沙皇军队赶来向手无寸铁的市民开枪射击，血肉横飞。这一电影片段是世界电影史上的经典场面，敖德萨台阶共 120 级，士兵从阶梯走下来只要 2 分钟时间，而影片共用了一百六十多个镜头，反复切入特写，沙皇反动军队沿台阶而下屠杀无辜平民的过程竟长达 8 分钟，成为电影蒙太奇运用的一个著名范例。⑤"战斗准备"，表现远处驶来海军舰队，水兵们做好战斗准备。沙皇海军舰队的士兵拒绝向自己的兄弟开炮，波将金号战舰上红旗飘扬，驶向大海。当时是黑白片时代，红旗是导演让人用红墨水一帧一帧染上去的。

这部影片让爱森斯坦一跃成为具有世界声誉的电影艺术大师。爱森斯坦的贡献除了蒙太奇的艺术实践，还有蒙太奇理论的阐述，他使之成为一个完整的美学体系。同时，我们也要看到爱森斯坦的局限性，他主张，电影艺术的目的不在于形象地表现现实，而在于表

现概念。创作上，他脱离了真实的生活素材，过分夸大了蒙太奇的作用，使得他与自己趋向现实主义的作品风格极不统一。

### 3. 普多夫金

20 世纪 20 年代，普多夫金在进行电影创作的同时，还和爱森斯坦一道创立了蒙太奇电影理论。普多夫金在这一时期发表了重要的电影理论著作《电影导演和电影素材》《论电影编剧、导演和演员》以及《电影剧本》等，对于当时的电影美学发展做出了显著贡献。

普多夫金强调剧本创作的重要作用，他在《电影剧本》一书中，为自己的影片确立了一种叙事模式，即："整个电影剧本分成若干部分，每个部分分成若干段落，每个段落又分成若干场面，最后，每个场面则由一系列从不同角度拍摄的镜头构成。"普多夫金在剧本的创作阶段就明确地规定了影片多种蒙太奇的结构形式。这一结构形式是严格地按照故事情节加以思考和组织的。

普多夫金非常重视演员的作用。普多夫金还从蒙太奇理论立场出发提出了"电影演员工作的非连续性"和"蒙太奇形象"的理论，他在电影创作中依靠演员的表演，强调在电影中保留演员表现的性质。

普多夫金同爱森斯坦等人一样，把蒙太奇视为电影艺术创作的基础。为了避免单调、重复，普多夫金在影片中还十分注重表现性蒙太奇与叙事性蒙太奇有机结合。这些特点在普多夫金改编自高尔基的同名小说《母亲》的影片中得到了充分的体现。这部影片蒙太奇的运用紧凑有力，富于音乐性，拍摄角度和细节处理极具特色，善于通过一些令人难忘的精彩细节来营造作品的气氛。

除了《母亲》，普多夫金还拍摄了《圣彼得堡的末日》和《成吉思汗的后代》，并都取得了成功。普多夫金的电影理论文章和实践拍摄的电影，为蒙太奇理论的建立做出了巨大的贡献。

苏联这场电影蒙太奇研究风潮在 20 世纪 30 年代的时候，由于苏维埃当局对电影工业态度的转变而正式结束。但是，苏联蒙太奇学派在理论和实践上为电影的发展立下了不朽的功绩，制定了蒙太奇作为制片中的主要创作环节的原则。他们不像格里菲斯只是模糊地意识到，而是清楚地了解到，蒙太奇所赋予电影的创造含义。他们的贡献是巨大的，业绩是不朽的。

# 四、经典电影时期(1926—1946 年)

## (一)有声电影的兴起

1927 年对电影来说是具有划时代意义的一年。这一年，声音真正进入了电影。1927 年 10 月，由华纳兄弟公司拍摄并上映的一部音乐故事片《爵士歌手》，标志着有声电影的诞生。其实《爵士歌手》也并非是一部真正有声片，它只有几句话和几段歌词。然而，它却受到观众们的热情欢迎，影片在发行上的成功不仅使得当时濒临破产的华纳兄弟公司赚得了起死回生的利润，而且，促使美国所有的电影制片厂在两年之内都改为拍摄有声

片，美国的电影观众也从 1927 年的 6000 万猛增到 1929 年的 11 000 万。电影的无声时代就此宣告结束。

声音进入电影丰富了电影蒙太奇的内涵手段。有声电影取代无声电影，是符合电影发展的客观规律的，也是有其客观必然性的，因为有声电影的诞生标志着电影走向艺术真正发达的时期。1933 年以后，由于技术的进步，电影制作中同期录音得以改为后期录音。同时，有关声画蒙太奇的理论和手法都有了较大的发展。

1935 年，马摩里安摄制了世界上第一部彩色故事片《浮华世界》。彩色电影的问世，标志着电影从诞生发展到了完善成熟的发展时期，从此电影艺术进入了新的发展阶段。

### (二)经典好莱坞电影的发展

在这一时期，除了声音与色彩进入电影，使得电影艺术进入一个新的阶段，最引人注目的还是美国电影对梦幻的营造及电影工业的成熟发展。

好莱坞是美国加利福尼亚州阳光明媚的洛杉矶市的一个区。到 1920 年正式建立了好莱坞城，里面有许多规模宏大的制片厂，一百八十多个摄影棚，可以拍摄以世界各地为背景的影片。

#### 1. 好莱坞的制片厂制度

第一次世界大战后，特别是 20 世纪 20 年代初，美国电影业出现了兼并风潮，吞没了为数众多的小制片商和放映商。20 年代中后期，最终形成了好莱坞八大公司：派拉蒙、米高梅、华纳兄弟、20 世纪福克斯、环球、哥伦比亚、雷电华、联美。八大公司每年生产五百部左右的影片，迅速取代法国成为世界电影业的霸主。它们决定着美国电影的制作方式、艺术风格，也操纵着美国乃至全球观众的趣味和时尚。

在好莱坞，制片公司建立了一套完整的制片程序，这一程序的中心人物是制片人。从题材的选择、摄制人员的确定，到拍摄的角度和剪辑的取舍等，整个生产程序全部由制片人控制起来。在制片厂里分工精细，编剧、导演、演员、摄影、美术、洗印、录音和剪辑等，各类部门和各种专业人员，相互制约，各司其职。甚至，在各部门的分工中还有具体的划分。因此，好莱坞的导演和电影中负责编剧、录音等人员一样，只是一名雇员，根本不能发挥自身的艺术风格。

面对观众趣味的变动不居和电影市场的变化无常，制片厂寻找到了一种可以最大限度保证票房收入的方法，即明星制度。所谓明星制度，就是突出演员的作用，为已经确定好某种类型角色的演员量身定做影片，使之成为观众崇拜的偶像。让电影明星成为消费商品，热爱这些明星的观众便会围绕着作为商品的明星进行消费，这样就为影片创造了更高的票房价值。在明星制度下，明星制度造就了一批定型化的演员。玛丽·璧克馥始终是一位天真可爱的姑娘，嘉宝是神秘莫测的深沉女子，丽泰·海华丝是性感的荡妇，而凯瑟琳·赫本则是贤妻良母。

#### 2. 类型电影

类型电影是好莱坞电影在其全盛时期所特有的一种创作方法，一种与商品生产结合在

一起的特殊的影片创作方法。它是在制片厂制度下形成和发展的。类型电影就是由不同的题材或技巧所形成的不同的影片范式，实质上是一种艺术产品标准化的规范。

好莱坞摄制的影片完全是以票房价值收入为指导原则，制片人关心的是如何多赚钱。一部成功的影片出现后，便竞相模仿。同时，美国电影剧作家经过长期的创作实践，归纳出了一些成功的电影模式，这些模式最具商业上的保险系数，最能获得投资的回报。类型电影有三个基本元素。一是公式化的情节，如西部片里的铁骑劫美、英雄救美；强盗片中抢劫成功，终落法网；科幻片中怪物出世，为害一时等。二是定型化的人物，如除暴安良的西部牛仔或警长、至死不屈的硬汉、仇视人类的科学家等。三是图解式的视觉形象，如代表邪恶凶险的森林，预示危险的宫堡式塔楼，象征灾害的实验室里冒泡的液体等。①

要研究这一时期的好莱坞，只能从大量影片中归纳出类型、模式和类别，而很难发现每一部影片本身的风格。美国影评家格杜尔德列举了 75 种故事片和非故事片的类型。故事片有恐怖片、科幻片、灾难片、西部片、强盗片、歌舞片、喜剧片、战争片、体育片等，非故事片有广告片、新闻片、纪录片、科学片、教学片、风景片等。类型片中最具有代表性的是喜剧片、西部片、歌舞片、犯罪片和科幻片。

1) 喜剧片

喜剧片是美国类型影片中最早成熟和繁荣的样式。1912 年到 1930 年是美国喜剧电影的黄金时代。在无声电影阶段，对于喜剧创作来说，主要是靠演员的形体动作、夸张的表演和摄影机的魔法来造成超乎视觉习惯的奇妙景象。这一时期出现了美国喜剧电影大师查理·卓别林。

查理·卓别林出生于英国伦敦一个贫苦演员家庭。他自幼随母亲登台表演歌舞和杂耍。从 20 世纪 20 年代到 40 年代，他拍了近百部影片。其中最著名的有《淘金记》(1925)、《城市之光》(1931)、《摩登时代》(1936)、《大独裁者》(1940)、《凡尔杜先生》(1947)等。纵观卓别林的影片主题通常集中表现鞭挞不公正、不人道的资本主义社会，歌颂社会底层"小人物"的真、善、美，反对法西斯独裁统治和侵略战争。在看卓别林的电影时观众常常在笑声中流出同情的眼泪。他的影片受到世界人民的赞誉，是当今人类的文化瑰宝。

进入有声电影时代后，戏剧性情节、丰富的人物性格以及妙趣横生的对话成为有声影片营造喜剧效果的主要手段。1934 年，著名导演弗兰克·卡普拉拍摄的《一夜风流》开辟了"疯癫喜剧"和"爱情喜剧"的新风格。

2) 西部片

西部片是最能反映美国人的民族性格和民族精神的片种。它以 19 世纪下半叶美国人开发西部荒野地为题材，是美国特有的一种影片样式。

西部片中最著名的是约翰·福特执导的《关山飞渡》(1939)。该片描述了 8 个不同的人物共同乘一轮马车前往劳司堡。途中遇上了印第安人的围攻，几经艰险之后终于获得骑兵队解围。这部堪称西部片里程碑式的影片，极成功地刻画了车上 8 个主要人物不同的个

---

① 潘天强. 新编西方电影简明教程[M]. 上海：复旦大学出版社，2007：53.

性，情节扣人心弦，追逐和搏杀场面非常精彩。但是，该影片和这个时期其他的西部片一样，站在了所谓文明的白人殖民者立场上，印第安人被大肆歪曲成邪恶残暴的歹徒。这个时期经典的西部片还有《红河》(1948)、《正午》(1952)、《原野奇侠》(1953)等，代表了西部片在艺术上所能达到的最高水平。

3) 歌舞片

歌舞片是美国电影的传统样式之一，产生于 20 世纪 20 年代，第一部歌舞片就是第一部有声影片《爵士歌王》。歌舞片在 20 世纪 30 年代极为盛行。歌舞片最大的特点在于用歌舞来展示剧情和揭示人物的内心世界。

20 世纪 40 年代，好莱坞歌舞片最具代表性的人物是金·凯利。他主演的《雨中曲》是歌舞片的经典之作。金·凯利与史丹利·杜宁合作编舞与表演，安排人物心境与舞蹈配合妥帖，让观众欣赏到动听的歌曲和优美的舞蹈融合一体的电影大宴。

五六十年代，为了对抗电视的冲击，好莱坞拍摄了一批根据百老汇大型歌舞剧改编的大场面影片。其中包括《俄克拉荷马》(1955)、《西区故事》(1961)、《窈窕淑女》(1964)、《音乐之声》(1965)和《滑稽女郎》(1968)等豪华巨片。其中最著名的是获得当年奥斯卡奖最佳影片的《音乐之声》。该片取材于 1938 年发生在奥地利的一个真实的故事。一个童心未泯的女家庭教师使孩子们挣脱了贵族家庭严格的家规，恢复了活泼、纯真的天性。影片将政治事件、爱国精神、浪漫爱情、美丽的大自然景色和音乐舞蹈完美地融合在一起，充满了诗情画意。

4) 犯罪片

犯罪片通常以一桩罪案的始末为内容，以罪犯或侦探为主要人物。犯罪片分为强盗片和侦探片两大类，前者以黑社会人物为主角；后者以侦探为中心。同一切类型电影一样，犯罪片的情节并不复杂，也有着定型化的人物和特定的场景。

20 世纪 30 年代初是犯罪片的黄金时期，仅仅 1931 年一年就拍出了 50 部犯罪片，如强盗片和反映敲诈、贪污、监狱暴行的影片。《小恺撒》(1930)、《公敌》(1931)、《疤脸大盗》(1932)是较为突出的几部作品。

谈到好莱坞犯罪片就不能不谈阿尔弗莱德·希区柯克。希区柯克艺术最大的特色就是将心理因素的悬念性有机地融入电影情节之中。希区柯克是一个多产的导演，从影六十多年拍了 53 部影片。他从 1920 年开始在伦敦拍片，1940 年移居美国拍摄第一部美国片《蝴蝶梦》，便获得了奥斯卡最佳影片。全片以女主角"我"为第一身份，描写年轻姑娘嫁入豪门之后，发现丈夫德文特的前妻丽贝卡的阴魂笼罩着整座曼德丽庄园，神秘的女管家丹佛丝也像幽灵般在她身旁出没。除了《蝴蝶梦》，希区柯克还拍摄有《西北偏北》《群鸟》《后窗》《三十九级台阶》《爱德华大夫》《美人计》等著名的悬念片。

5) 科幻片

20 世纪 30 年代，好莱坞科幻片偏爱带有恐怖、悲观和浪漫色彩的疯狂科学家主题。例如，1931 年出品的《科学怪人》《弗兰肯斯坦》和《德拉库拉》，类似的还有《化身博士》系列和《飞侠哥顿》系列。而《隐身人》(1933)和《金刚》(1933)都是当时的名作，它们延续并发展了好莱坞电影在特技运用和情节安排上的长处，并已经产生了独特的程式。

到了 40 年代，由于"二战"的影响，好莱坞科幻片处于一个止步不前但却相对稳定的状态，在这个十年中生产的科幻片几乎都是从前题材的"后续系列"，比如《隐身女人》(1940)、《隐身人归来》(1940)和《隐身人复仇记》(1944)。不过，这也同时巩固了好莱坞科幻片的叙事模式。在 1943 年上映的《蝙蝠侠》中，日本科学家成为邪恶的敌人，将好莱坞科幻片和战争宣传结合在了一起，这也是该时期的特点。这些恐怖片有的是靠制造悬念加重影片情节的惊险性和恐怖感的情节恐怖片，有的则是内容离奇荒诞的科学幻想恐怖片。

好莱坞的类型电影，在主题和题材、图像和符号、人物和情节以及形式和技巧等方面都是雷同的。它们从制片厂的流水线上滚滚而出，流向全世界的影院。虽然绝大多数都是过眼烟云似的通俗娱乐片，但也推出了一些传世佳作，如《乱世佳人》《蝴蝶梦》《魂断蓝桥》以及喜剧大师卓别林的杰作《摩登时代》《大独裁者》等，这些影片不仅被奉为好莱坞的经典之作，而且也为世界电影史册增添了辉煌的一页。世界观众并由此熟悉了那些在银幕上塑造了一个个性格鲜明的人物形象的明星：卓别林、鲍嘉、盖博、泰勒、劳伦斯、琼·芳登、英格丽·褒曼等。

### (三)法国诗意现实主义

诗意现实主义是法国 20 世纪 30 年代以后出现的一种电影创作倾向，它并没有像法国的印象派电影和苏联的蒙太奇电影那样有统一的运动。这些影片大都以法国的现实生活，特别是下层人民的生活为题材，在表现日常生活的真实场景的同时，具有某种诗情画意，往往能够给予观众一种诗意的满足。这段时间，最突出的活跃在法国影坛上的有富有幽默喜剧精神的雷内·克莱尔、使普通人的题材复活的让·维果、描写罪犯心理的马赛尔·卡尔内以及擅长贵族题材的让·雷诺阿等。

让·维果是诗意现实主义的先驱人物。这位英年早逝(1905—1934)的天才在短暂的创造生涯中完成了四部作品：被称作是"先锋派末期强有力的作品"的纪录片《尼斯景象》、纪录片《塔利斯》，故事片《零分操行》(1932)和《驳船阿塔郎特号》(1934)。其中《零分操行》是他导演的自传体影片，以孩子们的视点来展现奇宿学校的生活。它甚至不是现实的，但体现了诗意的思想。让·维果将写实、抒情和虚幻手法融为一体，使影片呈现出独特的格调，显示出导演的诗人气质和驾驭电影语言的能力，也预示着 20 世纪 30 年代法国"诗意现实主义"的勃兴。

让·雷诺阿是 20 世纪 30 年代法国诗意现实主义电影最重要的代表人物。20 世纪 20 年代，雷诺阿受先锋派电影的影响，拍摄了《水上姑娘》《古城比武记》等影片。1931 年的《母狗》(又名《娼妇》)标志着雷诺阿电影创作新阶段的开始。他在片中使用了景深镜头和同期录音方法，深焦距镜头的运用，使得背景与前景同样清晰，使人物与环境紧密结合在一起。这部影片成为雷诺阿艺术生活中转折的标志，确立了写实主义的风格。在雷诺阿的作品中，最为重要的是《大幻灭》(1938)和《游戏规则》(1939)。《大幻灭》是一部充满和平主义精神的伟大作品，是对于 20 世纪初欧洲历史所进行的微观的研究。在《游戏规则》中，雷诺阿揭示了说谎就是上流社会的准则，谁违背谁就遭殃的逻辑。这部影片在

叙事上按照小说的特点，强调平行的事件、平行的结构、平行的人物、平行的反应、平行的细节等，精心结构而成。

## (四)苏联社会主义现实主义

20世纪30年代的苏联电影完全改变了20年代蒙太奇学派进行的形式探索，开始深入现实生活，以革命的乐观主义精神，讴歌新事物、新思想、新生活和新的人物形象。

在30年代初，一直被四位蒙太奇大师的名声所埋没的一些电影制作者们，开始崭露头角，拍摄出了一些优秀的影片，如柯静采夫和塔拉乌别尔格、尤特凯维奇、莱兹曼、马契列夫等。

1934年诞生的《夏伯阳》被看作是苏联社会主义现实主义电影创作的里程碑之作，这部电影由瓦西里耶夫兄弟导演。影片中的夏伯阳是一个具有传奇色彩的英雄人物，在影片中从一个土生土长的军事天才，一个英勇善战的指挥官，一个勇于克服缺点的人，最终成长为一个忠于革命事业的自觉的红军将领。影片改变了20世纪20年代苏联电影那种具有史诗般的、富于激情的表现，转向了具体的、细腻的人物刻画，使影片具有现实意义。

《夏伯阳》的成功，使得苏联社会主义现实主义的电影创作进入了一个新的高峰时期。这一时期的苏联大多数电影制作者往往用一些简单的表现手段去拍摄影片。比较同时代的世界电影，比较其他的创作方法，苏联电影无论在叙事内容，还是人物形象等方面，都是更为贴近社会现实，更为吸引观众的，因而也就更具审美价值和社会意义。但是，我们也要看到在20世纪30年代后半期的苏联电影中，存在着一个极为明显的问题，这就是苏联电影出现了一种致力于歌颂"历史上的丰功伟绩"、歌颂"伟大的事件"、歌颂"伟大的人物"的倾向。当然这一现象的出现和当时的政治环境也有着密切的关系。

其后的卫国战争，使得苏联电影业遭到了严重的破坏，不得不改变了原来正常的生产秩序，一部分电影制片厂迁到后方，而一大批优秀的电影工作者则投身于卫国战争的洪流中，组成了战地摄影队，定期出品专集片和杂志片，被统称为"战时影片集"。其中，较著名的影片有：《战斗中的列宁格勒》(1941)、《莫斯科城下大败德军》(1942)和由十几个摄影师在全国各战场分别拍下6月13日同一天的战况而组成的《战斗的一天》(1942)等。故事片的创作也配合卫国战争，拍摄了如《区委书记》(1942)、《玛申卡》(1942)、《她在保卫祖国》(1943)、《卓姬》(1943)等一些优秀的影片。在这些影片中，英雄主义形象占据了作品的中心位置。

但是，从20世纪40年代后半期起，伴随着斯大林的"个人迷信"的泛滥，以及他对苏联电影的直接干预，使得苏联电影社会主义现实主义的创作方法走向公式化、概念化。直到1953年斯大林去世，苏联电影创作才开始出现了新的转机。

## (五)纪录电影

纪录片制作和纪录片电影观念在1920年前后就已经出现，在20世纪20年代中后期到30年代出现了几个主要的纪录电影派别。"纪录片"这个词是由美国影评家在1926年评论佛拉哈迪拍摄的《摩阿那》时创造出来的一个新词，并同时指出纪录片的概念是与故

事片相对而言的，故事片是对现实的虚构、扮演或重建，与之相对，纪录电影以"非虚构"作为自身的基本特性。

### 1. 弗拉哈迪与《北方的纳努克》

1922年，因制作了《北方的纳努克》，弗拉哈迪被称作纪录影片之父，影片展现了北美爱斯基摩人在冰天雪地中的生活场景。弗拉哈迪并不是机械地记录生活，片中每一个场面都是预先计划好的，并与纳努克一起取舍拍摄好的内容。他要求自己成为影片内容的积极参与者，其创作指导思想是把非虚构的生活场景同自己的想象与诗意完美地结合起来。1926年，弗拉哈迪还拍摄了《摩阿那》，展示世外桃源般的萨摩亚群岛上，毛利族人和谐快乐的生活场景。之后，他又拍摄了几部不同题材的纪录片。1948年拍摄最后一部名作《路易斯安娜的故事》，这是一部自传性的影片。

### 2. 维尔托夫的电影眼睛派

维尔托夫在十月革命期间负责苏联新闻影片的摄制，到了20世纪20年代，他已经形成了关于"电影眼睛"的理论。这一理论声称由于摄影机的镜头具有记录现实的功能，故而比之于人的眼睛更具优越性。他在1922年对其理论进行了实践，拍摄了一系列名为《电影真理报》的新闻影片，并定期按杂志形式发行，共发行了12期。每一期的新闻影片都关注两三件当时的时事或日常生活。他认为电影必须忠实地摄录生活，要善于摄录生活的即景。他反对故事片的一切虚构手法，竭力排斥传统的场面调度、电影剧本、演员和摄影棚的使用方法。但是维尔托夫并不反对蒙太奇，他允许在保持镜头内容真实的条件下，运用镜头的剪接去发挥电影分析和综合现实的能力。维尔托夫同属于这一方面内容的还有一些重要的代表作品：《前进吧，苏维埃》(1926)、《在世界六分之一的土地上》(1926)和《关于列宁的三支歌》(1934)等。维尔托夫的理论与实践被20世纪20年代欧洲的许多崇尚纪录主义的电影制作者们追随和效仿。甚至到了20世纪60年代法国新浪潮运动中"真理电影"，也曾受到了维尔托夫"电影眼睛"理论的影响，创造出一种将纪录片和故事片相结合的，更具有现实感和真实感的影片来。

### 3. 英国纪录电影

曾有众多的英国人为电影的诞生和发展做出了重要贡献，英国早在20世纪初的"布莱顿学派"中就对电影艺术的发展做出了重要贡献。20世纪20年代末到40年代初，在英国电影大事记中，最突出的要数由约翰·格里尔逊领导的纪录电影运动。

英国纪录电影运动在创作思想上受苏联电影，特别是维尔托夫的"电影眼睛"理论的影响较深。同时，还吸收了法国先锋派的经验，在画面构图、镜头剪辑、声画配合等方面极力精雕细琢。而这其中最突出的要数由约翰·格里尔逊。

1929年，格里尔逊得到政府部门的资助拍摄了一部长达50分钟的纪录片《漂网渔船》。影片反映了北海捕捞鲱鱼渔民的生活，其构图精巧，画面优美，编辑流畅，配音清晰，具有"交响乐式"的蒙太奇效果，一直为后人所称赞。

格里尔逊的《漂网渔船》成功后，在他身边聚集了一批热衷于电影的年轻人。短短几

年内，便拍摄了一百多部影片，主要作品有格里尔逊与弗拉哈迪合作的《工业的英国》(1932)，巴锡尔·瑞特的《锡兰之歌》(1934)、《夜邮》(1936)和卡瓦尔康蒂的《煤矿工人》(1935)等。

#### 4. 德国纪录电影

德国默片时代最具影响力的纪录片是由华尔特·鲁特曼在1927年拍摄的《柏林——大都市的交响曲》。影片表现了柏林这个城市一天之内生活的全景图。影片极力追求造型美，用镜头探索了机械、建筑外观、商店橱窗陈列等事物所具有的抽象美感特质。这部作品也用主观视角隐含了对社会的评论，如在正午时段的镜头中，鲁特曼把无家可归的妇女带着孩子的镜头剪切到一家奢华的餐厅一个盛满食物的盘子上。

"二战"爆发后，纳粹德国的纪录片变成了法西斯的宣传品。其中最著名的无疑是德国女导演莱尼·里芬斯塔尔和她的《意志的胜利》(1934)和《奥林匹亚》(1938)。这两部影片和导演本人都受到了非议，但是我们不能否认它们的艺术价值。

第二次世界大战以前，纪录片更多的是运用在新闻领域，商业电影市场仍然是好莱坞的类型片独占鳌头。但是，这些纪录片的制作和理论的探索为"二战"后出现的意大利新现实主义和法国新浪潮电影运动打下了基础。

## 五、战后现代电影时期(1946—1978年)

"现代电影"是相对于经典叙事传统而提出的概念。经典叙事着重于用传统戏剧模式来"讲述故事"，强调戏剧冲突和"起承转合"的情节安排。经典叙事传统基本成型于20世纪初期，至三四十年代美国电影制片厂制度让其达到鼎盛时期。迄今经典叙事仍占据统治地位，世界各国大部分影视电影依然采用经典叙事模式。现代电影在形式层次上与传统电影有着明显的区别。现代电影在结构上打破了戏剧性结构的完满与封闭，在叙事结构和人物性格方面走向开放和多元，并更注重电影本体特性和电影语言的使用。第二次世界大战后，意大利新现实主义电影算是现代电影的开始。但在此之前，美国的奥逊·威尔斯拍摄的《公民凯恩》已经进行了许多重要的尝试。

### (一)奥逊·威尔斯和《公民凯恩》

20世纪40年代的好莱坞，类型电影已经发展到了顶峰，程式化的情节、豪华的场面、漂亮的女明星构成了好莱坞电影的基本模式。商业上的成功让好莱坞故步自封。敢于在这个庞然大物的严密统治下开拓一条新路的是年轻的奥逊·威尔斯。

奥逊·威尔斯在26岁时编导演制的银幕处女作《公民凯恩》是现代电影与传统电影的历史转折点。《公民凯恩》是奥逊·威尔斯以纽约报业大亨威廉·朗道尔夫·赫斯特(1863—1951)为原型，加上自己童年时寄居他人时的经历及感受塑造出了查尔斯·福斯特·凯恩的形象。

从结构上看，影片已经冲破了好莱坞影片封闭的单视点的结构形式，对故事片作了开放式的多视点的结构形式和倒叙式的处理。凯恩的临终遗言"玫瑰花蕾"成为叙事的动

力，推动情节在现在时态中发展，是一条纵向的结构线索。为了解开"玫瑰花蕾"的秘密，通过五人之口带出五段存在内在逻辑的闪回，从而也形成了影片的横向结构线索。他们的回忆和叙述是相互矛盾的，都是从不同的阶段来看凯恩的不同侧面。而每个人又都认为自己所讲述的是正确的，是肯定无疑的。在这里，导演没有强迫地灌输给观众他对凯恩的评价，甚至没有明确告诉我们"玫瑰花蕾"的答案。展现在观众面前的是完整的、丰富复杂的现实情景，让观众自己去思考、感受一个更深、更复杂、更完整的人格。

在电影语言运用上，威尔斯也作了大胆的尝试。影片中系统运用了深焦距景深镜头、长镜头段落、移动摄影、音响蒙太奇、带天花板的背景处理、高速度剪接等表现手段，成为一部现代电影的典范之作。

《公民凯恩》的拍摄时间距今已有六十多年，但依然被视作"电影史上十大影片"当之无愧的冠军和头号经典，其影响力可见一斑。

### (二)意大利新现实主义电影

第二次世界大战是电影史的分水岭。"二战"之后，世界电影的中心开始向欧洲转移。这一转移不仅是地域的变迁，更是从传统叙事电影向现代电影的演变。其开端是意大利新现实主义电影运动。

1942年，由卢奇诺·维斯康蒂拍摄的《沉沦》、德·西卡拍摄的《孩子们注视着我们》和勃拉塞蒂拍摄的《云中四部曲》等几部影片的出现，使人们看到了意大利电影的变化。意大利新现实主义电影真正开始是在1945年，这一年罗西里尼拍出了《罗马，不设防的城市》。

《罗马，不设防的城市》是第一部真实反映意大利抵抗运动以及意大利人民生活与斗争的影片。影片是根据一位抵抗运动领导人的口述记录原原本本拍摄下来的。罗西里尼曾是一位纪录片的制作者，在拍摄该片期间以纪实化手法打破常规进行拍摄：用自然光取代照明，用实景取代布景，以生活的真实取代虚构的情节，用工人、农民取代职业演员。在有意无意间，罗西里尼开创了一种新的创作倾向。

第二年，罗西里尼拍摄的《游击队》使他开创的纪录片式的拍摄方法得到进一步的发展。他几乎不使用剧本，并明确拒绝使用摄影棚、服装、化妆和演员。此后，罗西里尼还拍摄了表现战时德国儿童心灵扭曲的《德意志零年》(1948)、《欧洲51》(1951)和《意大利万岁》(1953)等。

除了罗西里尼，这一运动中还有另外两个重要的导演，德·西卡和德·桑蒂斯。1948年，德·西卡拍出了一部传世之作——《偷自行车的人》。这部电影讲述失业工人安东尼奥因自行车失窃，带领儿子到处无望地寻找，结果自己也被迫去偷自行车，最后在儿子面前受辱被抓。影片以一种悲凉痛苦的色调，用观众觉察不到变化的固定摄影镜头、慢移动和慢摇拍镜头来进行拍摄，勾勒出了一个真实而丰满的罗马形象，让我们看到了失业、贫困、饥饿和由此产生的冷漠、偷窃、暴力、欺骗这一系列战后意大利社会的真实画面，进行了尖锐的社会评论。该片获得了当年的奥斯卡奖最佳外语片，是新现实主义电影最典型和最突出的代表作品。

德·桑蒂斯的《罗马 11 时》，则将新现实主义的创作推向了又一个高峰。影片的素材来源同《偷自行车的人》一样，是取自于一个新闻报道。故事也同样非常简单，战后一家公司招聘一名打字员，结果却有上百人前来应聘，楼房倒塌酿成了一场悲剧。影片没有完整的、互为因果的情节，而是依次交代出影片中主要的十个人物各自不同的身份、经历和性格，但是每一个姑娘的遭遇都是一个独立成篇的动人故事，它们在影片中互相交织、穿插在一起，构成了一幅再现战后意大利现实生活的图景。

意大利新现实主义还有许多的代表人物和重要的作品，例如维斯康蒂拍摄的讲述意大利渔民生活的《大地在波动》(1947)，卡斯戴拉尼比索尔达蒂拍摄的《在罗马的太阳下》(1947)，吕奇·藏巴的《艰难的年代》(1947)，安东尼奥尼、利萨尼、马西里、蒂诺，里西和费里尼联合制作的集锦片《城市里的爱情》(1953)等。

新现实主义最大的特点便是"真实"，与一切"虚假"为敌，在内容和形式方面提出了以下两个口号。

"还我普通人"是新现实主义针对过去意大利银幕上虚假、浮夸风气提出来的第一个口号。新现实主义集中力量描绘普通工人、农民、小市民和城市知识分子的生活与斗争的实际状况，在题材内容上总是把镜头对准战争期间和战后意大利的社会现实。为了达到高度的纪实性，新现实主义电影反对明星效应和"扮演"角色，因而大量启用非职业演员。如《偷自行车的人》中失业工人安东尼奥的扮演者就是一个真正的失业的钢铁工人，而扮演儿子的是一个罗马报童，电影拍完后他们又再次失业。

第二个口号"把摄影机扛到大街上"指生活场景的变化。在此之前，电影生产几乎完全工业化，场景多数在室内搭建，外景极少。而新现实主义电影工作者将摄影机搬到大街小巷上去，在实际空间中进行拍摄使电影从呆板凝固的戏剧性空间中释放出来，获得了更为真实的空间。如《大地在波动》全片在西西里岛一个渔村实地拍摄，没有任何人工布景，全部内景场面也都是在当地渔民家里拍摄的。

新现实主义的创作指导思想不仅发挥了电影力求逼真的照相本性，而且在发挥电影的时间空间的潜力上做出了巨大的贡献，给人一种全新的感觉。

意大利新现实主义电影从 20 世纪 50 年代初开始走向衰落。一般认为，到 1956 年德·西卡和柴伐梯尼合作的最后一部影片《屋顶》问世后，新现实主义基本上就结束了。

### (三)法国"新浪潮"与"左岸派"电影

20 世纪 50 年代末，新现实主义电影运动渐趋衰落，现代主义电影代之而起。法国"新浪潮"运动堪称西方现代主义电影的代表。

"新浪潮"是指 20 世纪 50 年代兴起于法国的年青一代导演的电影观念和在这种观念指导下摄制的诸多影片。他们主要来自于法国著名电影杂志《电影手册》的青年评论家，包括让-吕克·戈达尔、弗朗索瓦·特吕弗、克劳德·夏布罗尔、埃里克·罗梅尔、雅克·里维特等人，因此他们也被称为"电影手册派"。他们奉《电影手册》主编安德烈·巴赞为"精神之父"，虽然巴赞在"新浪潮"出现之前就已经去世。巴赞认为电影艺术所具有的原始的第一特征就是纪实的特征。他反对戏剧化、故事化，认为只有生活在银

幕上流动。

特吕弗与戈达尔等人共同提出"作家电影"理论及其三大条件：第一，具备最低限度的电影技能；第二，影片中明显地体现出导演个性，并且在一系列影片中一贯地展示出自己的风格特征；第三，影片必须具有某种内在的含义，导演必须通过他使用的素材来表现其某种个性，这种个性应贯穿在他所有的作品之中。"作家电影"论实际上是"导演中心论"。强调导演个人在影片中的中心地位，否定了电影是集体创作的结果。他们的口号是"拍电影，重要的不是制作，而是要成为影片的制作者"。他们的制作方法与传统的电影制作方法截然相反，影片成本低、制作周期短、采用实景拍摄和自然光效，大量启用非职业演员。特别是在叙事模式和情节结构方式上，他们打破了格里菲斯以来的经典模式，用了无逻辑的事件组合和情节结构方式，追寻的是一种主观现实主义的真实。因此，大量不受传统规范束缚的主观镜头，跳跃式的剪辑手法在"新浪潮"电影里司空见惯。"新浪潮"电影剧作常常具有随意性和即兴式特点，许多台词只是在实际拍摄时才最后根据实际效果或即兴灵感确定，有时导演甚至只是规定一个大致的情境，由演员自己自由发挥，在演出中完成台词，从而在影片的风格上追求一种自然、逼真、偶发的纪实效果。

"新浪潮"电影的两位主将是特吕弗和戈达尔。

特吕弗是"作家电影"的提倡者和突出代表，他的第一部长片《四百下》便是其代表作。这部影片讲述了一个名叫安托万的敏感的小男孩得不到社会和家庭温暖而离家出走的故事。全片没有精心设计的故事，就是通过一连串日常生活琐事的积累来反映生活，影片著名的结尾是一个安东尼面向观众的定格的画面，以表达一个无法解决的情境。之后，特吕弗又让扮演安托万的小演员相继演出了他的另外四部自传体影片《二十岁时的爱情》(1962)、《偷吻》(1968)、《夫妻生活》(1970)、《飞逝的爱情》(1978)。演员随着剧中人一起增长年龄，在银幕上造成了一种"罕见的真实感"。

戈达尔于1956年正式进入《电影手册》编辑部工作。1959年，年仅29岁的戈达尔在特吕弗的帮助下导演了震动法国影坛的怪诞杰作《筋疲力尽》。该片描述了法国青年米歇尔杀死警察后畏罪潜逃到巴黎，与美国女友厮混，最后被女友告发，命丧警察枪下。影片故事情节简单，但使用了许多新颖的手法。例如，影片镜头自由跳接，在互不连贯的画面形象中插入字幕、照片、漫画和动画片，声画故意脱节，大量旁白的提问和议论、带有象征性的画面、演员凝神注视着摄影机直接对观众说话等破坏性技巧和间离方式，以此打破传统的银幕幻觉。此外，戈达尔其他的重要作品有《疯狂的比埃洛》(1965)、《中国姑娘》(1967)和1983年获得金狮奖的《芳名卡门》。戈达尔这些锐意创新的作品，为动摇好莱坞电影定型化的电影美学的垄断和霸权开辟了道路。

在"新浪潮"席卷世界电影的同时，在法国还有另一个重要的现代主义电影流派——"左岸派"。由于其主要成员大都居住在巴黎的塞纳河左岸，因此被称为"左岸派"。由于"左岸派"几乎是与"新浪潮"同时出现，而且裹挟在"新浪潮"汹涌的激流中，因而有人把它看作是"新浪潮"的一部分。虽然"左岸派"与"新浪潮"在艺术创新的探求上有某种相似之处，但两者还是存在明显区别的。

在主题的选择上，我们可以看到"左岸派"导演十分关注人的精神状态和精神活动，

影片偏爱回忆、遗忘、记忆、杜撰、想象、潜意识活动。相应的，在艺术表现上，"左岸派"彻底打破了传统的时空观念，将逻辑的、线性的时间改变为错综复杂交替的"心理时间"，空间也由具体的物理空间或叙事空间改变为"心理空间"。在声音的运用方面，由于"左岸派"深受文学影响，他们非常重视语言在叙事层面和画外空间的运用，对话、旁白和内心独白构成了影片重要的组成部分。"左岸派"在摄影上，十分讲究画面构图和布光等效果。特别是摄影机的运用，常常是面对一个静止的人或物，摄影机慢慢地向前推进，使人感到像要透过事物的表层，揭示隐藏的内在。"左岸派"对电影的剪辑十分注重，他们认为剪辑所能表现的东西远无止境。

　　"左岸派"电影最著名的导演是阿伦·雷乃，他是"左岸派"的领袖人物。1959年阿伦·雷乃拍摄由法国"新小说派"女作家玛格丽特·杜拉斯编写的《广岛之恋》，轰动了世界影坛。该片通过对一位到广岛拍和平主义影片的法国女演员与一位日本建筑师的一段短暂爱情的描写，揭露了战争和原子灾难对人的尊严和命运的摧残。在这部影片里，雷乃打破了传统影片中时间与空间的明显界限，通过意识的流动、内心的独白将女主人公年轻时与德国士兵的爱情悲剧与眼前即将破灭的爱情悲剧联系在一起，平行展开。在外部世界与内心世界之间的过渡，取消传统电影中的间歇法，用跳接对时空、事件进行人为的压缩。雷乃还在影片中首创了"闪切"的手法，即极短的闪回，成功地表现了人物意识瞬间的流动。影片中声音与画面也常常以对位的方式相配合，观众看到的是法国的景象，听到的却是广岛的声音。阿伦·雷乃非常完美地把握住了视觉与语言的相互补充，构成一部寓意极深的象征性电影。两年后，阿伦·雷乃推出了《去年在马里昂巴德》，这是现代主义意识流电影的另一部高峰作品。这是一部没有传统的故事和连贯情节，人物身份十分暧昧，充满神秘气氛的影片。它的无情节、无理性、无人物性格的三无特征，它的无技巧闪回以及它把过去、现在、将来的事件连续交织在一起的蒙太奇结构都已成为当代西方电影词汇的基本组成部分。此后。雷乃又相继导演了《慕里耶》(1963)、《斯塔维斯基》(1974)、《我的美国叔叔》(1980)等影片。

### (四)欧洲其他现代主义电影

#### 1. 英格玛·伯格曼与瑞典电影

　　英格玛·伯格曼早期的影片以"人的处境艰难"为主题。进入20世纪50年代，随着存在主义哲学在欧洲盛行，他的作品开始倾向于表现世界的荒诞、生命的痛苦和死的解脱等。为此他拍摄了《夏天的微笑》(1956)、《第七封印》(1956)、《野草莓》(1957)等影片。其中《野草莓》被电影界视为意识流的范例，是伯格曼的代表作。影片讲述了医学老教授依萨克驱车到一所大学接受荣誉学位的过程中，在现实的荣耀和梦境幻觉以及对童年回忆的折磨中审视了自己的一生，发现了自己人性中的倔强顽固和自私。伯格曼将意识流的表现技巧引入电影，自如地把人的冥想、梦境与现实置于同一个时空环境，使人的主观世界同客观世界合二为一，把人物隐秘而复杂的内心世界表现得淋漓尽致。

### 2. 意大利现代主义电影

"二战"之后,意大利经济开始复苏,新现实主义电影所表现的各种社会问题很大程度上得到了缓解,人们关注的焦点由社会和环境等外部因素,转向人本身,特别是人物内心深度的揭示上。在新现实主义电影阵营中脱颖而出的安东尼奥尼和费里尼开始了"内心的新现实主义" 电影的探讨。

费里尼从 1954 年到 1957 年拍摄了孤独三部曲《道路》《骗子》《卡比利亚之夜》。三部影片都是表现社会下层的小人物,如流浪艺人、小骗子和妓女等。20 世纪 60 年代,费里尼又继续拍摄了"背叛三部曲":《甜蜜的生活》(1960)、《八部半》(1962)、《朱丽叶塔的精灵》(1965)。《八部半》是其最具个性化的代表作。这部影片带有一定的自传性。影片表现了一个名叫吉多的电影导演在筹拍一部影片的过程中所遇到的两种困顿与危机。一是主人公吉多在创作上的枯竭,找不到激发想象的源泉,陷入了困境;另一个困扰是他在三个女性之间的感情纠葛,同样陷入了情感的困境。影片的叙事采用了片中人物的主观视点,没有推动情节发展的逻辑线索,将两个层次的精神危机通过 11 个长短不等的"闪回段落"互相错综交织,使现实、联想、回忆、想象、错觉以及各种潜意识活动交织在一起组成人物内部精神状态的银幕意识流。

安东尼奥尼同费里尼一样在创作道路上走过了从新现实主义到表现内心的过程。1959 年他拍摄的《呼喊》就是标志着新现实主义电影走向转型的重要作品。20 世纪 60 年代是安东尼奥尼的创作高峰期,这一时期的创作奠定了他世界电影大师的地位,其作品主要是情感三部曲:《奇遇》(1960)、《夜》(1961)、《蚀》(1962)。《奇遇》讲述男主人公桑德洛与未婚妻安娜前往西西里岛游玩,不久发现安娜失踪了。于是,桑德洛与安娜的女友克劳蒂雅一起寻找她,然而在其过程中他俩却陷入了热恋。最后克劳蒂雅又发现桑德洛与另一个妓女厮混。这是一部"反情节""反戏剧"的代表作,影片没有一条贯穿始终的戏剧线索,没有一个完整的故事情节,即使在段落之间也没有内在的因果联系,最后也没有告诉观众安娜的下落。三部曲的另外两部《夜》和《蚀》也是同一类型的影片。此外,安东尼奥尼的主要作品还有带有抽象派绘画风格的彩色影片《红色沙漠》(1964)、探究照片幻觉的本质的《放大》(1966),还有《一个女人的证明》(1982)、《云上的日子》(1995)。

### 3. 新德国电影运动

第二次世界大战以后,联邦德国一片废墟。20 世纪 50 年代,西德的影片在艺术上是一个停滞期。到了 20 世纪 60 年代,德国电影更是出现了危机。

20 世纪 60 年代中后期,新德国电影出现了第一次创作高潮。一批德国青年导演相继推出了他们的处女作。其中有亚历山大·克鲁格的《向昨天告别》、埃德加·赖茨的《进餐》、约翰内斯·沙夫的《文身》、弗拉多·克里斯特尔的《信》和维尔纳·赫尔措格的《生活的标志》等。这一时期的电影被称为"青年德国电影"。"青年德国电影"大多取材现实生活,描写普通的小人物如小职员、服务员、广告员等。他们将当代德国描绘为一个充满破碎婚姻、腐败事件、反叛青年,在"经济奇迹"神话下人人精神空虚的国家。这些影片叙事结构开放、跳跃,常常没有一条持续发展的情节线,而是将故事通过若干个缺

少因果关系的片段加以展现，纪实性镜头与虚构镜头剪辑在一起，时空上的跳跃通过插入一些字幕、警句或评语加以衔接。

新德国电影运动是一次持续时间长，而且多次起伏的电影运动。20 世纪 70 年代初，德国电影又陷入了一个衰落期。到 70 年代中期后，新德国电影再次掀起高潮，引来了繁荣期，出现了一批杰出的电影人才，其中最著名的是被称为新德国电影四杰的法斯宾德、施隆多夫、赫尔措格和文德斯。

(1) 法斯宾德是一个善于把艺术追求与观众情趣结合在一起的导演。一方面他很注意学习美国电影的叙事技巧。另一方面，他又师承法国现代派导演戈达尔热衷于布莱希特的间离效果理论。电影史称这一时期法斯宾德的影片为"好莱坞式的德国影片"，认为他将好莱坞电影的戏剧性、娱乐性、观赏性与"新德国电影"题材的民族性、真实性、批判性结合起来，开拓了新一代综合电影美学的新局面，使好莱坞的"通俗"和法国式的"激进"在德国式的"深沉"中得到了升华。他最著名的作品是有德国"女性四部曲"之称的《玛丽·布劳恩的婚姻》(1979)、《莉莉·玛莲》(1980)、《罗拉》(1981)、《维洛尼卡·佛斯的欲望》(1982)。

(2) 施隆多夫注重电影剧作，有浓厚的文学功底，他擅长把文学作品改编成电影，他最著名的作品是同名长篇小说《铁皮鼓》改编成的电影。影片通过一个从 3 岁开始便拒绝长大的小侏儒的目光展现了"二战"前后德国社会的面貌，特别是德国小资产阶级的种种丑行以及道德沦丧、精神空虚和逆来顺受的丑陋国民性。

(3) 赫尔措格的电影题材奇特，内容怪诞，大多表现一些超出常规，或者是处于某种极端环境中的人和事。主人公大多是一些身心异常的精神病人、侏儒、残疾人、幻想家、冒险家，甚至天外来客。描写的自然环境大都是遥远的、陌生的、人迹罕至的大沙漠、海岛、丛林等。但赫尔措格的影片并不是怪诞平庸的作品，而是具有哲理内涵支撑的并能体现出深广的社会和人性意义。其代表作品有《阿吉尔，上帝的愤怒》(1973)、《人人为自己，上帝反大家》(1974)、《夜间幽灵诺斯费拉杜》(1978)。

(4) 文德斯最大的贡献在于他创立了一种新的影片——公路片。他的影片中的主人公基本上都是在汽车旅行中度过，通过无休止的旅行，领略沿途的城乡景色和风土人情，记述旅途中的遭遇和见闻，使观众充分感受到社会生活的种种情调和氛围。20 世纪 70 年代他拍摄了著名的"旅行三部曲"：《爱丽丝在城市》(1973)、《错误的运动》(1977)、《公路之王》(1975)。1984 年他推出了摘取戛纳电影节的金棕榈的《德克萨斯州的巴黎》表现了男主人公试图建立家园，但是失败的经过，反映了人的孤独、人与人之间的隔膜。

**4. 苏联的"新兴电影"**

20 世纪 40 年代后半期到 50 年代初，苏联电影出现了一段"停滞期"。直到 1953 年，斯大林去世后，银幕上才重新开始出现了真正有艺术生命力的作品，同时影片产量也急剧增长。在 1958 年到 1962 年间，苏联涌现了 75 名青年导演，这股新生力量推动苏联电影走向变革，在苏联电影史中被称为"苏联电影新浪潮"时代。电影创作在体裁和样式上也有了突破，出现了各种风格、各种类型的影片，代表作品有歌舞讽刺喜剧片《狂欢之

夜》(1956)、抒情风格正剧片《生活的一课》(1956)、以人物性格和心理刻画为特色的革命历史题材影片《第四十一》(1956)，还有大批不同风格的战争题材影片如《雁南飞》(1957)、《一个人的遭遇》(1959)、《伊万的童年》(1960)等，形成了一个多姿多彩的电影局面。《雁南飞》是苏联"诗电影"的代表作，讲述了一对年轻恋人被战争毁灭的爱情。影片通过一系列"情绪段落"，追求一种诗意的境界，摄影带有强烈的情绪色彩。《伊万的童年》表现了战争年代少年伊万生活在两个不同的世界中，一个是现实中要面对残酷的战争世界，一个是伊万梦中的美好世界。这一时期的影片在诗电影理论的影响下，主张电影摄影不是客观主义的记录，而应带有强烈的主观化情绪色彩。

从 20 世纪 70 年代开始，苏联电影进入了以战争、政治、生产和道德四大题材为代表的一个新阶段。战争片出现了"人道主义和英雄主义的有机结合"作品，最著名的要数《这里的黎明静悄悄》。影片以一组虚幻的色彩画面来表现女机枪手们曾经有过或可能会有的爱情和幸福，又用另一组严峻的黑白画面来表现女战士们现实的战斗生活，两组画面交替出现，造成强烈的对比，从空间的情绪色彩上创造了"诗的情绪结构"的意境，使影片具有浓郁的抒情色彩。20 世纪七八十年代苏联电影中内容最丰富、主题最深刻、成就最高的部分是道德题材影片，其中有从正面肯定道德主题的影片，如《恋人曲》(1974)、《莫斯科不相信眼泪》(1979)等；有批评因素占主导地位的道德题材影片，如《辩护词》(1975)、《没有证人》(1983)等。此外，这一个时期还有大量的国内外古今文学名著被苏联电影人搬上了银幕，如《哈姆雷特》《奥赛罗》《战争与和平》《安娜·卡列尼娜》《罪与罚》等。

# 六、当代电影(1979 年至今)

## (一)美国新好莱坞电影

20 世纪的最后 20 年，美国凭借科技与资本优势愈益占据世界电影的主导位置，世界各国电影，包括欧洲电影，都对世界影坛的单极秩序进行着抗争。这也是当代电影的一种重要现象。

所谓"新好莱坞"通常指的是从 1967 年到 1976 年这样一段时间，但从更为宽泛的意义上，人们通常将这个时期延续下来，即将 20 世纪 60 年代发生转变以后的好莱坞统称为新好莱坞。

从 1967 年开始，《邦尼和克莱德》《毕业生》等一批电影，以对传统好莱坞类型电影和传统价值观念的反思，拉开了新好莱坞的序幕。《邦尼和克莱德》中表现的仍是一个英俊潇洒的青年和一个美貌风流的姑娘的爱情故事，但是他们西装革履的外表掩饰不住他们的真实身份：两个手持枪弹、抢劫银行的"江洋大盗"。这部影片颠覆了美国电影的强盗片和警匪片的类型模式，它标志着美国新好莱坞电影的诞生。20 世纪 60 年代末，美国电影制作者的观念在变化，观众的观念也在超越现实的精神状态，于是制片人瞄准了年轻人的反文化电影。这些影片与经典类型电影有着很大的不同，它们在电影形态上更多地融合欧洲的艺术电影。这批青年导演以影片的"作者"身份出现，不仅在影片传达的价值观

念层面上，在叙事结构、情境选择、视听追求等方面也都力求突破。

20 世纪 70 年代是新好莱坞电影的辉煌时代，这些青年导演们试图开掘出经典类型电影的新元素，在商业价值的体现中灌注个人的艺术追求。他们中的成功者有拍摄出《教父》《现代启示录》的科波拉、《星球大战》的卢卡斯、《大白鲨》的斯皮尔伯格等。这批导演是绵延至今的"新好莱坞"电影的开创人。《教父》是这批青年导演回归电影传统的一个成功标志。影片使教父形象摆脱了公式化的描述，树立起一个全新的黑社会头目形象。斯皮尔伯格的《大白鲨》创下了 1.33 亿美元的票房神话。但是这一神话仅仅保持了两年，就由卢卡斯的《星球大战》打破。《星球大战》里融合了喜剧片、西部片类型与高科技和幻想于一体，在世界影坛引起了轰动。这两部影片的成功进而带来了新好莱坞科幻片的繁荣，以后陆续出现了《夺宝奇兵》《第三类接触》《外星人 ET》《异形》《魔鬼终结者》等。

20 世纪 80 年代，很多最卖座的电影都还是出自卢卡斯和斯皮尔伯格之手，还有年轻一点的詹姆斯·卡梅隆、蒂姆·波顿、罗伯特·泽梅基斯。90 年代之后的好莱坞在制片策略上并无太大变化：熟悉的产品、熟悉的叙事程式，然而在日新月异的电子影像合成技术帮助下，顺应变化中的大众文化潮流，令观众乐此不疲。在延续传统美国类型片模式的同时，各类影片融合了更多的元素来吸引观众的眼球。保持了最高票房纪录 12 年之久的《泰坦尼克号》是一部场面壮观的灾难片，也是一部集科技与激情、特技与爱情的影片。这一时期著名的科幻片如《终结者》《独立日》《黑衣人》《黑客帝国》等都是融合了各种特技、枪战片、功夫片的动作元素，给观众带来了全新的感受。而最经典的恐怖片是 1993 年由斯皮尔伯格执导的《侏罗纪公园》，类似的还有《狂蟒之灾》《哥斯拉》《木乃伊》等。这些影片都是投资巨大的以高科技为基础，极具视听奇观效果的新型恐怖片。此外，1996 年低成本拍摄的《惊声尖叫》吸引了众多青少年观众。还有一类影片，运用高科技手段给观众带来了视觉震撼效果，如《指环王》《哈利·波特》系列的魔幻题材影片。除了科幻片、恐怖片外，歌舞片也有新的发展，《美女与野兽》(1991)将最新的电子动画制作技术与百老汇最美的音乐结合起来，1994 年的《狮子王》更是成为当年的票房冠军。而沉寂了一段时间的传统好莱坞歌舞片，在 21 世纪再次受人关注，推出了代表性作品《红磨坊》和《芝加哥》，后者更是一举夺得奥斯卡最佳影片大奖。剧情片方面，浪漫爱情喜剧还是一如既往地受欢迎，如《人鬼情未了》《西雅图未眠夜》《甜心先生》等。关于社会问题、政治问题和人道主义关注的严肃剧情片，一直都不是好莱坞电影老板的宠儿，但是一些导演还是拍出了寓意深刻的相关影片，如《辛德勒的名单》《阿甘正传》《心灵捕手》。而更多的票房冠军还是由典型的美国英雄片占据，如《蝙蝠侠》《蜘蛛侠》《007》系列，每次上映都会给影坛带来一次轰动。

综上可以看出，从经典时期类型电影的形成、繁荣到新好莱坞时期对类型传统的抗逆、回归再到全球化时代类型的杂糅与超越，美国类型电影的发展是连续的。美国的制片厂体系已经整合出一条完美高效的电影产业链，同时培养了一大批遍布全球的观众群，持续地称霸世界影坛。

### (二)欧洲艺术电影

"新浪潮"过后，法国电影不再那么光彩夺目，虽然也在自己的轨道上不断探索，但不时陷入危机。20世纪80年代以后，法国电影靠着模仿好莱坞高投资高收益的做法，不惜重金，拍了一些高成本的大制作，吸引了不少的观众，使得年终总卖座率并没有明显减弱，但是在艺术上并无大的突破。90年代以来，在法国政府大力扶助下，法国影坛涌现了一批新锐的电影导演，最突出的是吕克·贝松，其代表作品有《地下铁》(1985)、《这个杀手不太冷》(1994)、《第五元素》(1997)、《出租车》(Ⅰ，1998；Ⅱ，2000)等。此外，还有让-雅克·贝内克斯、里欧斯·卡拉克斯。与他们的前辈不同，他们不再仅仅拍摄孤芳自赏的"作者电影"，也会创造出艺术价值与商业价值兼具的具有票房保证和视觉冲击力的影片。他们的影片里画面优先于故事，常常运用流行时尚、高科技器材，以及来自广告摄影和电视商业广告的惯用手法来装饰一个相当传统的情节。影片中精雕细琢完美的视觉画面是影片吸引和震撼观众最有利的武器。快节奏、复杂的电影技巧是他们的共同特点。进入21世纪，法国电影就给全球观众奉献了一份"法国电影大餐"——《天使爱美丽》。这部精灵古怪、充满了奇幻想象力的影片出自法国电影怪杰让·皮埃尔·儒内之手。影片讲述了一个个现代灰姑娘的童话，镜头下的巴黎是比明信片更加明媚的世外桃源。诡异的魅力、丰富的想象、梦幻色的幽默，把少女的悸动和憧憬化成一幕幕迷人的画卷。

美国影片的冲击使英国电影到了20世纪70年代一直徘徊在低谷。到了80年代，英国电影的情况有了一定改善，以少而精的特点出现了一批享有世界级声誉的导演和电影作品。如大卫·里恩拍摄了《火的战车》(1981)、《甘地传》(1982)、《印度之行》(1984)等优秀作品，德雷克·贾曼和他的《爱德华二世》、《枕边书》。90年代初期，英国电影市场仍然被好莱坞电影所主宰，但是1994年的《四个婚礼和一个葬礼》的辉煌出场点燃了英国电影复兴的希望。这是一部别具一格、充满智慧的浪漫喜剧片，影片呈现出典型的英国式幽默，着重表现人物性格和心理，特别是妙趣横生的精彩对白体现了英国电影注重文学性的特点。除了浪漫喜剧片，1995年关注英国青少年问题的《猜火车》也让人看到了英国电影的革新精神。该片的电影语言极富创新意识，流行音乐营造出快捷变幻的节奏，超现实的视觉意象凸显吸毒后的迷幻恐怖与精神分裂，这种现代性的语言手段打破了传统的写实主义观念。1997年的《一脱到底》再次书写了英国电影低成本、高票房的神话。影片沿袭了英国影坛的黑色喜剧手法，将失业工人贫困潦倒的生活场景化为忍俊不禁的调笑，色彩丰富的幽默感化解了题材的严肃性。另外，纯粹搞笑的喜剧片《憨豆先生》也获得很大成功，全球票房达到1.98亿美元。

历史进入20世纪80年代以后，意大利电影明显衰落了。到了90年代，意大利电影重新焕发生机，频频在国际电影节上获奖。这一时期的意大利电影主要有四个特征。首先是出现了新现实主义回归现象。如著名导演朱塞佩·多纳托雷执导的三部影片《天堂电影院》《海上钢琴师》《西西里的美丽传说》，画面优美，主题耐人寻味，并且始终有一种淡淡的忧伤。其次是意大利人一直以来所喜爱的喜剧片被赋予了新的含义，通过富有嘲讽意义的喜剧情节和人物性格来表现其戏剧性，而人物性格又同社会生活密切结合。如罗伯

托·贝尼尼的《美丽人生》，这是一部描写第二次世界大战犹太集中营生活的超越常规的黑色喜剧片。还有一些尖锐深刻的政治片，特别是黑手党的主题历来是意大利电影关注的重要内容之一。如 R. 托尼亚齐执导的《保镖》(1993)、朱塞佩·托纳多雷 1995 年拍摄的《星探》。最后就是文学改编的剧本在 20 世纪 90 年代以后以前所未有的速度被搬上银幕，几乎所有稍有影响的意大利小说仅用一个季度的时间就改编成了电影。如克里斯蒂纳·科曼契尼导演了小说《心带你去何方》、M. 里西导演的《团伙》等。

德国电影同样是在好莱坞的长期冲击下日趋衰微。但 20 世纪 90 年代末至 21 世纪之初，德国电影出现了一个新的转折点。新的青年导演凭借精心制作的影片在国内外取得了引人注目的成就，人们称之为德国电影的复兴。这时的代表有：森克·沃特曼的《运动的男人》、罗尔夫·许贝尔的《布达佩斯之恋》、马克思·费贝尔伯克的《"心上人"和"美洲豹"》、汤姆·蒂克威的《罗拉快跑》以及 2000 年的人物传记片《马琳娜·黛德丽》和夸张喜剧《奥托》等。其中最为突出的是颠覆传统叙事结构的《罗拉快跑》。影片是在对一次事件的三次叙述中由一个相同的开端展开情节，却得出了截然不同的结果。它的出现是对传统叙事观念的一次强大的挑战与冲击，丰富了电影作为媒介所能运用的视听表现手段。除了叙事结构的新颖，《罗拉快跑》中的电影语言运用也极为出色。影片流畅的剪辑风格和多角度拍摄的运动镜头及娴熟的抽跳格技巧使得大量细节累积和反复叙述不但不琐碎，反而思路清晰，引人入胜。

这一时期，欧洲其他国家和地区也涌现了一批优秀的电影导演。如俄罗斯的尼基塔·米哈尔科夫、南斯拉夫的埃米尔·库思图里卡、希腊的西奥·安哲罗普洛斯、葡萄牙的曼埃尔·德·奥利维拉、芬兰的阿基·考里斯马基，以及丹麦出现的提出挑战好莱坞美学和法国"新浪潮"的 "DOGMA95" 电影流派，他们崇尚最为简洁本真的制作方式，试图让电影回归其影像记录的本性。

### (三)亚洲电影

#### 1. 日本电影

第二次世界大战之后，随着日本经济的恢复和高速增长，日本电影工业也迅速崛起，20 世纪 50 年代达到了黄金时期，到 1960 年，日本电影年产量已超过 500 部。1951 年黑泽明导演的《罗生门》体现了现代性、开放型的电影观念。影片讲述了一个强盗杀死武士并强暴了武士妻子的故事。影片特别之处是采用多重并列的叙事结构，通过回忆和情景再现的手法阐述了三个与谋杀案有关的当事人对此次案件的不同回忆以及那位目击证人的真实回顾。此外，小津安二郎这类老导演延续着日本传统民族特征，电影着重于以日本家庭生活为题材，描写父母和子女或者夫妻之间的情爱矛盾关系。小津安二郎的主要作品有《晚春》(1949)、《东京物语》(1953)、《秋刀鱼之味》(1962)等。

20 世纪 60 年代初日本电影掀起了挑战传统电影的"新浪潮运动"，让日本电影在题材上标新立异，甚至引起了强烈的争议。七八十年代，日本电影开始衰落，外国影片的票房收入开始超过日本国产影片，日本主流电影的生产状况越来越艰难。

20 世纪 90 年代，日本电影重新举起了复兴民族电影的旗帜，迎来了多元化发展格

局。首先是以岩井俊二的《情书》为代表的浪漫青春片。该片讲述的是一个平实、朴素、唯美、触动心灵的爱情故事，影像意境如诗如画，过去现实两个时空亦真亦幻。宫崎骏的动画电影是这一时期日本最受国际瞩目的影片。2001年的《千与千寻》是一部用童话的形式描绘一个 10 岁女孩传奇经历的动画，这部集大成经典之作，让宫崎骏获得了极高的荣誉。

### 2. 印度电影

印度素有"宝莱坞"的美誉，年平均近九百部的惊人产量，相当于好莱坞的四倍，当之无愧地成为世界上最大的电影生产国。说到印度电影，人们就会想到狂欢的歌舞，浓艳的色彩，曲折的故事，还有其浓郁的民族特色。

从 1931 年印度第一部有声电影《阿拉姆·阿拉》开始，印度电影就以场面瑰丽多彩，载歌载舞而闻名于世。20 世纪 50 年代最为重要的是产生了以实验艺术电影对抗俗套商业电影的印度电影作者。萨蒂亚吉特·雷伊导演的"阿普三部曲"：《道路之歌》(1955)、《不可征服的人们》(1956)、《阿普的世界》(1959)就是颇为突出的个案。他抛弃了商业电影的传统，开始树立印度艺术电影的方向，转向现实主义，触及了很多社会问题，在学习意大利新现实主义的基础上更进一步。

20 世纪六七十年代，印度电影企业每况愈下，多数影片题材平庸无奇，主要依靠陈词滥调的歌舞场面支撑。20 世纪 80 年代，一批导演以他们丰富的电影内容和现实主义风格，使影片闪现光华。导演谢克哈·普卡尔因为成功地执导了《印度先生》《强盗女王》得到国际电影节的认可。女导演米拉·奈尔执导的试验影片《你好，孟买》获得了 1988 年戛纳电影节的金摄影机奖和奥斯卡最佳外语片奖。进入 90 年代后，印度导演西德尼·鲁迈的电影《勇夺芳心》在欧洲公映时又引起轰动，创当年票房新高。2001 年的《阿育王》以及同年由女导演米拉·奈尔执导的影片《季风婚宴》都是现实主义风格的影片。当代宝莱坞除了美学和内容上与传统印度电影的巨大背离，同时还采纳了好莱坞电影的制作模式，摒弃了大段的歌舞代之以精心安排的故事情节。与此同时也沿承了传统印度电影的一些特点：出色的歌舞、细腻的表演、曲折的剧情等，同时又添加了很多新的元素，如时尚的气息、紧凑的节奏、轻松的幽默等，深受城市中产阶级年轻人的欢迎。宝莱坞革新的另一个明显方向，就是在技术、场面、调度等方面吸收了很多 MTV 化的视觉呈现方式，场景造型的精致与梦幻感的加强，在直观的印象上给人以耳目一新的感觉。

今天的宝莱坞打破了印度电影传统局限，推出了一系列全新的印度电影，改变了传统印度电影仅风靡于第三世界国家的境况，而受到世界的关注和认可。

### 3. 伊朗电影

伊朗电影的开端是在 20 世纪初期。1925 年，伊朗电影人开始独立制作本土电影。然而由于宗教的原因，伊朗电影发展一直十分缓慢。20 世纪 70 年代初至大革命前的巴列维王朝时期，伊朗电影跟随世界电影的步伐，开始出现了"新浪潮"。代表性作品是达鲁希·梅赫朱依拍摄的伊朗"新浪潮"的开山之作《奶牛》(1969)，朴素无华的影像风格和

简单真实的内容题材，开创了伊朗乡土写实电影的先河。1979 年之后，由于政治的原因，伊朗电影的发展陷入了低谷。直到 20 世纪 80 年代后期，伊朗电影才开始复苏，在国际影坛上崭露头角，其中的核心人物是阿巴斯·基亚罗斯塔米。1997 年由他自编自导并担任制片人和剪辑师的影片《樱桃的滋味》获得第五十届戛纳国际电影节金棕榈大奖，引起全世界的关注，让世界真正知道了伊朗电影。在这一时期，由于相对宽松的政治环境，使得伊朗的新电影人和新作品如雨后春笋般蓬勃兴起。巴赫拉姆·贝赛的《一个叫巴书的陌生人》、帕尔维兹·沙亚德的《任务》等，还有马基德·麦迪吉的《小鞋子》与贾法·帕纳西的《白气球》《谁能带我回家》《生命的圆圈》等影片开拓出了伊朗电影新的艺术成绩。

近年来最受瞩目的伊朗电影人是伊朗的电影大师慕森·马克马巴夫的大女儿萨米拉·马克马巴夫。2000 年，她凭借电影《黑板》获得了戛纳电影节的评审团大奖。2003 年，这位天才的女导演再次凭《午后五时》获得相同的奖项。该片聚焦于塔利班政权垮台后的阿富汗，描述一名女子在"崭新自由"的新世界中找寻自我新定位的故事。

但是，在伊朗由于政府审查电影的条例非常苛刻，能够获得通过的电影题材极其有限，所以伊朗盛产以儿童片为主的"纯情"艺术片。

### 4. 韩国电影

直到 20 世纪 50 年代末到 60 年代初，韩国电影业才迎来了第一个高潮，但高潮后一直在走下坡路。自 1986 年韩国电影市场开放进口外国影片后，迅速成为继日本之后的亚洲第二大市场。这时，韩国电影工业基本上是以美国好莱坞电影消费市场为模式的，主要是一些不成熟的搞笑喜剧片、动作片、言情片和色情片，往往带有好莱坞、中国香港卖座影片的影子。然而，从 20 世纪 80 年代后期开始，韩国电影开始出现了所谓"韩国新浪潮"或者"韩国新电影"。终于在 1999 年，韩国电影业迎来了新的发展态势。姜蒂圭导演的间谍惊险片《生死谍变》成为首次引起轰动效应的韩国电影，它创造了 550 万人次的观影纪录，收入高达 2210 万美元。该影片模仿好莱坞电影创作模式，自觉地定位于商业娱乐片，成功地发挥了吸引观众眼球和释放观众消费力的作用，成为影片成功的重要保证。

韩国电影进入 21 世纪后，经历了一个质的飞跃，海外市场的开拓是其得到世界承认的标志之一，成功地进入了包括香港在内的全亚洲市场，而且票房强劲。而延续着"韩国新浪潮""韩国新电影"的路子，韩国电影在国际电影节上更是大放异彩，多部电影获得国际大奖。韩国电影最大的特点在于含蓄内敛，有东方的唯美主义倾向。其电影一般画面构图精美，镜头取光自然，色彩淡雅有致，有不少地方很有东方山水画的意境。此外，韩国电影总是通过提供自身生活的真实影像，寻找一种反映本国人民人性真实的东西。同时，韩国电影特别具有一种人文关怀意义，满怀激情的人道主义，始终以温情的目光关注普通人，表现出以一种挣扎的方式实现梦想的全过程。如《我的野蛮女友》《假如爱有天意》。

但是，经过从 1998 年到 2005 年 7 年的辉煌时光后，韩国电影在 2006 年、2007 年迅速遭遇"冰冻"。可以说，韩国电影长达 7 年的黄金成长期已经结束。纵观韩国电影迅速降温的原因，真正的"硬伤"在于其题材、内容过于类型化，人物形象完全模式化。与前

几年相比，韩国电影的创新元素大幅衰减。当观众对韩国电影中的民族特色失去原有的新鲜感后，自然不再热衷于其雷同的情节。当然，韩国电影 7 年的黄金时期，培养了大批优秀的电影工作者，当韩国电影人以他们固有的坚强和努力的民族精神找到韩国电影的突破口后，将会给韩国电影带来更进一步的发展。

### (四)其他地区的电影状况

#### 1. 非洲电影

长久以来，在殖民主义的制约下，非洲电影人缺少自主权，非洲导演的拍片权利也受到了否认。到了 20 世纪 50 年代，非洲导演才能在服从殖民制片中心的制度下，拍摄一些教育片，同时必须遵守其中家长式的条条框框。独立后，法语非洲的电影发展较快。1969 年，法语非洲的导演们倡议发起成立泛非电影制片人联合会(FEPACI)——一个争取非洲影片的政治、文化和经济解放的组织。

20 世纪七八十年代，在联合会的鼓励下，许多非洲制片人拒绝追求好莱坞式轰动效应的制片方式来拍摄非洲的社会、政治和日常生活的影片。到了 90 年代，非洲电影依然处于资金缺乏和人才缺乏的困境中，但是电影人却自觉地做出了很多努力，问世了不少优秀的影片。南部非洲是非洲电影希望的寄托，各国的电影人和电影公司纷纷前来进行合作。比较重要的作品有：马里的西塞和津巴布韦合作拍摄的史诗片《瓦蒂》(1994)；喀麦隆的贝科罗和津巴布韦合作的《亚里士多德的计划》(1995)；布基纳法索的伊德里沙·韦德拉奥果在津巴布韦拍摄的《基尼与亚当斯》(1997)，以及西塞与南非导演拉马丹·苏莱曼合作的《有头衔的傻瓜》(1998)等。其中最引人注意的是南非电影《朋友们》首次参加 1993 年戛纳国际电影节。

过去 10 年间，非洲电影无论在叙述内容还是叙述形式、风格、技巧上都进行了革新。首先，非洲电影的故事、风格、技巧、主题和理论更趋向多元化和多样化。其次，早期非洲电影中对某些主题，如性、浪漫、欲望等由晦涩的提及转向明显和断然，并得到充分的展开。最后就是部分电影继承并发展了 20 世纪七八十年代的特征与方向。对文化习俗的追问，对社会、政治的评论，特别是对个人权益的利用和滥用，以及对不平等和压迫的控诉……这些主题都在 20 世纪 90 年代某些新片中浮现。

进入 21 世纪，非洲电影在 20 世纪 90 年代的际遇有望成为一种推动力，推着它走上一条不同的但更有成果的道路。

#### 2. 拉美电影

进入 20 世纪 80 年代以后，墨西哥民族电影事业逐渐萎缩。1994 年又爆发金融危机，致使墨西哥的民族电影业陷入 50 年来最严重的困境之中，曾经有过年产 200 部电影纪录的墨西哥，在 1995 年仅仅生产了 9 部故事片。即使这样，墨西哥电影人还是给观众带来了不少优秀的影片，近年不断生产出被国际所认可的电影。1995 年，丰斯克拍摄的影片《奇迹小巷》创下了墨西哥电影国际获奖最多的纪录，并参加了 1996 年奥斯卡最佳外语片的角逐；2001 年一部《不能承受之爱》，更是以如诗如画的独特影像，传达出墨西哥电

影的国际魅力。

20 世纪 80 年代是巴西电影艺术的黄金时刻，当时巴西每年平均生产电影一百多部，且多数获得较高的票房盈利。同时巴西电影在各个国际电影节中频频获奖。进入 90 年代，巴西的经济比较困难，本国没有资金投拍电影，但是巴西的电影人还是积极争取拍摄出优秀的民族电影，出产了一些优秀的电影作品，比如《四家牌局》获得柏林国际节的金熊奖；《巴西火车站》获得古巴哈瓦那国际电影节最佳影片奖和美国洛杉矶金球奖，《怎么了，伙计!》获得美国奥斯卡最佳影片的提名。其中最为突出的一位导演是华特·塞勒斯，1998 年由他导演的《中央火车站》被誉为巴西最感人、最好看的电影之一，同时也获得了多个国际奖项。2003 年改变风格的华特·塞勒斯拍摄出了一部高度戏剧化、颇有西部化风格的影片《太阳背后》，再掀国际潮流。

20 世纪 90 年代以后，阿根廷政府积极推动了电影的飞速发展，不仅年产量已超 60 部，而且涌现出了许多享誉国际的优秀导演和作品。其中 2003 年由马塞洛·皮涅洛执导的、代表阿根廷角逐奥斯卡最佳外语片的《堪察加》最值得关注。

### (五)数字技术革命

翻开电影艺术一百多年的发展史，电影的每一次革命和更新、进步和发展几乎都与科学技术的演进有着紧密的关系，从无声电影到有声电影，从黑白电影到彩色电影，从普通银幕到宽银幕，从单声道到多声道，每一次重大的技术革新在给电影带来变革和飞跃的同时，也带来对电影本身的新见解、新争议。现代高科技的迅猛发展已是不可抗拒的必然趋势，数字化技术进入电影创作领域引发从电影形态到本质的一系列变化，亦为当代电影制作和生产的变革注入了新的活力。

数字技术的运用为电影的制作提供了更为广阔的平台，这使得许多想象意境成为银幕上的现实，传统电影所不能完成的难以表现的题材，就可以通过数字技术得以实现。神奇的三维动画、虚拟技术、非线性剪辑、影像合成技术创造了一个个以前无法完成的梦幻世界和科幻故事，而借助数字技术，科幻片、灾难片、动画片等类型片也得到了前所未有的发展与创新。美国著名灾难片《龙卷风》，借助高科技制作，把龙卷风到来时所造成的强大的破坏力和壮观场面，逼真地呈现在银幕上，让人惊心动魄。《终结者 2》中液态金属人 T-1000 自由变形，完全打破了以往同类机器人的变形概念，让观众惊叹不已。可以这样说，自从有了数字技术后，我们才真正感受到人们的想象是如此的奇妙、广阔。

数字技术的发展带来的另一个明显变化，是当代电影对时空处理效果的强化。由于数字技术的应用，通过采用虚拟拍摄技术、数字模型合成技术，让摄影机得到了解放。传统的拍摄方法，摄影机的位置选择总是有局限性的。尽管可以采用辅助设备，如航拍、吊臂等，但终究会受到一定的限制。数字技术突破了传统摄影机的拍摄视角，创造出一种奇特而又迷人的时空效果。比如《黑客帝国》拍摄的"子弹时间"，营造了一种极为真实的"空间探险"的体验效果。由于有了数字影像合成技术，当代电影制作对空间效果的营造与选择更加自由，人类长久以来向往的在太空遨游的梦想变得轻而易举。特别是在一些科幻影片中，充满动作性的战争场面更加刺激，也更加频繁。同时，数字技术使得真实"还

原"历史面貌更为便捷。使用传统的摄制手法，历史写实片的创作难度以及资金投入都比较大，而虚拟技术不仅能够节省摄制布景的巨额资金，一定程度上还能够更加准确地还原历史事物的原貌。大型史诗片《圆明园》大量使用了数字虚拟技术，将一个历史上曾经存在过但被西方列强焚毁的圆明园的"旧貌"重新呈现在观众面前。美国影片《阿甘正传》里让汤姆·汉克斯(阿甘扮演者)跨越时空与总统肯尼迪、约翰逊握手。

总之，数字电影将电影的逼真性推向极致，同时又使电影书写获得了一种真正的自由，体现了电影的逼真性和假定性在新的技术发展上的进一步统一。

# 第二节　世界电视艺术发展概述

电视艺术是以先进的电子技术为基础，以电视特有的声画造型为表现手段，运用艺术的电视审美思维，对各门类的文艺作品进行加工综合、创造，通过屏幕形象的塑造，达到以情感人的艺术效果。电视艺术与电影艺术一样，它是伴随着电视技术的进步而发展的，本节将分别讲述电视技术与电视艺术的发展。

## 一、电视技术的发展

电视是一种能够远距离发送和接收声音及画面的传播媒介，它是在许许多多科学家、发明家经过几十年卓绝努力的实践才成为现实的。

### (一)电视的诞生

电视的发明可追溯到 1817 年。科学家通过试验发现了硒元素的光电效应，从理论上证明了任何物体的形象都可以用电子信号来传播。这是电视技术最基本的工作原理。

1884 年，德国科学家保罗·尼布可夫发明了"尼布克夫扫描盘"，成为电视荧光屏的雏形。这一发明就像尼布克夫自己描述的那样"能使处于 A 地的物体在任意一处 B 地被看到"。但由于当时用的是机械方式扫描，所产生的图像模糊不清，尚未具备观赏价值。

20 世纪初，电视的研究进入了一个高潮。先后有苏联、匈牙利、日本、美国的科学家进行了有关电视的研究。1925 年 10 月，英国科学家约翰·洛吉·贝尔德利用尼布克夫发明的机械扫描图盘，成为第一个制造出电视发射和接收设备雏形的人，成功地进行了电视发射和接收电视画面的实验。1926 年，他在伦敦第一次公开举行电视表演，向英国皇家学会演示了电视播送运动的人体画面。1928 年，他又第一次完成电视长距离短波传送，将图像从英国伦敦传到美国纽约，因此这一年被看作是电视问世的元年。第二年，贝尔德又发送出带有声音的图像电视信号，这样电视传播就实现了声画同步传送。

机械电视所采用的工作程序，为电视技术奠定了基础。但是机械电视画面粗糙，图像模糊不清，人们试图寻找一种能同时提高电视的灵敏度和清晰度的新方法。1897 年，德国的布劳恩发明了阴极射线管；十年后，俄国的博里斯·罗辛发明了电子电视显像管；1928 年，俄裔美国人弗拉基米尔·兹沃尔金发明了摄像机电子管，他让电子束通过有规律的周期性扫描，形成视频信号重现画面图像。

经过无数科学家的不懈努力，电视终于从实验阶段走向应用阶段。1936 年 11 月 2 日，英国广播公司播出了一场颇具规模的歌舞节目，第一次播出了具有较高清晰度的步入实用阶段的电视图像。于是，这一天被公认为世界电视的诞生日。

## (二)电视科技的发展

### 1. 从黑白电视到彩色电视

早期的电视都是黑白的，直至 1940 年，世界第一部彩色电视机才由美籍匈牙利科学家彼得·戈得马研制成功。

1946 年，美国无线电公司研制出"点描法彩色电视技术标准"，其最大优点是可以和黑白电视兼容。1954 年美国联邦通信委员会批准了无线电公司所研制的 NTSC 为美国彩色电视的制式标准，美国成为世界上第一个开办彩色电视的国家。世界各国在此基础上也开始制定各自的彩电标准。1958 年，法国发明了"赛康"(SECAM)制。1963 年，联邦德国发明了"帕尔"(PAL)制。三大制式均可兼容彩色和黑白电视，也各有其优缺点。国际无线电咨询委员会曾与各国多次讨论在世界上统一制式，以便转播和交换节目，但未能达成协议。因此，国际上最终形成了三大彩色电视制式并立的局面。目前，美国、加拿大、日本、菲律宾、中国台湾等国家和地区采用 NTSC 制，法国、俄罗斯、东欧等国采用 SECAM 制，而德国、英国、澳大利亚、中国和中国香港等国家和地区采用 PAL 制。

### 2. 从微波电视到卫星电视

卫星电视是一种通过地球同步卫星进行大面积覆盖，向广大地区转发电视节目信号的电视技术。

在电视转播刚刚开始的时候，主要采用微波传输。当用微波技术进行远距离传送时，电视播出常常受地理和气候条件的影响。而卫星电视能够克服这些缺点，不受地域遥远的影响和高山峻岭的阻碍。

1962 年，美国发射的"电星一号"首次将通信卫星用于电视节目信号的传输。20 世纪 60 年代，美国总统肯尼迪遇刺和"阿波罗号"宇宙飞船登上月球的实况直播，让全球观众感受到了卫星直播的威力。

20 世纪 70 年代末期出现了卫星直播电视。1983 年 11 月 5 日，美国 USCI 公司首次开始卫星直播。由于直播卫星电视的优越性，许多国家和地区都致力于建立自己的直播卫星电视系统，从而推动电视事业的更大发展。

### 3. 从无线电视到有线电视

有线电视是一套有线分配系统，由天线接收到的电视信号进行放大，分配并输送给各个电视接收机。1979 年，由英国邮政局发明的世界上第一个"有线电视"在伦敦开通。

有线电视与无线电视相比主要有以下几大优点。一是图像质量好、信号稳定、图像清晰；二是频道数量多，一般的无线电视频道在一个地区只能有 4～5 个，而有线电视一根电缆能传输几十套电视节目；三是服务功能强，能进行专业化节目设置，有线电视能够满

足人们有选择地收看自己所喜欢的节目的心理,提供有针对性的节目频道,如儿童频道、体育和新闻节目频道等。

#### 4. 从模拟电视到数字电视

传统的电视是采用模拟的方式处理、传输、接收和记录电视信号的,其缺点是在记录或传输过程中产生失真和增加干扰。数字电视是指从信号的采集、编辑、发射到接收的整个广播链路都进行数字化处理。与模拟电视相比,数字电视有一些突出的优点:图像清晰度高,音频质量好,抗干扰,传输效率高。

高清晰度电视是一种图像色彩鲜艳、画面清晰逼真的新的平面电视制式。其宽高比为16:9,扫描行数为 1125 线,清晰度比模拟电视要提高 4 倍。日本是最早研究、开发高清晰度电视的国家。1992 年欧洲成立了"数字电视发展组织"。1997 年,美国联邦通信委员会为四大电视公司免费发放了数字电视的广播经营许可证。

我国数字电视技术的研发基础与国际先进国家保持同步,到 2005 年,我国初步建立了有线数字电视新体系,青岛、杭州等城市完成了整体转换。但由于数字电视节目源不足与家庭电视机换代周期较长等因素的制约,我国数字电视和模拟电视并存的过渡时间将长达 10 年左右。2008 年的北京奥运会是奥运历史上首次使用数字方式向世界转播,让全球观众看到了更为清晰的运动画面。

## 二、电视艺术的发展

### (一)电视剧艺术发展概况

电视发展到今天,除了发挥大众传播媒介的功能,成为新闻传播的主要途径之一外,电视艺术也越来越显得五彩缤纷、花团锦簇,电视剧、电视小品、电视艺术片、音乐电视等,层出不穷。然而,电视艺术的集中标志,应当说还是电视剧艺术。无论在世界任何一个国家,在众多的电视文艺节目中,电视剧总是占据着极其重要的地位。

电视剧发展的历史,如果从 1930 年英国广播公司(BBC)实验性地播出《花言巧语的人》开始算起,至今已有七十多年了。在这段时间里,电视剧经历了自身发展的不同阶段,并且日益显现出其鲜明的艺术特征,逐渐走上了成熟的艺术道路。尽管世界各国电视剧的发展道路不尽相同,但它们大致都经过了以下几个阶段。

#### 1. 转播戏剧阶段

在一开始,电视作为传播工具,只转播舞台演出的戏剧,也就是今天的剧场演出的实况转播。世界上第一部播放的电视剧《花言巧语的人》(1930),就是转播了皮兰德娄剧团在伦敦的一次演出。这些转播的戏剧还不属于真正意义上的电视剧,然而,这一阶段却为电视剧的形成打下了基础,并且直接地影响着下一阶段电视剧的发展。所以,转播戏剧阶段是电视剧发展的准备阶段。

### 2. 直播电视剧阶段

在这一阶段，真正意义的电视剧才开始形成。直播电视剧播出的已不再是剧场表演给观众看的舞台剧了，而是专门为电视播出排演的戏剧。这一时期的电视剧，在没有发明录像的情况下，采用边演出边播出的方法，所以这种直接播出的电视剧被称为"直播电视剧"。

直播电视剧基本上照搬舞台剧的经验，所不同的是将舞台搬到演播大厅。当必须要用外景时，就得用电影摄影机先拍成影片，然后插在中间播出。若外景只需空镜头，则大多采用旧影片中的空镜头。我国第一部直播电视剧《一口菜饼子》(1958)中刮风的镜头和大雨如注的镜头，就是借用电影《智取华山》中的风雨镜头。在电视剧直播阶段，世界各国大多采用这种方法来穿插外景。

由于直播、演出与欣赏同步，演出中和播出中的差错都会直接展示在观众面前；没有录像设施，电视剧不能保留，节目也无法交流。尽管如此，直播电视剧毕竟是真正意义上的电视剧，是电视剧艺术发展中的初级阶段。

### 3. 实景录制阶段

随着小型轻便摄像机和录像机的发明和应用，电视摄像设备可以随身携带，进行实地拍摄，十分灵便。于是，拍电视剧也可以像拍电影那样采取分镜头录制、后期编辑和充分运用蒙太奇手法。从此，电视剧便大步走出了演播厅，进入了实景摄像阶段。实景摄制的电视剧剧本不再受时空的限制，大大地扩展了电视剧的放映面和人们的视野，增加了生活的真实感和艺术的表现力。录像设备的应用，也使得电视剧可以保存、重播，以及用来交流。演员表演不佳和设备出故障也有机会补救。

但是，伴随着实景录制而来的却是生产周期的大大延长。这种生产方式由于受到交通、气候等因素的制约，比在演播厅里一气呵成的方式耗费的时间、精力和金钱都大大增加了。

### 4. 内外景结合阶段

为了克服单一的实景录制，缩短电视剧的生产周期，减少拍摄电视剧的投资，电视剧由实景录制走上了内外景相结合的录制阶段。室外场景由实景拍摄，室内场景在棚内搭景拍摄，从而既保证了电视剧的真实感，又提高了电视剧的生产效率和节约了开支。据统计，拍一部电影通常需要几十个乃至几百个场景，戏剧只用几个场景，而电视剧则一般需要 30 到 50 个场景。电视剧从一开始完全照搬舞台剧到模仿电影的拍摄方式，再到吸取了两者的特点，最终走出了一条适合电视剧自身发展的独特的艺术之路。

## (二)国外主要国家电视艺术发展史

### 1. 美国

美国是世界上广播电视业历史最长的国家之一，也是世界上广播电视业最发达的国家。它的当前和未来的发展将很大程度上预示着广播电视业的基本走向。所以这里我们对

美国电视艺术发展史进行重点讲述。

1941 年 7 月 1 日，美国联邦通信委员会正式向 18 家电视台发放许可证，这标志着美国电视商业广播的开始。在"二战"结束前，美国三大广播公司——全国广播公司(NBC)、美国广播公司(ABC)、哥伦比亚广播公司(CBS)便已全部成立并播出。但是美国在"二战"后才播出电视剧，最早的电视剧基本上是百老汇的舞台剧。

纵观美国电视业，其电视剧已经形成比较成熟的模式，形式丰富多样。

1) 肥皂剧

肥皂剧主要指日间连续剧。早期的肥皂剧每集 15 分钟，主要表现人世间的酸甜苦辣、兴衰成败，情节曲折，消遣性较强；拍摄场景以室内为主，剧情和人物关系明确，观众被牢牢吸引，乐此不疲。例如日间肥皂剧《天长地久》开始于 1956 年，持续播出三十多年。

2) 情景喜剧

情景喜剧是由 20 世纪 50 年代美国哥伦比亚广播公司一个非常受欢迎的电视娱乐节目发展而来的。它是由现场演出，主要角色和基本环境是不变的，每集都表演一个相对独立的完整的故事，有固定的时长，其中几个主要人物贯穿全剧。在美国连续播放了十年之久的《我爱露西》(1951—1961)是一个长盛不衰的情景喜剧。20 世纪七八十年代最红火的情景喜剧是《陆军流动医院》，它在视觉性的喜剧材料中加入了严肃的社会评判，给情景喜剧增加了新的深度。20 世纪 90 年代最成功的情景喜剧是《宋飞正传》，它创造了美国情景喜剧有史以来收视率之冠。近年来，比较著名的情景喜剧有 NBC 的《六人行》，讲述的是住在纽约的三男三女之间的友谊、工作、爱情等烦恼。该剧不仅在美国广受欢迎，而且在世界各地都受到了追捧。还有，已连续几年获得艾美奖多个奖项的《我为喜剧狂》，该剧描述了一个电视节目女主编周围的故事。

3) 黄金时间的电视剧

黄金时间段主要是指晚上 8 点到 11 点，各大电视台都在这一时期播放自己最重要、最好看的电视剧。美国黄金时间段的电视剧类型多样，而且不同的电视台在电视剧制作上各有优势。比如，CBS 擅长侦探片与警匪片；ABC 的电视剧以华丽的画面和充满悬念的剧情著称；CW 则主攻年轻人市场，多拍摄青春偶像剧。

西部片和警匪片是美国电视观众最喜欢的一种类型片。20 世纪 60 年代，每晚平均播出四部电视西部片，其中最受欢迎的是《大鸿运》和《硝烟》等。随着时代的发展，西部片的风头逐渐被警匪片所替代。在 20 世纪 50 年代成功的警匪片有《天罗地网》、《高速公路上的巡警队》等；60 年代有《不可触犯》与喜剧型的《糊涂侦探》等，此后还有《神探亨特》、《迈阿密风云》等家喻户晓的警匪片。9·11 事件之后，美国越来越重视反恐斗争，这些也表现在电视剧里。其中最著名的是《24》，该剧巧妙地利用了美剧的播放规律，讲述了美国反恐特工杰克如何挫败恐怖分子阴谋的故事。近年，美国警匪剧也出现了一些锐意创新的题材，如 FOX 电视台于 2004 年推出的《越狱》，讲述了一个建筑师利用参与监狱的改造工程的便利，潜入监狱只身救出被诬告谋杀的哥哥。

此外，美国观众也喜欢与职业有关的电视剧，特别是医生与律师这两大专业人士。在

美国电视的最初 20 年间，医生剧非常流行，如《本·凯西》《基尔戴尔医生》等。近年来较著名的医生剧有播放了 13 年之久的《急诊室的故事》和目前最受美国年轻观众喜爱的《实习医生格雷》。律师剧同样是美国电视剧中长盛不衰的主题类型。早期的如《佩瑞·梅森》。20 世纪 80 年代最受欢迎的律师剧是《甜心俏佳人》，而它的衍生剧《波士顿法律》同样大受欢迎，收视长红。

这些年来，美国电视连续剧种类繁多，生活中的方方面面都有涉及。如以女性生活为主题的《欲望都市》和《绝望主妇》，备受年轻人喜爱的青春偶像剧《橘子郡男孩》《绯闻女孩》等。其他的还有科幻片，从早期的《马丁叔叔》到《X 档案》再到今天的《危机边缘》《天赐》等；家庭片《根》《雪山镇》《兄妹》等。

美国的综艺节目也非常发达。20 世纪 60 年代出现了《斯莫赛尔兄弟喜剧一小时》和《诺马和马丁的笑话》，并多次获得艾美奖。20 世纪 70 年代综艺节目内容丰富，速度加快，视觉形象更吸引人，如《卡洛儿·伯奈特》《索尼和希尔》《多尼和玛丽》。1975 年在 NBC 首播的《周末夜现场》有所突破，它没有常规的节目主持人，而是每个星期由一位嘉宾主持，该节目一直播映至今。智力竞赛、游戏节目也是一种能够吸引人的节目类型。如《谁能成为百万富翁》《生存者》等。而真人秀节目在美国更是被做到极致，被全球电视台竞相模仿的《美国偶像》被誉为电视版的"美国梦"，类似的还有《与星共舞》《美国达人》等。有一些真人秀节目以曝光明星或普通人的私生活为题材，以满足人们的偷窥欲来赢取收视率。

### 2. 日本与韩国

日本与韩国是我国的邻国，它们的电视艺术发展对我国有着一定影响。在此，我们有必要学习一下日本与韩国的电视艺术发展情况。20 世纪六七十年代，日本电视快速发展，彩色化、卫星转播、播映全日制成为现实，综艺栏目创办，电视剧步入繁荣。1970 年到 1974 年为转型时期，机构调整，机制转型，这一时期视听者可以自制节目，历史剧、儿童片备受青睐。1975 年到 1979 年，适逢维新百年，大播专题片和历史片；山口百惠与"红色系列"风靡日本乃至东南亚，长篇电视剧成风，社会生活剧、青春剧、警匪剧、动画片不断发展。进入 20 世纪 80 年代，日本电视的综艺节目开始大举进军，校园剧、偶像剧、历史剧、家庭剧、纪录片不断涌现，出现了划时代的连续剧杰作《阿信》。20 世纪 90 年代以来，日本电视剧发展繁荣，年产量达六十多部，且取材广泛，内容丰富，手法多变。特别是日本偶像剧在整个亚洲地区掀起了日剧热潮，如《东京爱情故事》《悠长假期》等。日本娱乐节目同样丰富多彩。主要的娱乐节目类型有音乐节目、游戏益智节目、男女交往节目、喜剧闹剧体验节目、美食娱乐节目等。其中收视率高的娱乐节目有《SMAPXSMAP》《电波少年》和《百万美元猜谜》等。

韩国电视起步较晚，但发展很快。20 世纪 80 年代，韩国的电视艺术在韩国政府的关怀下大力发展起来，并在 90 年代成功抢占亚洲市场。韩国电视剧以青春偶像剧、日常生活剧和历史题材剧的成就最为突出。韩国青春偶像剧的演员外形亮丽、气质出众，具有强烈的都市色彩和时尚的生活方式，如《蓝色生死恋》《妙手情天》等。而日常生活剧则真

诚地演绎了现实生活，朴素平实，如《人鱼小姐》《看了又看》等。历史题材电视剧，如《商道》《大长今》等气势宏大但又不乏细腻、温情的感情描写。但是，韩国电视剧特别是偶像剧也有着令人担忧的缺陷，在华丽的外表包装下其模式化还是比较明显，剧情较俗套，使得韩剧这股热潮不到十年便匆匆过去了。韩国电视剧要取得更大的发展，还必须在剧情上下功夫，发掘更多优秀题材，跳出模式化的重围。

# 第三节　中国影视艺术发展概述

了解了世界影视发展的进程动向之后，我们开始来认识我国影视发展的道路，这是振兴民族影视业的前提和基础。我国的电影与电视艺术与世界上先进国家相比，起步并不算落后。特别是电影，经过几代中国电影人的努力，中国电影已经开始走向世界，为世界人民所认识和认同。

## 一、中国电影艺术发展概述

中国是世界上屈指可数的电影大国之一。在时间维度上，中国电影史的进程与世界电影史基本保持同步。但因国情不同，中国电影的历史演进有着自身鲜明的特点。近一个世纪以来，中国几代电影人辛勤耕耘，在不同历史时期为中华民族电影事业的兴盛做出了各自的努力与贡献，涌现了一大批为中国观众喜闻乐见，亦受国际影坛瞩目的优秀影片。

### (一)中国电影的问世与初步发展(1896—1930年)

电影诞生后的第二年即1896年8月11日，法国人在上海放映了当时称为"西洋影戏"的《马房失火》等十余部电影短片，这是中国第一次放映电影。1905年，北京丰泰照相馆拍摄了中国第一部影片——《定军山》。1913年，张石川、郑正秋联合编导了中国第一部短故事片《难夫难妻》。

1918年，商务印书馆成立了活动影戏部。1920年至1921年间，上海出现了第一批中国长故事片：《阎瑞生》《海誓》和《红粉骷髅》。中国电影资料馆目前所保存的我国最早的一部默片是《劳工之爱情》(1922)，在这部影片里既可以看到编导对民间传说的搬演，又可以窥见他们对好莱坞式"打闹喜剧"的模仿，此外，在文明戏痕迹中折射出创作者迎合"恋爱自由"、"劳工神圣"新理念的企图。

从20世纪20年代中期开始，中国相继出现了明星、联华、天一等初具规模的电影摄制机构，中国电影进入了快速发展期。明星公司的《火烧红莲寺》系列，天一影片公司篡改民间故事和古典小说拍摄的多部影片以及联华影片公司的《故都春梦》等，都为这一时期的代表作品。

1930年的《歌女红牡丹》为中国第一部有声电影，其原理为蜡盘配音。1931年6月，中国第一部片上发音的有声电影为《雨过天晴》，从此中国步入有声电影时代。

可以看到，中国电影早期主要模仿外国电影，20世纪20年代中后期，为了与外来影片竞争，很自觉地向传统文化和传统艺术寻求题材和形式，出现了较为成熟的古装片、神

怪片、武侠片等影片类型。这一时期中国电影人对电影艺术的本体认识大体上形成了"影戏"理论的观念。在创作上大量借鉴戏剧经验，形成了一套特有的电影语言体系，呈现出情节结构戏剧化、场面调度舞台化的倾向，从对电影理论的探索和民族电影类型创立的角度来看，应该肯定其历史意义。

## (二)30年代左翼电影运动(1931—1937年)

在中国电影发展史上，1932年前后是一道重要的分水岭，这一时期中国出现了左翼电影运动。1931年"九一八"事变与1932年"一·二八"淞沪战役爆发后，中国民众掀起了抗日救亡的热潮，观众不再热衷于鸳鸯蝴蝶、武侠神怪片。于是，电影界开始出现了具有进步思想的优秀电影作品。

1933年，明星公司推出了夏衍编剧的第一部左翼影片《狂流》。该片以"九一八"事变后长江流域发生重大水灾的事实为背景，展现了20世纪30年代中国农村的阶级矛盾和斗争。此类电影还有同样是夏衍编剧的《春蚕》，郑正秋1933年的新作《姐妹花》，吴永刚导演、阮玲玉主演的《神女》等。1934年，由蔡楚生编导的《渔光曲》荣获莫斯科国际电影节"荣誉奖"，成为第一部获得国际荣誉的中国影片。

这个时期还有不少思想上进步、艺术上成功的电影作品，比较著名的有：被认为是中国有声电影声画结合的划时代作品《桃李劫》；袁牧之编导，周璇、赵丹主演的《马路天使》；沈西苓导演，白杨、赵丹主演的《十字街头》等。

## (三)抗战电影与战后现实主义电影高峰(1937—1948年)

随着日本帝国主义加紧侵略中国，出现了一批以抗日救亡为主题的电影。1933年，由田汉编剧的《民族生存》和《肉搏》是这类影片的开端。这类影片还有《保卫我们的土地》《胜利进行曲》《中华儿女》等。以抗日战争时期生活为背景的《风云儿女》一片中由田汉作词、聂耳谱曲的主题歌《义勇军进行曲》充满了爱国和救亡的激情，并成为中华人民共和国国歌。

留守上海租界"孤岛"的爱国电影人曲折地从事着影片创作。他们主要采用借古喻今的手法，摄制了一些"鼓励人群向上，坚持操守"的古装片，如《木兰从军》《孔夫子》《苏武牧羊》等。

解放战争期间，进步的电影工作者又拍摄了一批优秀的影片，如《一江春水向东流》《三毛流浪记》与《乌鸦与麻雀》等，深刻地反映了当时的社会现实。这表明中国电影艺术整体水平已进入成熟期，从而构成了中国电影史上一个现实主义的高峰。蔡楚生、郑君里联合编导的《一江春水向东流》(1947)是该时期一部出类拔萃的史诗性力作。全片分为《八年离乱》和《天亮前后》上下两集，透过一个普通家庭的悲欢离合以小见大地把抗战前后将近十年间的复杂社会生活真实地再现出来。该片采用典型的戏剧式结构，脉络分明，层层递进。编导还借鉴中国古典诗词、古典小说的比兴手法，运用平行蒙太奇手段维系上海、重庆两个时空，极富艺术感染力。

### (四)新中国成立后"十七年"电影(1949—1966年)

从新中国成立到"文革"爆发之间(1949—1966)的电影称为"十七年"电影。"十七年"期间的电影创作以"革命正剧"为其主流形态，这类创作存在着主题决定一切的明显倾向。

在题材上，"十七年"电影遵循着时代要求进行创作。最典型的题材为红色经典革命题材。这类影片以恢宏的气魄、细腻的笔触，体现了觉醒的战士为争取广大被压迫人们的自由和革命的胜利鞠躬尽瘁、死而后已的精神面貌。这些经典影片包括《红旗谱》《青春之歌》《小兵张嘎》等。1952年拍摄完成的《南征北战》更是开创了新中国战争史诗电影的先河。

其次是惊险样式的电影作品，这类影片大多放映战争年代敌我双方在正面战场、地下以及其他特殊领域的斗争。这一时期的惊险片大致有三种类型：一是军事惊险片，如《铁道游击队》《林海雪原》等；二是地下斗争惊险片，主要作品有《永不消逝的电波》、《51号兵站》等；三是反特惊险片，其代表作有《羊城暗哨》《虎穴追踪》等。

现实题材的电影一直都是中国电影工作者所关注的电影类型。"十七年"的现实题材电影重要表现社会主义新时期的劳动者、工农兵模范代表及时代英雄的典型形象。主要作品有：《老兵新传》《我们村里的年轻人》《枯木逢春》。

新中国成立后的喜剧片是从1956年才开始出现的，到1966年，十年间主要进行了三种喜剧类型的探索。第一类是讽刺性喜剧，最具代表性的是吕班的喜剧"三部曲"：《新局长到来之前》《不拘小节的人》和《未完成的喜剧》。第二类是歌颂性喜剧，以夸张、巧合、误会等手段制造喜剧效果，如《今天我休息》《五朵金花》。第三类是生活喜剧，这类影片格调轻松、欢快、活泼，主要表现的是日常生活的矛盾和冲突。其经典之作是1962年摄制的《李双双》，影片采用了轻喜剧的形式，以浓郁的生活气息、个性化的语言，展示了新中国农村妇女崭新的精神风貌，成功地塑造了主人公李双双这一社会主义新人形象。

少数民族题材的影片被称为十七年影苑中的一朵奇葩。这类作品流露着自然清新的异域风情民俗。如上一段讲到的《五朵金花》，以喜剧的形式表现了云南白族青年阿鹏寻觅意中人"金花"的故事。此类电影的优秀作品还有《冰山上的来客》《刘三姐》《阿诗玛》等。其中最具特色的是反映西藏解放的影片《农奴》，它以其版画式的粗犷、遒劲的光影处理，成为中国黑白影片中的经典之作。

此外还有历史题材影片，如《武训传》《林则徐》《甲午风云》等。改编自现代文学名著的电影，如《祝福》《林家铺子》《早春二月》《家》等。

### (五)"文革"时期的电影现象(1966—1976年)

"文化大革命"十年动乱对中国电影事业造成了极为严重的破坏。大批电影工作者被迫害，老影片被禁映，数年间没有新作问世。

从1969年到1972年，江青选定的八个"样板戏"被陆续拍成电影，其中现代京剧5

部——《红灯记》《沙家浜》《智取威虎山》《奇袭白虎团》《海港》，芭蕾舞剧 2 部——《白毛女》《红色娘子军》，还有 1 部是《钢琴伴唱〈红灯记〉、钢琴协奏曲〈黄河〉、革命交响音乐〈沙家浜〉》。于是，出现了 8 亿人民只看 8 部"样板戏"的局面。

样板戏电影最大的特征就在于它的政治意义绝对大于艺术价值。阶级斗争主题、塑造工农兵英雄的"根本任务"和"三突出"原则贯穿所有影片的始终。所谓的"三突出"就是在所有人物中突出正面人物，在正面人物中突出英雄人物，在英雄人物中突出主要英雄人物。结果，样板戏电影形成了一套刻板僵化的模式，即"敌远我近，敌暗我明，敌小我大，敌俯我仰，敌寒我暖"，无论造型比例、光线色调、场面调度均不得越雷池一步。

从 1973 年到 1976 年的"文革"后期，我国共摄制了 76 部故事片，但其中大多数为公式化、雷同化的以表现阶级斗争为主题的影片。也有以《创业》《海霞》为代表的难能可贵的优秀之作，这类影片深受观众喜爱。

### (六)新时期电影高潮(1976 年至今)

十一届三中全会以后，人们的思想得到了进一步的解放，中国电影的创作开始出现新的面貌，掀起了一轮"新时期"电影创作的高潮。

从创作队伍来看，水华、谢晋、谢铁骊等老一辈导演宝刀未老；吴贻弓、吴天明、黄健中、谢飞等中年导演承上启下，构成中坚力量；张艺谋、陈凯歌、田壮壮、黄建新等"第五代"导演在 20 世纪 80 年代中期脱颖而出，以其出手不凡的处女作迅速在中国影坛形成声势浩大的电影探索冲击波。[1]从风格样式来看，"新时期"电影改变了以前单一、类型化的模式，而呈现出形态的多样化。从主体思想角度来看，这个时期的电影有着很大的突破。如谢晋导演的《天云山传奇》首次对反右斗争扩大化进行了认真、深刻的反思。

谢晋是"新时期"第三代导演的代表人物。他的《啊！摇篮》《天云山传奇》、《牧马人》《芙蓉镇》等一系列引起强烈社会反响的影片贯穿了"新时期"。谢晋的影片多取材于民众关注的社会问题，如对"文革"的反思等。在叙事和视听语言上谢晋都选取了最易为观众接受理解的方式，同时又追求细致精美；尤其擅长通过温情脉脉的情节和细节感动观众。

第四代导演在电影观念和技巧手法等方面明显受到西方现代主义电影思潮的影响。在创作实践中，这些导演扛着摄影机向生活靠近，舍弃以蒙太奇手法为主的传统观念，大量采用长镜头和全景镜头进行不间断的跟踪拍摄。例如《沙鸥》和《邻居》《都市里的村庄》等。除了对现实进行迫近的关注，第四代的一些导演还用细腻的手法与饱满的诗意情感对现实进行温情、淡雅的描述，创作了"散文式电影"。最突出的代表作品是吴贻弓的《城南旧事》。

第五代导演在 20 世纪 80 年代中期崭露头角。他们的作品从整体上看，最大的特点在

---

① 中国电影人代际划分大致如下：20 世纪 20 年代郑正秋、张石川等中国电影的拓荒者为第一代；三四十年代崭露头角的孙瑜、吴永刚、蔡楚生、费穆等人为第二代；五六十年代的谢晋、水华、崔嵬等人为第三代；70 年代末至 80 年代初步入影坛的谢飞、张暖忻、郑洞天等为第四代；80 年代中期横空出世的第五代电影人以陈凯歌、张艺谋、田壮壮等为代表。

于"用影像来说话",即影像直接参与影片意义的构造。张军钊导演的《一个和八个》为第五代导演打响了头炮。同年陈凯歌导演、张艺谋摄影的《黄土地》被认为是第五代电影的经典,更加成熟大气。影片有着人物形象符号化,画面构图抽象化的特点。陈凯歌在20世纪90年代拍摄了对他本人来说具有转型意义的《霸王别姬》,影片不再执着于陈凯歌过去的作品中所呈现出的过于厚重的哲学理念,主题简单浅显,影片充满戏剧性与观赏性,并一举摘得戛纳国际电影节的金棕榈大奖。此外,还有田壮壮的《猎场札撒》、吴子牛的《喋血黑谷》、黄建新的《黑炮事件》等。第五代导演中,最具代表性的人物是张艺谋。他首次执导的《红高粱》就获得了西柏林国际电影节的金熊奖。此后,他拍摄的《菊豆》、《大红灯笼高高挂》、《秋菊打官司》等延续着《红高粱》的创作风格,并不断深化对电影艺术语言的使用。从总体上看,第五代导演充分发挥了影像语言所特有的表现功能,并且把这种表现功能推向了艺术上的极致,使得画面信息量加大,电影造型意识增强,从而促使电影获得其本体意义——电影性。而这些影像美学的创作在主题上大部分都是从哲学角度反思了民族性的文化特征、思想特征。

20世纪90年代,第五代导演系列中加入了一个"新贵"——冯小刚。他最出色的影片是喜剧贺岁片。从1999年起,冯小刚导演了《甲方乙方》《不见不散》《没完没了》《大腕》等一系列喜剧贺岁片,观众的评价与票房的反映都很出色。这些影片是特别具有"中国特色"的商业片,以情节的曲折起伏、语言的幽默有趣、内容的贴近生活见长。

第六代导演也在20世纪90年代横空出世。代表性作品有:张元的《我爱你》与《绿茶》、王小帅的《十七岁的单车》、贾樟柯的"故乡三部曲"、娄烨的《苏州河》与《紫蝴蝶》、张扬的《爱情麻辣烫》、陆川的《寻枪》与《可可西里》等。整体上,第六代导演经历了从"地下"自由创作到"地上"主流商业化的经历。

进入21世纪,中国影坛最大的亮点就是第五代导演相继拍摄了冲击奥斯卡奖的商业大片。首先是张艺谋导演的《英雄》,影片虽然赢得了票房上的巨大成功,但是无论是电影批评界还是普通观众都认为该片在主题表达方面过于空泛,流于形式。其后,他又拍摄了《十面埋伏》《满城尽带黄金甲》两部商业武侠大片。陈凯歌与冯小刚也分别拍摄了《无极》和《夜宴》参与到这场商业武侠大片的竞争行列。这些中国大片打破了好莱坞大片霸占我国影坛票房冠军宝座的现象,让中国电影人看到了新的发展方向。

"新时期"以来,中国电影还有一类影片值得我们关注,就是"主旋律"电影。如八一电影厂先后推出的8部16集的《大决战》《大转折》《大进军》,还有《开国大典》《周恩来》《长征》等,以及以英雄人物、共产党干部为对象的题材,如《焦裕禄》《孔繁森》《离开雷锋的日子》《至高无上》等。近年来,"主旋律"电影也有了新的突破,如群星云集的《建国大业》、被誉为找到"主旋律"电影新出路的《风声》。

回望中国电影百年,我们看到了中国电影人一路走来的经验得失。在21世纪宽阔的时代背景下,我们有理由相信中国电影人将在21世纪新挑战中创造出电影艺术的新高潮。

### (七)港台电影发展概况

香港本土电影的草创阶段可以从 1913 年黎民伟自编自演的故事短片《庄子试妻》算起,所以黎民伟被称为"香港电影之父"。1949 年,香港电影真正告别上海电影母体后,走上了快速独立发展的道路。20 世纪 50 年代到 60 年代上半期被称为香港电影发展的"黄金时期"。这一时期,粤语片和国语片并行竞争。20 世纪 60 年代开始,邵氏公司逐渐主宰了整个香港电影业,邵氏电影王国甚至有"东方好莱坞"之称。

香港电影最著名的要数武侠片。20 世纪 60 年代,以张彻的《独臂刀》和胡金铨的《龙门客栈》为代表的新派武侠片是香港武侠电影的第一个阶段。20 世纪 70 年代,李小龙的出现使香港电影走向了辉煌的巅峰。他主演的《唐山大兄》《精武门》《龙争虎斗》等片将香港武侠功夫电影打入国际影坛。李小龙之后由成龙接棒,由他主演的《师弟出马》《警察故事》《A 计划》等系列影片,将功夫喜剧进一步推向现代化和国际化。这一时期,唯一能与喜剧功夫片抗衡的只有许冠文、许冠杰与许冠英三兄弟的"市民喜剧片",如《鬼马双星》《半斤八两》《天才与白痴》等。

20 世纪 70 年代末到 80 年代,香港出现了新浪潮。新一代导演开始登场,其中被称为"双子"并行的是徐克和许鞍华。徐克的电影以科幻结合武打而著称。经典作品有《谍变》《新蜀山剑侠》《青蛇》等。许鞍华是香港最具有人文气质和文化思考的女导演。她的电影题材多样,有鬼怪片、爱情文艺片、家庭伦理片、政治片等,如《撞到正》《投奔怒海》《半生缘》《女人四十》等。新浪潮运动过后,香港的第二代众多新锐导演纷纷亮相。有着独特暴力影像美学的吴宇森、擅长描写细腻的女性情感心理的关景鹏以及最具有另类个性色彩的作者型导演王家卫是这一时期香港最为杰出的受世界瞩目的电影导演。此外,以周星驰为代表的"无厘头"喜剧片以嬉闹轻松的风格征服了众多观众,其主演的影片大多数票房都突破了千万港元。

"九七"回归之后,以杜琪峰、韦家辉拍摄的《一个字头的诞生》《暗花》《暗战》等影片为代表的枪战、警匪、黑帮等类型片是这一时期香港影坛最为醒目的风景。其中最为突出的要数 2002 年刘伟强、麦兆辉拍摄的《无间道》。还有就是周星驰开始自导自演的影片也取得了令人瞩目的票房成绩,如《少林足球》《功夫》《长江七号》。这些影片在一定程度上挽救了香港惨淡的电影市场。

迈入 2003 年,香港影坛最大的变化在于加强了与内地电影的合作,由此产生了许多优秀的两地合拍影片,如《投名状》《赤壁》等,也加大了两地电影人之间的交流。

与内地、香港电影相比,台湾电影最为突出的是文艺片。从 20 世纪四五十年代开始,台湾电影就是以伦理、爱情为主要题材。而且大多为闽南语片,其中较有代表性的是《望春风》《疯女十八年》等。20 世纪 50 年代末期,台湾电影开始国语化。20 世纪 60 年代优秀的作品有李行、李嘉联合执导的《蚵女》,唐宝云主演的《养鸭人家》等。此外,这一时期琼瑶小说改编的电影也是台湾电影一道独特的风景。首先是《婉君表妹》、《烟雨蒙蒙》,此后还有《几度夕阳红》《窗外》等多部影片。20 世纪 70 年代,台湾电影继续繁荣上升,国语片逐步取代闽南语片。这一时期的代表作品有:宋存寿的《母亲三

十岁》，刘家昌的《往事只能回味》，李行的《秋决》《小城故事》等。

进入 20 世纪 80 年代，台湾出现了新电影，其目标在于革新陈旧的电影语言，深刻反思台湾的历史、社会与文化。侯孝贤的电影已成为这一运动最具代表性的例子。他的《悲情城市》《戏梦人生》《好男好女》被称为"悲情三部曲"，横跨了台湾的殖民统治、后殖民统治和国民党统治这一百年的时间，反映了台湾的"民族"认同问题。此外还有杨德昌，他的影片更多地关注了普通人在现代物质围困下的真实生存状态，如《海滩的一天》《青梅竹马》《恐怖分子》。20 世纪 90 年代初，他推出了经典作品《牯岭街少年杀人事件》，2001 年更是以一部《一一》赢得了戛纳最佳导演奖。

20 世纪 90 年代以来，台湾电影产量相对减少，但艺术成就依然享誉国际影坛，还涌现出了李安、蔡明亮、陈国富等一批新锐导演。李安可以说是这些新新导演群体中最出众的一个。他以"家庭三部曲"（《推手》《喜宴》《饮食男女》)探讨了家庭伦理道德，尤其是中国文化和价值观念在东西方交汇的现代性环境中的蜕变和解体。20 世纪 90 年代后期，李安到好莱坞拍摄了《理智与情感》《冰风暴》《卧虎藏龙》《断背山》等影片，2008 年拍摄了面向华人市场的《色·戒》。而蔡明亮则是以社会边缘的、反抗主流传统价值的新新人类为他电影的主人公，代表作品有《青少年哪吒》《爱情万岁》《河流》等。陈国富的电影以丰富的想象力和独特的视觉效果著称，如《只要为你活一天》《我的美丽与哀愁》《梦境花园》等。2001 年陈国富推出了向商业类型片转型的《双瞳》，挽救了几近于死亡的台湾本土电影。

# 二、中国电视艺术发展概述

## (一)初创阶段(1958—1966 年)

中国电视起步于 1958 年。当年 5 月 1 日，中央电视台的前身——北京电视台试验播出电视节目。当时，在一间约六十平方米的小演播室内向北京地区直播了诗朗诵《工厂里来的三个姑娘》，舞蹈《小天鹅舞》《牧童和村姑》和《春江花月夜》。节目虽然说并不算丰富多彩，但这毕竟是第一次电视文艺的成功尝试。一直到"文革"前，受技术条件限制，我国的电视剧都是采用直播方式。1958 年 6 月 15 日，北京电视台直播我国第一部电视剧《一口菜饼子》，虽然全剧只有一台景，演出也不到半小时，但它毕竟是我国电视剧的开山之作，为我国电视剧的发展奠定了基础。

当时的电视观众很少，因为电视覆盖率极低，开始的覆盖面只有北京的一半。从 1960 年 1 月 1 日起，北京电视台试行新的固定节目时间表，设置了十几个固定栏目，每周播出八次，星期日上午增加一次节目。电视的媒体功能有了进一步体现。

除了北京电视台，1958 年上海电视台与哈尔滨电视台也正式成立。此后，各地方电视台相继播出电视剧。

1964 年 12 月底，北京电视台利用黑白录像机录制了常香玉主演的豫剧《朝阳沟》第二场和《红灯记》中"智斗鸠山"一场，在迎接 1965 年元旦的文艺晚会中播出。这是我

国电视媒体第一次使用录像播出的文艺节目，使电视文艺在时空上初露了新的发展前景。令人遗憾的是，1966 年爆发了"文化大革命"，酿成持续 10 年的全国性的大动乱，大大推迟了这一美好前景到来的时间。

### (二)停滞阶段(1966—1976 年)

"文革"期间，我国电视艺术经历了长达 10 年的停滞阶段，电视文艺百花凋零。包括北京电视台在内的全国大多数电视台都曾一度暂停播映。到 1970 年，广播电视基本实行了录播制度，为了避免政治事故，所以一般节目不直播，整个电视系统成为"极左"路线的宣传工具。

但是这一时期的电视技术还是得到了一定程度的改善。1973 年 5 月 1 日，北京电视台面向首都观众正式试播彩色电视。至 1975 年初，北京电视台向外地传送的节目已由彩色、黑白交替出镜改为全部彩色播出。一些地方电视台也进行了彩色电视的播出尝试。

### (三)复苏阶段(1976—1980 年)

"文革"结束后，我国进入了新的历史时期。1978 年 2 月 6 日，农历除夕，北京电视台恢复春节晚会。1979 年除夕，已经由北京电视台改名的中央电视台播出了《迎新春文艺晚会》。春节联欢晚会至今已播出三十多年，一度成为"吃饺子、放鞭炮、看电视"的新民俗的一个重要部分。

这一时期，电视事业日新月异，各类节目都在恢复和发展当中。此时的电视剧制作，由室内向室外，由演播室搭景走向实景拍摄，由三维空间走向多维空间，由时空限制走向时空自由。1978 年 5 月 22 日，中央电视台播出了第一部电视单本剧——以农村生活为题材的《三家亲》。此后，大批电视单本剧蜂拥而至，数量逐年翻番，质量愈来愈高。

1980 年前后，国外和香港的电视连续剧开始涌入我国。如日本的《姿三四郎》、中国香港的《霍元甲》等，它们曾使我国观众为之轰动。这样，电视观众开始不满足于电视单本剧所表现的单一的内容。此后，品种上从以单本电视剧为主逐步向中篇电视剧发展。1980 年，我国制做出了一部电视连续剧《敌营十八年》，揭开了我国电视连续剧的序幕。

此外，随着我国电视科学技术的不断发展，彩色电视机也开始在我国出现。新的录像技术开始采用，终于克服了过去"直播阶段"技术上和艺术上的弊病，为电视剧艺术的进一步发展提供了必要的、先进的技术保障。

### (四)发展阶段(1980—1989 年)

进入 20 世纪 80 年代，我国电视连续剧飞速发展，并逐渐形成了独特的艺术观念。主要的作品有：1985 年拍摄的叙事宏大体现民族精神爱国篇章的《四世同堂》，四大名著的《红楼梦》(1986)和《西游记》(1987)，书写清王朝兴衰史的《末代皇帝》(1988)，成为中国电视剧发展史上的奇迹之一的"农村三部曲"《篱笆·女人和狗》(1988)、《辘轳·女人和井》(1990)、《古船·女人和网》。

1983 年 8 月 7 日，中央电视台推出了一部 25 集的奠定纪实主义美学风格的大型电视

纪录片《话说长江》，并于 1986 年推出同类题材的 32 集电视片《话说运河》。这两部电视专题片声画并茂，情景交融，受到了亿万观众的赞许。

这一时期，电视节目的形式开始多样化，服务和娱乐性的节目开始兴起。1979 年 8 月，中央电视台设立了《为您服务》专栏，主要介绍电视节目，回答观众来信。浙江电视台、上海电视台推出了《观众中来》，还有广东电视台的《家庭百事通》、湖北电视台的《生活之友》、湖南电视台的《社会与生活》等。

### (五)繁荣阶段(1990 年至今)

进入 20 世纪 90 年代，电视直播卫星、有线电视、数字电视等各种新的记录传播媒介以及图文电视、互动电视等新的记录传播方式纷纷步入中国人的日常社会生活。传播媒介的更新换代令人目不暇接，而经济的飞速发展和社会的不断进步更为电视事业的发展提供了良好的契机。

首先是电视剧产量激增，电视剧品种类型更加丰富，艺术水平也不断提高。20 世纪 90 年代以来，我国电视剧主要可以分为以下几类。

#### 1. 大型室内连续剧

1990 年长达 50 集的中国"第一部长篇室内电视连续剧"《渴望》播出，创下了中国电视剧收视率新纪录。《渴望》为电视剧制作开辟了一条独特的电视化、基地化的路子，找到了一条适合电视剧生产的"多机拍摄、现场切换、同期录音"的新路，同时标志着通俗电视剧进入了中国电视剧主流。

#### 2. 电视系列喜剧

1991 年，我国第一部电视系列喜剧《编辑部的故事》上映，其轻喜剧的风格赋予了此剧对白独特的魅力。《编辑部的故事》带动了中国城市电视喜剧的风行，1995 年被称为"中国第一部情景喜剧"的《我爱我家》的播出，使得情景喜剧成为一种重要的通俗电视剧形式。进入 2000 年更是佳作频出。2000 年 11 月，广东电视台推出了自己的粤语情景喜剧《外来媳妇本地郎》，开创了完全用方言创作情景喜剧的先河，且该剧十几年来一直稳坐广东地区电视连续剧收视冠军。还有，2002 年拍摄的《闲人马大姐》；2004 年拍摄的以美国经典情景喜剧《成长的烦恼》为蓝本的《家有儿女》；2005 年更是推出了一部集传统与现代、东方与西方、幽默与温情于一体的《武林外传》，该剧大胆跟随当代中国流行文化的发展脉搏，从中掺杂了网络语言、流行歌曲、广告段落、综艺节目、时事新闻、时尚资讯等元素。

#### 3. 现实题材电视剧

现实题材的电视剧与时代同步，与社会生活息息相关，展现改革开放发生在中国大地上的一个个变化。如《北京人在纽约》反映了随着改革开放兴起的"出国热"，为寻梦而背井离乡的中国人的生活；广东电视台的《情满珠江》表现了从"文革"到改革开放，时代的变迁对男女主人公精神世界带来的影响。此外，还有《儿女情长》《贫嘴张大民的幸

福生活》《媳妇的美好时代》《中国式离婚》等都是优秀的现实题材电视剧。

### 4. 名著改编电视剧

根据古典名著和现代名著改编的电视剧，进一步注重吸收文学营养，提高改编水平，成功地把文学语言转换成电视语言，体现了原著的思想精髓和文化底蕴，再现了人物的神韵风貌和性格特色。如根据古典名著改编的电视剧《三国演义》《水浒传》，根据现代名著改编的《南行记》《孽债》《钢铁是怎样炼成的》等。

### 5. 青春偶像剧

由于受到日本电视剧的影响，1998 年到 1999 年我国出现了一段青春偶像剧的高潮。如《真情告白》、《将爱情进行到底》等。但大部分的偶像剧都差强人意，主要原因是情节内容脱离现实生活，过分虚假。这些题材模式让大部分的中国老百姓很难产生共鸣。当然，偶像剧发展的前景还是值得期待的，近年来受到欢迎的"红色经典"青春剧《恰同学少年》以及有励志成分的《奋斗》就是更贴近生活、更有意义的青春偶像剧。

### 6. 公安电视剧

1999 年到 2001 年，开始流行所谓的"公安电视剧"，如《罪证》《刑警本色》《永不瞑目》《女子特警队》等。公安题材的电视剧以惊险紧张的情节、扣人心弦的悬念、罪恶昭彰的人物命运来结构故事，在犯罪探案、离奇情节、生死考验与国家形象、政权力量、社会公正之间找到了一个中介点。而将公安题材与曲折爱情故事融合在一起的海岩电视剧甚至成为一个品牌。[①]

### 7. 历史题材电视剧

以历史为题材的电视剧虽然描写的是历史事件和历史人物，但焦点是在人物形象的刻画、人物精神世界的展现和人格内涵的揭示上，或从历史题材中发现新内涵，或在历史题材中注入当代审美新创造，沟通古今之间社会价值取向的共通点，在历史与现实的契合点上把握其现实意义，这些作品往往是鸿篇巨制、成就斐然。如《宰相刘罗锅》《杨乃武和小白菜》《雍正王朝》《康熙王朝》等。

### 8. 革命历史题材电视剧

革命历史题材的电视剧也有重要收获，如《开国领袖毛泽东》《日出东方》《长征》《孙中山》等电视剧，再现了当时的历史情景及人物命运，突破过去伟人"高、大、全"的形象，如实地把革命者作为血肉丰满的人来描写，形象生动、真实可信。

总之，20 世纪 90 年代以来，我国电视剧不仅数量众多，而且类型丰富。电视剧作为一种大众文化的格局已经基本形成。

除了电视剧空前繁荣外，我国的电视文艺节目也飞速发展。1990 年 4 月 21 日，中央电视台的《正大综艺》开播，主要由"世界真奇妙""五花八门""名歌金曲"和"正大

---

① 陈鸿秀. 影视基础教程[M]. 北京：中国电影出版社，2008：130.

剧场"组成，女主持人杨澜成为观众最喜爱的节目主持人之一。1996 年，《东方时空》推出一档周日特别奉献节目《实话实说》。《实话实说》采用了一种新型节目形式，推出了一种新型的节目主持人，这种演播室谈话节目在国外被称为"脱口秀"(Talk Show)。该节目是一个以平民视角对话交流的谈话节目，著名主持人崔永元的形象使中国的电视观众改变了对电视节目主持人的固有观念。此外，中央电视台著名的电视文艺节目还有竞猜类电视节目《开心辞典》、大型现场歌舞表演节目《同一首歌》以及《艺术人生》《想挑战吗？》《欢乐中国行》等。近年来，最为流行的电视文艺节目要数选秀节目，各大电视台都纷纷推出了效仿美国 FOX 电视台的《美国偶像》的电视选秀节目，如中央电视台的《星光大道》、湖南电视台的《超级女声》和《快乐男声》、上海东方卫视的《加油！好男儿》以及星空卫视的《星空舞状元》等。这些选秀节目不但带来了高收视率，还给电视台挖掘了许多优秀的演艺人才。

### (六)香港与台湾地区电视艺术发展概况

作为中华文化的有机组成部分，港台电视艺术一方面植根于传统文化的沃土，另一方面借鉴西方文化之长，更讲究商业性、娱乐性、通俗性，其创作异彩纷呈、别开生面。

香港的电视台主要由无线电视台(TVB)、亚洲电视台(ATV)和有线电视三大台组成。其中，无线电视台的收视率长年占优。其品牌综艺娱乐众多，如创办于 1967 年的《欢乐今宵》，内容多样，轻松欢乐，连续播放了二十多年；近年由名主持人曾志伟主持的《奖门人》以轻松诙谐的游戏节目赢得广大观众的喜爱。一年一度的"香港小姐竞选""十大劲歌金曲颁奖典礼"更是深受香港市民欢迎。由亚洲电视台引进的《百万富翁》也曾一度成为香港电视节目的收视冠军。

香港电视剧多种多样，且很多电视剧不但在香港引爆收视热潮，在海外华人地区以及中国内地也受到追捧。武侠题材是香港电视制作人最为擅长的电视剧类型之一，如《霍元甲》《鹿鼎记》《绝代双骄》等。这类电视剧大部分改编自古龙、金庸的武侠小说，在纵横交织、波澜壮阔的历史背景下，描写主人公的英雄正气、行侠仗义。此外，历史题材的电视剧有《包青天》《戏说乾隆》等；描述香港富豪生活，以商业斗争为线索的大型长篇连续剧《笑看风云》《创世纪》等；还有家庭伦理片《天伦》《溏心风暴》等；女性题材电视剧《金枝欲孽》《女人唔易做》；警匪片《刑事专辑档案》《陀枪师姐》系列。

台湾电视以综艺娱乐节目见长。众多著名的节目主持人都拥有自己的品牌节目。如张小燕的《超级星期天》，张菲的《综艺大哥大》，深受年轻人喜爱的吴宗宪主持的《我猜我猜我猜猜猜》《综艺最爱宪》《周日八点档》等，还有就是能说会唱的陶晶莹，妙语如珠的胡瓜等。这些综艺节目都占据台湾电视台的黄金时间，是台湾电视节目的主要形式。

在电视剧方面，20 世纪八九十年代以琼瑶作品为代表的言情题材最受欢迎，如《几度夕阳红》《烟雨蒙蒙》《在水一方》《梅花三弄》等。琼瑶的电视剧都是紧紧围绕男女主人的爱情纠葛，剧中着重突出爱情的纯洁无瑕、唯美唯情，情节上曲折动人，但又有模式化的痕迹，人物性格大同小异，故事陈陈相因。此外，台湾电视剧比较流行的题材还有以

都市乡土为背景的家庭生活剧，如《星星知我心》《追妻三人行》等。近年来的台湾电视剧以青春偶像剧为主。从 2001 年的《流星花园》开始，台湾每年都推出一批由年轻貌美、极富偶像气质的明星主演，以反映年轻人生活与爱情为主题的偶像剧。这类电视剧在广大青少年观众中有一定的市场，但其情节大同小异，人物形象模式化，一直以来整体水平突破不大，如《斗鱼》《终极一班》《恶作剧之吻》等。

# 思 考 题

1. 简述世界电影发展史上几大流派的主要特点。
2. 简述中国电影发展史的几大阶段。
3. 简述世界电视发展史的几大阶段。
4. 简述中国电视发展史的几大阶段。

# 第八章　影视评论

影视评论是影视艺术欣赏的一种物化形态和高级形式。影视评论以影视欣赏为基础，是观众对影视作品的特定心理反应和审美反馈。它由评论者依照自己的批评标准、审美感受、审美判断来评定影视艺术作品的优劣高下。本章将重点讲述影视评论的作用与写作方式。

## 第一节　影视评论的作用

### 一、帮助观众鉴别理解影视作品

评论，顾名思义，就是评价论述。对影视作品的各种形式的评价，在引起观众对影视作品发生积极反应，帮助观众加深对影视作品的感受与理解方面具有重要作用。而影视评论则是对影视作品进行评价的最重要和最常见的一种形式。评奖也是一种重要的评价形式，但评奖往往会忽略那些比较一般的作品，特别是那些比较差的作品，而影视评论却对所有的作品都关心。

影视评论是揭示影视作品的思想艺术特点和评定其思想艺术价值的一种表述形式。评论者运用这种形式，对影视作品议论得失、捕捉意蕴、评估价值。其中，最重要的一个方面，就是对影视作品进行评价。影视作品数量庞大，观众肯定要在其中进行一定的选择，影视评论的价值评定是帮助影视观众进行选择的一个重要的参考因素。

对于观众来说，无论是在观看影视作品之前还是之后，了解别人，特别是评论家对该作品的评价，是非常重要的。即使是观众已经看过了某一作品，评论家的某种价值肯定，对他来说，也是必要的。它有帮助观众进一步理解和感受作品的作用。苏联美学家斯托洛维奇说："评价不创造价值，但是价值必定要通过评价才能被掌握。价值之所以在社会生活中起重要作用，是因为它能够引导人们的价值定向。同时，评价当然不是价值的消极派生物。在社会的历史发展中形成的评价活动的'机制'，具有一定的独立性。"精神享受需要经过一定形式的鉴别、批准和价值肯定。如果没有影视评论对影视作品的价值肯定，影视观众对影视作品的理解和享受性体验不仅是不充分的，而且有时甚至是不可能的。在这方面，影视评论承担着相当重要的任务。

对影视作品的欣赏，意味着观众用自己的心灵去深切地感受整个作品，从而肯定作品的审美价值、艺术价值和思想价值。但是，一般观众却不一定知道为什么如此。他们喜欢或者赞美某一部作品，但却可能不知道为什么，这就是一般文艺作品欣赏的模糊性特点。总之，在一般观众的欣赏过程中，淳朴性与盲目性是交织在一起的，其原因在于造成艺术欣赏的条件和因素的极端复杂性。影视评论正是通过对这些条件和因素的分析，成为提高观众欣赏水平和欣赏自觉性的重要途径之一。

　　影视观众欣赏水平和观赏自觉性的重要表现之一，是具有较强的对作品的一定程度的接受意识和分析理解意识。对一般观众而言，这种接受意识和分析理解意识一开始是非常薄弱的。影视作品的形态本身也具有排斥这种意识的功能，这就更使得一般观众很容易忘情于影视作品所设置的故事与情境之中，而失去了反思及回首的能力。因此，接受意识和分析理解意识需要进行一定的训练和提高。经验证明，影视评论就是增强观众对影视作品的接受意识和分析理解意识的最方便、最普及和最有效的途径之一。

　　需要指出的是，有一些影视艺术精品，特别是那些当代的作品，其含义异常丰富，一般观众不经过阅读影视评论的途径是难以充分感受和理解的。如陈凯歌执导的影片《黄土地》初上映时曾引起种种非议，不少观众对其淡化情节、散点叙事和凝滞的画面表示不解，使该片差点在观众的冷遇中销声匿迹。后来由于王志明等同志发表评论进行阐释和引导，使观众逐渐认识到《黄土地》不同于以往描写婚姻的情节片。它对传统的电影语言体系作了较大突破，影片的突出之处在于具象性的逼真再现与象征性的哲理观照有机结合的造型风格。情节的淡化，目的是为了淡化观众对女主人公翠巧具体命运的过度关注，强化对形成"翠巧们"命运的生存环境和民族心态的思考；凝滞的画面、黄色的色彩基调，银幕上展现的厚重苍凉的黄土高原和舒缓流淌的黄河，仿佛使人感受到民族历史发展既沉重又不屈的步履。《黄土地》用电影造型语言来传达对中华民族悠悠历史文化和民族精神的追索和反思。评论家们以出色的极有见地的影视评论在创作者与欣赏者之间架起一座桥梁，"通作者之意，开览者之心"，帮助观众更好地感受、理解影视片，获得更多的审美享受。

## 二、能够激励影视创作者的创作热情

　　影视评论对影视创作者的激励作用主要表现在两个方面。首先，在影视艺术创作完成之后，创作者常常强烈地渴求了解观众和评论界对自己作品的价值评判。他们不仅需要通过评论来证实自己的价值，而且还需要通过评论看到自己的不足，并从中了解当前观众的期待视野和观赏兴趣。影视创作者最不期望看到的就是评论界对其作品的冷淡和沉默。果戈理在谈到自己的作品时说："我多么希望每个人都能向我指出我的缺点和毛病！哪怕是对我进行嘲笑，出言不逊，偏颇失当，恼怒，愤恨——什么都行，只要把意见说出来就好。"他认为"一个决心指出别人可笑之处的人，就应该理智地接受别人给自己指出的弱点和可笑之处"。不管影视评论中意见是批评的，还是赞扬的，对影视创作者来说都是极为有用的。即使影视评论针对的是别的创作者的作品，那么创作者也能从这种对别的创作者作品的评价中吸取经验教训，从而确立自己的创作定位。其次，在影视鉴赏过程的最后阶段影视评论写作会自然地具有指导、激励创作的作用。一方面，影视评论所包含的肯定和否定两种基本审美判断都会对创作者产生作用；创作者可以从肯定中认清自己的优点和长处，也可以从否定中反思自己的缺点和不足。另一方面，影视鉴赏者不同的审美感受、体验、认识，在评论中往往表现为观念、情趣、倾向各不相同的读解、分析、阐释与争论，这不但会促使影视作品内涵的呈现，而且会极大地扩展影视作品的外延。一些艺术表现手段隐藏、思想内容有争议的影视作品往往因受到批评或被争议而引起观众的观赏兴

趣，这恰恰从反面扩大了这些影片的影响。

### 三、有利于影视文化的普及和引导电影文化的发展方向

由于影视评论对观赏者和创作者的这种双重作用，影视评论对整个影视文化的发展方向便具有某种重要的导向作用。匈牙利电影理论家巴拉兹曾经说过："如果我们自己不是内行的电影鉴赏家，那么，这种具有最大思想影响力的现代艺术，就会像某种不可抗拒的、莫名的自然力量似的来任意摆布我们。"[①]这种导向作用从接受美学的角度来看特别容易得到理解，因为影视评论是连接创作者与观众的一个中介和桥梁，也是连接作品与观众的一个中介和桥梁。 法国著名电影理论家麦茨曾经提到过电影评论对电影文化产生重要导向作用的一个例证，那就是法国电影手册派在电影评论方面的努力保证了法国新浪潮电影的成功。其中特别应该提到的是，法国著名电影理论家、评论家巴赞对电影艺术家在电影长镜头方面的探索所给予的热情评论和充分肯定。他主张限制蒙太奇的功能，因为过分利用蒙太奇的分切、编排和镜头组接功能会破坏影像的时空统一性。他提倡运用段落镜头和景深镜头，认为单镜头本身包含着丰富的意义和表现力。20世纪40年代末至50年代初，他成为意大利新现实主义电影的热情鼓吹者，他所撰写的大量影评文章，全面地概括了意大利新现实主义电影的艺术特征，强调其重大美学意义。他的工作为电影理论和电影创作都展开了一个全新的视野，在电影史上产生了划时代的影响。

对影视文化的发展进行一定的引导是评论者最重要的职责之一。在这个意义上，影视评论者应当成为影视观众的"良知"的代言人。如果我们发现某一时期的影视观众的趣味普遍不高，那么，影视评论者肯定负有不可推卸的责任。因为影视评论对影视文化的导向不仅可以起正面的作用，而且可以起反面的作用。可见，影视评论不但在传播影视知识、纠正观众的认识偏误，传播正确的读解影视作品方法与技能，提高群众的审美鉴赏水平等方面担负着主力军的重任，而且还能通过影视评论的实践活动，不断地深化和发展影视艺术理论，在影视文化的建设方面，起到"推波助澜"的重要作用。

# 第二节　影视评论写作

## 一、影视评论的基本方向

一部影视作品乃至一个影视现象同其他的艺术品和艺术现象一样，都包含着思想和艺术两个基本的层面。因此，影视评论者对它们所实施的审美鉴赏大体上也可以依此而划分出三个基本方向，即专对其思想内容和思想倾向进行评论，专对其艺术形式和艺术倾向进行评论，将以上二者综合起来就其整体状况进行评论。

侧重思想方面的影视评论，主要分析和评价写作对象的思想内容和思想倾向。其任务是通过持之有理、言之有据的考察与研究，提出写作者自己对对象的基本看法或肯定、赞

---

① 李标晶. 电影艺术欣赏[M]. 杭州：浙江大学出版社，2005.

扬、提倡、弘扬或否定、批评、阻遏、反对均要合情合理，实事求是，态度明确，旗帜鲜明，尊重艺术规律，注重科学理性，做到有利于和有益于影视创作和影视事业的健康顺利发展。其具体的操作目标：一是考察和评判对象在思想倾向上的正确性，二是考察和评判对象在思想上的准确性，三是考察和评判对象在思想境界上的深刻性。第一条的关键在于写作者自己首先要有对对象的充分、全面、透彻、稳妥的了解，其次要有科学的、先进的世界观，以及辩证的、历史的方法论和正确、可靠的操作方法。第二条的关键在于写作者对创作者的主观追求即其动机与目标首先就必须有切实、深入、准确、客观的把握，其次则应当对创作者在实现其既定思想目标时所做出的种种努力的情况，尤其是其对艺术写作方式的选择，有周到、细致、严密、精微的观察。第三条的一个前提条件是写作者自己首先就应有对生活的深入洞察或成熟思考能够抓住某社会现象与社会问题的要害与症结的能力；其次应能对创作者在作品中所表现出来的思想、意识、见解和观念及其潜隐的实质性的精神内容与精神倾向有相当敏锐的把握。在争取这三个操作目标的实现时，写作者一定要能够高瞻远瞩，以内容与形式、动机与效果的双统一认识原则，用客观的艺术事实为依据来进行自己主观的评论，而不应脱离艺术谈思想，离开形式谈内容，只看动机或只看效果，超越对象的整体、实际的工作去笼统、抽象、虚飘地泛泛而谈。否则，势必会导致教条、八股、谬误与偏见。

侧重艺术方面的影视评论，主要就写作对象在艺术形式、手法、技巧的运用及其效果方面进行分析评论。就此而言，它所能够涉及和可以作为具体操作的内容相当多。但其总的任务是谈艺术，而不是谈思想。一方面，因为艺术总是应当并且必定是用来表达思想的，所以绝口不谈思想既不应该也不可能；另一方面，谈艺术本身也不能为谈而谈，其根本目的是要就如下两点做出明确的鉴赏判断，即其艺术表现的实际状况如何，这种艺术表现的实际的效果怎样。就前者来说，要看它是否和谐、完整、有创新和突破；就后者而言，要看它是否妥帖、准确、流畅、自然。这些都是必须通过具体、清晰、严密周到的分析，给读者以明确结论的。诸如审美对象的风格、个性、特色、情调、生活真实和艺术真实的创作方法、审美境界，这些大的方向的评判或者其艺术构成中故事、情节、结构、节奏、语言、修辞、场面、细节，这些小的方面的评析等，都可以成为写作者集中的评论对象，或成为进行总体评价的有效的突破口；而人物形象塑造、表演艺术、导演艺术、摄影艺术、音乐设计、美术设计、造型设计，乃至特技、调度、蒙太奇等，往往是被给予较多关注的评论对象。

对思想和艺术、内容和形式进行综合考察的影视评论则是一种就某部作品或某类现象作整体性、全面性的评论样式。其基本的着眼点不侧重于以上二者中的某一个方面。它主要是以其是否都比较成功，或者有各自明显的优点，而且相互之间是否做到了和谐完满的统一作为重要的和基本的衡量标准。因此，相对于以上两类影视评论，其审美观点的视界，无疑要大得多，而且也更为宏观，对写作者实际操作的要求会更加严格。因为是一种总体的分析与评价，写作中就不能只注意或顾及其中一个方面；同时，它应当尽量做到周密、翔实、稳妥、全面。如果其评论本身又比较正确、准确、科学，它就会成为一种权威的定论，其意义与价值都是可贵的。

## 二、影视评论的文体类型

影视评论的文体，实际上就是指一定的写作形态，也就是欣赏者经过主观选择和实际运作之后，影视评论文章所呈现出的客观形式的总的形式特征。由于影视评论的角度多种多样，影视艺术的特点异彩纷呈，欣赏者的感悟和理解千差万别，影视评论的文体形态也各不相同，但总结历来影视评论的实践，大体有几种主要的文体类型，即介绍型、鉴赏型、理论型、研究型等。

### (一)介绍型评论

介绍型评论主要是对一部影视片的介绍，同时带有一定的评论性，其目的是吸引观众去看一部影视片，而不是谈论自己对影视片的个人感受以及竭力向读者证明自己的感受。这类评论对于那些没有看过某部影视片或对于影视片不很熟悉、希望得到更多了解的人们尤其需要。它着重向人们提供有关影视片的基本情况，例如影视片的题材、情节、导演与演员信息、摄制信息等。在介绍中要善于概括，抓住影视片的精华，言简意赅，语言凝练，从大处着眼来叙述，让人们在较短的时间里获得较多和较重要的信息，但也要力戒那种过分的溢美之词，以及不切实际的渲染、漫无边际的描述。这类评论对于理论分析不太看重，不要求太强的学术性。但实际上，写好这样的评论也并非易事，需要评论家对于影视片有着深入的了解和洞察，并对于观众的审美需求心理有着准确的把握，方能将评论写好，得到人们的喜爱，让人们在迅速获得对于影视片了解的同时，也可以得到一定的理论的启示和感染，增进对于影视片的认知，以及观赏影视片的欲望。

### (二)鉴赏型评论

鉴赏型评论也是常见的影视评论的重要文体，或称之为鉴赏式文章。这类评论是指在感知、解读影视片的基础上，对影视片的思想与艺术价值、结构与语言特色、表演与拍摄风格等各个方面或某一方面加以分析、阐释并给予一定的评价，使观者增强对于影视片某个方面的感受与了解。鉴赏型评论的服务对象是大众，以期让更多的人通过阅读文章，获得对影视片更深刻的领悟。鉴赏型评论是对影片创作的一种反馈，是沟通影视片和观众的桥梁和中介手段。这类评论，一般可以不顾及影视片的全貌和整体性特点，而只对于影视片的某个方面，比如某一段情节、某一个人物的特点、某一个演员的表演等加以评述。写作这类评论，作者当然也要以理性的分析为主，但比起其他类型的评论，则可以融入自己较多的感悟性的理解，感性的色彩较浓。有时可以以一个普通欣赏者的角度，集中通过对于一个点的描述和分析，甚至不排斥少许富有情感色彩的表现，表达自己的理解和感想。在文章的写作中，也显得比较自由，有时可采用随笔型的写作方法。人们阅读此类评论，旨在获得更多的交流和启示，获得欣赏心理的满足。

### (三)理论型评论

理论型评论也可称作阐释型评论，是影视评论中最典型、最常见的评论文体。我们通

常在报刊上看到的评论，主要属于这类评论。我们对于影视评论的一般要求，也主要针对这类评论。这类评论的写作目的主要在于通过对影片的理论分析，对影片做出科学的客观的评价，让更多的人通过对评论的阅读，获得对影片的准确把握和深刻理解。从事理论型评论的写作，其特点也是十分突出的。其一，对影片评价时，即使是对于影片的某个角度或方面进行评论，也必须以对于影片的全面把握和总体评价为基础；其二，文章须建立在从立论到分论再到结论的整体框架之上，而无论是总论或是分论，均应遵守严格的逻辑，或是走从分析到综合的途径，或是走从演绎到归纳的途径，亦即从提出论点，到设置论据、进行论证，最后得出结论，形成一个严谨的和完整的系统。其三，评论的语言须主要是理性的，不能出现较多的感性的表现，因而要求语言应做到准确和凝练。社会对于一部影视片的评价，主要是通过较多的理论型评论文章来体现的。这类评论还可以引导人们，使人们的审美理解与鉴赏能力获得提升。

### (四)研究型评论

研究型评论，是专业研究人员对于影视的分析与评判，其研究文章是理论性更强的评论。这类评论有时也就是学术论文，它建立在更高的理论层次，即美学的和哲学的层次，运用影视理论和艺术理论对影视现象作较深入的研究和分析，探讨影视的本质或者规律，而不再局限于对于影片本身的特点的分析。它不但对广大观众在欣赏上有指导意义，而且对影视创作者也有启发和帮助。研究型评论可以针对一部影视片，也可以是对于多部影视片或同类影视片的研究；可以是对于影视本身的研究，也可以是对于与影视相关的其他因素的比如影视文化现象的研究，甚至是跨文化的研究。研究型评论注重影视活动内部和外部规律的探索，这类研究，是推进影视艺术和影视文化不断深化发展的重要动力，也是影视理论最高水准的体现。

## 三、撰写影视评论的要求

首先要加强专业知识的学习。

影视专业知识的学习主要包括以下方面：影视发展史、影视理论、影视批评、影视作品构成元素等。而对于大中专学生来说，要提高影视评论水平，影视发展史、影视流派、影视作品构成元素三个方面的学习尤为重要。只有通过这些专业学习，才有可能在自己的评论写作中娴熟地使用专业术语，特别是那些电影特有的专业术语，如蒙太奇、长镜头、跳切、跳轴等。例如，在一篇介绍第六代导演的影视评论中提到："影片《妈妈》在虚构故事进行的同时，不时地插入一段段现场采访的纪录片段，让被采访者直视镜头讲述自己的内心感受。而且这种插入经常不依靠叙事上的转机，随意性极强，在整体结构上的不断跳切，使观者不断地在'入境'与'间离'中变换视点和位置。"如果没有学习过相应的影视理论知识，就难以理解这段评论的内容，更不能写出如此专业的评论文章。

对一部影视片的评价很多时候不只需要观赏该影片，还要考虑到与这部影视片相关的一些影视片，如同类题材的作品，或是同一个导演的作品，等等，有时甚至需要考虑到相关时段的影视史或者世界影视史。也就是说，我们不能以孤立的观点来评价一部影视片，

要用发展的观念来看待一部影视片。例如，李安导演的《色·戒》中有不少情色画面和情节，如果我们没有观看过李安以往的作品就会误以为这是为了引人眼球而添置的庸俗的场面，对他的影片做出错误的评价。但是如果我们仔细研究了他以往的一些作品，如《饮食男女》、《理智与情感》等，就会发现李安在表现暴露内容时一向很节制，有分寸，几乎不在情色镜头上做文章，至多是融入情节地一带而过。可见，《色·戒》中的情色画面是情节发展与人物塑造的需要，并非肤浅、庸俗的暴露镜头。再如张艺谋近几年拍摄的几部大片，我们综合起来分析就会发现 2006 年底上映的《满城尽带黄金甲》比起之前的《英雄》与《十面埋伏》，在故事情节上更为吸引，人物刻画更为丰满，摆脱了前两部大片被强烈批评的"过分追求画面造型而故事情节难以自圆其说"的缺点。

另外，当我们对一部过去时代创作的影片做出具体的艺术评价时，必须把它放到整个电影发展史中去加以衡量。例如，对经典影片《公民凯恩》的评价，在今天看来这部影片所体现的电影审美观念和独具新意的多视角的现代叙事结构已并不新鲜；影片中所运用的"景深镜头"、"闪电式交替"、长镜头段落、运动摄影、音响蒙太奇等电影手段和技巧已属司空见惯。可是，当我们把影片放回到 1941 年就会惊叹这部影片对传统审美观念的大胆突破，以及对电影语言及视觉技巧的锐意革新。所以，这部影片经常被称为有史以来最伟大的作品之一。法国电影评论家巴赞称这部影片为"从形式到理论，这都是一个意义重大，果实累累的贡品"，"这部影片的问世恰好标志着一个新的时期的开始，也因为这部影片打破了常规，因而成为最令人瞩目，意义最重大的一部作品。"

评价一部影片要同相关的影片进行比较分析，同样，分析影片中的各种因素需要将其放入整部影片中，进行完整的感受、体会。如分析人物形象，就应从影片为这个人物所提供的历史时期、生活环境、言谈举止等事实入手，研究这样的人物是不是真实、具有典型性的，进而分析影片塑造这一人物形象的手法，等等。《当代电影》1994 年第 5 期中，一篇评论影片《重庆谈判》的文章《"轻""重"之议》，首先谈到戏中"毛泽东"过分潇洒，编导对他在艰苦困境中的描写不足。文章指出，《重庆谈判》中的毛泽东与《开国大典》中胜券在握的毛泽东不同，也与《大决战》时敢与蒋介石'赌'胜负的毛泽东不同，此时，在军事、经济、外交上，中共都不具备压倒对方的条件，毛泽东是去"虎狼之地"结城下之盟。作者认为"这并不是说影片要塑造一个谨小慎微、尴尬局促、俯首称臣的毛泽东。而是指创作者应着力呈现'重庆谈判'这个典型环境下的典型人物的典型心态，辩证地展示其性格和性格的多重性，充分揭示集政治家、军事家、外交家，又融诗人、学者于一身的毛泽东丰富复杂的内心世界，刻画出一个内紧且又外松、警觉而又不至于拘束、自如洒脱且又深沉稳健的毛泽东。"

最后，就是要掌握一定的影视评论的体式。如前所述，影视评论的文体类型繁多，这为写作者提供了自由操作的广阔天地，使他能够灵活地决定自己的写作文体。任何文体类型的影视评论写作，方法的运用都非常重要。常常有不少的影视欣赏者有很好的感受和想法，但却不知道该如何表达，或者即使写出了影视评论文章，也往往论述不到位，分析不深入。这就是一个方法是否运用恰当的问题。影视评论者要使影视评论方法运用恰当，并产生积极的效果，就必须了解特定的评论对象和文体形式对评论方法的制约，了解各种评

论方法的效能和局限。评论者在充分认识和把握评论对象和文体类型的基础上，选择具有对应性的评论方法，依据自己的评论目标，确定所采用的评论方法。影视评论这对文体类型的选择确定必须遵循两条原则：一是评论者必须慎重地比照评论对象、评论内容、评论角度和评论意图，与一定的文体类型的特点、功能等方面的关系，准确地找出两者之间的契合点；二是评论者必须细致地比照自身的学识、才情、写作经验等，与一定的影视评论的文体类型的特性、规律、写作要求等方面的关系，准确地找到两者之间的契合点。评论者只有根据主体与客体、内容与形式、动机与效果高度契合的原则，才能确定好合适的文体类型。接着，再进入构思谋篇的写作阶段。

构思谋篇是评论写作中的一个重要环节，又是一种创造性的思维活动过程。它具体地决定评论写什么内容，提什么观点，是否设分论点，设几个分论点，用哪些原理、哪些材料去论证，怎样论证，开头、结尾、过渡段落如何安排……这一切都要精心构思，仔细谋篇布局，巧妙安排。只有做到构思新颖巧妙，谋篇布局合理，评论才能做到别具一格，不落俗套。

# 思 考 题

1. 影视评论有哪几方面的作用？
2. 影视评论三个基本方向是什么？
3. 撰写侧重思想方面的影视评论的要求是什么？
4. 撰写侧重艺术方面的影视评论的要求是什么？
5. 对思想和艺术综合考察的影视评论的要求是什么？
6. 影视评论有哪几种文体类型？
7. 撰写介绍型评论文章的要求是什么？
8. 撰写鉴赏型评论文章的要求是什么？
9. 撰写理论型评论文章的要求是什么？
10. 撰写研究型评论文章的要求是什么？
11. 撰写影视评论的要求是什么？

# 第九章　中外影视佳作选目

本章介绍不同时期、不同艺术特点的中外优秀影视作品，并对其基本情况进行讲解。结合前八章所讲授的影视艺术基本知识，欣赏下面介绍的影片，将理论与实践相结合，从真正意义上提高鉴赏水平。

## 第一节　外国电影佳作鉴赏

### 一、公民凯恩

#### (一)背景搜索

出品：RKO Radio Pictures1940 年摄制

编剧：奥逊·威尔斯

导演：奥逊·威尔斯

主演：奥逊·威尔斯、约瑟夫·科顿、多萝西·康明戈尔

1942 年奥斯卡最佳原著剧本，美国国家电影保护局指定典藏，公认的电影史上最伟大的电影，是"鬼才"奥逊·威尔斯在 26 岁时编导演制的银幕处女作。电影史上的里程碑之作，在任何一座褒奖电影成就的凯旋门上都占有显著的位置，它是电影艺术的"开山之作"，是现代电影与传统电影的历史转折点。

#### (二)故事梗概

影片以 20 世纪初叶美国新闻业巨头威廉·兰道尔夫·赫斯特为原型，用新颖的艺术手法表现了一位报业大王的一生。凯恩在桑拿都庄园中留下"玫瑰花蕾"的"遗言"后死去。一位青年记者受新闻报刊委托调查这几个字的含义。通过查阅有关回忆资料了解凯恩青年时代的经历及其母亲的艰难身世。报社董事长伯恩施坦介绍了凯恩的发迹历程以及制造舆论使国家卷入 1897 年美西战争的往事。凯恩的生前好友利兰讲述了他与美国总统侄女艾米丽的婚姻；他与第二个妻子、歌手苏珊的邂逅以及他在总统竞选中的失败。苏珊则在夜总会中介绍了她和凯恩由情人到夫妻生活的变迁；她在凯恩的支持下想饮誉歌坛，失利后便与凯恩一起在仙境般的桑那都庄园隐居。直到最后焚烧凯恩旧家具时，才发现"玫瑰花蕾"原来是刻在他童年时代曾珍爱的雪橇上的字。

#### (三)欣赏指导

《公民凯恩》又名《大国民》，是一部内涵丰富、富于哲理的传记体影片，也是当时年仅 26 岁的电影大师奥逊·威尔斯自编、自导、自演的成名代表作。影片以一位报业大亨凯恩之死拉开了序幕，并通过他的人生经历和事业的兴衰史，见证了一桩资本主义神话

下的复杂真相。该片在内容和形式上都体现了独特的新颖性，因而被看成是世界电影史上的一次重要实验和创新之作。

《公民凯恩》是处在"二战"前电影伟大传统的结束和 20 世纪四五十年代电影的开端之间，是一部对生活高度凝练、对人性和社会的深刻理解以及对心理世界的理性体验的影片，摒弃了当时通行的电影美学原则，构思新颖的仰角镜头和简约而富于表现力的纵深镜头，独特而又自然流畅的场面调度和移动拍摄，以及音响、对白、用光的革新运用和独具匠心的配乐，改变了好莱坞过去传统的影片拍摄模式，其中某些方面更是被后人模仿到泛滥，在艺术上所表现出的力量、勇敢、粗犷、冲击、娱乐性及个人体验均达到了那一时代的巅峰。

## 二、雁南飞

### (一)背景搜索

出品：苏联莫斯科电影制片厂 1957 年摄制
编剧：维克多·罗卓夫
导演：哈依尔·卡拉托佐夫
主演：塔吉娅娜·萨莫依洛娃、阿列克赛·巴塔洛夫
摄影：谢尔盖·乌鲁谢夫斯基

本片获 1957 年第四届戛纳国际电影节金棕榈奖、最佳摄影奖、最佳女演员奖，获第一届苏联电影节特别奖。

### (二)故事梗概

薇罗尼卡和鲍里斯是一对处于热恋中的年轻人。他们幸福而甜蜜地约会着。可是有一天战争爆发了。鲍里斯主动参军要到前线作战。临行之前，两个人也没能见上最后一面。在一次次敌机的狂轰滥炸中，薇罗尼卡的家被炮弹夷为平地，父母双亡。她只有寄宿在鲍里斯父亲的家中。一下子失去了所有至亲的她悲痛欲绝，终于抵挡不住鲍里斯的表弟马尔克的诱骗，失身于他。这样一来，人们都指责她的行为。对生活已经失去热忱的薇罗尼卡一下子从开朗活泼的女孩变成了一个整天郁郁寡欢的少妇。但她还依然执着地等待着鲍里斯的平安归来。但是，鲍里斯在战争刚开始就不幸遇难了。终于战争结束了，当所有人都在庆祝胜利的时候，薇罗尼卡也双手捧着鲜花来到广场上。此时，天空中一行大雁飞过，薇罗尼卡想起了从前和鲍里斯在一起的美好时光，同时，新的生活也在向她招手。

### (三)欣赏指导

作为战争题材影片，《雁南飞》没有集中笔墨描写战争的全过程和激烈的战争场景，而是把主要镜头对准了表现薇罗尼卡的生活遭遇和命运。

与以往苏联战争影片所塑造的女性相比，薇罗尼卡并不是出类拔萃、十全十美的英雄人物，她实际上是一个非常平凡的人。她开始不仅有明显的性格弱点，而且她的精神境界

并不高。但她的性格是发展的，她的形象是真实的、立体的。她由一个只关心个人幸福的少女成长为一个坚强而成熟的有坚定生活信念的人，其间历经了许多磨难和教训。影片通过她深刻地揭示了经历战争磨难的俄罗斯人的坚强忍耐力、不屈不挠的优秀品格和爱国主义精神；广大观众通过她的经历也深有同感，在她的成长过程中体会到自己的成长。

《雁南飞》的成功之处还在于影片采用诗电影的叙事和"情绪摄影"的表现手段。影片中不仅大量运用隐喻、象征、比拟等手法，就是一些场景和段落的描绘也洋溢着诗的氛围，如薇罗尼卡对鲍里斯的深切思念、车站送行场面，甚至薇罗尼卡奔上桥头准备自尽的场景也具有诗的格调。

《雁南飞》中的"情绪摄影"的表现手段十分有力地强化了诗电影的特点。"情绪摄影"理论流行于 20 世纪五六十年代苏联的影坛，这种理论主张影片摄影不应是客观主义的记录，而应带有强烈的情绪色彩。《雁南飞》的摄影艺术充分体现了这一主线，其中对鲍里斯牺牲场面的摄影已成为世界电影史上的经典段落(详见第三章第一节)。

《雁南飞》以强烈的反战思想使其进入战争题材的影片之列，而它的诗电影的形式和"情绪摄影"的表现手段又为世界电影艺术语言的丰富和发展做出了重要的贡献。

# 三、音乐之声

## (一)背景搜索

出品：二十一世纪福克斯公司 1965 年出品
导演：罗柏斯·怀斯
主演：朱莉·安德鲁斯、克里斯托弗·普拉莫尔
摄影：谢尔盖·乌鲁谢夫斯基

本片曾获 1966 年第 38 届奥斯卡金像奖最佳影片、最佳导演、最佳剪辑、最佳音响、最佳配乐五项大奖。

## (二)故事梗概

第二次世界大战时期的奥地利，在某修道院里，有一个让修女们头疼的见习修女玛丽亚。她生性活泼，爱唱爱跳，酷爱大自然。院长觉得她不适合做修女，于是安排她到特普拉上校家当家庭教师。特普拉上校是奥地利退役海军军官，妻子去世多年，留下七个孩子。孩子们一向不喜欢家庭教师，于是跟新来的玛丽亚搞恶作剧。而玛丽亚却试着以温情的关怀和生动的教学方法去感动他们，她从音乐教学入手，通过郊游与孩子们建立起深厚的感情，并潜移默化地向他们传输真善美的思想。很快玛丽亚便赢得了孩子们的喜爱。不久，特普拉上校带着男爵夫人来到了家里，但是孩子们不喜欢她。特普拉上校在男爵夫人的怂恿下让玛丽亚回到修道院去。但是特普拉上校从玛丽亚与孩子们的歌声中重新感受到了昔日的快乐。于是便留下了玛丽亚，并对她产生了爱情。男爵夫人察觉到这一切，为了维护自己的女主人地位，把玛丽亚送回了修道院。特普拉上校由于深深地爱上了玛丽亚，终于拒绝了男爵夫人，把玛丽亚接了回来并与她结了婚。正当一家人沉浸在甜美的生活中

时，第二次世界大战爆发。上校被命令回军队服役，上校抗命并准备带领全家出走，结果发现遭到了软禁。借参加奥地利民谣音乐节的机会，上校一家为人们唱出了心底的歌，全场观众为之感动。演出完毕后，他们寻机逃出了纳粹的魔掌，终于奔向了自由的生活。

### (三)欣赏指导

《音乐之声》堪称歌舞片中的典范，这部影片用音乐串起了一个美丽的故事。故事中包含着真挚的爱情、浓浓的亲情以及弥漫在其中的幸福和温馨。

《音乐之声》以其动听的旋律和跌宕起伏的情节赢得了人们的喜爱和肯定。这部影片巧妙地把人物、歌舞、情节、气氛有机地融合为一体，更深刻地表现了人的情感和心灵美，开辟了歌舞片的新天地。此外，所有的场面都采用了实地拍摄，大胆地运用直升机在高处大远景摇摄萨尔茨堡和阿尔卑斯上的全景，然后急剧下降，一直推成人物的特写和近景。最后，它把对白、音乐和风景巧妙地融合，并赋予音乐具象的美感，诗情画意中又增添了无穷的艺术魅力。

《音乐之声》是全世界票房最高的电影之一，片中的音乐经久不衰，至今仍被人们广为传唱。其中流传最广的几首经典音乐，如表达玛丽亚对大自然热爱的主题曲《音乐之声》，特拉普上校演唱的深情无限的《雪绒花》、轻松活泼的《哆来咪》等，都成为人们记忆中最值得珍惜和细细回味的艺术佳作，被视作人类最珍贵的音乐大餐。

## 四、教父

### (一)背景搜索

出品：美国派拉蒙影片公司 1972 年出品

导演：弗朗西斯·福特·科波拉

编剧：马里奥·普索、弗朗西斯·福特·科波拉

摄影：戈登·威利斯

主演：马龙·白兰度、艾尔·帕西诺、詹姆斯·凯恩、罗伯特·杜瓦尔

本片获第 45 届(1972 年度)美国影艺学院最佳影片、最佳男演员、最佳改编剧本三项奥斯卡金像奖；获好莱坞外国记者协会最佳影片、最佳导演、最佳男演员、最佳编剧、最佳配乐全球奖；获全美影评家联合会最佳男演员奖等。

### (二)故事梗概

1945 年夏天，美国本部黑手党柯里昂家族首领，"教父"维托·柯里昂为小女儿康妮举行了盛大的婚礼。"教父"有三个儿子：暴躁好色的长子桑尼、懦弱的次子弗雷德和刚从"二战"战场回来的小儿子迈克。其中桑尼是"教父"的得力助手；而迈克虽然精明能干，却对家族的"事业"没什么兴趣。

"教父"是黑手党首领，常干违法的勾当，但同时他也是许多弱小平民的保护神，深得人们爱戴。因他愿贩毒而激化了与纽约其他几个黑手党家族的矛盾，从而遭到暗杀。迈

克于是用计击毙了暗杀父亲的索洛佐和前来谈判的警长，为此，迈克远逃西西里。但仇杀仍在继续，桑尼和迈克在西西里的妻子相继被杀。迈克于 1951 年回到了纽约，并和前女友凯结了婚。

日益衰老的"教父"将家族首领的位置传给了迈克。在"教父"病故之后，迈克派人将仇敌尽数剪除。此时他已经成了新一代的"教父"——迈克·唐·柯里昂。

### (三)欣赏指导

好莱坞表现黑帮暴力的影片可谓比比皆是，但科波拉执导的《教父》却非同一般，这位学院派出身的导演以敦厚柔和的基调赋予黑帮片全新的感觉。人物形象塑造突破了以往暴力片的单一性格模式，教父与以前黑帮片的形象截然不同。

影片中的黑手党老教父维多·科莱昂的性格显现多样性：老谋深算、阴险凶残而又慈祥可亲、趣味高雅；坚持原则，而又忠于友情；对家庭和朋友富有责任感。作为教父，维多·科莱昂当然离不开暴力和贩毒，但是两件事情都被赋予了冠冕堂皇的借口。总之，教父的形象在影片中被理想化、美化了，这对社会道德、价值观念构成了严峻的挑战和颠覆，但对艺术表现来说，却是一个很大的突破。

《教父》在艺术表现技巧和电影叙事语言运用上也极富特色，显示了科波拉驾驭电影的高超的艺术才能。首先是对比蒙太奇运用娴熟。影片一开始那黑暗的密室与温馨的舞会在光与色上形成了对比，舞会上喧闹的音乐与密室里沉闷的对白形成声音上的对比。密室是各种阴谋的汇集地，而舞场则是亲情的海洋，这种对比延伸下来展现出残暴的社会与深情的家族。其次，导演对后半部分的处理充满张力，运用了富于技巧的电影语言，调动平行蒙太奇的手法，将两条线索交替展示，在对比中达到高潮。迈克在神圣的教堂里为他侄儿洗礼，成为侄儿的教父，聆听基督的劝诫，承担家族的责任；而他的手下则按他的指令追杀他所有的敌人，包括他侄儿的父亲(他的妹夫)。这两组平行蒙太奇形成的对比使暴力富于诗意，传达出作者的倾向性。

《教父》以其深刻的社会内容和艺术上的独创性，激起了人们对社会的反省、对人情的关注以及空前的观片热情。《教父》三部曲已构成一个独立的电影神话，它那隽永的隐喻、丰富多彩的人物令人百看不厌，还有华彩的视觉形象和匠心独运的蒙太奇段落，堪称经典。

## 五、法国中尉的女人

### (一)背景搜索

出品：英国朱尼珀影片公司 1981 年摄制

编剧：哈洛尔德·品特

导演：卡雷尔·雷兹

主演：梅丽尔·斯特里普，杰里米·艾恩斯

影片根据英国作家约翰·福尔斯 1969 年出版的同名畅销小说改编。1982 年，该片获

得第 39 届金球奖最佳女主角奖，第 35 届美国电影学院奖最佳音响奖，第 35 届英国电影学院奖最佳音乐奖，第 35 届英国电影学院奖最佳女演员奖。

### (二)故事梗概

1867 年，风度翩翩的贵族青年查里来到莱姆镇探望富商之女、未婚妻费小姐，却在无意中邂逅一位孤傲、沉默的贫家女莎拉，她因爱过一位来此休养的法国中尉而被小镇人蔑称为"法国中尉的女人"。她默默地承受着屈辱，除了绘画外，常伫立海边，她美丽的外表和忧郁的气质深深地吸引着查里。

1979 年，一个电影摄制组在莱姆镇拍摄影片《法国中尉的女人》，饰演查理的迈克和饰演莎拉的安娜正在旅馆的床上缠绵，他们在现实中演绎着一段婚外恋……对莎拉命运的同情使得查理几次走近莎拉，他发现莎拉是一位受过良好教育、具有叛逆精神和奇特个性的女子，他毅然帮助莎拉离开莱姆镇前往爱塞特。安娜告诉迈克，自己拍完戏要去伦敦，迈克想到她将和丈夫团聚，心中不无妒意。费小姐的平淡和莎拉的热烈令查理思绪重重，经过激烈斗争，查里决定去一趟爱塞特。爱情之火终于熊熊燃烧了！查理吃惊地发现莎拉竟然还是处女，他被她的真挚纯洁深深地打动了，他决定立即回去与费小姐解除婚约，临行前二人依依惜别。戏外的一对恋人也在依依惜别，迈克送走安娜，顿感失落……查理提出退婚，顿时舆论哗然。费小姐的父亲派律师起草一份侮辱人格的认罪书，查理为尽快解除婚约愤而同意签名。然而当查理办妥一切去找莎拉时，她却不知去向。迈克非常思念安娜，他找借口请安娜夫妇来家里做客，安娜与迈克之妻进行了一番别有意味的谈话，迈克却因无法和安娜单独幽会而苦恼。

三年后，莎拉靠自己的努力获得了生命的空间和自由，她捎信给查理，这对恋人久别重逢了！查理原谅了莎拉的不辞而别，他们的爱情小舟慢慢驶向幸福的彼岸……

拍完电影后的安娜黯然离去，迈克陷在爱的泥潭里独自挣扎。

### (三)欣赏指导

《法国中尉的女人》，用现代的观点对传统的文化和价值观念进行批判性的反思，是 20 世纪 80 年代英国"文化反思电影"的一部经典，也是 20 世纪世界电影非常精致、大气的影片。卡雷尔·雷兹以大师级的视觉语言将这个故事叙述得臻于美的极致。影片是一个以绅士传统著称的古老民族面对现代挑战做出的文化的反思、人的反思，当然也是电影的反思。他们抛弃了沉重，以鲜活的生命寻求新的自我定位。

影片拍摄过程中，在表现了维多利亚时代两个恋人如痴如醉的情爱关系后，马上转而表现扮演这两个恋人的现代电影演员之间的私通，这种"套层结构"，也就是"戏中戏"，使人们对两个时代的恋情可以立即做出对比，从而自然得出现代的结论，既充分发挥了视觉艺术的特性，又保持了原作的论说色彩。最后，小说的两个结局被安排在戏里戏外的两对恋人身上，查里和莎拉获得了喜剧的结尾，他们重逢并"幸福地生活在一起"，而迈克和安娜的关系则随着影片的结束而匆匆结束。

# 六、辛德勒的名单

## (一)背景搜索

出品：美国环球影片公司 1993 年出品

导演：史蒂文·斯皮尔伯格

主要演员：利亚姆·尼森、本·金斯基、拉尔夫·芬尼斯、卡罗兰·格代尔

本片曾获金球奖、最佳影片奖和最佳导演奖，并获得了美国导演工会奖。

## (二)故事梗概

辛德勒是德国投机商人，也是纳粹党员。他是地方上有名的纳粹中坚分子，他贪图女色，会享受生活，善于利用关系攫取最大的利润。波兰被占领后，犹太人沦为廉价劳动力。因此，辛德勒的工厂只使用犹太人。这些人得到工作也就等于得到了暂时的安全，而避免成为战争的牺牲品。辛德勒的工厂也因此充当了犹太人的避难所。然而面对纳粹对犹太人的残酷迫害，辛德勒越来越清楚地认识到纳粹对犹太人的屠杀和奥斯威辛集中营的恐怖。于是辛德勒定制了一份声称工厂正常运转所"必需"的工人名单，通过贿赂纳粹官员，使他们得以幸存下来。

战争结束后，1200 名被辛德勒救下来的犹太人把一份自动发起签名的证词交给了辛特勒，以证明他并非战犯。辛德勒却泪流满面，他为未能救出更多的犹太人而感到痛苦。辛德勒为他的救赎行动已竭尽所能。他的全部财产都已用来挽救犹太人的生命。

## (三)欣赏指导

《辛德勒的名单》真实再现了德国企业家奥斯卡·辛德勒在第二次世界大战中保护 1200 名犹太人免受法西斯杀害的历史事件，深刻批判了法西斯主义屠杀犹太人的罪恶行径。其人道主义的思想性和惊人的艺术表现力创造了艺术史上的高峰。电影中表现第二次世界大战中犹太人遭受集体屠杀的很多，但是以德国人的视角、德国的良知觉醒为起点，表现德国人出钱出力甚至不惜冒生命危险反叛纳粹，保护犹太人的真实故事片，这部影片还是先例。

《辛德勒的名单》影片情节感人，气势悲壮。以黑白摄影为主调的纪录片拍摄手法更使影片具有一种极其真实的效果，感人肺腑，发人深省。影片中电影语言的运用也极为出色，在表现犹太人的悲惨遭遇时，有一个镜头中出现了红色，在冲锋队屠杀犹太人的场面中，身穿红衣的小女孩与一片黑白的画面形成了极其强烈的对比，产生了极具艺术冲击力的效果。当影片进行到犹太人走出集中营，获得自由时，银幕上骤然间大放光明，出现了彩色，这一明显的电影语言的运用产生了极好的艺术效果。

# 七、泰坦尼克号

## (一)背景搜索

出品：美国二十一世纪福克斯影片公司 1997 年出品

导演：詹姆斯·卡梅隆

主要演员：莱昂纳多·迪卡普里奥、凯特·温丝莱特

本片曾获 1998 年第 70 届奥斯卡金像奖最佳影片、最佳导演、最佳摄影、最佳音响、最佳电影剪辑、最佳声效剪辑等八项大奖。此外，它还获得当年金球奖的最佳剧情类影片、最佳导演、最佳作曲、最佳电影歌曲四项大奖。

## (二)故事梗概

影片以著名的泰坦尼克号出航沉没为故事背景，讲述了一个在灾难中永恒的爱情故事。1985 年，泰坦尼克号的沉船遗骸在北大西洋 2.5 英里的海底被发现时，美国探险家洛维特亲自潜入海底在船舱里发现了一幅画，洛维特的发现立刻引起了一位老妇人的注意。已经是 102 岁高龄的罗丝声称她就是画中的少女。在潜水舱里，罗丝开始叙述她当年的故事。

1912 年 4 月 10 日，被称为"世界工业史上的奇迹"的泰坦尼克号从英国的南安普顿出发驶往美国纽约。富家少女罗丝与母亲及未婚夫卡尔一道上船；另一边，不羁的少年画家杰克靠在码头上的一场赌博赢到了船票。罗丝早就看出卡尔是个十足的势利小人，从心里不愿嫁给他，甚至打算投海自尽。关键时刻，杰克救了少女罗丝，两个年轻人由此相识。为排解少女心中的忧愁，杰克带罗丝不断发现生活的乐趣。从相知到相爱，虽然只是短短几天时间，罗丝和杰克已经无法分开。在卧室中，罗丝戴上了"海洋之心"项链，由杰克绘出了那张令她终生难忘的画像。罗丝决定无视家庭和礼数的压力在泰坦尼克号靠岸后与杰克一起生活，幸福似乎距离这对情侣仅咫尺之遥。白星航运公司经理布鲁斯·伊斯梅为了让泰坦尼克号创造横跨大西洋的最快纪录，不顾潜在的冰山威胁暗示船长史密斯提高船速。4 月 14 日夜晚，海面出奇的平静，泰坦尼克号仍然全速行驶。瞭望台发现正前方的冰山后立刻通知了驾驶舱和大副，可是惯性极大的轮船已来不及躲避，船身右侧被冰山割裂，六个舱室进水。惨绝人寰的悲剧发生了，泰坦尼克号上一片混乱，在危急之中，人类本性中的善良与丑恶、高贵与卑劣更加分明。杰克把生存的机会让给了爱人罗丝，自己则在冰海中被冻死。

年迈的罗丝讲完这段哀恸天地的爱情故事之后，把那串价值连城的"海洋之心"沉入海底，让它陪着杰克和这段爱情长眠海底。

## (三)欣赏指导

爱情是永恒的主题，无论是文学还是影视，而灾难中更能凸现人性的脆弱和爱情的坚强，这部影片更是在灾难片和爱情片中找到了最好的契合点，既对喜欢高科技大片、富有

猎奇心理的男性深具吸引力，又抓住了现代都市女性对浪漫爱情憧憬的心理。它运用现代化高科技制作手段营造的真实性和现场感是同类影片无法企及的。另外，精心构思的细节，刻意追求强烈的视觉冲击力，沉船的场面犹如身临其境，某些视觉的镜头让人目瞪口呆。高超的电脑技术对电影的贡献在影片中得到了很好的体现，游船在海上滑出优美的轨迹、船上走动的人们、海中挣扎的成百上千遇难者大多数是电脑合成的，足以以假乱真。

除此之外，音乐也为影片的成功增添了必胜的砝码。主题曲《我心永恒》伴着悠扬缠绵的风笛声能够深深撩拨每一个人的心弦。

## 八、罗拉快跑

### (一)背景搜索

出品：X Filme Creative Pool 1999 年出品
编剧、导演：汤姆·提克威
主要演员：弗兰卡·波滕特、哈伯特·奈普
本片获得 1999 年圣丹斯电影节观众奖，2000 年独立精神奖"最佳外语片"。

### (二)故事梗概

罗拉的男友曼尼在一次贩毒中弄丢了黑帮老大朗尼的十万马克，手足无措的曼尼只好向罗拉求救。二十分钟内罗拉必须将十万马克送到曼尼手上，否则他将性命不保，于是罗拉开始了狂奔。

罗拉从自己的房间出发向爸爸工作的银行跑去，下楼梯时遭遇邻居的恶狗，受到惊吓；而同时罗拉爸爸正与情人密谈，得知她已有孩子；此时罗拉闯入向爸爸索要十万马克，罗拉爸爸将她轰出并声称要离开家庭与情人一起生活……罗拉到达曼尼所在的电话亭时，正好看见他握着枪走进了一旁的商店。别无他法，罗拉协助曼尼抢劫了商店。警察闻讯而来，罗拉和曼尼无路可逃只有束手就擒。谁知一名警察的手枪走火，罗拉倒下了……影片结束了吗?当然没有。时钟倒转回到二十分钟前，罗拉从自己的房间出发向爸爸工作的银行跑去，下楼时被邻居的恶狗绊了一跤：罗拉爸爸与其情人的密谈因此延长了少许，这次他不仅得知她已有孩子，还得知孩子不是他的；罗拉闯入时两人正在吵架……罗拉被爸爸轰出后气愤不已，竟抢劫了银行；当她带着十万马克赶到电话亭时，正看见向她走来的曼尼被疾驰的救护车撞倒……于是一切再次从头开始……这一次罗拉的爸爸接到出门电话，当罗拉跑到银行门口，爸爸已经乘车而去，曼尼从流浪汉手里用手枪换回了十万马克，而罗拉居然也在赌场赢得了十万马克……

### (三)欣赏指导

这部低成本影片不仅在德国国内引起了极大反响，在英法等国也好评如潮。它的出现是对传统叙事观念的一次强大的挑战与冲击，丰富了电影作为媒介所能运用的视听表现手段。与传统的德国作品相比，《罗拉快跑》无疑具有明显的前卫特征。

《罗拉快跑》在对一次事件的三次叙述中由一个相同的开端展开情节，却得出了截然不同的结果，从中蕴含着对偶然与必然、时间与空间、爱情与死亡等哲学命题的探讨。导演在错综复杂的关联中玩着时间游戏，暗喻着一个道理：事物间是有联系的，一件小事可能改变人物的整个命运。

叙述的重复性和文本的开放性是《罗拉快跑》对传统电影叙事结构的继承与突破。在对传统电影叙事形式的拓展中，反复蒙太奇被运用到了罗拉的奔跑中。大量的奔跑镜头已不是叙事的动作因素，而成为人物的一种语言和状态，寓意着在与时间永无休止地竞赛。在这里，罗拉将近二十分钟的奔跑，就是她一生的写照。另外，在情节的安排上，影片借鉴了 20 世纪 80 年代流行的"网络小说"的文本特点——开放性，即作者给出了一个情节延展的模式，沿着这个模式，影片的情节就像网络小说一样，有无限的延展性。由于叙事结构发生了变化，《罗拉快跑》获得了超越传统电影的"互动式"的效果。不仅如此，由于叙事结构和空间被突破，电影摆脱了其制造者而获得了新生，使得观众能够融入一同去感受主人公罗拉所经历的不同命运的分裂。可以说，这种结构上的开放性，使得叙事成为一种形式，观众需要透过形式体会意义：三个时空中相同场景下的微小差别所带来的截然不同的结果的展示，传递出一种"宿命式"的哲学思想。

不仅如此，《罗拉快跑》中电影语言的运用也极为出色。影片赖以流畅的剪辑风格、多角度摄影运动镜头及娴熟的抽跳格技巧使得大量细节累积和反复叙述不但不琐碎，反而思路清晰，引人入胜。特别是交代分支情节发展和人物心理活动时，以一系列定格镜头简洁明快地化抽象为具象。此外，影片中还插入手绘动画段落，配乐及片头字幕的处理亦自由活泼。整部影片既不乏紧张的戏剧张力，又蕴含日耳曼民族特有的冷静精确，同时体现出浓郁的亚文化气息和个性化风格。

# 第二节　中国电影佳作鉴赏

## 一、一江春水向东流

### (一)背景搜索

出品：上海昆仑影业公司 1947 年摄制

编剧：蔡楚生、郑君里

导演：蔡楚生、郑君里、徐韬

摄影：朱今明、郑宗兰

主演：白杨、陶金、舒绣文、周伯勋、上官云珠等

影片分"八年离乱"和"天亮前后"两集，首映时曾创下连续放映三个多月、观众达七十余万人次的纪录。

## (二)故事梗概

在中国抗日战争爆发前，上海某纱厂女工李素芬与夜校老师张忠良相爱并结婚。婚后一年，抗日战争全面爆发，他们为自己的孩子取名为"抗生"。

此时的张忠良是个响当当的正义青年和满腔热血的爱国分子。"八·一三"沪战以后，张忠良参加的救护队要撤离上海。一家人依依惜别，素芬携婆婆和抗生回到乡下，与公公和忠良的弟弟忠民度日。不久，乡下也被日寇占领，素芬不得已，又携婆婆和抗生回到上海，靠替人家洗衣服和让抗生做报童勉强过活。

在这一段离别的日子里，张忠良在撤退途中遭遇敌人被俘，历尽千辛万苦，终于死里逃生到了重庆。落魄之中，他找到上海的旧相识王丽珍，向她求助。王丽珍此时已经成为重庆一名有名的交际花，她为忠良谋了一份贸易公司的差事。在环境的影响下，忠良由郁闷而堕落，终于投入了王丽珍的怀抱。

数年后，抗战胜利了，素芬在破旧的上海小阁楼里日夜盼望着丈夫归来。但以"接收大员"身份回到上海的张忠良，早已将老母妻儿置于脑后。在何公馆的一次宴会上，为王丽珍的汉奸表姐何文艳当女佣的素芬突然认出了暂住在这里的丈夫，她的内心受到极大的打击。次日，素芬终于将昨夜的实情告诉了婆婆。婆婆愤然带着素芬母子去找忠良问罪，而忠良在王丽珍的淫威下竟没有勇气面对这一切。最后，素芬在屈辱中跑到江边，绝望地跃入了激流。

## (三)欣赏指导

《一江春水向东流》是一部在宽阔的时代背景下表现人物命运并因此具有厚重历史写实感的影片。它一方面深沉而又鲜明地传导出创作者的忧患意识和人生使命感，另一方面也通过对抗战岁月的追忆、对战后现实的批判性展示，构成了一幅特定时期社会生活的全景画图。本片选择一个具体的家庭作为载体，表现和描述中国抗日战争前后的历史进程；通过这个家庭的升沉变幻，浓缩和汇聚社会的巨大戏剧性变化。

编导者努力把历史进程的客观性与人物命运的传奇性结合在一起进行表现，使影片体现出一种动人的情感力量。为了增强影片的概括力，编导者还采用了多条情节线同时发展的结构形式。本片共有三条情节线，分别围绕张忠良、李素芬、张忠民三个人物展开，其中张忠民这条线索在影片中显得相对隐晦一些。这三条情节线时分时合，时而平行，时而交叉，既从容地呈现出辽阔的时空背景，又在充分提供主要人物性格发展机会的同时，拓展了整个故事背后的深层含义。

编导者还力图通过人物之间的复杂关系，揭示出各种社会力量或明或暗的矛盾冲突。影片所设置的人物大致可分为四类，它们分别代表四种不同的社会力量：一是以庞浩公、王丽珍和蜕变后的张忠良为代表的官僚统治阶层；二是以李素芬、张母为代表的被损害和被侮辱的普通百姓；三是以张忠民为代表的进步的抗日民主力量；四是以温经理、何文艳为代表的汉奸分子。这四种社会力量通过张忠良这个核心媒介扭结在一起，在相互独立和比照之中，构成当时中国社会政治的整体面貌。

## 二、城南旧事

### (一)背景搜索

出品：上海电影制片厂 1984 年发行

编剧：林海音(原著)、伊明

导演：吴贻弓

摄影：曹威业

主演：沈洁、张丰毅、张闽、郑振瑶、严翔、徐才根等

本片获第 1 届中国电影"金鸡奖"最佳故事片奖、最佳导演奖、最佳摄影奖、最佳美术奖，第 10 届《大众电影》"百花奖"最佳故事片奖，文化部 1980 年优秀影片奖，第 2 届"文汇电影奖"最佳故事片奖、最佳导演奖、最佳编剧奖，第 1 届中国电影优秀摄影奖，1995 年上海影评学会中国电影 90 年"十大名片"之一。

### (二)故事梗概

20 世纪 20 年代，小女孩林英子随着爸爸妈妈从台湾漂洋过海来到北京城。爸爸是大学教授，家里还有一个小弟弟和乳母，英子的童年就在这种无忧无虑的氛围中度过。

英子认识了会馆门前痴立的"疯女人"秀贞。从秀贞口里，小英子知道她的情人是一个北大学生，因为参加学生运动被反动军警抓走了，下落不明。而他们的女儿"小桂子"也被人扔到齐化门城根底下，至今生死未卜，秀贞就成了现在这种疯疯癫癫的模样。一次偶然的机会，英子发现卖唱的小姑娘妞儿就是小桂子！英子立刻把妞儿拉到秀贞家，让她们母女团聚，就在这个晚上，秀贞带着妞儿去寻找小桂子的生父了，她们的身影消失在雨夜中……

在送走秀贞母女的那个夜晚，英子病倒了。病好了之后，英子家搬家了，她开始上学读书。在离英子家不远的一个荒草丛生的破院子里，英子又结识了一个新朋友，他总是在草丛里掩盖着什么。他们常常在一起聊天，英子得知他还有个学习成绩非常好的弟弟。谁知，那人竟是一个小偷，不久，他就被警察抓走了。可是，英子并不认为他是个坏人，因为他曾说过自己是为了"奔窝窝头和供弟弟上学，不得已才走了这一步"的。这个朋友也"走"了……

英子家的乳母宋妈抛下自己的儿女、家庭，到林家当佣人，辛辛苦苦地赚钱养活在乡下的男人和孩子。宋妈勤快、诚实，她很喜欢小英子和她的弟弟。一天，英子放学归来，看见宋妈呆呆地坐在廊檐下。原来她的儿子小栓子淹死了，她的女儿也不知被丈夫卖到了什么地方……

英子有一个非常慈祥可亲的父亲，他喜欢书和花、鸟，更喜爱英子和弟弟。在他身边经常聚拢着一些进步的学生，他们共同商讨着革命道理。可是好景不长，父亲患肺病离开了人世，英子和母亲、弟弟一起，把父亲埋在北京郊区山间的台湾义地里，他们要回台湾老家。宋妈被她乡下的丈夫用小毛驴驮走了，英子怅惘地望着宋妈，似乎她在北京所拥有

的一切都永远地离她而去了……

### (三)欣赏指导

吴贻弓执导的《城南旧事》透过一个小女孩的纯真眼光展示了 20 世纪 20 年代老北京的社会风貌，带领人们重温了当年那笼罩着愁云惨雾的生活。影片在结构上具有独创性，编导排除了由开端、发展、高潮、结局所组成的情节线索，以"淡淡的哀愁，浓浓的相思"为基调，采用串珠式的结构方式，串联起英子与疯女秀贞、英子与小偷、英子与乳母宋妈三段并无因果关系的故事。这样的结构使影片具有多棱镜的功能，从不同的角度映照出当时社会的具体历史风貌，形成了一种以心理情绪为内容主体、以画面与声音造型为表现形式的散文体影片。

影片中，导演没有刻意直接去追求所谓的"戏剧性"效果，而是把力量放在情绪的堆积上。其实影片只表达了两个字"离别"——一个个人物在生活的历程中偶然相遇了，熟识了，但最后都一一离去了。在影片最后的五分钟里没有一句对话，而且画面以静为主，没有大动作，也无所谓情节，然而却用色彩(大片的红叶)、用画面的节奏(一组快速的、运动方向相悖的红叶特写镜头)、用恰如其分的音乐以及在此时此刻能造成惆怅感的叠化技巧等，充分地传达人物的情绪，构成一个情绪的高潮。在这种情绪的冲击下，观众自然会去总结全片给予他们的感受，因而也就达到了感受上的高潮。这个"高潮"并不是导演直接给予观众的，而是在观众心中自然形成的。

## 三、黄土地

### (一)背景搜索

出品：广西电影制片厂 1984 年摄制
编剧：张子良
导演：陈凯歌
摄影：张艺谋
主演：薛白、王学圻、谭诧、刘强

此片获 1985 年第 5 届中国电影金鸡奖最佳摄影奖，同年获法国第 7 届南特三大洲电影节摄影奖，瑞士第 38 届洛迦诺国际电影节银豹奖，英国第 29 届伦敦及爱丁堡国际电影节萨特兰杯导演奖，美国第 5 届夏威夷国际电影节东西方文化技术交流中心电影奖和柯达最佳摄影奖。

### (二)故事梗概

影片讲述的是第二次国共合作期间，延安八路军文艺工作者顾青来到陕北黄土高原的一个贫穷的村落。这里正好有人举行多年不变的传统婚礼。新郎是一个三四十岁的汉子，新娘却是一个十二三岁的女孩。顾青被安排在了一个叫翠巧的女孩家中落脚。

翠巧家住在独门独户的窑洞里。母亲死得很早，姐姐已嫁人，家中只剩下年迈的爹爹

和年幼的弟弟。翠巧自小由爹爹做主定下娃娃亲，她无法摆脱厄运，只得借助"信天游"的歌声，抒发内心的痛苦。顾青给他们谈延安妇女婚姻自主，已翻身做了主人，使翠巧对延安的新生活充满了憧憬。善良、厚道但愚昧、麻木的翠巧爹，却要按世俗的"规矩"，让女儿在四月里嫁给一个三四十岁的农家汉子。

顾青到了该回去的日子。翠巧希望顾大哥能带她到延安，可顾青必须回去请示上级。顾青答应一批准就来接她。渴求新生活的翠巧，望着远去的顾大哥，唱起了嘹亮动人的民歌。

四月里，翠巧还是按老规矩出嫁了。结婚当日，翠巧来到黄河边给爹留下一撮头发，担了最后一挑水，把给顾大哥纳的鞋底交给憨憨，便连夜摆着小船东渡黄河去寻找新的生活。河面上风惊浪险，黄水翻滚，须臾不见了小船的踪影，波涛汹涌的河水吞没了她幼小的身影和充满希冀的歌声。千年不变的浑浊的黄河水依然向东流去……

两个月后，顾青再次下乡来到这里，穿红兜兜的憨憨冲出求神降雨的人群，向顾青奔来。

### (三)欣赏指导

《黄土地》作为一部叙事片，在叙述一个 1939 年发生在陕北黄土高原的故事的同时，深入探讨了人与大地、苍天的存在状态及中国农民善良、淳朴与愚昧、麻木的关系问题。影片不是以事件发生的先后顺序为线索展开一个完整的故事，而是按照创作者主体的情绪线索展开，也就是用导演的感情堆积出的影像结构影片，可以说《黄土地》是具象写实与抽象写意结合的"诗意电影"。

影片的人物具有符号化特点。翠巧爹代表的是我们民族几千年农耕文化的农民形象，在窑洞中行动呆滞、迟缓，在峁顶耕作时却精神抖擞，动作敏捷，这种截然不同的生活状态表现出中国农民麻木地安于现状和质朴地热爱黄土地的双重性。这是影片的一个主题：中国农民是善良、淳朴与愚昧、麻木的整体。通过老汉的生活状况表现了这片黄土地上的农民对天的依赖，这最集中地表现在老汉带领村民求雨的行动中。翠巧的符号化也是极明显的，她是与封建婚姻思想和父权观念进行抗争的女性代表。在旧中国小农经济的社会中，父权观念和家长制下，女性预示着悲剧，这在翠巧爹所唱的"酸曲"中明确表现出来，也说明这样的悲惨境遇，男权的统治者是心知肚明的。这就更深刻地表明传统价值观念的统治性，这即使是作为统治阶层也是无力改变的。在这种传统下，翠巧一方面接受八路军新思想的点化，另一方面还是在维护父权统治，虽然最后去寻找自由，但却被始终如一滚滚奔流的黄河所吞没。憨憨是一个接受新思想的孩子的符号。最后他逆潮水般的人流，呼喊着奔向顾青的画面，暗示、象征着摆脱传统迎接未来和希望的意旨，同时预示着孩子将成为中国的未来和希望。

天高地阔、气势磅礴的黄土地，浊浪滚滚的黄河，鼓乐齐鸣的迎亲队伍，加上人物命运的压抑悲怆，使影片集叙事、象征、隐喻于一身。在土地、民俗与人物命运之间深刻反思了中国文化和传统的民族特性。

## 四、我的父亲母亲

### (一)背景搜索

出品：广西电影制片厂 2000 年摄制

编剧：鲍十

导演：张艺谋

摄影：侯咏

主演：章子怡、孙红雷、郑昊、赵玉莲等

本片获第 20 届中国电影"金鸡奖"最佳故事片、最佳导演、最佳摄影、最佳美术等项大奖，第 50 届柏林电影节评委会特别奖。

### (二)故事梗概

一挂马车，载着村里新来的老师跑来。老老少少都来迎接新老师，他就是年轻时的父亲。母亲招娣在人群中看着骆老师，心生爱意。男人们抓紧时间盖新学校。招娣每天以家传的青花大碗为记号，给骆老师花样翻新地送最好吃的"派饭"。招娣作为全村最漂亮的女人，担负起为新学校织"房梁红"的任务。学校盖好了，骆老师带着孩子们一起读他自己编的"识字歌"——"人生在世，要有志气，读书识字，多长见识……"招娣为了听到他的声音，每天绕远路，去学校旁边的"前井"打水。

骆老师到招娣家吃"派饭"的日子，天刚蒙蒙亮，招娣就生火烧水做饭。招娣站在门口，扶着门框，她的样子像一幅画。骆老师吃过饭，二人约定后晌来吃"蘑菇馅蒸饺"。后晌还没到，骆老师就被打成"右派"，前来道别时，招娣伤心地哭了。

招娣决定去寻找爱人，却昏死在半路上，待到招娣再睁开眼睛的时候，她又听到了爱人教课的声音——骆老师回来了。由于骆老师是偷着跑回来的，他这次的"逃跑"将他和招娣再见面的时间往后推迟了好几年。以后，骆老师再也没有离开过招娣，两人相亲相爱四十年。

丈夫的葬礼完后，年迈的招娣在悲恸中又听到了世界上最好听的声音——"人生在世，要有志气，读书识字，多长见识……"

### (三)欣赏指导

本片的故事继承了张艺谋保守的叙事传统。故事本身散发出张艺谋导演在转型后的温情，与他前期执导的《红高粱》《菊豆》等大相径庭。

本片最大的特点就是用黑白、彩色两种方式叙述故事。与常规相反的是，现实部分选用了黑白，而回忆却选用了彩色。实际上，色彩的不同也暗示了影片有两条线索——作为乡村教师的父亲的一生和父亲母亲质朴纯洁的感情。

影片的摄影极美，把山村那片桦树林拍得透明如镜，女主角章子怡的眼神内涵丰富，真挚动人。片中许多镜头如画般美，亮丽的色彩、明净的画面、婉约的音乐、编织成似水

柔情的爱情，即使是片头片尾的犹如纪录片的黑白场景，也是充满着柔柔的、敬佩的感情。

导演大量运用叠画的特技，不仅在视觉上给人以冲击，也展现了"母亲"长久的等待和执着的信念，这也明显区别于类似纪实风格的现实主义的表现。

《我的父亲母亲》表现的爱情，极具东方人的含蓄美，张艺谋通过几件道具——青花瓷碗、塑料红发夹、女主角亲手织就包新屋子正梁的红布和男主角盖棺的白布等，借物传情，韵味无穷，这是普通中国人那种含蓄的情感的写照。学校的琅琅书声、井台及那条有时阳光灿烂、有时风雪弥漫的山路，均具有中国古典诗词所特有的、一切尽在不言中的妙处。

# 五、卧虎藏龙

## (一)背景搜索

出品：哥伦比亚电影制作(亚洲)公司、好机器国际公司、安乐影片有限公司、纵横国际股份有限公司、中国电影合作制片公司、北京华亿寰亚影视文化有限公司 2001 年联合摄制

编剧：王惠玲、詹姆斯·夏姆斯、蔡国荣

导演：李安

摄影指导：鲍德熹

主演：周润发、杨紫琼、章子怡、张震等

本片获得 2001 年奥斯卡最佳外语片、最佳摄影、最佳原创音乐、最佳服装道具四项大奖及美国"导演协会奖"。

## (二)故事梗概

雄远镖局掌门人之女岳秀莲，早年与李慕白的结义兄弟孟思昭定亲。江湖争斗，孟思昭为救慕白死在对手刀下。后秀莲、慕白长期相处渐生情愫，可双方囿于内心樊篱，将呼之欲出的感情压抑在心底。多年以后，已是一代大侠的李慕白产生退出江湖之意，托付岳秀莲将自己傍身多年的青冥剑带到京城，作为礼物送给贝勒爷收藏。这把有 400 年历史的古剑伤人无数，李慕白希望如此重大的决断能够帮助他与江湖恩怨纷争彻底隔断。

青冥剑入贝勒爷府的当晚就被武功高强的蒙面人盗走。与蒙面人交手时岳秀莲发现对方的武功竟是与李慕白同宗的武当派。因有人暗中作梗，岳秀莲眼睁睁看着蒙面人消失在九门提督玉大人府内。岳秀莲和贝勒爷暗中查访宝剑下落。她到玉府与玉家千金玉蛟龙交谈，偶然发觉碧眼狐狸可能藏身玉府。当晚酉时，李慕白与碧眼狐狸决战，蒙面人再次出现，手持青冥剑，身怀武当派独有的"玄牝剑法"，令慕白感到此人非同小可，重燃起找到碧眼狐狸为师报仇的想法。岳秀莲说服贝勒爷邀请玉夫人和玉蛟龙做客，旁敲侧击说服感化了玉蛟龙。当晚，她在夜色掩护下还剑，遇到守候的李慕白，二人过招，李慕白传授她很多做人练功的道理，希望能帮助她走向正途，而这个桀骜不驯又不懂江湖规矩的少

女，根本无法理解前辈的良苦用心，已成江湖祸害。她在从新疆到北京的路上被匪帮绑架，几次出逃都被帮主"半天云"罗小虎又暴力又温柔地带回。罗小虎为她松绑采食疗伤甚至还唱歌跳舞，终于两人不打不相识地私订终身，并以梳子为信物相约再见。

玉蛟龙出嫁这天，罗小虎来劫花轿，被李慕白和岳秀莲挡下，向他打听碧眼狐狸的去向，并安置他去武当山。洞房花烛之夜，玉蛟龙独自出逃，假扮男装，所向无敌，一路横扫江湖各路高手。岳秀莲暂别李慕白回到雄远镖局遇到路过前来的玉蛟龙，姐妹反目，开始打斗。恰好李慕白返回，他与玉蛟龙展开了一场上天入地的较量，但又被碧眼狐狸乘虚而入救走了玉蛟龙。在山洞洞穴里碧眼狐狸终于受到应有的惩罚，而为救助玉蛟龙，李慕白毅然付出了生命的代价；而天性聪颖至情至性的玉蛟龙依着情人讲述的传说，纵身跃入无底的武当山涧……

### (三)欣赏指导

一直以来，李安以他双重文化背景的优势，置换了好莱坞电影中好人与坏人、正义与邪恶的二元对立的元素，代之以东、西方两种文化的冲突或克制与释放两种生存态度、新与旧两种生存观念的冲突，不改变好莱坞观众单纯二元对立的观影惯性，用"李氏技法"讲述着带有东方色彩的影像故事。

《卧虎藏龙》是在中国境内拍摄的好莱坞影片，是走言情路线的武侠影片。它以王度庐的小说《玉蛟龙》为基础，经过李安好莱坞式的改观，以颇具赋比兴遗风的手法，讲述一个符合西方观众审美习惯的关于爱情、传统、道德等主题的故事。此外，学戏剧出身的李安更为它注入浓厚的古希腊悲剧式的凝重，甚至演员们生硬的台词都加强了某种仪式感和戏剧性效果，无怪乎美国《电影寓言》评价它"极好地融合了罗曼司、哲学和武侠动作"。

片名《卧虎藏龙》除了象征江湖武林高手外，也隐喻潜藏在人们心灵中的情感与欲望。罗小虎与玉蛟龙这张扬放肆的一"龙"一"虎"，无法克制心中欲望，在率性而为的恋爱过程中不断犯下无法弥补的罪愆，最后只能以永恒的别离来救赎自己；而李慕白与岳秀莲内敛克制的爱情，既弘扬了中国传统的"恬退隐忍"的道德伦理观念，又体现了当今时尚对于传统的回归。以玉蛟龙、罗小虎为代表的下一代人，与李慕白、岳秀莲以及碧眼狐狸为代表的上一代人在行为准则与道德规范上的不同与冲突，构成剧情主线，完成其精神命题的一贯性。从这层意义上来说，这部电影还体现了上面所讲的"李氏技法"。整部影片风格浪漫飘逸，画面优美流畅，动作场面设计精良，服装、化妆及布景设置尽显古代中国风采。

# 第三节　中外电视佳作鉴赏

## 一、六人行

### (一)背景搜索

国家：美国

年代：1994—2004 年

节目类型：情景喜剧

主要演员：珍妮佛·安妮斯顿、大卫·斯科维摩尔、科妮·寇克斯、马修·派瑞、丽莎·库卓、麦特·李·布兰科

### (二)剧情简介

《六人行》用轻松诙谐的手法讲述了六个普通美国青年(莫妮卡、菲比、瑞秋、乔伊、罗斯和钱德)的日常生活，他们就像是我们在现实生活里遇见的大部分人一样，有着对生活现状的不满、对未来的憧憬以及在放任与谨言慎行之间的摇摆。该片用了十季来表现六人之间浓厚的友情，中间也夹杂了错综复杂的爱情纠纷，是一部典型的美国情景喜剧。

### (三)欣赏指导

《六人行》体现了一种美学追求和审美趣旨的后现代主义文化。在剧中，六位性格迥异的男女虽然抱着各自不同的人生观和世界观，但他们的言行举止的文化表征却十分一致，那就是对一切都采取一种游戏的态度，没有什么是沉重的、有分量的。他们追求安逸的生活，推崇享乐主义和个人主义，极力寻求个人欲望的最大化实现，消解神圣和崇高，有时候甚至还嘲弄人生。但在当今的都市人看来，这却是最美丽的人生，最舒心、最惬意的行事方式和话语方式，也最能够表达他们的真实心迹。所以，《六人行》才能在全球范围内引起年轻一代观众的强烈共鸣，他们模仿剧中人的生活方式和行为模式，渴望过一种像剧中所描述的都市人生。

尽管《六人行》剧集早已画上句号，但它在观众心中所引发的那种轻松、幽默的时尚潮流却已成为现代都市文化的重要组成部分，并且一定会一直持续下去。

## 二、急诊室的故事

### (一)背景搜索

国家：美国

年代：1994—2009 年

节目类型：情节系列剧

主要演员：安东尼·爱德华、乔治·克鲁尼、爱雷克·拉塞里、诺阿·怀尔、谢芮·斯特林菲尔德、朱莉安娜·玛格丽斯

### (二)剧情简介

美国电视剧《急诊室的故事》表现了急诊室医生和护士们的日常生活。剧中他们面临的不仅仅是疾病和伤痛，每天都有人健康地离开，也有人在这里永远地合上双眼，面对健康和生死的不同态度，不同的病患及其家属在这个特殊的舞台上暴露出他们真实内心的善与恶、美与丑。

繁忙紧张的工作之余，急诊室的医生们还必须直面自己生活中的磨难，甚至还要面对

日夜相处的同事的生老病死。一批批的实习医生在这里学习成长,有人留下来成为医院骨干,也有人离开这里,选择了不同的人生道路。急诊室永远喧闹,医生们的步伐也始终匆忙,但无论他们多么疲倦,高尚的道德心与高明的医术仍不断地创造着挽救一条条生命的动人故事。

### (三)欣赏指导

严密的科学性和强烈的戏剧效果是《急诊室的故事》的主要特色。该剧对所有细节的真实性都有极高的要求,为此还特地请了一批医学专家亲临指导。他们规范演员的每一个动作、表情,力求与真正的医生、护士一样。正是这种真实的效果,使该剧呈现出一种与死神赛跑的紧张气氛,加上高超的摄影、剪接技术,以及几乎可乱真的特技制做出的伤病效果,其视觉冲击力比起惊险片来毫不逊色。该剧在叙事和拍摄手段上也是美剧历史上的一次革新。多线条同时展开的叙事方式,紧凑的故事节奏,类似电影的拍摄手法,手持摄像机的使用等,这些当年由《急诊室的故事》首次引入剧集制作的新鲜手段,如今已成为美剧的主流。

该片有趣、感人的情节和人物设计,使每一集都有奇巧、引人之处。它不但大胆地揭示了现代都市生活中各种各样的严重问题,如精神空虚、青少年犯罪、家庭解体、不正当的性关系、吸毒和酗酒、无家可归者和无助的老人、虐待儿童、艾滋病、心理疾病……而且总是试图对这些问题以及一些更为平常的生活和心理困境予以一种人道主义的关怀,尽量深入人物的内心世界,不论是通过激烈的批判、剧烈的冲突,还是通过宽容与理解,最终总是表现出对于人和生命的尊重和热爱。

## 三、兄弟连

### (一)背景搜索

国家:美国

年代:2009年

主要演员:伊恩·贝利、詹姆斯,马迪欧、德克斯特·弗莱彻、罗恩·里文斯顿、马修·塞特尔、戴米安·路易斯、冬尼·瓦尔博格、里科·瓦顿

### (二)剧情简介

《兄弟连》中的大多数情节是根据真人真事改编的,主要描写第二次世界大战期间,美军101空降部队506团一个叫"Easy Company"的故事。一群年轻的士兵在佐治亚州受训后被投放到欧洲战场,1944年的诺曼底登陆日,他们在密集的炮火之中跳伞进入法国,但所有的士兵都没有降落到预定的地点——兄弟连失散了。沉着冷静的军官温斯特中尉带领剩下的弟兄,突破重重围阻,找到了被冲散的其他队友,不过,还是损失了一名兄弟。这让温斯特开始认识到任务的艰巨性,也感受到了自己肩头的重担。在接下来的战斗中,兄弟连不断接受新任务,转战于欧洲大陆的最前线,顶住了法西斯的狂轰滥炸和层层进

攻，也经受住了严寒天气、恶劣环境和装备与配给严重不足的考验。在最后的决战中，兄弟连长驱直入，攻到德国南方巴伐利亚省的贝希特斯加登镇，那里原本是纳粹德军最高首领们的大本营，并一举歼灭了希特勒的山顶堡垒。战争终于结束了，但兄弟连的兄弟们也要说再见了，在一颗颗闪亮的勋章的辉耀之中，战士们踏上了光荣的返乡之路。

### (三)欣赏指导

《兄弟连》一剧立足于影像的纪实本性，用纪录片的风格营造了史无前例的战争奇观效果。该剧的主创人员在观看了大量"二战"纪录片的基础上，通过大量不稳定的移动镜头来表现战场上的特殊气氛，还在剧中大量使用了手提摄影机、主观镜头、影像摇动、以士兵的角度来拍摄战争场景等手法，逼真地再现战争氛围。按一般认识，战争题材的影视作品中应该多用大全景、大远景以及航拍镜头等手法来表现宏大场面，但为了保持这部电视剧完整的纪录风格并适应电视的媒体特性，本剧的创作者一反常规，仅仅靠中近景镜头和丰富的细节呈现出了一场银幕上从未有过的最激烈、最残酷的战斗。在视听呈现上，这部戏力求与纪录片风格一致，大量运用客观视点镜头，以一种冷静的客观来审视战争，凸现战争的全貌。同时，在拍摄和剪辑上，还争取使视点能够纯净、单一，以免因视点的过快转变而让观众对剧情产生怀疑。

在美工、烟火、化妆等每一个环节上，电视剧力求每一件衣服、每一个道具、每一张面孔都与当时的气氛相一致。胶片、洗印等制作工艺上也做了许多特殊处理，在真实性的追求上真可谓是精益求精。

非常难得的一点是，在制造战争奇观的同时，剧中的事件和人物这两个方面并未被过度饱满的战争画面所湮没，而是彼此相得益彰：战争场景强化了对人物形象的刻画和对事件的描摹；反过来，人物和事件揭示出战争的残酷性。在《兄弟连》中，编创者有意将战争推向背景，而让人物和事件凸现于前台，在战争场面的总体设计上采用了大小结合、虚实相间、粗细交织的方法，使整个战争场面丰富而有韵味，同时又紧紧把握住战争与人物、事件的联系，使人物的情绪及全剧风格能够有机地融合。在剧中，编创者的笔墨除了集中在对战争场面的真实再现以外，还重点展现了兄弟连的战士们之间真挚的情谊。

## 四、红楼梦

### (一)背景搜索

国家：中国

年代：1987 年

主要演员：欧阳奋强、陈晓旭、邓婕

影视艺术欣赏(第2版)

## (二)剧情简介

该剧以中国古典小说巅峰之作的《红楼梦》为蓝本，以贾、史、王、薛四大家族由盛而衰的过程为背景，围绕贾宝玉、林黛玉的爱情悲剧，通过对日常生活琐事和人物内心活动的细微描绘，塑造出一个个形神兼备的人物，全景式地展现了封建社会的世态炎凉，蕴含着对主人公叛逆精神的由衷赞颂。林黛玉丧父进入贾府，宝、黛二人在两小无猜中长大，相知并真诚相爱；贾宝玉的姨表姐薛宝钗因等待选秀女，全家借住贾府，又因大方、懂事受到贾府长辈的青睐，构成宝、黛爱情的威胁。贾元春被封为皇妃娘娘，为她回府省亲，贾府修建了大观园。大观园是年轻人的生活环境，姑娘们和贾宝玉在这里作诗、游戏、成长。薛宝钗和贾宝玉成婚，林黛玉因爱情无望而病逝。最后贾家因为权力斗争而遭到抄家的厄运；贾宝玉出家而去，空在雪地留下一行脚印。

## (三)欣赏指导

电视剧《红楼梦》以 36 集的篇幅全景式地再现了这部古代文学名著的风采。电视剧在由文本向电视剧画面转化的过程中，充分发挥了电视语言的表现力，既有细微的心理刻画，又有气派的大场面表现。京城的世俗风情，贾府的奢华气派，性格各异的贾府众生、大观园群艳，都被一一呈现在观众面前，引发了观众的共鸣。

该剧利用连续剧的优势，既全面地表现了贾宝玉、林黛玉爱情的发展和最后的悲剧，也展示了大观园的风月繁华，通过这种悲剧和繁华对封建社会的上层进行了彻底的揭露。它用画面展示了贾家过度的奢侈、长幼的淫乱、礼法的虚伪、骨肉的内讧、在社会上的专横、对下人的残忍、收租放账的剥削等，但对于没有人身自由的奴婢，又寄予了深深的同情。导演不仅挑选面目娇好的演员来扮演这些命运悲惨的丫鬟，如伶俐的晴雯、苦苦学诗的香菱，而且经常让她们出现在画一样的背景之中，给人们留下美好印象，而通过展现她们凄惨的结局，表达了对封建社会的控诉、抗争。

《红楼梦》是一部成功的古典名著改编作品。它的成功标志着中国的电视连续剧在再现古代长篇小说方面的巨大能量。在它的带动下，古代的四大名著相继被改编成电视剧并都获得了成功，因此产生了巨大的社会影响。

# 五、铁齿铜牙纪晓岚 II

## (一)背景搜索

国家：中国

年代：2002 年

主要演员：张国立、张铁林、王刚、袁立

## (二)剧情简介

《铁齿铜牙纪晓岚Ⅱ》主要讲述清官纪晓岚和贪官和珅之间斗智斗勇的故事。它由"科场奇案""书魂""元宝迷踪""都院内外"和"情债风流"五个故事组成。

"科场奇案"讲述和珅勾结地方官员，帮助施贿考生舞弊。纪晓岚暗中调查，找到了科场舞弊的病源，并惩罚贪官。皇上最终废除科考成绩。

"书魂"讲述颜骥因捐书被奸人所害，遭满门抄斩，其私生女颜如玉幸免于难，误认纪晓岚为自己的杀父仇人，错帮和珅。纪晓岚利用太后大寿的机会换回金烟杆，并最终为颜骥平反。

"元宝迷踪"讲述内务府齐家私吞国库银两，纪晓岚在调查中被官兵抓进大牢，假扮疯子，查清了隐情。

"都院内外"讲述皇帝发现有人在禁地开窑，命海升调查此事。和珅家奴刘三被斩。和坤诬陷海升谋杀妻子。纪晓岚经多方调查，查明真相，使得海升无罪释放。

"情债风流"讲述浙江巡抚卢焯为了掩盖罪行，挟持清官郭天之女瑶琴，以迫使郭天顶罪。瑶琴被小月所救，在途中巧遇乾隆皇帝。乾隆惩办了卢焯等贪官，郭天与女儿因而得以团聚。

## (三)欣赏指导

《铁齿铜牙纪晓岚Ⅱ》延续了第一部的全部艺术内涵，以和绅与纪晓岚的人品、官品的种种区别，最大限度地塑造了两个对比度极大的艺术人物，同时又借助于历史人物的影响扩大了其艺术表现力。虽然是戏说历史人物，但却重在突出当代人对如何为人、为官的思考，让观众在笑声中加强了对忠奸褒贬的道德记忆和对现实丑陋人品的直接嘲笑与鞭挞。

该剧的风格亦庄亦谐，在诙谐幽默的情节中展现惩恶扬善、不畏权贵、坚守正义的严肃主题。剧中常常有以恶治恶、将计就计的情节出现，让人忍俊不禁，更让人拍手叫好。该剧通过纪晓岚与和珅的明争暗斗，于嬉笑怒骂中弘扬正义，让观众在轻松愉快的气氛中体会到邪不压正、正义必将战胜邪恶的主题。

该剧用人性化的手法刻画了三个主要人物，三个男人无论是清官、贪官还是皇上，在剧中都不失其本来的身份。尤其对贪官和珅的塑造，不仅写出他贪财、邀功、好色的可恶可恨的一面，还写出他略懂文采、通古论今、善解皇帝之意、善于运作的可亲可爱的一面。三个人物相互依赖，又相互斗争，形成该剧极强的喜剧效果。

# 六、中国式离婚

## (一)背景搜索

国家：中国

年代：2004 年

主要演员：陈道明、蒋雯丽、贾一平

## (二)剧情简介

在小学教师林小枫眼里，任肝胆外科医生的丈夫宋建平虽然业务精湛、才华横溢，但却是一个甘愿过着平淡的生活，又缺乏上进心的男人。林小枫和丈夫开始因为工作上的去留产生了矛盾。当宋建平迫于妻子的压力和工作上不公平待遇辞去国营医院的职务，去了一家合资医院时，林小枫也为了宋建平的事业，以求"夫贵妻荣"，辞去了小学教师的工作，成为一名地地道道的家庭主妇。由于整日忙于家务，夫妻之间缺乏沟通，林小枫感到与丈夫的距离越来越远，开始对丈夫产生怀疑和不信任，她所追求的"夫贵妻荣"最终变成了"夫贵妻疑"。

林小枫和宋建平由于相互之间的猜忌和不信任，使婚姻一步步走向崩溃，最终，三次大的矛盾冲突使夫妻关系彻底走向了崩溃。

## (三)欣赏指导

《中国式离婚》与以往探讨婚姻的电视剧不同，编剧一改往常对婚姻危机的理解，不再把婚姻的失败归结于第三者的出现等外部因素，第一次把笔触延伸到婚姻内部的深层次矛盾。编导用他们的故事揭示了婚姻带来的痛苦与伤害、幸福与无奈，展现了中国大众对婚姻的容忍、信任、理解、责任的关注，探讨了当代中国家庭内隐藏的生活冲突与内心需求。

《中国式离婚》是一部贴近老百姓生活的家庭剧，按照传统的拍摄方法，导演往往会采用偏于纪实的手法去营造一种生活的真实感。然而，《中国式离婚》在镜头的运用、场景的选择上非常讲究。导演借助门框做前景的框式构图来美化画面，以增加环境的纵深感和空间感；用镜头视角的变化来暗示人物所处位置的不同；运用移动镜头来展现人物动作的过程，取得叙事的流畅和连贯效果。如在全剧的结尾处，宋建平和林小枫回到家里，林小枫站在窗前，宋建平靠墙而立。在林小枫的提议下，二人站在窗前长时间拥吻，这时镜头对宋、林接吻的中近景，慢慢往下摇，镜头摇到身后桌子上放着的一份《离婚协议书》上，俯拍《离婚协议书》，做 180 度旋转。此时宣读协议书的画面音响起，接着一个叠画，画中呈现了城市朦胧的楼群。镜头缓慢地移动，画外音渐渐消失在远处楼群的迷雾中。画面中的这组连贯的移动镜头，留给观众深刻的视觉形象和遐想的空间，使观众的视线和想象随着镜头的移动走向画外，达到画外有画的美学境界。

# 思 考 题

1. 选择一部喜欢的电影，对其作简要的欣赏分析。

2. 选择一部喜欢的电视剧，对其作简要的欣赏分析。

# 参 考 文 献

[1]彭吉象. 影视鉴赏[M]. 北京：高等教育出版社，2001.

[2]孙宜君，萧庆元. 与大学生谈影视鉴赏：实话实说[M]. 呼和浩特：内蒙古科学技术出版社，2003.

[3]李标晶. 电影艺术欣赏[M]. 杭州：浙江大学出版社，2005.

[4]大卫·波德维尔，克里斯汀·汤普森. 电影艺术：形式风格[M]. 曾伟祯，译. 北京：世界图书出版公司，2008.

[5]赵智，彭文忠. 影像解读[M]. 长沙：湖南人民出版社，2006.

[6]倪祥保，钱锡生，邵雯艳. 当代影视学[M]. 上海：上海三联书店，2006.

[7]鲁涛. 影视语言[M]. 西安：陕西人民美术出版社，2003.

[8]高明珍. 影视画面语言[M]. 南京：江苏美术出版社，2007.

[9]高鑫. 影视艺术欣赏[M]. 北京：中国传媒大学出版社，2001.

[10]潘天强. 新编西方电影简明教程[M]. 上海：复旦大学出版社，2007.

[11]周星，王宜文. 影视艺术史[M]. 桂林：广西师范大学出版社，2005.

[12]黄会林. 中国电影艺术发展史教程[M]. 北京：北京师范大学出版社，2005.

[13]陈鸿秀. 影视基础教程[M]. 北京：中国电影出版社，2007.

[14]贾内梯. 认识电影[M]. 胡尧之，等译. 北京：中国电影出版社，1997.

[15]曹家正，项蓓莉，王斌. 影视基础[M]. 上海：复旦大学出版社，1990.

[16]高鑫. 电视艺术学[M]. 北京：北京师范大学出版社，1998.

[17]何丹. 电视文艺[M]. 北京：中国广播电视出版社，2001.

[18]何煜，刘如文. 电视导论[M]. 杭州：浙江大学出版社，2005.

[19]汪正煜. 影视画廊[M]. 上海：上海人民出版社，2002.

[20]霍美辰，张芳瑜. 外国经典电影风景线[M]. 北京：中国社会出版社，2008.

[21]严前海. 电视剧艺术形态[M]. 上海：复旦大学出版社，2009.

[22]刘晔原. 电视剧鉴赏[M]. 北京：高等教育出版社，2008.

[23]袁智忠. 影视传播概论[M]. 重庆：西南师范大学出版社，2007.

[24]苗棣，赵长军. 论通俗文化——美国电视剧类型分析[M]. 北京：中国传媒大学出版社，2004.